沙丘 第二部

電影設定集

— 概念、製作、美術與靈魂 —

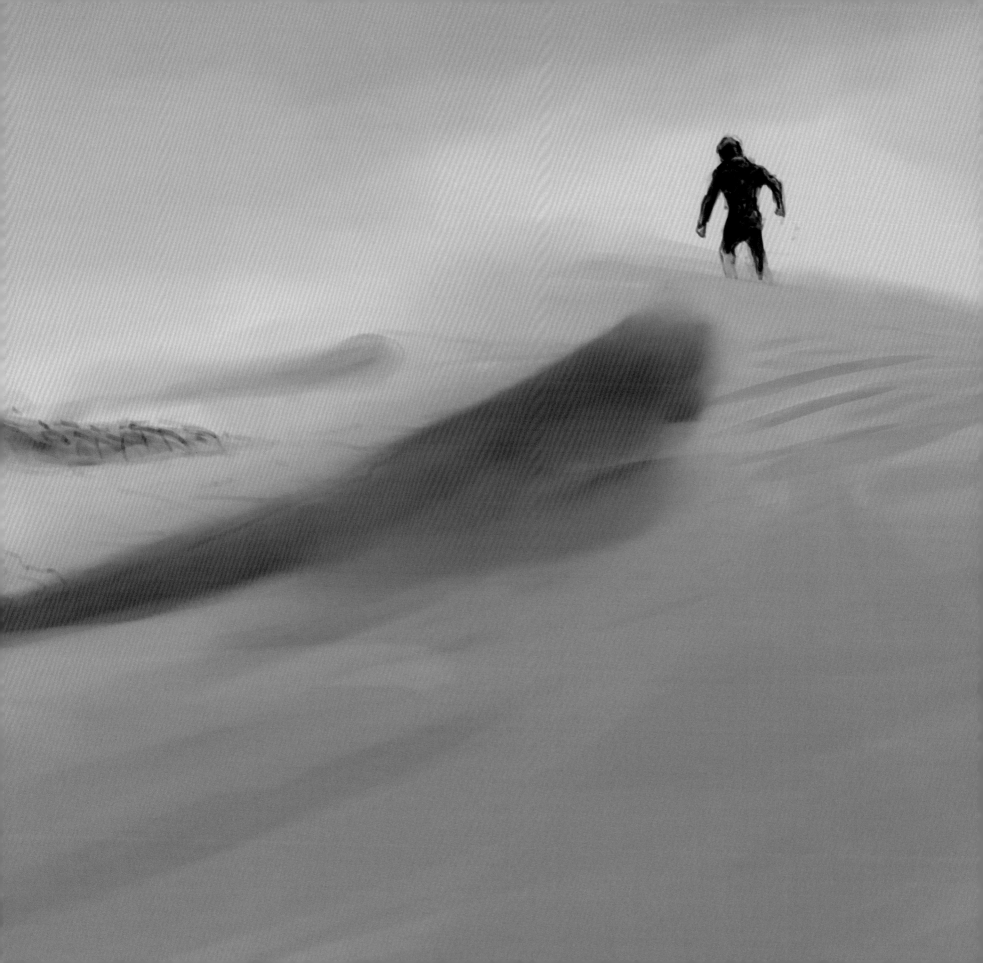

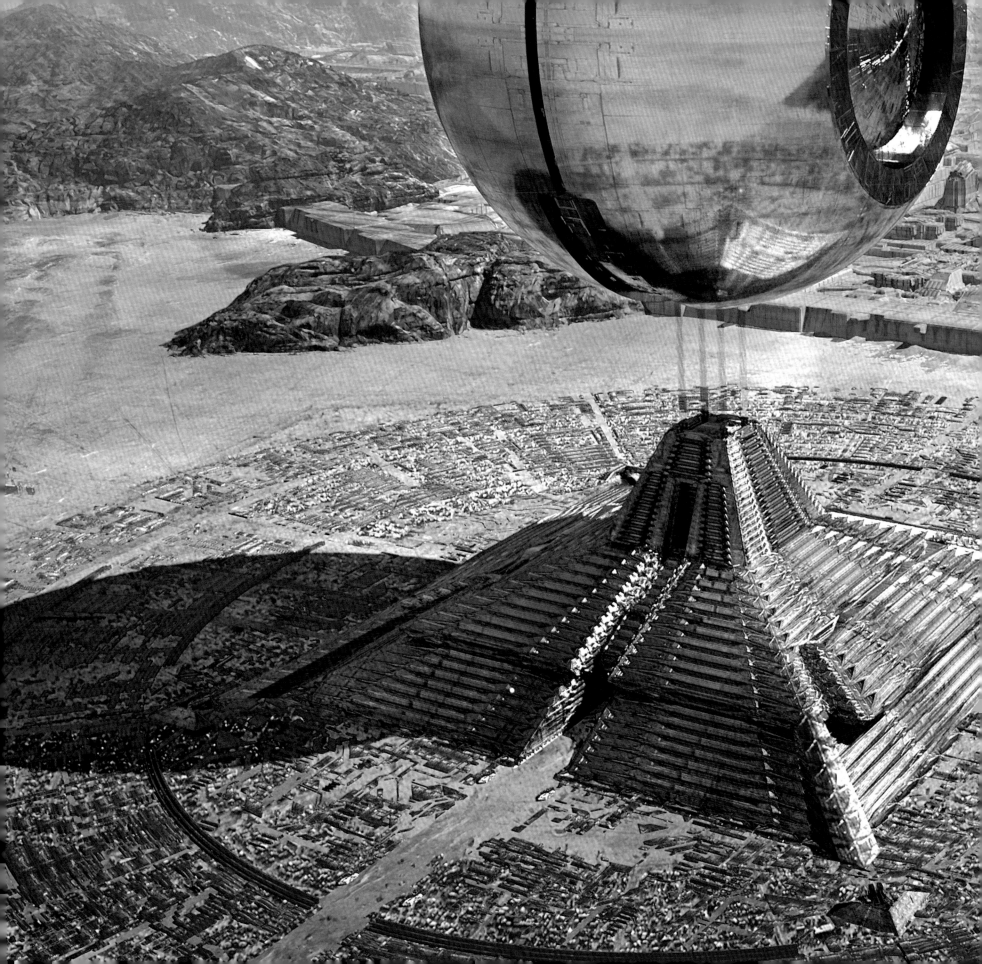

THE ART AND SOUL OF

DUNE

PART TWO

沙第二部丘

電 影 設 定 集

概念、製作、美術與靈魂

譚雅‧拉普安特 Tanya Lapointe 史黛芬妮‧布魯斯 Stefanie Broos 著　楊詠翔 譯

目　錄
CONTENTS

序
FOREWORD

丹尼‧維勒納夫

《沙丘：第二部》很快就會大功告成，現在是 2023 年 8 月，我邊聽著音效團隊的最終混音成果，邊寫下這一小段文字，團隊是由理查‧金（Richard King）、朗‧巴列特（Ron Bartlett）、道格‧罕菲爾（Doug Hemphill）組成的，而我也依然十分驚嘆，我竟然能夠擁有這樣的特權，可以和這麼棒的藝術家團隊共事。

能將法蘭克‧赫伯特的曠世巨作搬上大銀幕，對我們來說是個無上的榮幸。

這部新電影讓我們可以更深入探討弗瑞曼人和哈肯能氏族的文化，在《沙丘》中觀眾僅只是驚鴻一瞥而已。

法蘭克‧赫伯特對於厄拉科斯生態系統，以及弗瑞曼人各式傳統、求生技巧、政治制度、宗教權威的描述，絕對獨樹一格，且也為劇組帶來諸多靈感。如同在《沙丘》的拍攝過程中，

原著可說就是我們的聖經，解答了我們大多數的疑問。

《沙丘》的原著小說讀來彷彿來自未來的歷史記述，使我們這些電影人變得更像是考古學家，而非未來學家，是從遙遠的明天，尋找古老的藝術品，並深深挖掘自身的記憶，以找到我們年輕時代閱讀原著時，那些浮現在腦海之中的影像是源自何處。美術指導派崔斯‧弗米特（Patrice Vermette）和他帶領的藝術家團隊，以令人讚嘆的準確，如實重現了我夢寐以求的景象。我非常感激他們全體絕妙的工作成果，也知道他們創造出了特別的事物。我也很開心譚雅‧拉普安特（Tanya Lapointe）和史黛芬妮‧布魯斯（Stefanie Broos）在這本美妙的書中，記錄我們創作《沙丘：第二部》的旅程，為大家揭露了劇組的非凡成就。

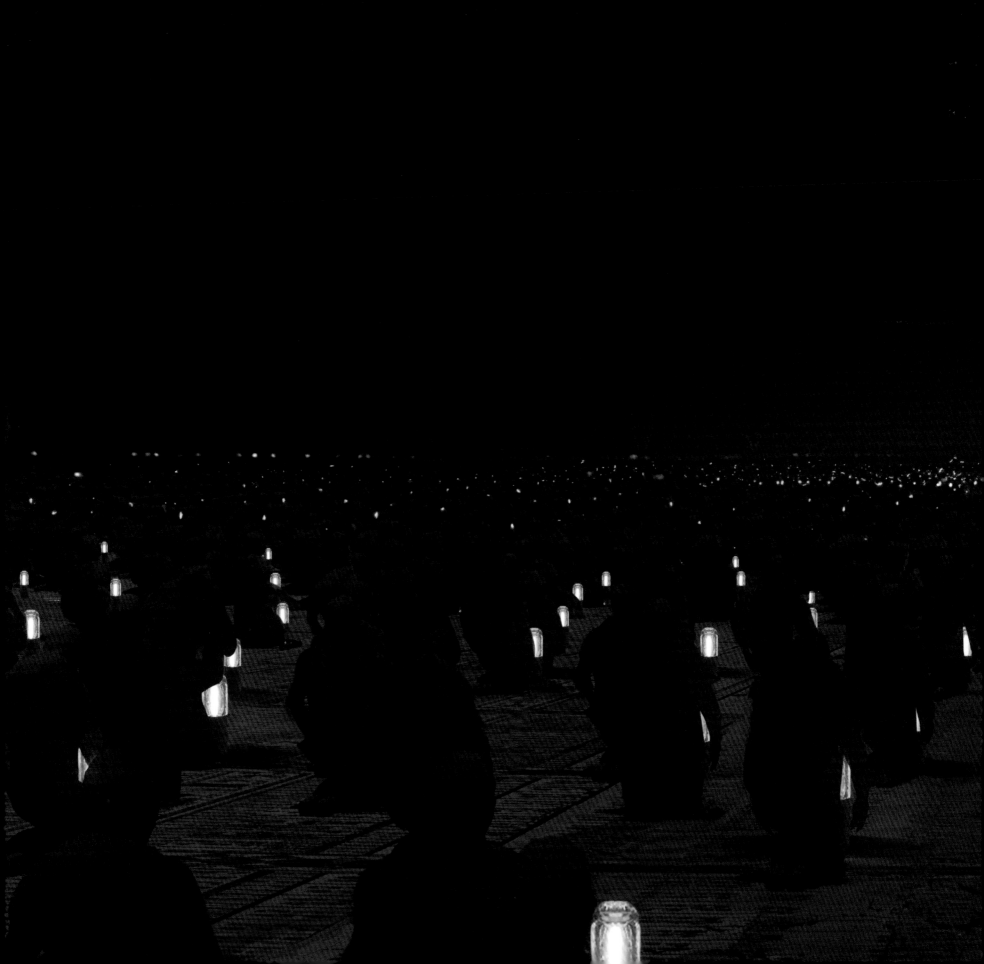

推薦序

文字和電影：法蘭克‧赫伯特「沙丘」宇宙的願景

INTRODUCTION

布萊恩‧赫伯特、凱文‧J‧安德森

偉大的小說，該如何轉譯成電影呢？這是個引人入勝的過程，而一切就從書頁上的文字展開……

法蘭克‧赫伯特只憑著打字機上的按鍵，就建立了一整座「沙丘」的奇幻宇宙。這始於他最重要的小說，其中描繪了奇異的星球厄拉科斯，這個沙漠世界在強大帝國之中舉足輕重，並擁有一種只能在此找到的珍貴商品，即香料，引得各大氏族彼此競逐，只為取得這顆星球的控制權。在《沙丘》小說中，作者勾起了人類所有感官，讓讀者在各自的腦海裡上演不同版本的電影，而那些影像和印象，也將書頁中的角色所體驗到的豐富色彩、氣味、質地、味道，栩栩如生地幻化成真實。

才華洋溢的赫伯特，指尖擁有大量「特效」可供驅使，他也把英語這整個語言當成他的工具箱，甚至替厄拉科斯上性格吃苦耐勞的弗瑞曼人，虛構出了自己的奧祕語言契科布薩語。

法蘭克‧赫伯特在個人電腦問世前的時代，一頁一頁辛勤筆耕不輟，創造出了一個廣博浩瀚、影響深遠的科幻小說世界，而這個世界在科幻文類中可說前無古人。他以精雕細琢的細節描述一顆又一顆星球，包括蒼翠多水的亞崔迪氏族母星卡樂丹、哈肯能氏族令人不適的工業風家園羯地主星，以及最不朽的星球厄拉科斯，當地的弗瑞曼人居民將其稱為「沙丘」。法蘭克‧赫伯特描述這個嚴苛殘酷世界的沙漠時，運用了高超的寫作技巧及詩意的敘述，某些讀者甚至還真的表示讀著讀著都口渴了起來呢。

這本小說1963年初次於《類比》（Analog）科幻雜誌上連載，精裝本隨後於1965年推出，自此數十年後，大批科幻小說粉絲便沉浸在精妙的文筆和對話中，而書中描述的異星文化，還有這些地區的居民面臨的挑戰及體會到的感受，也彷彿都歷歷在目。當時為了要將赫伯特在每一頁中描述的景象化為影像，讀者於是擁有了知名藝術家約翰‧舒恩赫爾（John Schoenherr）繪製的美麗雜誌插圖及書封。

1984年，大衛‧林區（David Lynch）執導了小說的第一部改編電影《沙丘魔堡》，其中展現了他自己對沙蟲、弗瑞曼人、哈肯能男爵、出身柯瑞諾家族的皇帝沙德姆四世、英勇亞崔迪氏族的詮釋，並且在僅僅兩個小時多一點的電影中盡可能塞進了各種元素。接著，在2000年及2003年時，美國科幻電視頻道「Syfy」則是以總長十二小時的兩部迷你影集，即《沙丘魔堡：世紀之戰》（Frank Herbert's Dune）及《沙丘魔堡之風雲再起》（Frank Herbert's Children of Dune），另闢影視化的蹊徑，成品的時長雖然更長，卻受到電視影集的預算限制。參與這些作品的導演，在自己的腦中對於他們在「沙丘」宇宙中看見和體驗到的事物，都擁有不同的想像。

話雖如此，法蘭克‧赫伯特原本的字句，依舊有能力啟發無限多種可能的詮釋，而在這次新嘗試中，傳奇影業、導演丹尼‧維勒納夫、他領導的電影劇組，也擁有一張他們自己的空白畫布，可以向世界各地的新一代觀眾呈現他們版本的「沙丘」宇宙。在這本經典小說的新版電影改編中，兩部電影各自描繪小說的上下半部，導演想要讓全世界看見他年少讀完原著之後，小說在他腦海中激發的是什麼畫面。

身為科幻小說作家，我們兩人，也就是布萊恩‧赫伯特和

凱文・J・安德森，也從法蘭克・赫伯特總計八十萬字，卷帙浩繁的《沙丘六部曲》原著中，獲得諸多靈感及啟發。仔細精讀鑽研後，我們繼續為這個系列撰寫了十八本小說，再加上兩本短篇故事集，共寫下數百萬字的延伸故事，深入探索「沙丘」宇宙引人入勝的方方面面，不僅描繪了厄拉科斯，也包括卡樂丹、羯地主星、帝國首都凱譚、致命的監獄星球薩魯撒・塞康達斯，以及芯萊素，這顆星球上的巫師因操縱基因而受到鄙視，此外還有許多法蘭克・赫伯特僅只簡單帶過的世界。

身為作家，我們一直以來的工作便是創造出這些奇異地域的景象，並帶領讀者前往，而即便我們倆在閱讀法蘭克・赫伯特的小說，及撰寫我們自己的新故事時，都已經居住在「沙丘」宇宙很長一段時間了，不過傳奇影業開始參與之後，我們依然很興奮能夠看見他們和主導全新電影計畫的丹尼・維勒納夫，一起以新鮮又雄心勃勃的手法，來重新詮釋改編這部世人鍾愛的經典。我們以往便已十分欣賞導演在先前作品中所達成的視覺成就，特別是《異星入境》（Arrival）和《銀翼殺手2049》（Blade Runner 2049）。但《沙丘》對他而言，仍然是個規模更龐大，意圖也更宏大的計畫。話雖如此，我們還是覺得法蘭克・赫伯特創造的宇宙交到他們手上，可說適得其所，再好不過。

電影第一集的開發過程間，我們看見了各式劇本、概念繪圖、美術設計，但這些東西仍然無法完整傳達，法蘭克・赫伯特在這部史上最偉大的科幻小說暨史詩故事中描繪的政治、宗教、環境生態，在導演和他的團隊心中營造出的壯麗恢弘印象。

看完2021年上映的第一集電影後，我們都被打動了，包括新穎又古怪的香料採收機、卡樂丹原始廣闊的水國風景、代表極端工業化噩夢的羯地主星，還有法蘭克・赫伯特在原著中只用寥寥數筆帶過的薩魯撒・塞康達斯星球上嚴苛又荒涼的環境，都令我們印象深刻。當然還有「沙丘」厄拉科斯，星球上位處低地的巨大城市厄拉欽恩，其粗獷結實卻依舊優雅的建築，在在傳達出此地環境有多麼險峻及殘忍無情，裂縫般的長條窗戶、傾斜的牆面、濃烈的陰影，立刻提醒了我們，亞崔迪氏族在這顆星球上的官邸，並不是受到精心照料且奢華的場所，縱使雷托・亞崔迪是以尊貴爵爺的身分來到此地，而他的家鄉卡樂丹可是全帝國境內最為富庶，影響力也最大的星球之一。

我們也對片中服裝的印象頗為深刻，包括亞崔迪軍隊作戰所穿的甲冑、貝尼・潔瑟睿德女修會黑暗又神祕的服飾，以及哈肯能氏族滑溜邪門的外觀。

在2021年的電影中，許多粉絲最感興趣的東西，莫過於法蘭克・赫伯特筆下撲翼機的全新設計，這在過往的版本中都沒有處理得這麼好過。自撲翼機在片中初登場的第一秒起，我們就知道這確實屬於「沙丘」宇宙。電影團隊的靈感來自作者描述飛行器貌似昆蟲，後續又根據建議改良，於是使用了蜻蜓的外觀和翅膀來設計第一集片中的撲翼機，可說是活靈活現。

現在到了《沙丘：第二部》，他們又更進一步，你手上拿著的這本設定集，便提到了為第二集電影設計出的一組全新機

群：「其中最獨樹一格的，便是撲翼蜂，這是種威力強大的蜜蜂形戰鬥機，配備有特徵鮮明的蜻蜓式撲翼機機翼。」因此，我們所見的，便是某個概念引人入勝的演變過程，始於法蘭克·赫伯特在《沙丘》原著的書頁上對撲翼機的描寫，到概念完全實現，化為電影中的兩個不同版本。

另外，在法蘭克·赫伯特筆下的宇宙中，屏蔽場的運用也是個重要的基礎。在作者的概念中，屏蔽場能夠彈開高速的射擊武器，因此改變了戰爭的方方面面。而現在，在導演詮釋的戰役裡，包括近身搏鬥，還有運用強大的戰艦或空戰，觀眾都可以看到震撼的場景，和我們以往在大銀幕上看到的截然不同。

藉由《沙丘：第二部》，丹尼·維勒納夫和他的創作團隊為我們帶來了許多視覺驚喜，並擴張了我們在第一集電影中所見的景象，現在我們可以完整一睹弗瑞曼人沙蟲馭者的風采，也能見證凱譚上的帝國皇宮、羯地主星上的鬥技場，以及更多事物。

為了在片中完整呈現一切，導演爭取到約旦空軍的協助，以拍攝哈肯能士兵從空中用機關槍掃射保羅和荃妮的場景。而在其他場景中，劇組則做出了「一隻實體沙蟲幼蟲」，可以在拍攝現場實地操縱。他們甚至使用了複雜的設備，並耗資三萬美元，蓋出一座四層樓高的階梯，這樣導演就能爬到上面，檢視懸崖上某洞穴的拍攝情況，亞崔迪氏族正是把他們祖傳的原子彈藏在此處。

行文至此，我們可以看見，要將法蘭克·赫伯特的小說搬上大銀幕，是多麼困難又充滿挑戰的工作，而最後才終於出現了這麼一名導演，能夠完成任務。加上這兩部電影，這算是第三次將《沙丘》搬上大銀幕的大型嘗試，而就像俗話說的，「第三次總是最幸運」，等了這麼久，我們終於擁有法蘭克·赫伯特這部偉大小說的終極電影版。

事實上，在1984年的《沙丘魔堡》及2000年和2003年的電視影集版之前，1970年代也有幾次嘗試改編電影，但以失敗告終，這部分可以參見布萊恩為他父親撰寫的傳記《沙丘夢想家》（Dreamer of Dune）。

本書所呈現的，便是導演非凡的全新想像，除了占滿戲院的銀幕，令人目不暇給之外，也會引發一股驚奇敬畏之感，而書中收錄的文字及照片，則讓我們注意到，對於這部獨領風騷且受世界各地數百萬名讀者推崇的真正科幻史詩，電影的創作團隊所付出的用心及尊重。

要將法蘭克·赫伯特的經典小說轉譯成電影，過程絕非易事，但我們認為，他要是能看見本次對自己原創概念的全新壯觀改編，特別是經由丹尼·維勒納夫及他率領的視覺藝術團隊的巧手修飾，那他肯定也會倍感欣慰。

（布萊恩·赫伯特為法蘭克·赫伯特之子，他和凱文·J·安德森合著多本《沙丘》系列前傳及續集。）

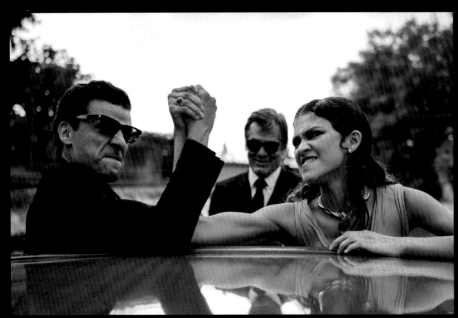
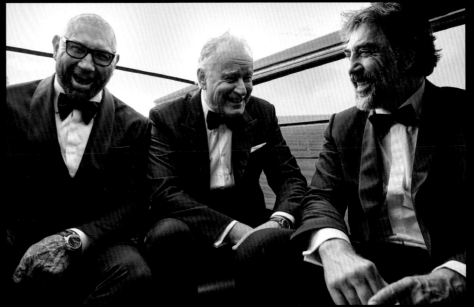

從《沙丘》到《沙丘：第二部》

FROM *PART ONE TO PART TWO*

譚雅・拉普安特

　　我還記得我告訴自己，拍攝《沙丘》電影的工作，會為我做好拍攝第二集的準備，而這部電影，將會替我們改編法蘭克・赫伯特1965年科幻巨作中的故事作結。拍攝第一集獲得的經驗相當寶貴，但認為這次的經驗絕大部分都會和上次一模一樣，可就大錯特錯了，因為事實並非如此。導演丹尼・維勒納夫對於這部新電影的想像，在範圍、規模、複雜度上，都更進一步，並帶領我們走上一段沒有任何地圖引路的旅程。

　　《沙丘：第二部》的誕生，和《沙丘》的上映可說注定緊密相連，首集的檔期因為新冠肺炎疫情延後了一年，而隨著第一集的後製工作邁入尾聲，丹尼也已經開始撰寫故事下一個篇

章的劇本了。他表示：「延期上映讓我們能夠好好完成第一部電影，並確保要是《沙丘：第二部》繼續製作，我們能擁有扎實的劇本。我們後來之所以能夠盡快進入製作階段，原因就在此。」

　　2021年9月3日，《沙丘》在威尼斯影展首映，那天的記者會上，記者問到是否會有續集的計畫，這算是個合理的問題，因為荃妮在第一集結尾的最後一句台詞是「這只是開始」。即便我們當時並不百分之百確定會繼續拍第二集，飾演保羅・亞崔迪的提摩西・夏勒梅仍熱情回應道「那會是美夢成真」。

　　幾天後，飾演荃妮的辛蒂亞在巴黎宣傳電影時，也提到很

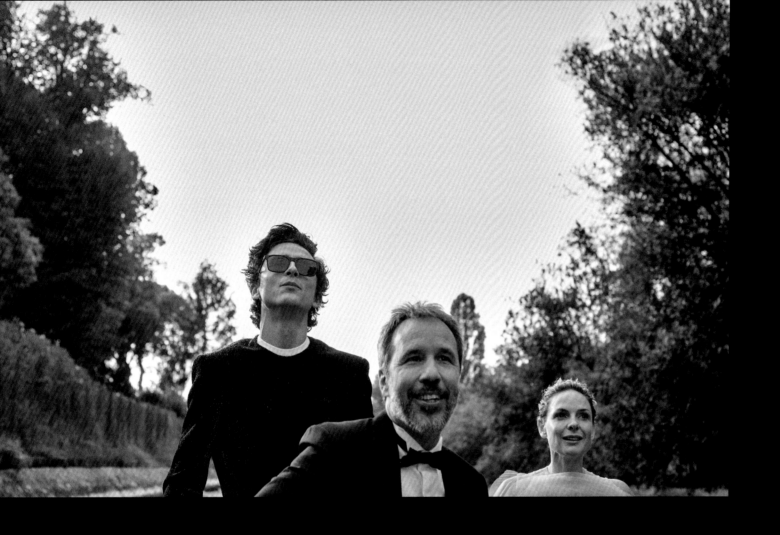

感激能和全體卡司及劇組共事，並補充：「我希望能有機會再來一次。」當時《沙丘：第二部》已經在洽談中，幾乎就像是來自未來的鬼魂，事實上，其中幾位演員好幾年前就開始聊起再拍一部的可能性和希望。回去挖掘第一集的片場照時，我就找到一張蕾貝卡·弗格森和哈維爾·巴登在約旦拍攝的照片，他們比出 V 字手勢並做出「二」的嘴形，而如同蕾貝卡本人後來親自告訴我的，她和哈維爾是想要給丹尼一個不怎麼幽微的暗示，表示他們都想回歸這趟冒險的下一個篇章。

2021 年底，丹尼到歐洲、加拿大、美國去宣傳《沙丘》，同時也一邊撰寫劇本，只要他能有幾小時不被俗務纏身的時間，就會提筆撰寫，不過這些時刻頗為罕見，且經常相隔甚遠。

丹尼自承，製作這兩部電影最大的挑戰，在於拆解整個故事，「在《沙丘》中，我們跟隨一名男孩的腳步，發現了新世界、新文化。」丹尼談到兩部電影在敘事上的差異時表示：「電影第一集更著重理解，因為這是在建立基礎，要講述的是個史詩故事，其中富含複雜的氏族衝突以及跨星際的地緣政治。第二集則是擁有更多動作場面，步調也更快。但是，更重要的是，也更具情緒渲染力、更觸動人心，因為我們會花更多時間和各個角色相處，探討他們之間的關係，以及面臨的道德困境。」

本跨頁｜《沙丘》卡司前往威尼斯影展首映途中。

第 14 頁左圖｜奧斯卡·伊薩克、喬許·布洛林、辛蒂亞。

第 14 頁右圖｜戴夫·巴帝斯塔、史戴倫·史柯斯嘉、哈維爾·巴登。

本頁上圖｜提摩西·夏勒梅、丹尼·維勒納夫、蕾貝卡·弗格森。

倒數展開

《沙丘》在美國國內上映僅僅四天後，傳奇影業便正式為《沙丘：第二部》開了綠燈。

一個月後，2021年11月，本片製片暨傳奇影業的全球製作部總監瑪麗·帕倫（Mary Parent），宣布主要的拍攝工作將在2022年7月18日展開，這表示不到八個月，片子就得寫好、設計好、找好卡司，而大多數的大規模布景也得要在戶外或片廠內搭好。

到了2022年初，第一集已經公認是各大重要獎項的有力角逐者，丹尼因而在獎項的必要事務及第二集的準備工作間分身乏術，在各個問答環節及其他獎項相關活動間的空檔，他持續撰寫劇本，而這時他尚未跟任何人分享。我們知道的，就只有他想為取自法蘭克·赫伯特原著小說的三個新角色選角：帕迪沙皇帝、一名叫作芬倫夫人的貝尼·潔瑟睿德女修，以及菲得一羅薩·哈肯能。

這段期間內，丹尼和美術指導派崔斯·弗米特也討論了初步的美術設計，以決定《沙丘：第二部》的視覺基調。回到厄拉科斯及弗瑞曼人身邊的旅程，只是起點而已，從這部電影開綠燈的那刻開始，到全片定剪完成，將是耗時兩年的過程。

我希望讀者讀完這本書後會受到啟發，再回去重看電影，更深入欣賞法蘭克·赫伯特筆下的世界、導演丹尼·維勒納夫的詮釋想像，以及全體劇組把這本小說再次改編成另一次沉浸式戲院體驗所付出的心血。

「拍攝第一集時，
蕾貝卡和哈維爾想要給丹尼
一個不怎麼幽微的暗示，
表示他們都想回歸
這趟冒險的下一個篇章。」

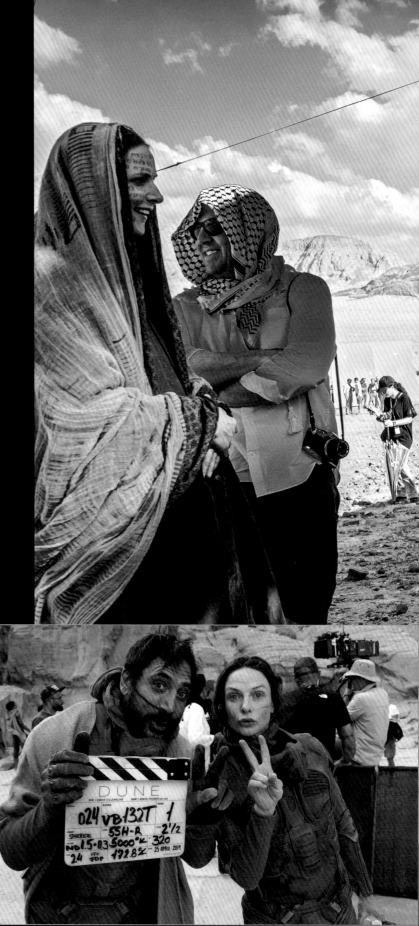

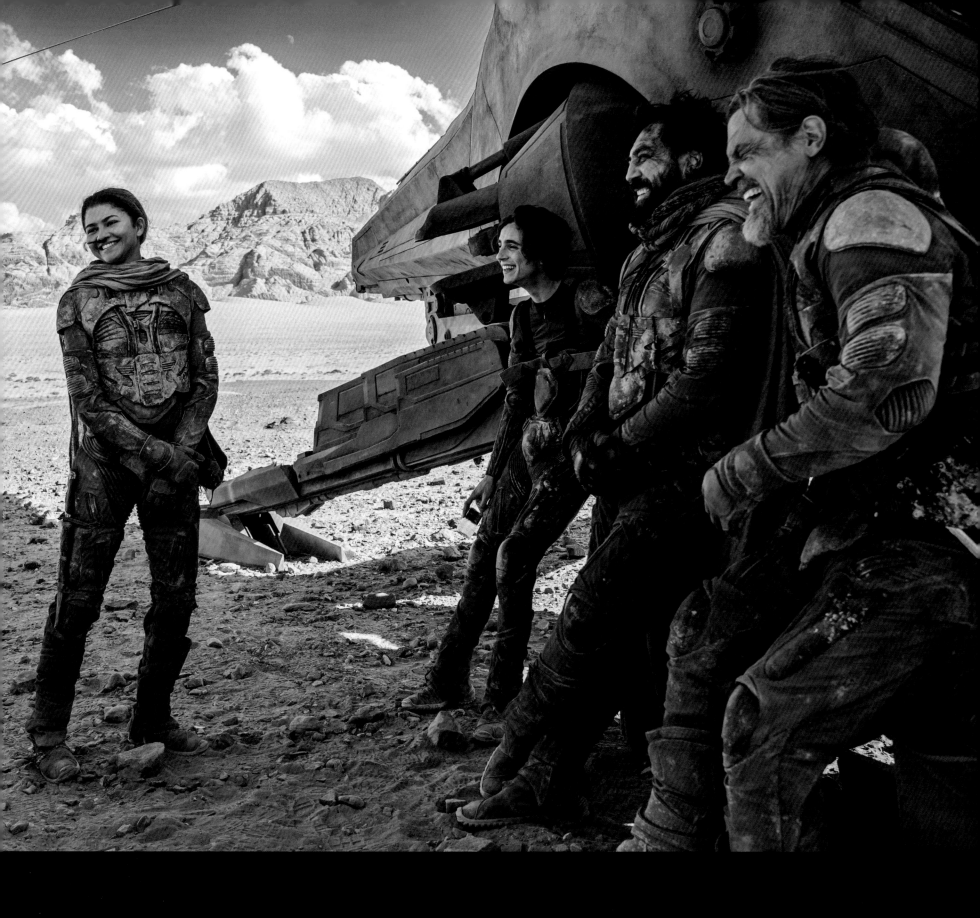

搭 建 舞 台

SETTING THE STAGE

故事情節

第18頁至第19頁跨頁｜
一名沙蟲馭者獨自駕馭
沙蟲之力的概念圖。

本跨頁｜提摩西·夏勒梅飾演
保羅·摩阿迪巴·亞崔迪，
攝於布達佩斯片廠。

　　來到《沙丘：第二部》開拍的第一天，感覺就像是一場奔向終點線的賽跑。2022年頭幾個月，花在拍攝這部電影上的時間寥寥可數，因為創作團隊的大多數成員都忙於宣傳《沙丘》，並且要一路忙到3月27日奧斯卡頒獎典禮。第一集總計獲得10項奧斯卡提名，包括「最佳影片」，後來也獲得6項獎項：最佳攝影、最佳剪輯、最佳美術設計、最佳原創配樂、最佳音效、最佳視覺效果。

　　1月初，劇本的草稿仍在進行中。丹尼和共同編劇強·斯派茨（Jon Spaihts）攜手合作，決定該如何改編法蘭克·赫伯特這本史詩小說的後半部。其中一項考量，便是在提供觀眾第一集的脈絡以及避免過度解釋說明之間，找到精巧細緻的平衡，解決方法則是在片中加入一段皇帝之女伊若琅公主的前情提要，以替故事的下半部搭建好舞台。

　　本片接續《沙丘》的結局，保羅·亞崔迪和潔西嘉女士跟弗瑞曼人（包含他們的首領史帝加和年輕的敢死隊戰士荃妮）一同橫越沙漠，一行人前往地底村莊泰布穴地的途中，遭到哈肯能氏族伏擊，但即便人數居於劣勢，弗瑞曼人仍智取敵人，之後順利平安返家。

　　一抵達穴地，保羅和潔西嘉就得想方設法操控弗瑞曼人的政治角力及先知預言。弗瑞曼人讓潔西嘉選：要不是死去，就是取代兩百歲的聖母拉瑪約成為弗瑞曼人的宗教領袖。為了成為聖母，她必須喝下藍色的毒藥，而她也運用自身受過的貝尼·潔瑟睿德訓練，成功轉化了毒素。

　　保羅同樣也面臨弗瑞曼人的宗教狂熱，他們相信他就是所謂的「利桑·亞拉黑」，是來此帶領他們上天堂的。為了說服他們自己並非救世主，保羅發誓要學習弗瑞曼人的生活方式，同時和他們並肩作戰，而他在獲得他們的信任時，也逐漸贏取了荃妮的芳心。不過，要成為弗瑞曼人，一定要學會騎乘沙蟲，而保羅在面臨他的最終試煉之際，也無意間助長了原先亟欲逃離的預言之火。

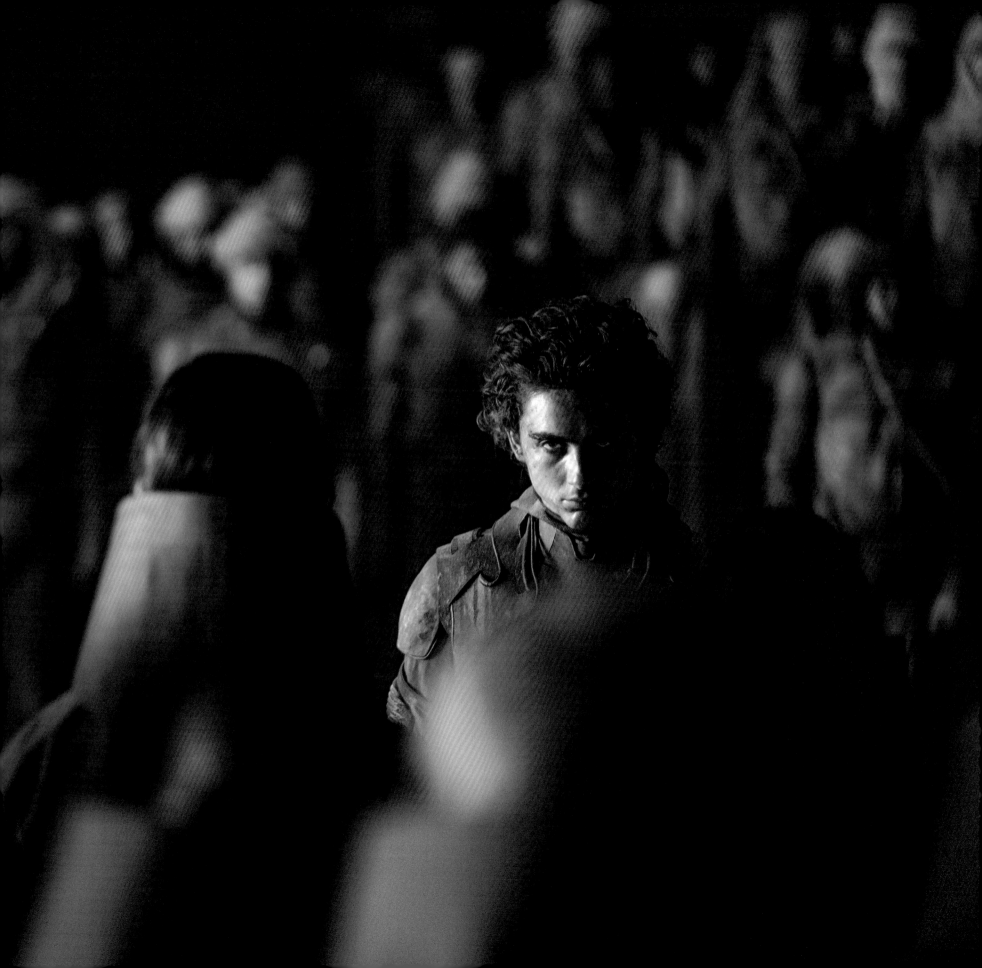

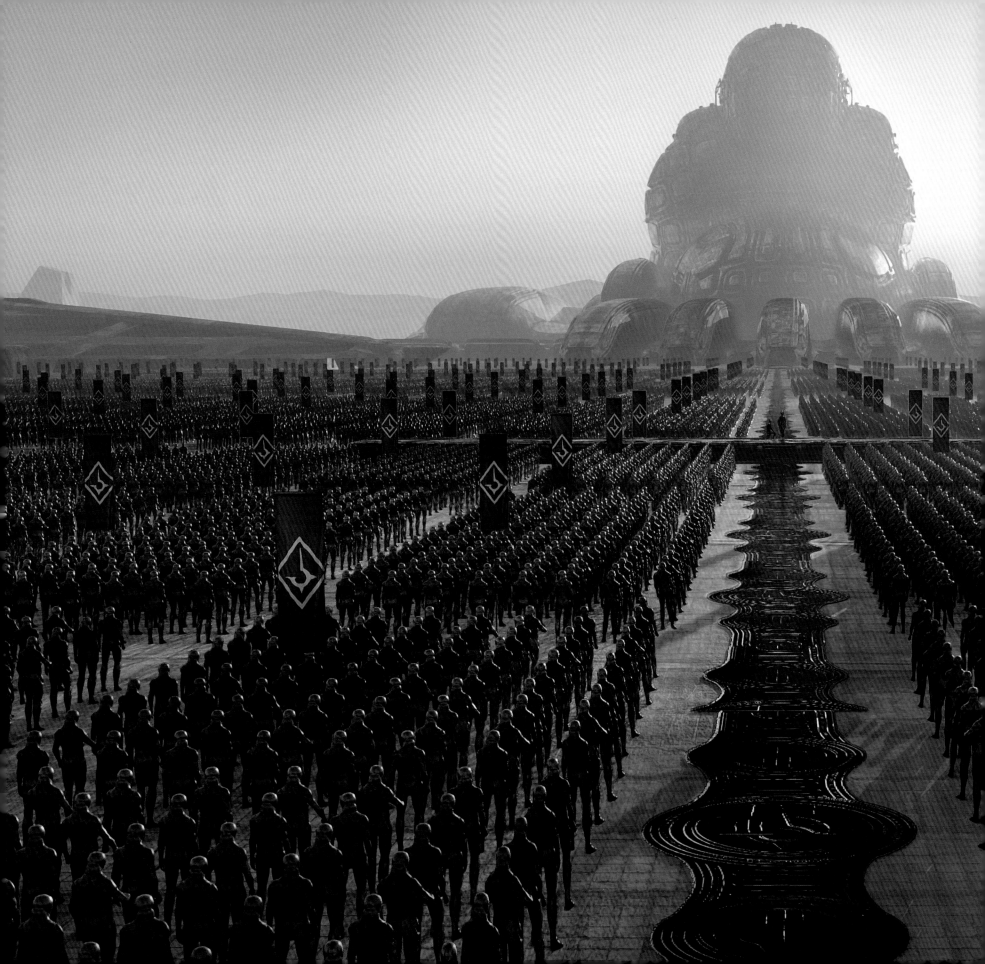

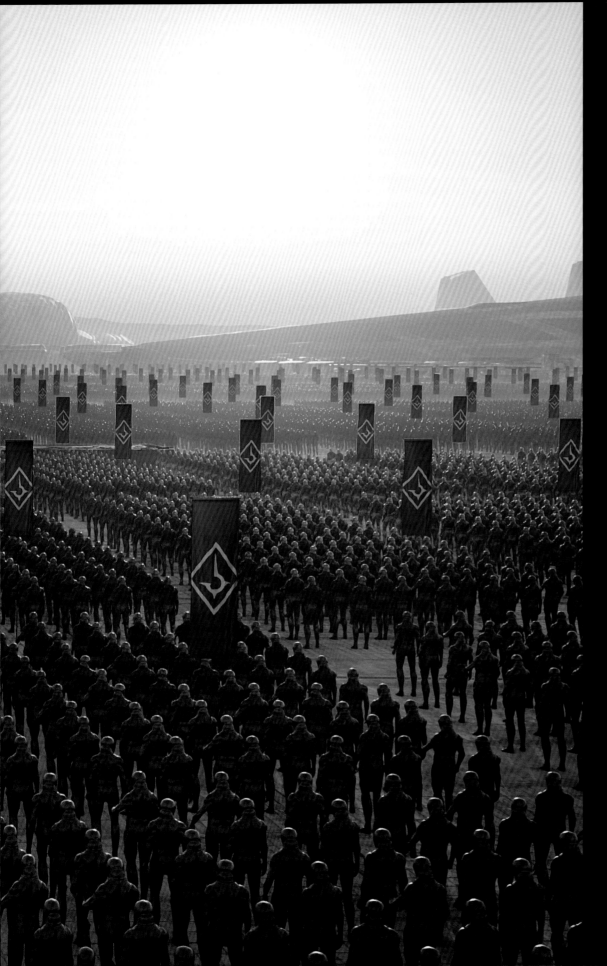

帝國政治

與此同時,「野獸」拉班‧哈肯能也受命管理厄拉科斯這片采邑,並面臨香料產區的威脅逐漸增長。在香料採收行動又一次遭到毀滅性攻擊之後,他親自前往沙漠,要獵殺一名來路不明的弗瑞曼人首領,名為「摩阿迪巴」。但他在瞥見對方披著斗篷的背影之後,便倉皇逃跑了。

而在凱譚,即皇帝與伊若琅公主居住的帝國主星,聖母莫哈亞也悄悄在操縱權力。伊若琅聽聞有個宗教領袖在厄拉科斯四處破壞時問道:「保羅‧亞崔迪有可能還在人世嗎?」莫哈亞回應道:「夠了!」無意間證實了公主的推測。

回到厄拉科斯,觀眾會發現葛尼‧哈萊克躲過《沙丘》中哈肯能氏族發動的致命攻擊,存活了下來,目前與違法採收香料的香料走私販一塊生活。某天,走私販的採收機降落在一處豐饒的香料產區,遭到保羅‧亞崔迪率領的弗瑞曼人攻擊。「我聽得出你的腳步聲,老頭。」他對葛尼說,呼應了第一集電影中的同一句台詞。

菲得―羅薩‧哈肯能也在《沙丘:第二部》出場,他將證明自己身為弗拉迪米爾‧哈肯能男爵姪子及野獸拉班弟弟的價值。在一場驚人的鬥技場決鬥之後,他遇見了謎樣的瑪歌‧芬倫夫人,她是聖母莫哈亞派來的,身負特殊任務。

幾個月後,菲得―羅薩從他失寵的大哥手上接管厄拉科斯,保羅此時則被迫面對預言,跋涉到南半球,而這條道路將會通往一場浩劫般的大戰,以及大氏族之間的聖戰。

「能摧毀某樣東西,
就擁有對它的絕對控制權。」
保羅‧摩阿迪巴‧亞崔迪

本跨頁│厄拉欽恩太空港當中哈肯能氏族控制塔的概念圖。

早期概念圖

本跨頁｜山洞大廳的概念圖，
起初是為《沙丘》所設計。

　　雖然在劇本創作過程中，主要的情節及事件都未經改動，不過劇本中的某些元素仍不斷變化，直到我們於 2022 年 7 月展開拍攝為止。美術指導派崔斯‧弗米特緊盯著每一版新草稿，因為這些變動會直接影響接下來幾個月要搭建的場景。

　　即便 2021 年底丹尼和派崔斯就曾稍微交流一些想法，美術設計的過程還是直到 2022 年初才真正展開。他們在加拿大蒙特婁坐下來討論，而隨著外頭飄起雪花，兩人也遁入了一個創意空間，那空間帶著他們前往厄拉科斯、羯地主星、凱譚的遙遠世界。

　　第一步是決定第二集要重現《沙丘》的哪些元素，其中一個例子便是厄拉欽恩的官邸瑞瑟登西，這是座金字塔般的宮殿，在第一集頻繁出現，「我們應該把舞台的空間和我們的心力投注在其他事物上。」丹尼這麼告訴派崔斯，因此官邸最後雖在本片出現了，卻是比較節制的版本，布景設計也是全新的。

　　他們也一頭栽進早期概念圖，那可以追溯至 2019 年，甚至 2018 年。這些東西在第一集都沒有用上，其中之一便是泰

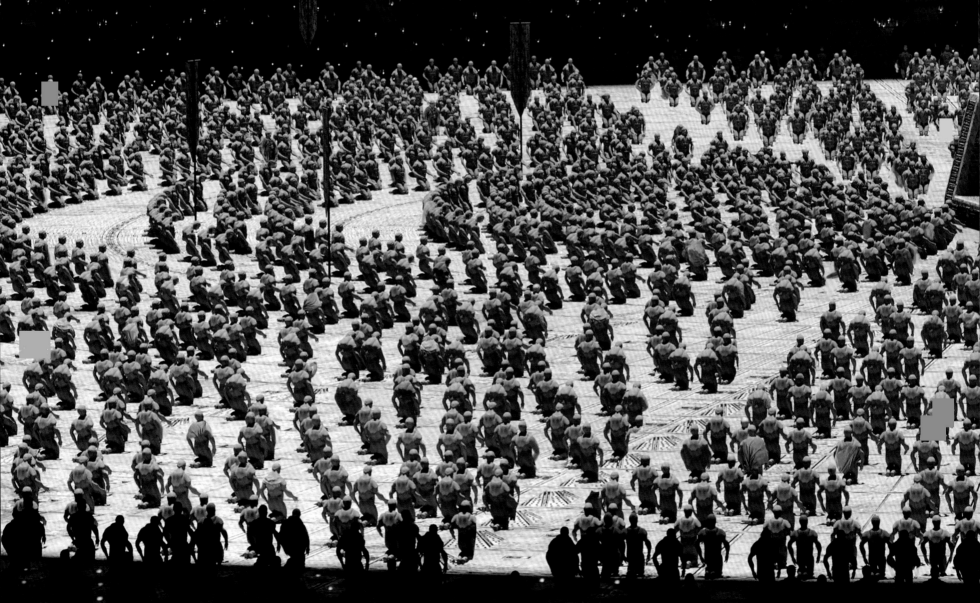

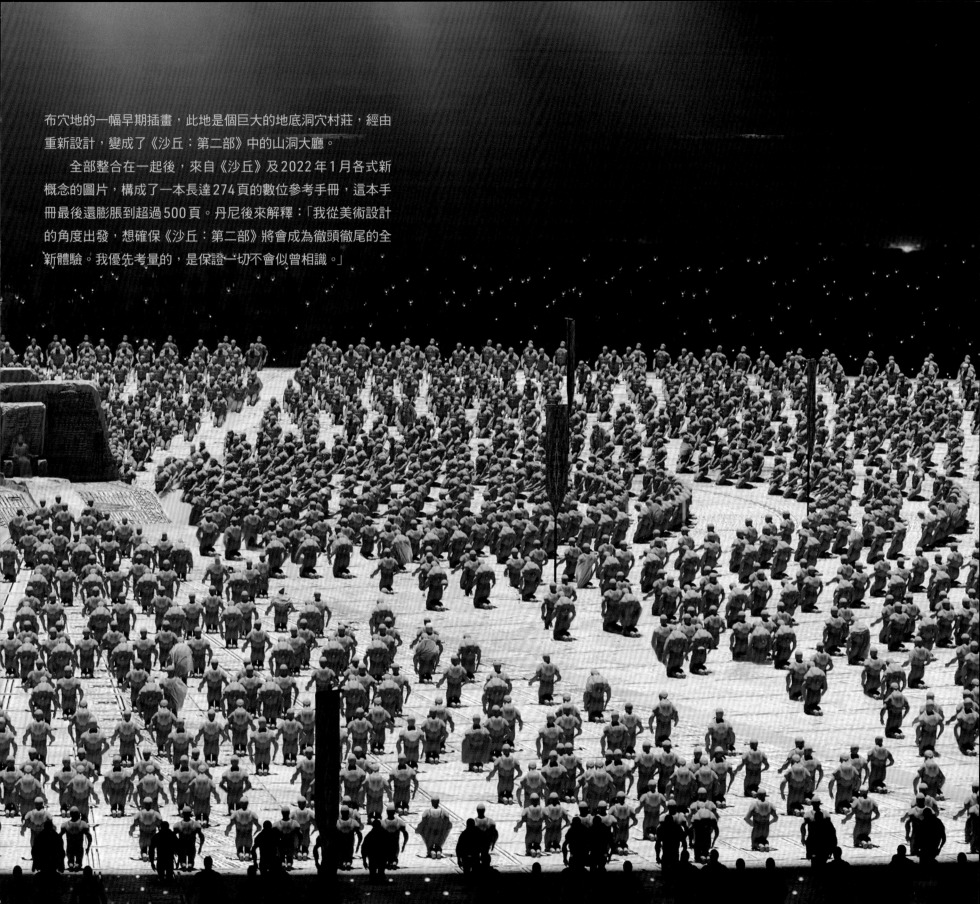

布穴地的一幅早期插畫，此地是個巨大的地底洞穴村莊，經由
重新設計，變成了《沙丘：第二部》中的山洞大廳。

全部整合在一起後，來自《沙丘》及 2022 年 1 月各式新
概念的圖片，構成了一本長達 274 頁的數位參考手冊，這本手
冊最後還膨脹到超過 500 頁。丹尼後來解釋：「我從美術設計
的角度出發，想確保《沙丘：第二部》將會成為徹頭徹尾的全
新體驗。我優先考量的，是保證一切不會似曾相識。」

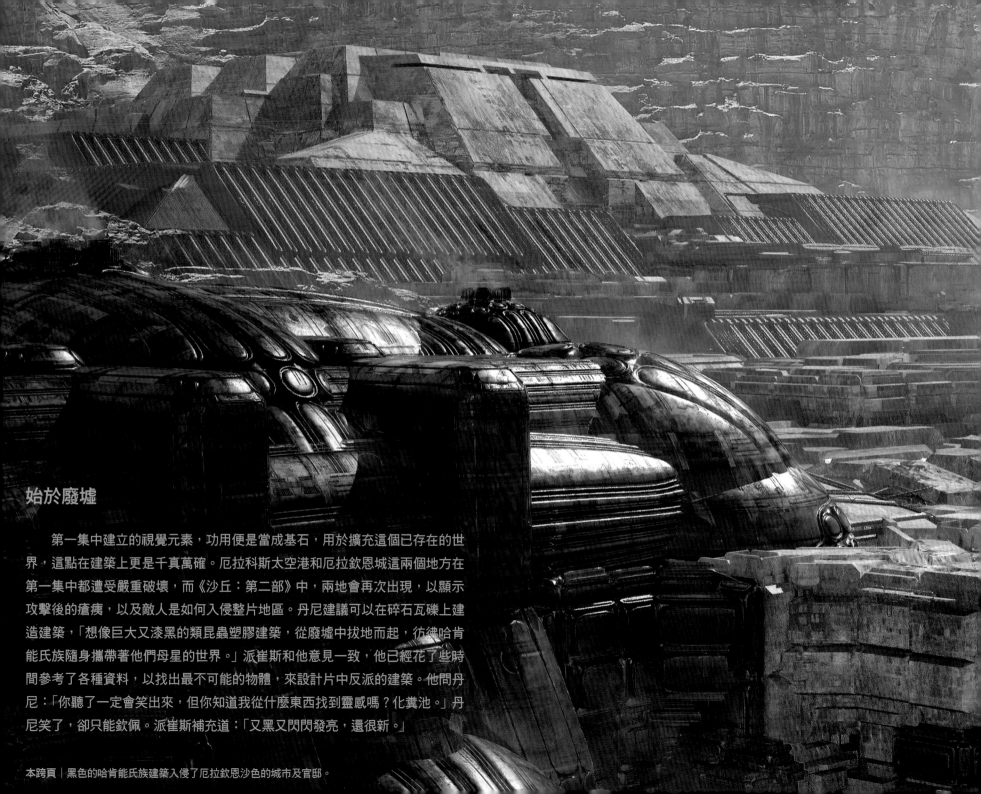

始於廢墟

　　第一集中建立的視覺元素，功用便是當成基石，用於擴充這個已存在的世界，這點在建築上更是千真萬確。厄拉科斯太空港和厄拉欽恩城這兩個地方在第一集中都遭受嚴重破壞，而《沙丘：第二部》中，兩地會再次出現，以顯示攻擊後的瘡痍，以及敵人是如何入侵整片地區。丹尼建議可以在碎石瓦礫上建造建築，「想像巨大又漆黑的類昆蟲塑膠建築，從廢墟中拔地而起，彷彿哈肯能氏族隨身攜帶著他們母星的世界。」派崔斯和他意見一致，他已經花了些時間參考了各種資料，以找出最不可能的物體，來設計片中反派的建築。他問丹尼：「你聽了一定會笑出來，但你知道我從什麼東西找到靈感嗎？化糞池。」丹尼笑了，卻只能欽佩。派崔斯補充道：「又黑又閃閃發亮，還很新。」

本跨頁│黑色的哈肯能氏族建築入侵了厄拉欽恩沙色的城市及官邸。

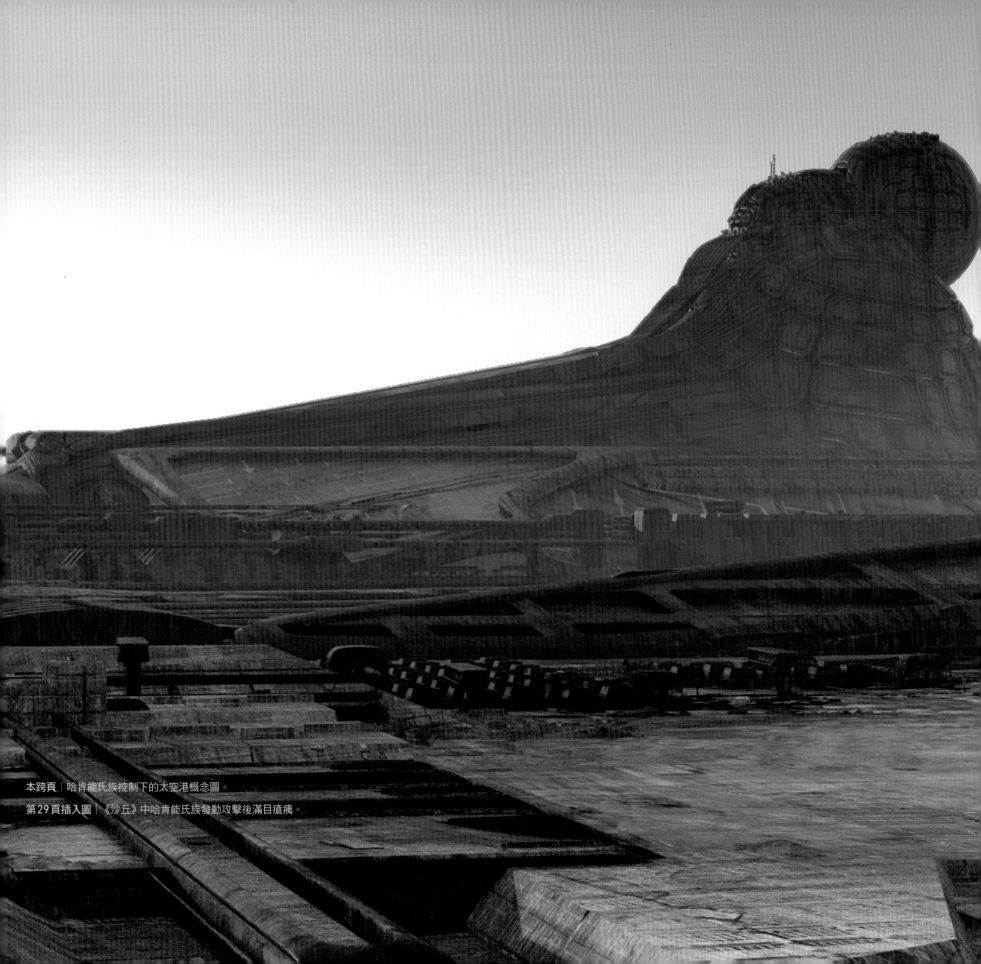

本跨頁｜哈肯能氏族控制下的太空港概念圖。

第29頁插入圖｜《沙丘》中哈肯能氏族發動攻擊後滿目瘡痍。

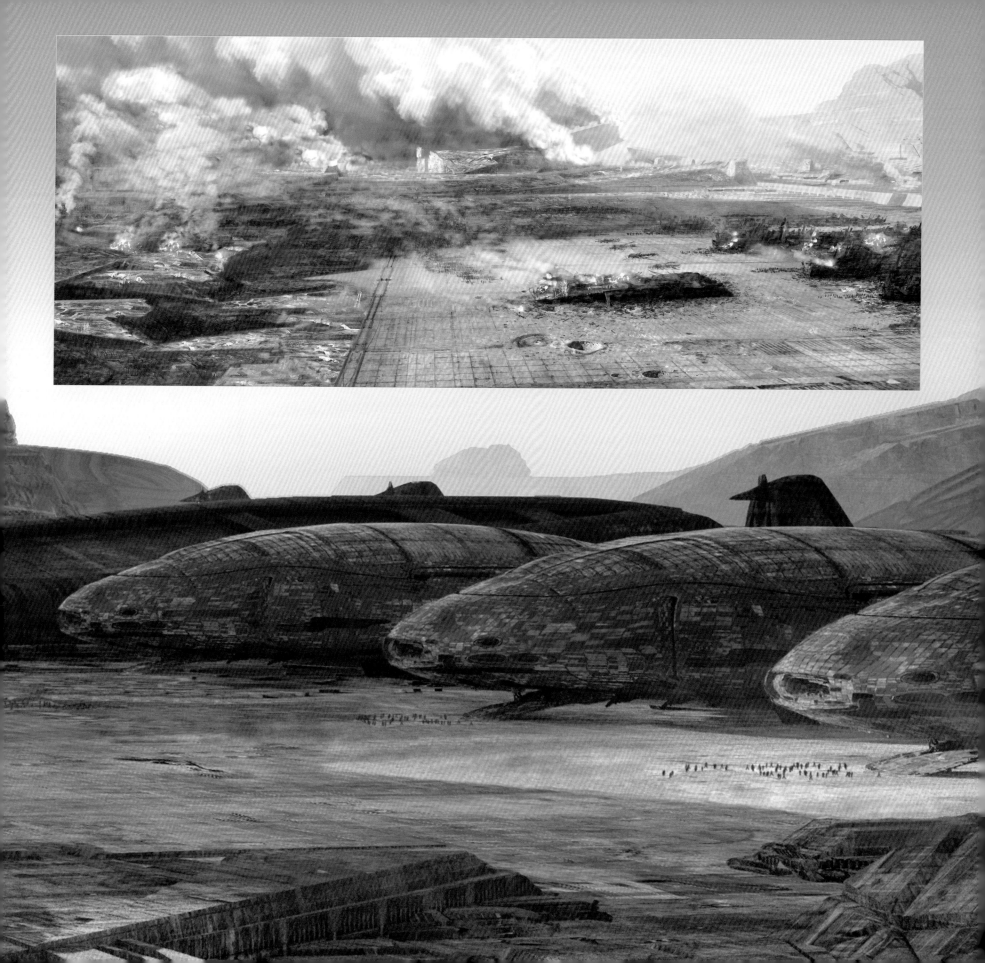

英靈蓄水池

　　丹尼也確認了他得為《沙丘：第二部》搭一座「英靈蓄水池」。在故事中，這個巨大的地下水池位於泰布穴地的山洞深處，並以弗瑞曼人屍首取出的聖水注滿。蒐集這些水的目的，是有朝一日要使厄拉科斯變成蒼翠蓊鬱的星球。要是現實生活中真的存在這麼一個蓄水池，那一定會非常巨大，大到沒辦法在片廠中搭建。丹尼也特別說明，雖然他不需要三百六十度的完整布景，但確實想要注入真正的水。

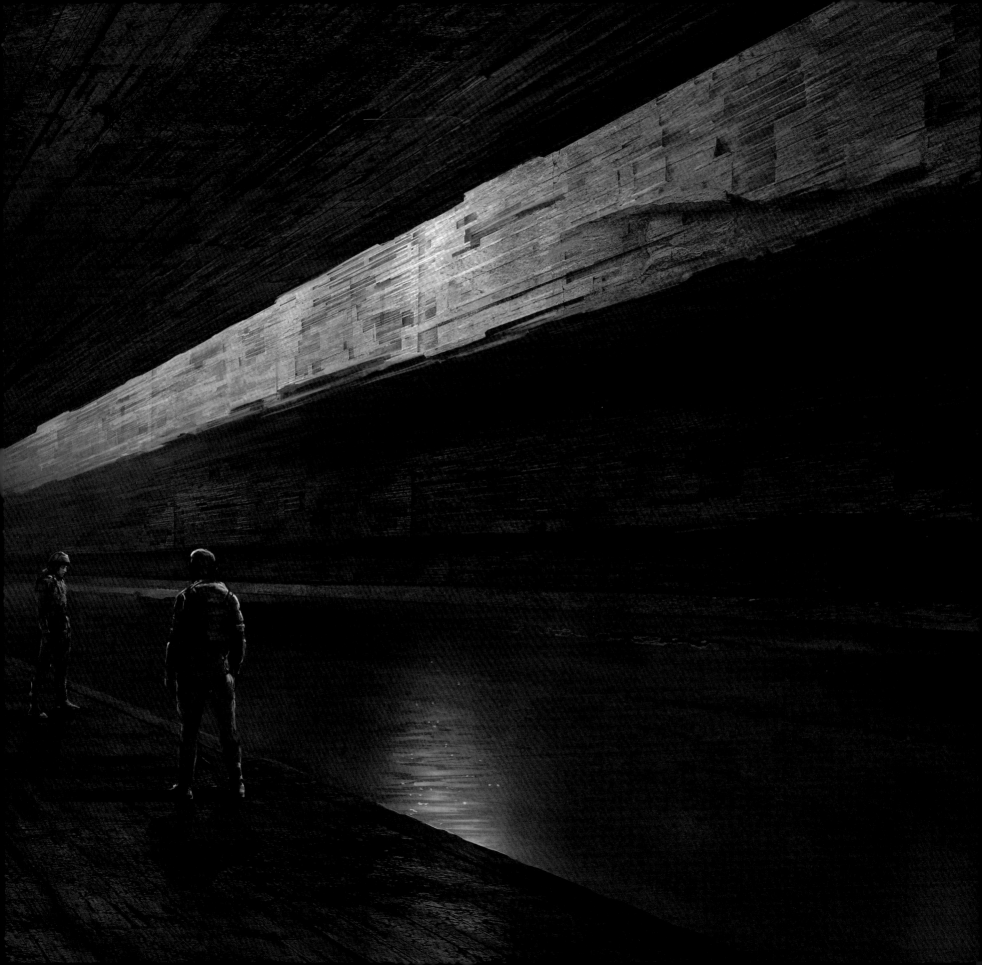

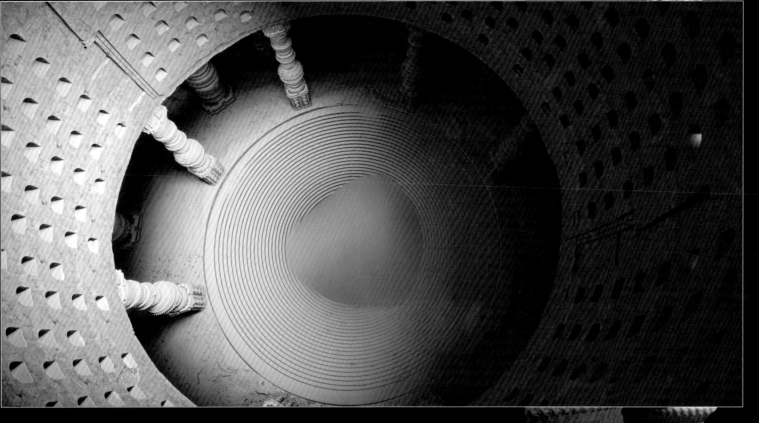

創造者聖殿

上圖│
創造者聖殿沙池的鳥瞰圖。

本跨頁│創造者聖殿內
單一沙池的早期概念圖。

　　如同劇本隨著時間不斷演進，概念圖也是，神聖的創造者聖殿便是一例。沙蟲又稱創造者，弗瑞曼人在此處飼養沙蟲，直到從牠們身上取出毒液，用於生命之水的儀式為止。這個場景原先的設計只有一個沙池，可是丹尼需要兩個：一個裝滿沙，另一個則裝滿水。這樣才能讓負責飼養創造者的人在沙子中抓住沙蟲，然後走到水邊抽取毒液。派崔斯因而修改了設計，以因應這個場景需要的布景及舞台。

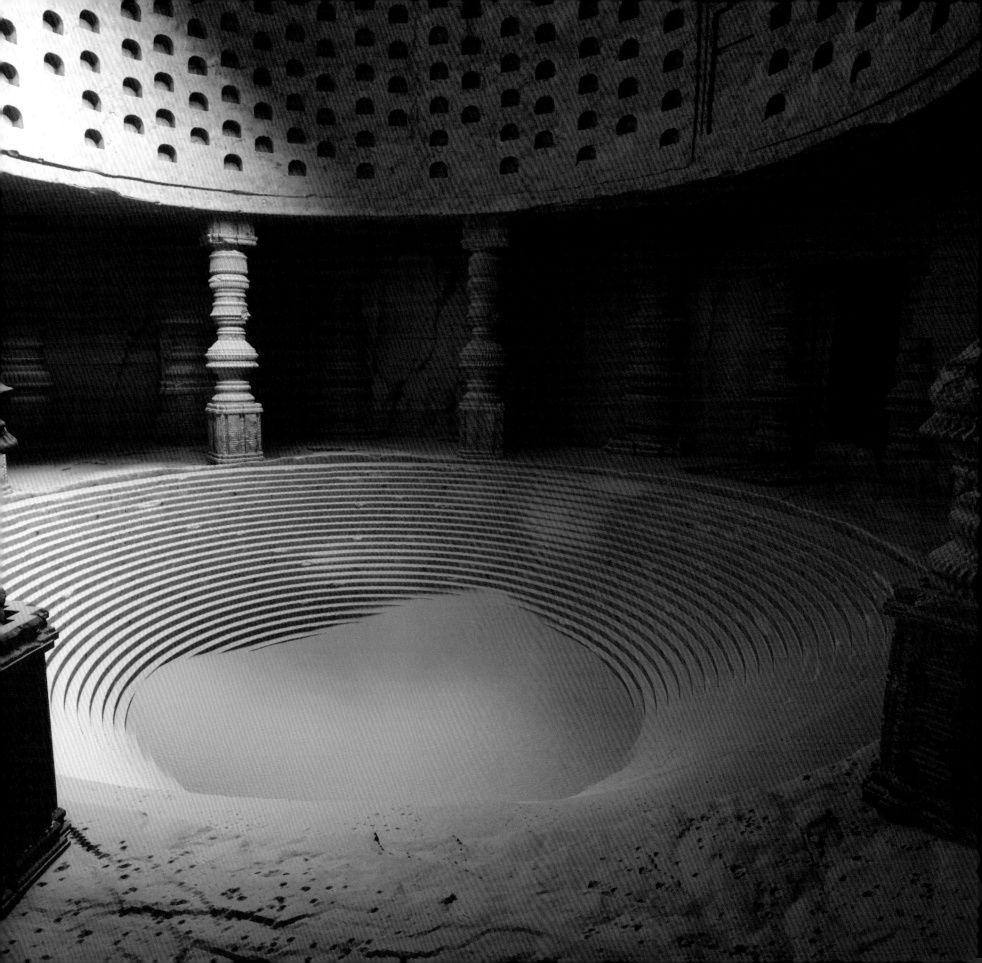

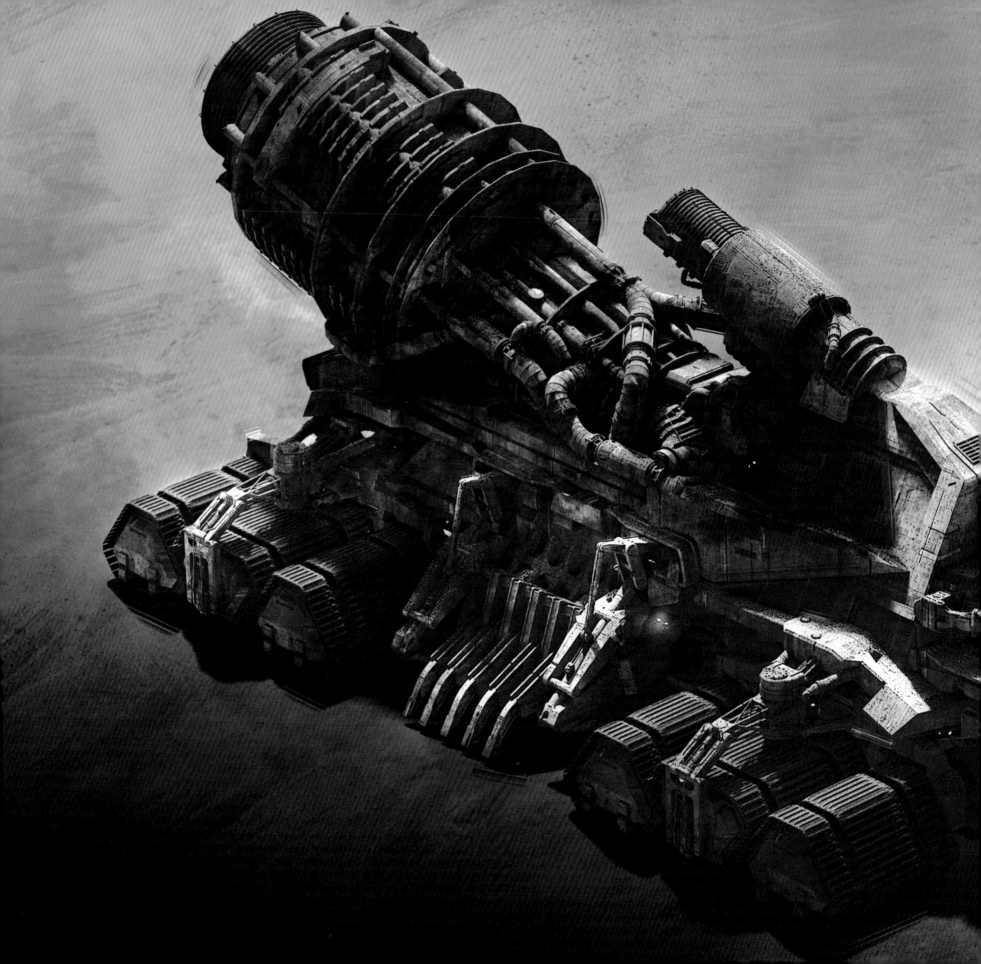

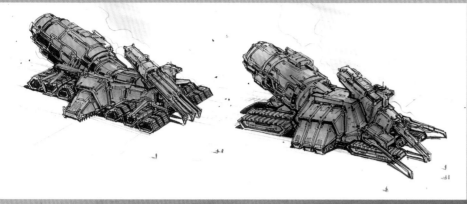

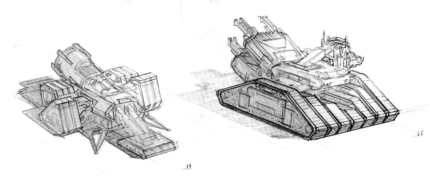

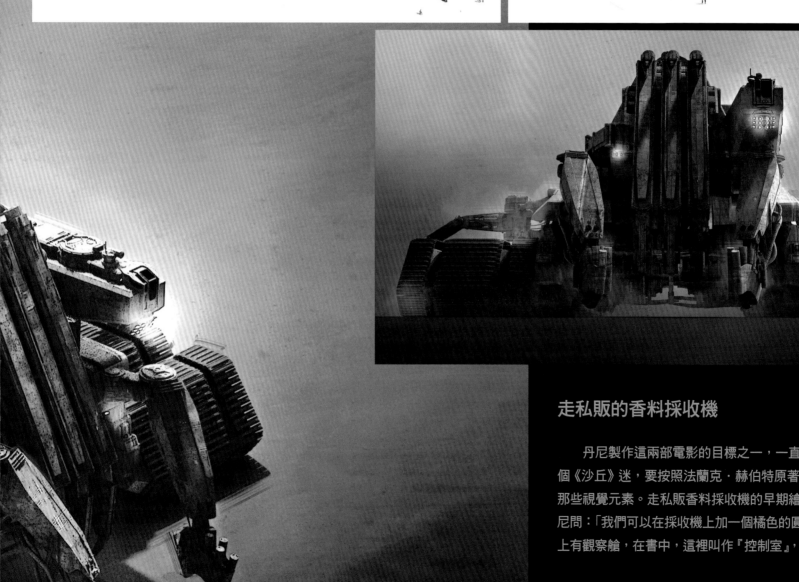

走私販的香料採收機

　　丹尼製作這兩部電影的目標之一，一直都是要滿足他自己內心的那個《沙丘》迷，要按照法蘭克．赫伯特原著的描述，在電影中如實復刻那些視覺元素。走私販香料採收機的早期繪圖，便屬於這樣的例子。丹尼問：「我們可以在採收機上加一個橘色的圓弧形頂蓋嗎？我喜歡採收機上有觀察艙，在書中，這裡叫作『控制室』，我一直都很喜歡這個概念。」

左圖｜走私販香料採收機的早期概念圖，沒有橘色的頂蓋。
上圖｜走私販香料採收機的早期草圖。

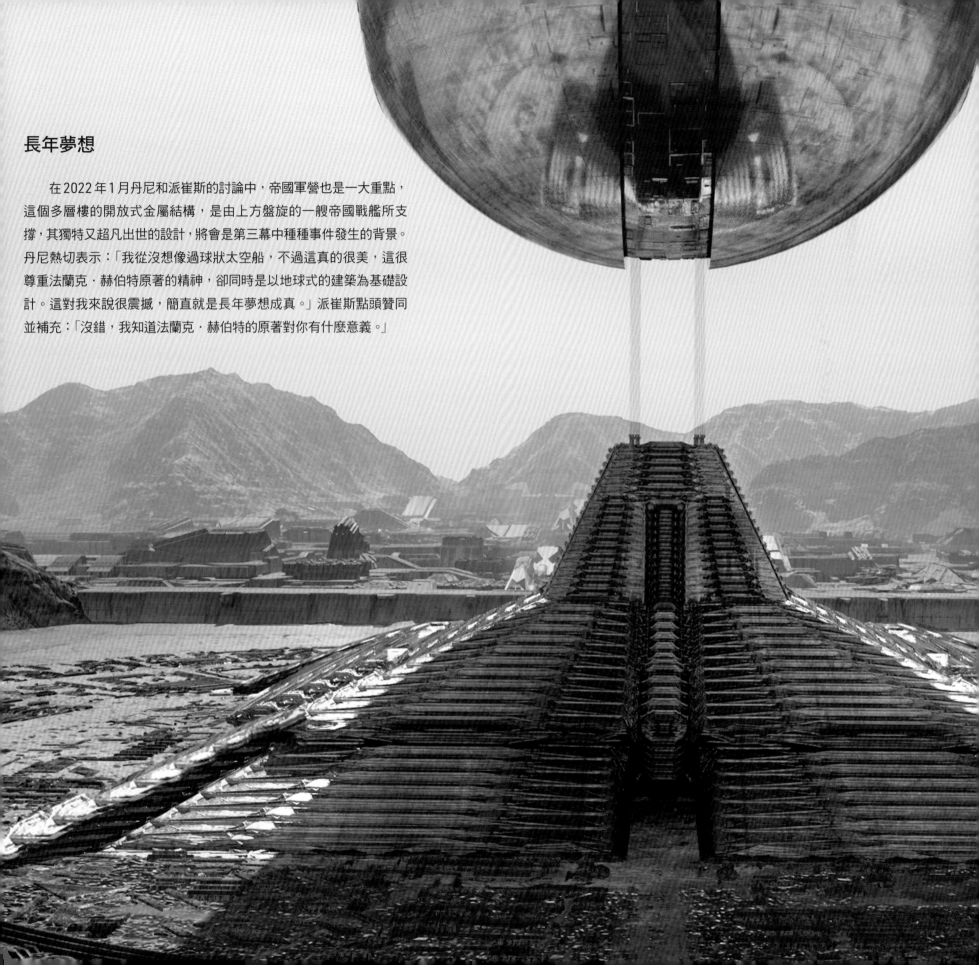

長年夢想

在 2022 年 1 月丹尼和派崔斯的討論中，帝國軍營也是一大重點，這個多層樓的開放式金屬結構，是由上方盤旋的一艘帝國戰艦所支撐，其獨特又超凡出世的設計，將會是第三幕中種種事件發生的背景。丹尼熱切表示：「我從沒想像過球狀太空船，不過這真的很美，這很尊重法蘭克·赫伯特原著的精神，卻同時是以地球式的建築為基礎設計。這對我來說很震撼，簡直就是長年夢想成真。」派崔斯點頭贊同並補充：「沒錯，我知道法蘭克·赫伯特的原著對你有什麼意義。」

左圖｜帝國軍營的概念圖。

上圖｜描繪帝國軍營部署三階段的概念圖。

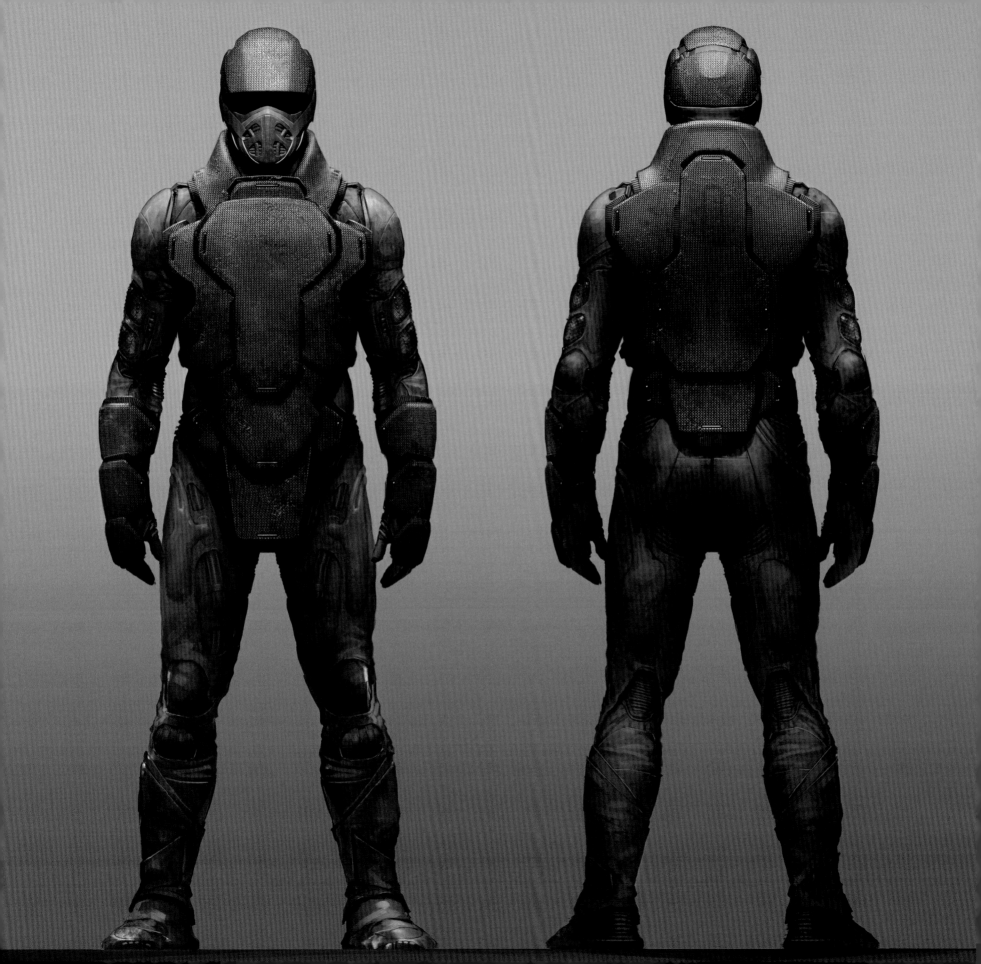

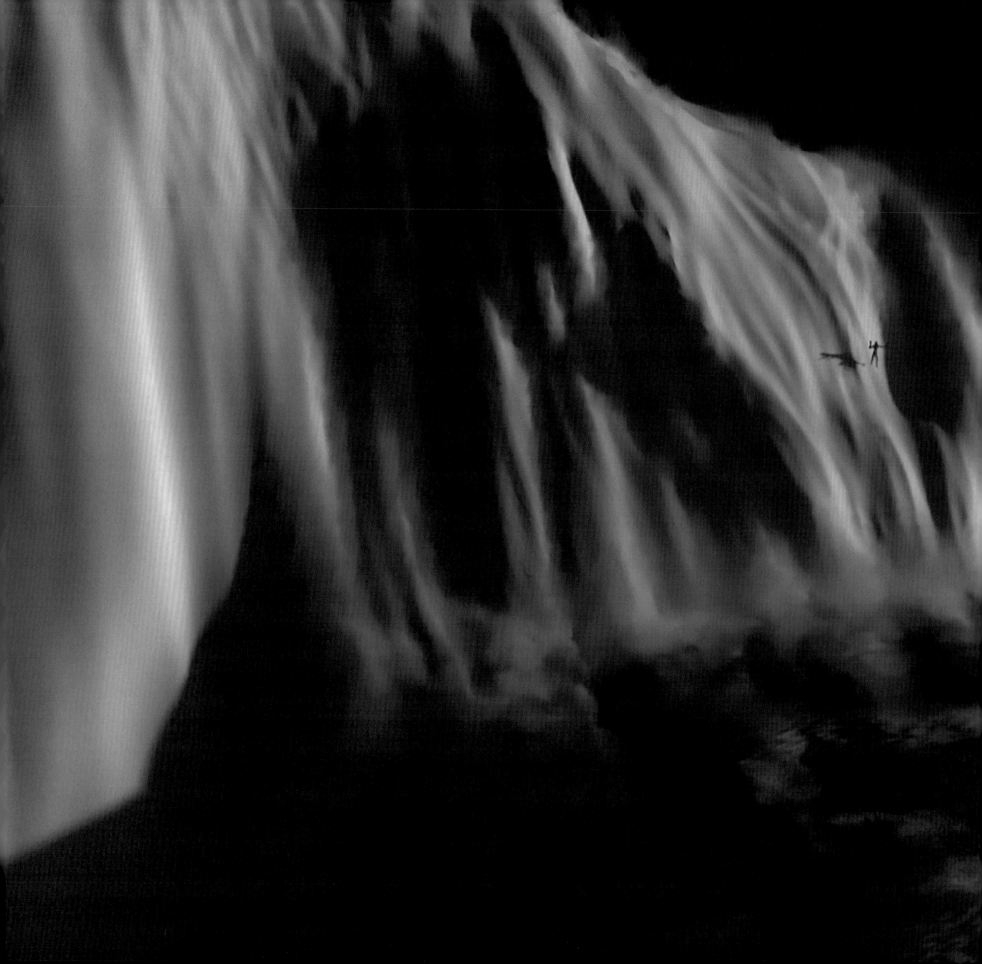

沙蟲騎乘入門

　　《沙丘》的最後幾個場景，讓觀眾能夠稍微一窺沙蟲騎乘之祕，而在《沙丘：第二部》中，保羅·亞崔迪也初次嘗試騎乘「沙胡羅」，這是沙漠中野生沙蟲的聖名。在法蘭克·赫伯特的原著中，這是非常經典的場景，因而在大銀幕上好好重現，也就變得格外重要。早在劇組甚至都還沒前往布達佩斯進行準備工作以前，丹尼就邀請各部門主管召開視訊會議，並分享他對於這組腎上腺素大爆發的鏡頭有什麼期望。

　　在分鏡設計師山姆·胡德基（Sam Hudecki）的協助之下，丹尼設計出了各式圖表和概念圖，以解釋騎乘沙蟲背後的邏輯：第一步是在巨大沙丘的中央放置會規律發出聲響的沙錘裝置，以引來沙蟲。等沙蟲鑽入沙中，準備吞噬沙錘時，沙丘就會崩塌，弗瑞曼人便能順勢從沙丘頂端跳上移動中的沙漠野獸之背。丹尼在那次會議中解釋：「我夢寐以求的畫面，就是某個角色在沙丘邊緣奔跑，腳下的沙子同時崩塌。」

　　丹尼也強調保羅的第一次沙蟲騎乘要令人難以忘懷，要是大家看完電影後會討論的場景。他解釋：「就像滑雪的人乘著崩落的雪，保羅也會往下跳三十公尺，落在沙蟲背上。他一踩上蟲背就會站起來，彷彿在衝浪。」運用類似的水上活動比喻，丹尼也補充說雖然沙蟲移動速度很快，卻跟海中的鯨魚一樣平穩。他表示：「沙蟲想要盡可能待在沙子中，除非要發動攻擊，否則我們永遠不會看到這整頭沙漠野獸鑽出地表。」

　　而這可以說是整部電影最具挑戰性的一組鏡頭，丹尼提到：「這會需要花上很多心思研究。」發展這個場景的下一步，則是畫分鏡圖，分鏡圖接著會再變成電腦動畫的模擬圖，而這些參考資料，包括分鏡圖和previs（預先視覺化的影像預覽），之後都會當成指引，以在正式拍攝時捕捉到丹尼夢想中的鏡頭。

本跨頁｜這幅概念圖描繪了保羅第一次沙蟲騎乘時，一座沙丘坍塌，造成了「沙崩

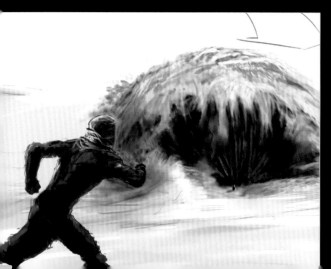

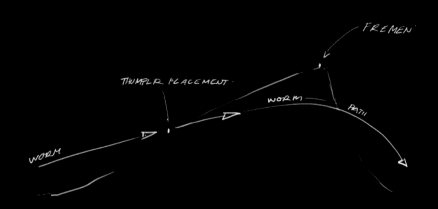

FREMEN

THUMPER PLACEMENT·

WORM

PATH

WORM

THUMPER PLACEMENT FOR CATCHING WORM

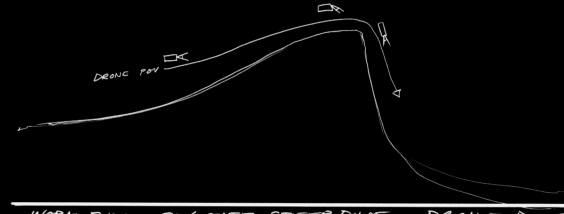

DRONE POV

WORM RIDING POV OVER STEEP DUNE — DRONE DIVE

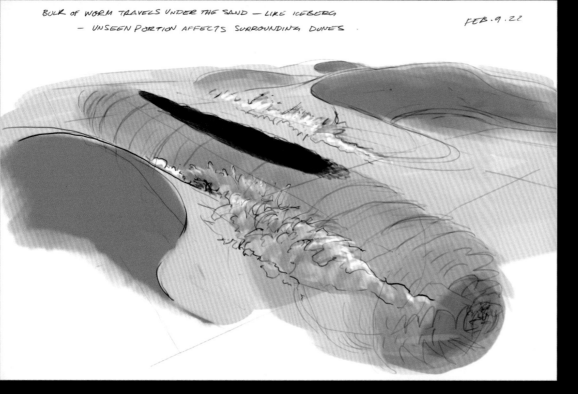

BULK OF WORM TRAVELS UNDER THE SAND — LIKE ICEBERG
— UNSEEN PORTION AFFECTS SURROUNDING DUNES

FEB.9.22

第42頁左圖｜保羅跑向沙蟲的繪畫。

第42頁右圖｜沙蟲衝破沙丘的軌跡（右上）
及保羅騎乘沙蟲時的視角（右下）。

左圖｜地表沙土下方的沙蟲體積。

下圖｜保羅騎乘沙蟲的早期草圖。

第44頁至第45頁跨頁｜
保羅騎乘沙蟲穿越沙漠的早期概念圖。

TRAVELLING ON A WORM IN THE OPEN DESERT

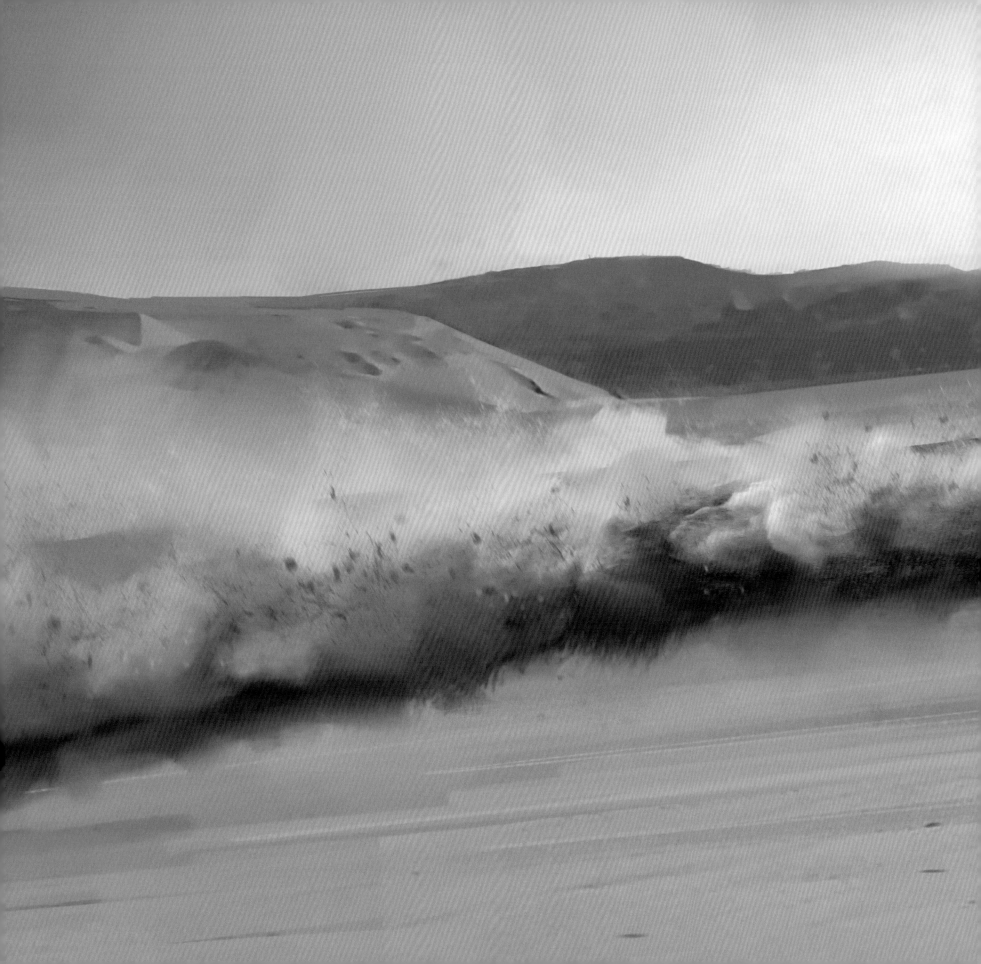

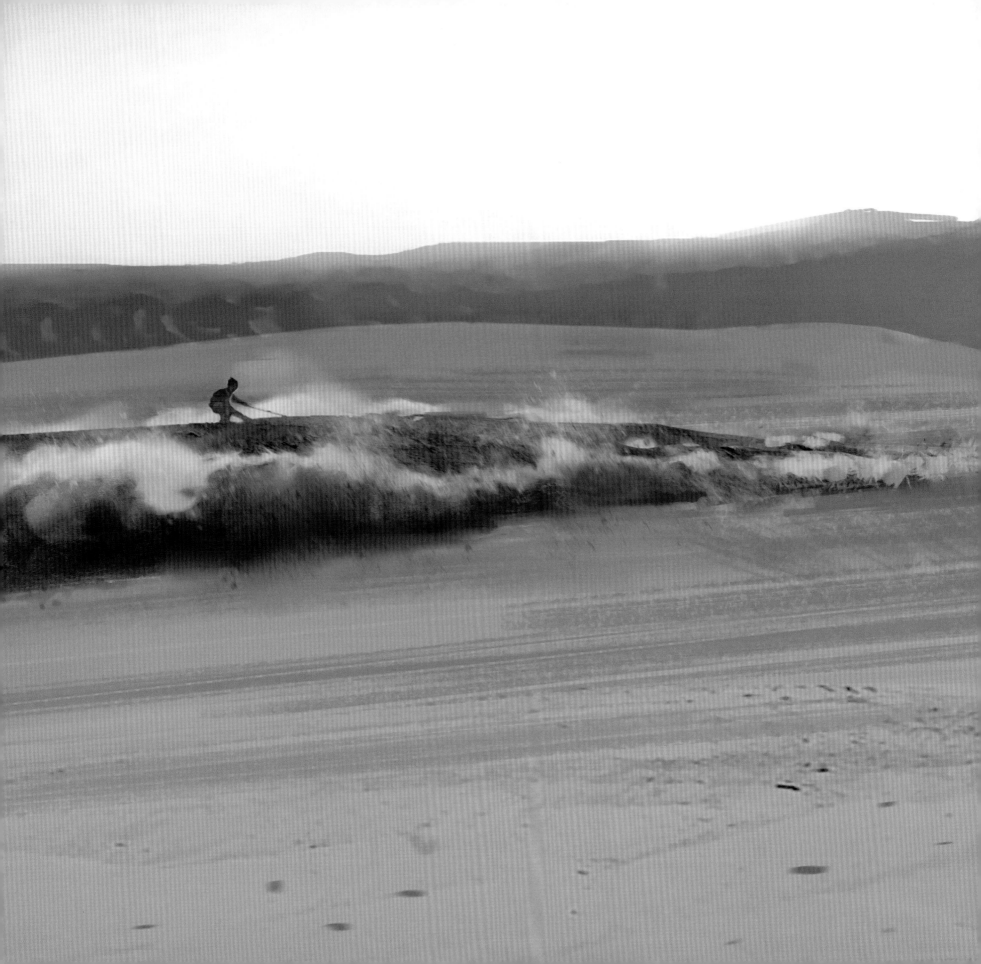

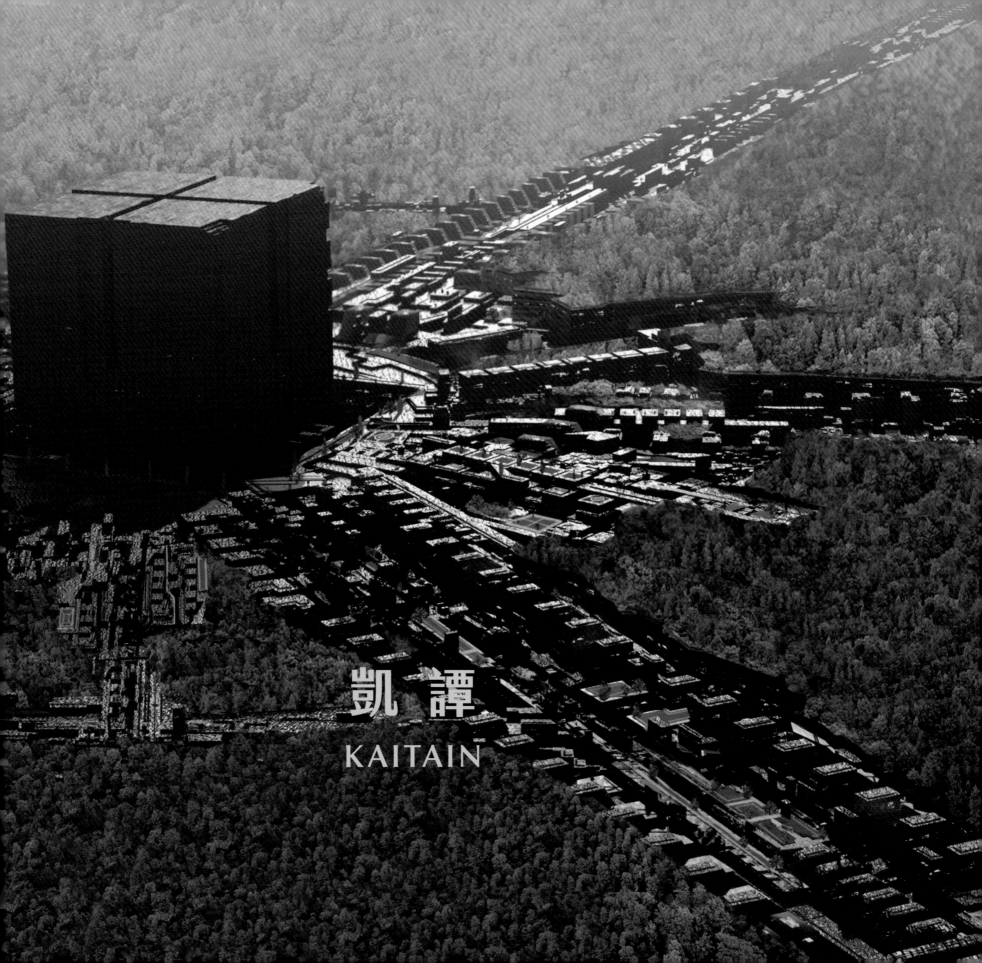

凱譚
KAITAIN

帝國主星

法蘭克・赫伯特的《沙丘》是星際悲劇，於各星球上演，這些星球的特性是由居民所形塑，反之亦然。電影第一集始於卡樂丹，這是愛好和平的亞崔迪氏族蒼翠蓊鬱的家園，而在光譜另一端，羯地主星是由哈肯能氏族一手打造的閃耀黑色塑膠風景構成，薩魯撒・塞康達斯則是崎嶇又荒蕪的帝國監獄行星。當然，也少不了厄拉科斯這顆乾旱的沙漠之星，這片土地住著弗瑞曼人跟沙蟲，還生產眾人覬覦的香料，這種物質能夠大幅拓展心智，在星際旅行中必不可少。

《沙丘：第二部》帶領觀眾重返厄拉科斯和羯地主星，不過除此之外，我們也第一次體驗到踏足帝國主星凱譚的感受。此地便是電影第二集開始之處，即伊若琅公主的書房，她正在為後世子孫記錄過去幾個月發生的一連串悲劇事件。這個場景的功用，不僅是提醒觀眾上一集結尾的情勢，也拓展故事中心這場衝突的觀點及角度，涵蓋了皇帝政治遊戲的內部運作。

由於凱譚並沒有出現在第一集電影中，所以在設計上丹尼是從頭開始。劇本提到需要一座「蓊鬱」的皇家花園，於是劇組走遍全球，搜尋的地點不但要符合這個描述，還要具備超脫塵世的特質，以傳達這是一顆位於遙遠未來的行星。派崔斯也設計了虛構的花園，並研究過日本、墨西哥、法國、巴西的地點，不過最後打動他和丹尼的創作之心的，是位於義大利的布里昂墓園（Brion Sanctuary），而劇組後來也於 2022 年 7 月到當地拍攝。

「我們很榮幸能和
克里斯多夫・華肯合作，他讓這個
權力式微的皇帝顯得脆弱、仁慈。」
導演丹尼・維勒納夫

第 46 頁至第 47 頁跨頁｜凱譚星上帝國皇宮的早期概念圖。

本跨頁｜伊若琅公主和皇帝身在皇家花園中的概念圖。

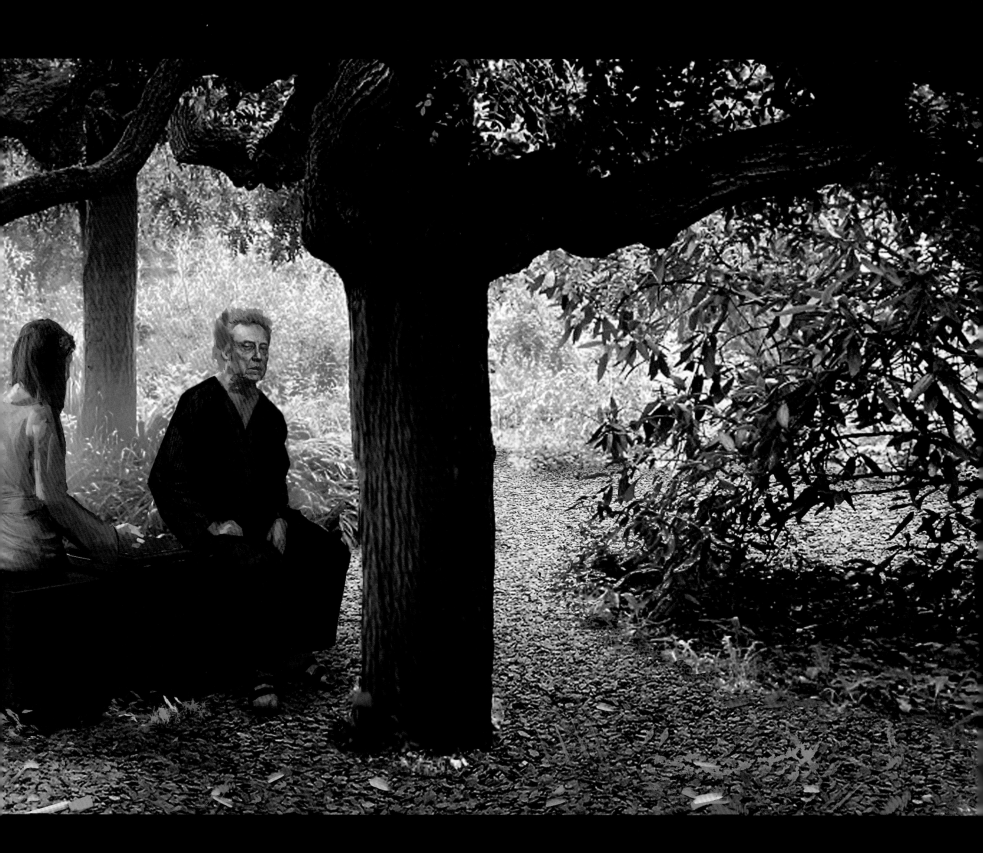

布里昂墓園

在義大利的阿索洛村（Asolo）附近，離威尼斯車程一小時處，有個由卡洛・史卡巴（Carlo Scarpa）設計的建築奇觀，即布里昂墓園。墓園的照片拍出巨大的環形入口及粗野主義的外觀和質地，當初為《沙丘》中卡樂丹堡的內景視覺帶來不少靈感。不過那時我們沒有前往實地拍攝，其他電影也從未在此取景，有些劇組曾嘗試申請，全數遭到拒絕。那麼為什麼《沙丘：第二部》最終能獲准在這個珍貴的地點拍攝？原因是，布里昂家族的兒子是法蘭克・赫伯特小說的書迷，而且也很喜愛丹尼的電影。

拍攝準備的第一天，拍攝日程表中有派崔斯留給劇組的訊息，他寫道：「我們能獲准在此地拍攝，是莫大的榮幸，卡洛・史卡巴的作品可說是第一集電影中不可或缺的元素，也是整部片中主要的設計美學靈感來源。能在激發《沙丘》靈感的地方展開《沙丘：第二部》的拍攝，實在是非常榮幸的事。」

片中，觀眾也能看見墓園的諸多特色，例如觀景亭和環形入口，甚至鯉魚池裡的睡蓮。劇組額外帶來的道具，只有伊若琅書房的家具，書桌、椅子、櫥櫃，都悉心安排以融入史卡巴設計的園內小教堂。

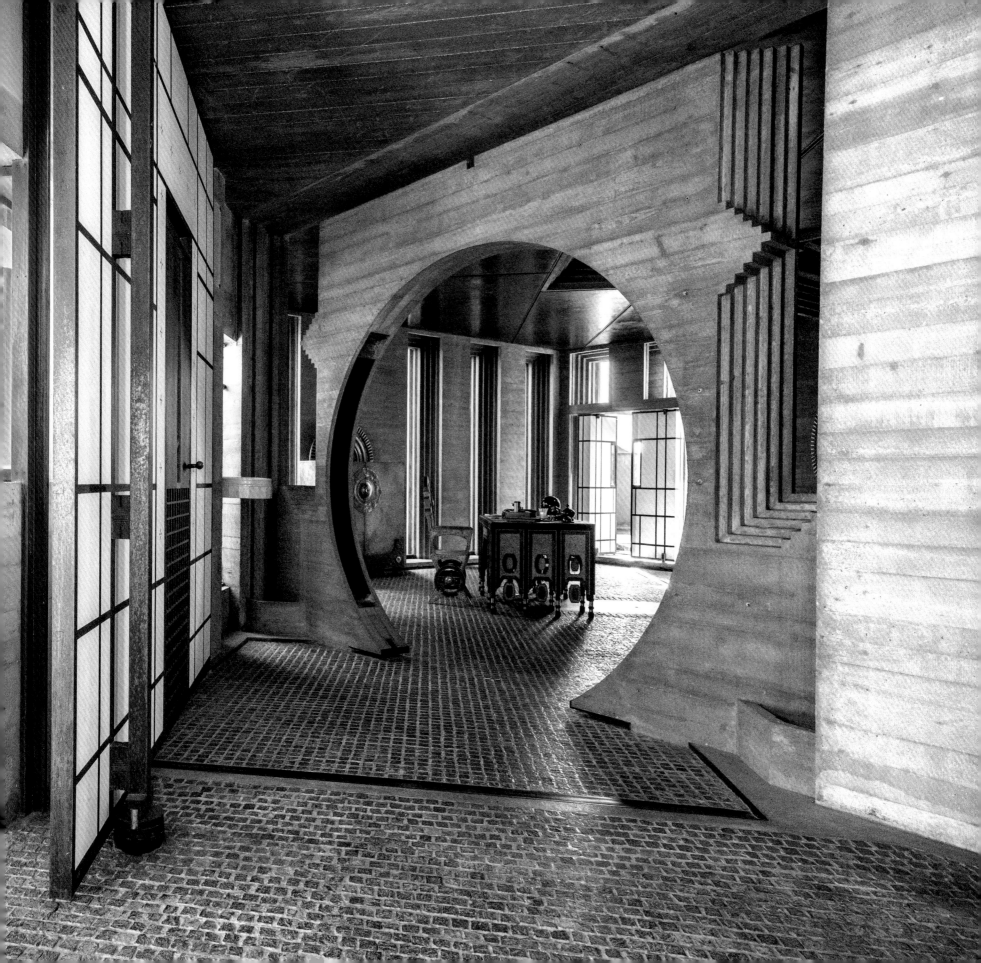

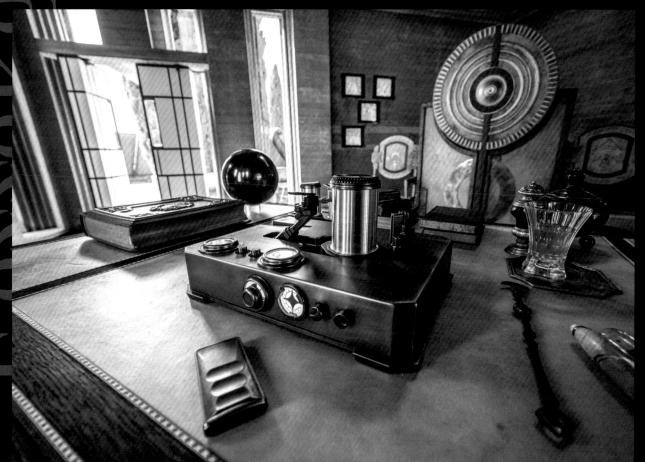

「設計魑迦藤裝置時，探索了不少創意方向。
最後，丹尼要求道具組加入線軸，
歷史便是記載在線軸上。」

本頁│魑迦藤記錄裝置的多個版本，包括最後的成品（左上）。

第53頁│演員佛蘿倫絲・普伊。

記下歷史

　　《沙丘：第二部》第一個拍攝的場景，剛好也是電影的開頭，佛蘿倫絲·普伊獲選飾演伊若琅公主，丹尼形容這個角色是「《沙丘》政治情節中的要角」。他之所以選擇佛蘿倫絲，是因為此角色的演員必須能夠在表演中展現出豐富多元的層次。丹尼解釋：「伊若琅和她的父皇在一起時，會尋求他的認同，想要證明在他眼中自己是有價值的。而她和貝尼·潔瑟睿德的莫哈亞聖母在一起時，則展現出智慧。接著，在電影結局處，她表現出帝國主義殖民者的權勢。」佛蘿倫絲在銀幕上完美體現出這一切。

　　伊若琅公主的開場台詞，是對著魁迦藤記錄裝置的手持麥克風說話。法蘭克·赫伯特在原著小說的詞彙表裡，將「魁迦藤」描述成「一種貼地生長的藤蔓壓製而成的類金屬纖維」，而丹尼在設計這項科技時，也並不馬虎，這項道具的前後多個版本，便是最好的證明。他在某次初期的創作會議上表示：「對原著小說描述的一切，我們都要抱持敬意。我想要這個裝置看起來很高科技，不過也要帶點年代感。」在一連串失敗嘗試後，丹尼建議不如加入線軸，設計成刻寫錄音的裝置，他解釋：「這是種歷經時間考驗的科技，用於記錄歷史已有數千年。」設計終於定案後，道具師道格·哈洛克（Doug Harlocker）又加上旋轉圓筒及移動的刻針，彷彿在將伊若琅的話語銘刻成永恆。

金字塔棋

皇帝在《沙丘：第二部》的開頭登場，伊若琅公主這時正在回憶厄拉科斯上亞崔迪氏族的覆滅，及皇帝對此的不聞不問。在最初的幾個鏡頭裡，觀眾看見父女倆在蒼翠的外景中下棋，劇組原先勘查了好幾座義式文藝復興花園，當成可用的拍攝地點，不過這個場景最終是在布達佩斯伏加·馬頓博物館（Varga Márton Museum）的日式庭園中拍攝，就在某棵老樹盤屈交錯的樹枝下。

皇帝和伊若琅所下的棋，靈感來自法蘭克·赫伯特原著的想像，我們在電影中看到的，便是丹尼自己對「金字塔棋」的詮釋。道具大師道格·哈洛克談及《沙丘》系列電影的道具設計過程時表示：「丹尼相當忠於原著中的文化元素。這個益智遊戲使用了我們設計的扁平圓盤狀棋子和較大的金字塔形棋子。」

「丹尼製作這兩部電影的目標之一，
一直都是要滿足他自己內心
的那個《沙丘》迷，
要按照法蘭克·赫伯特原著的描述
在電影中如實復刻出那些視覺元素

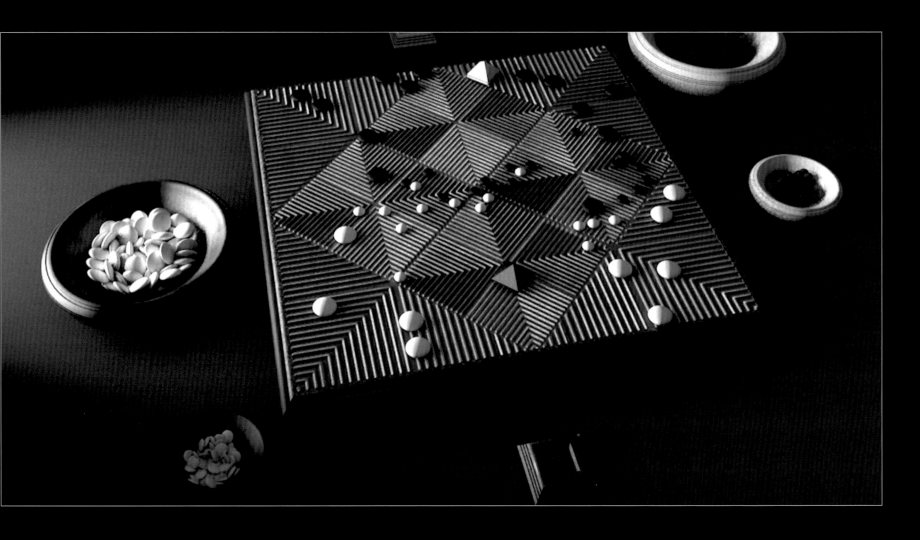

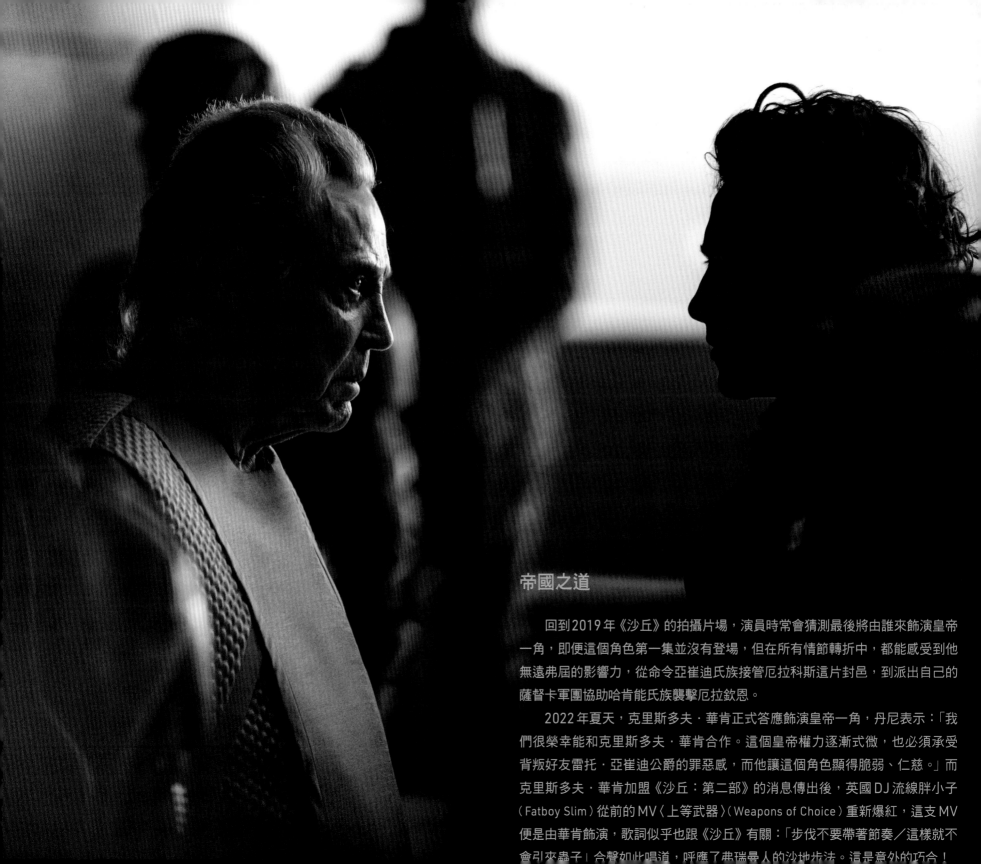

帝國之道

回到 2019 年《沙丘》的拍攝片場，演員時常會猜測最後將由誰來飾演皇帝一角，即便這個角色第一集並沒有登場，但在所有情節轉折中，都能感受到他無遠弗屆的影響力，從命令亞崔迪氏族接管厄拉科斯這片封邑，到派出自己的薩督卡軍團協助哈肯能氏族襲擊厄拉欽恩。

2022 年夏天，克里斯多夫・華肯正式答應飾演皇帝一角，丹尼表示：「我們很榮幸能和克里斯多夫・華肯合作。這個皇帝權力逐漸式微，也必須承受背叛好友雷托・亞崔迪公爵的罪惡感，而他讓這個角色顯得脆弱、仁慈。」而克里斯多夫・華肯加盟《沙丘：第二部》的消息傳出後，英國 DJ 流線胖小子（Fatboy Slim）從前的 MV〈上等武器〉（Weapons of Choice）重新爆紅，這支 MV 便是由華肯飾演，歌詞似乎也跟《沙丘》有關：「步伐不要帶著節奏／這樣就不會引來蟲子」合聲如此唱道，呼應了弗瑞曼人的沙地步法。這是意外的巧合！

宮牆之內

關於帝國皇宮的外觀，丹尼原先探索了數種設計，最後卻選擇不在片中呈現出來，而是著重發生在宮牆之內的戲劇事件。丹尼表示：「到現在為止，我已經花了六個月尋找皇帝世界的樣貌。」最終他選定一個概念，符合他對那個世界的想像。木製的內部裝潢，是受到某幅早期的概念圖啟發，其中描繪的是一個類似懺悔的布景，叫作「帝國靜默室」，皇帝在裡面揭露自己腐敗的所做所為。雖然這個場景最後刪除了，插圖仍替帝國皇宮內部裝潢的設計建立了基調。

片中有兩個場景發生在宮牆之內，一個在皇帝的私人寢室，另一個在聖母莫哈亞的辦公室。劇組建造了一個組合式的布景來容納這兩個場景，這個一石二鳥的設計，背後的邏輯在於莫哈亞身為帝國的真言師，房間肯定離皇帝頗近，因此擁有同樣的建築風格。

丹尼想要這些房間是「以木頭雕成，雕法看起來前所未見」。他解釋：「感覺必須像是真的木頭，卻是以獨特的方式雕琢，看起來要像是未來的藝術家雕刻出來的。」於是牆面和天花板都漆上仿深色木頭的油漆，地磚的設計則呼應布里昂墓園的風格，目的便是要在視覺上連結此處的場景及凱譚的外景。

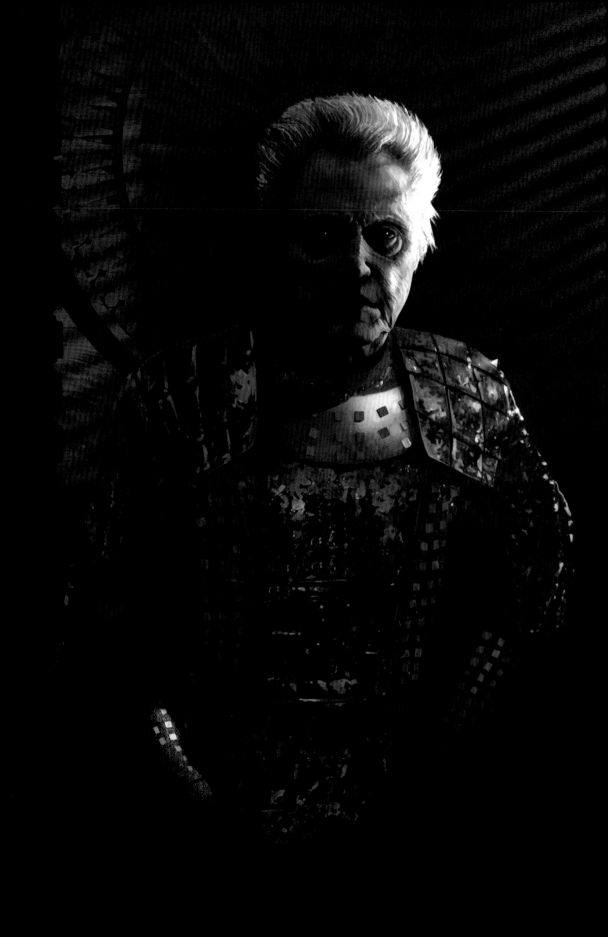

本頁｜皇帝身處帝國靜默室中的早期概念圖。

第57頁上圖｜聖母莫哈亞書房中的布景裝飾及各式道具。

第57頁下圖｜夏綠蒂·蘭普琳（Charlotte Rampling）飾演的聖母凱亞斯·海倫·莫哈亞。

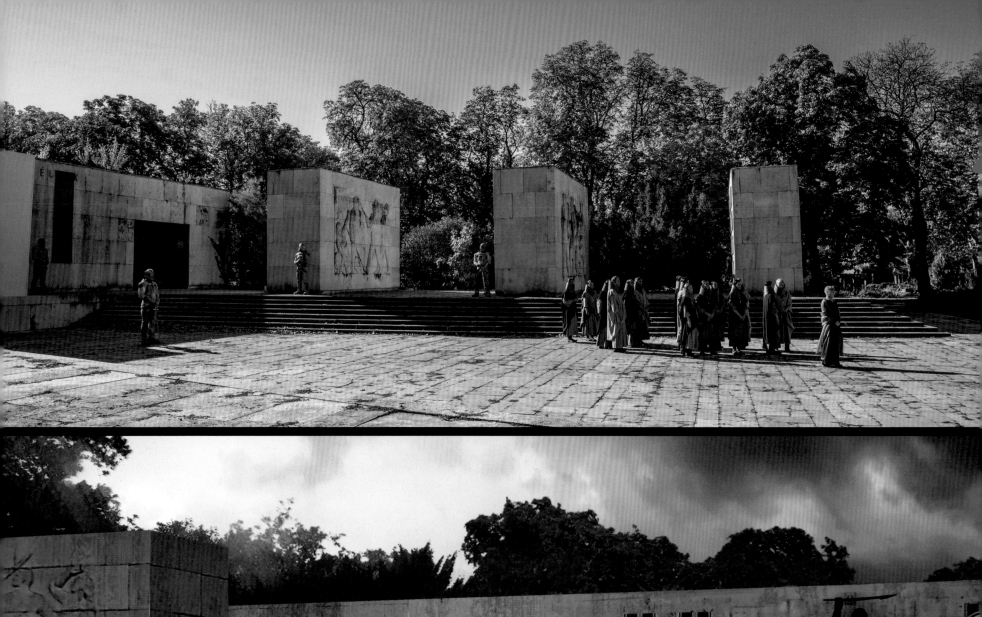

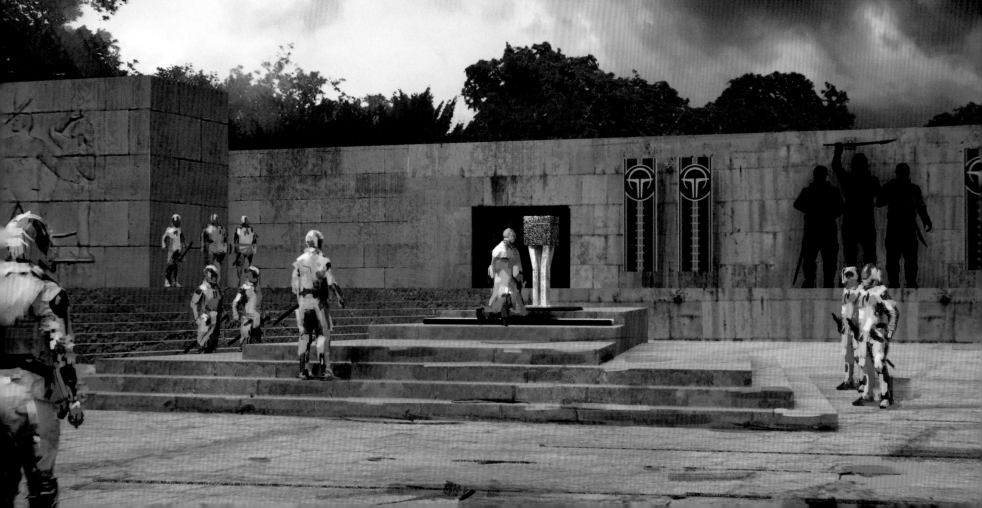

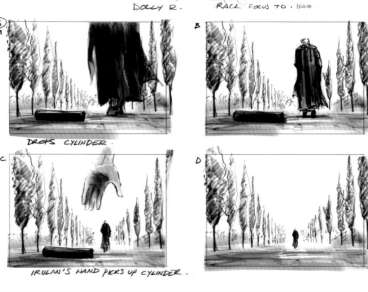

來自厄拉科斯的訊息

　　劇組是在多個地點取景，才能塑造出厄拉科斯星的廣袤，拍攝帝國主星凱譚也是如此。在義大利、布達佩斯的公共花園、幾個片廠拍攝完之後，這顆星球的最後一個場景，是在布達佩斯的阜姆路國家公墓（Fiumei Road Cemetery）完成。當皇帝收到神祕的摩阿迪巴送來的訊息，透露他其實是保羅·亞崔迪，背景便是一座粗野主義風格的蘇聯時代紀念碑。

　　在初期版本的劇本中，皇帝收到赫伯特書裡所謂的「訊息圓筒」時，人正在照料他的花園。不過這個從事園藝的概念，後來並沒有保留下來。至於金屬卷軸的部分，丹尼堅持要跟書中描述的一模一樣：「像根管子，末端以亞崔迪氏族的紋章彌封。」

　　皇帝收到厄拉科斯的恐嚇後馬上行動，帶著伊若琅公主、聖母莫哈亞跟他的薩督卡軍團離開凱譚。他究竟能否全身而退，安然回到母星呢？對一個稍嫌太常孤注一擲的男人來說，勝算並不很大。

第58頁上圖｜匈牙利布達佩斯阜姆路國家公墓紀念碑片場照。

第58頁下圖｜薩督卡聖龕的概念圖，一旁可見紀念陣亡將士的各式雕像及壁畫。

左圖｜皇帝收到訊息圓筒的分鏡圖。

下圖｜飾演伊若琅公主的佛蘿倫絲·普伊，正在查看亞崔迪氏族的紋章。

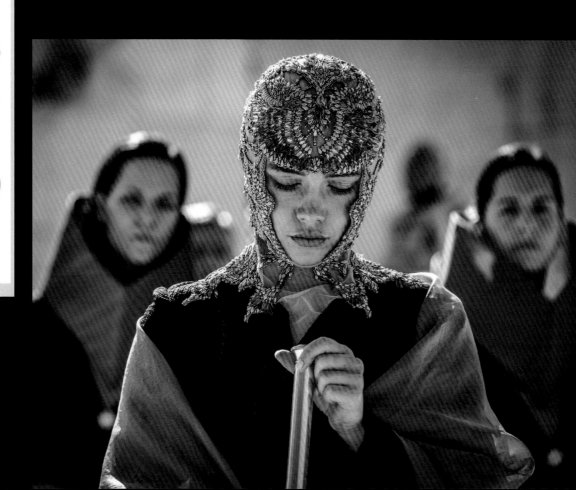

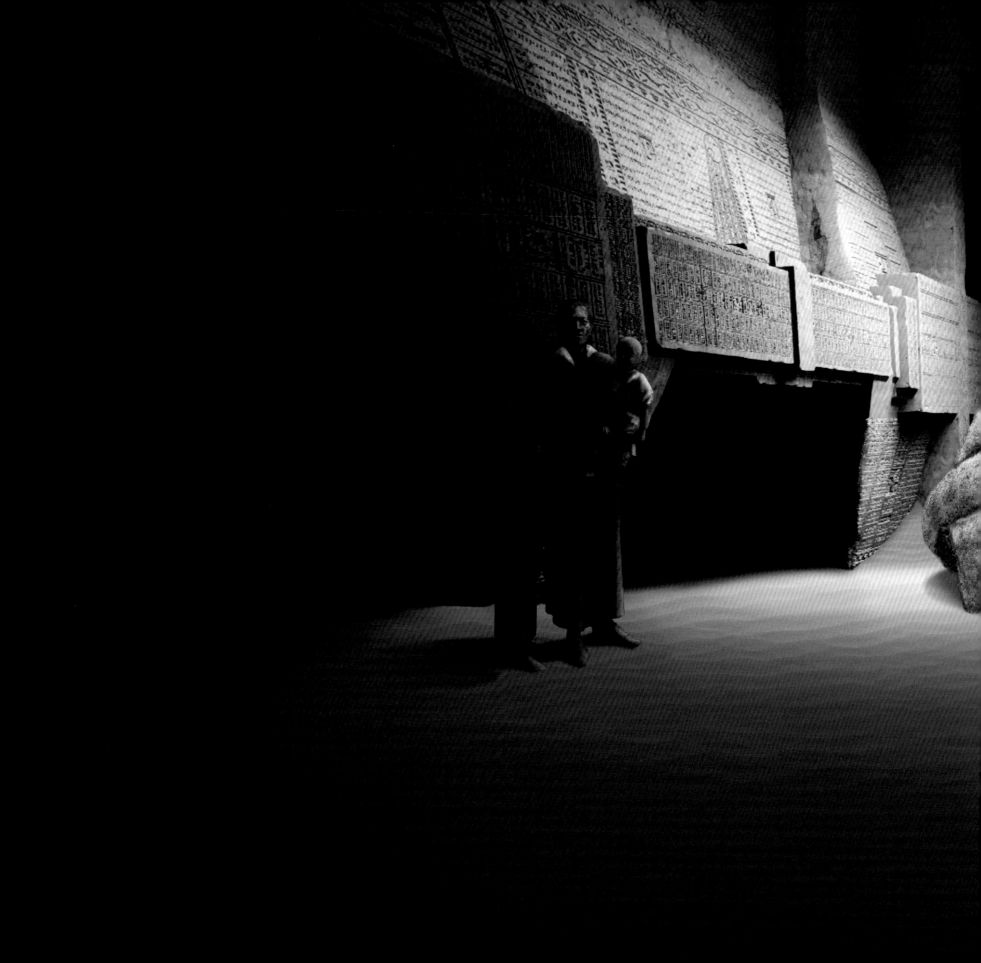

重返厄拉科斯

BACK TO ARRAKIS

第十場

在伊若琅公主的前情提要之後，《沙丘：第二部》以一次日蝕展開，隨著厄拉科斯的雙月越過太陽前方，一道紅色的陰影也遮蔽了行星的地表，此時提摩西·夏勒梅飾演的保羅·亞崔迪在沙漠中央的一座沙丘上醒來。故事中的這一刻距離第一集電影結尾僅數小時，當時保羅和他的母親，蕾貝卡·弗格森飾演的潔西嘉，才剛見識過「沙漠之力」的真諦。觀眾在第二集再次加入他們的行列，辛蒂亞飾演的荃妮示意保羅不要出聲，哈維爾·巴登飾演的史帝加則指示這兩個存活下來的亞崔迪族人留在原地，然後跟另一個弗瑞曼人走開了。保羅和潔西嘉從沙丘頂端俯瞰，發覺哈肯能士兵正快速包圍他們一行人。

雖然《沙丘：第二部》是接續《沙丘》的結尾，兩部電影的拍攝卻間隔了三年，而這組鏡頭的複雜程度，超越了我們先前所作的一切，每一場都有各自的挑戰，不過哈肯能士兵伏擊這一場次的難度則是獨一無二。其中一個原因，便是這一場次完全在沙漠中實景拍攝，包括拍攝所需的吊鋼絲以及武打動作。製片瑪麗·帕倫便表示：「丹尼完成的各種特技和動作場面拍攝，簡直是前所未見，特別是在中東地區。這些通常都是在人工搭出來的外景或片廠中完成。」

更令人卻步的，或許是沒有任何地點能夠一次涵蓋這一場次所需的各式視覺元素，這最終導致劇組必須前往約旦和阿拉伯聯合大公國的12個區域拍攝這組鏡頭。這是浩大的工程，花了好幾個月時間規劃，所以當我們終於抵達沙漠時，完全知道該做些什麼，也是因為這樣，在最後的定剪中，所有片段看來都一氣呵成。

這組鏡頭在劇本中本來是寫成夜戲，但後來因為種種原因，丹尼修改成發生在白晝的日蝕下。他改動時如此解釋：「日蝕會帶來令人畏懼的超現實景觀，對觀眾來說會是個大驚喜，就算他們只是在《沙丘》故事結束的幾個小時後就再次和保羅相遇，也是如此。我們希望這刺眼的紅色影像能讓觀眾不至於像穿上濕冷泳衣那樣不適，而這個主意也同時是試圖讓觀眾體驗到保羅的那種迷失感。」

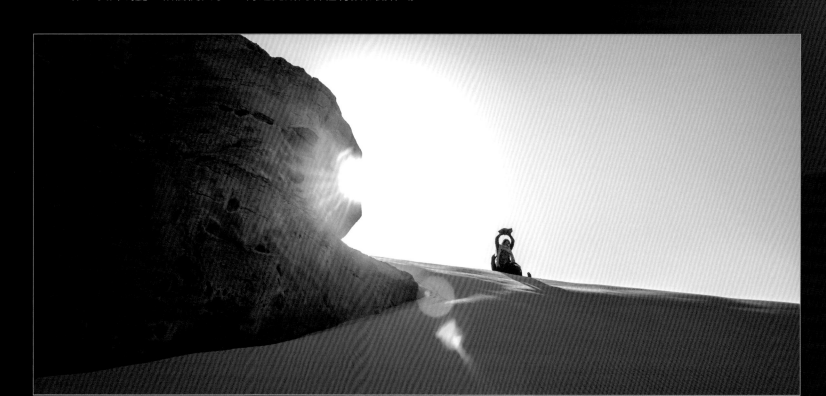

這場日蝕創造出的紅色調，影響了這整場戲的攝製方式。攝影指導葛雷格‧弗萊瑟（Greig Fraser）使用的是一般的 Arri LF 攝影機，並搭配可見光紅外線截止濾鏡，以移除色彩光譜上的某些藍色和綠色，他解釋道：「我們改變了光線結構的構成，整體更往紅色的波長那邊靠。」

葛雷格也使出了渾身解數，動用 3D 的虛幻引擎（Unreal Engine）軟體、攝影測量法、無人機、地面光達掃描，來決定具體的拍攝時間，指引分鏡表中的每個鏡頭究竟要在什麼時候於各自的地點拍攝，「這使得我們人在布達佩斯時，就能夠細緻安排好拍攝行程表，不用到中東實地進行。」他補充。

比如，為了完美重現潔西嘉女士殺死一名哈肯能士兵的震撼概念圖，他詳細標出了準確的時間、日期、地點，讓我們在拍攝蕾貝卡‧弗格森的動作時，能夠精確知道太陽什麼時候會

出現在她正後方。

而不在我們計畫內的，是在約旦的沙漠中親眼見證了真正的日蝕。2022 年 10 月 25 日，月亮遮住了 35% 的太陽面積，雖然還不足以讓天空變暗，卻顯眼到足以讓我們將攝影器材轉向上方，捕捉這幅畫面。事實上，這場實際的天體運行也出現在片中，第二顆月亮則是由視覺特效總監保羅‧蘭伯特（Paul Lambert）和他的團隊後來加上去的。

丹尼和葛雷格在最初討論《沙丘：第二部》該怎麼拍攝時，IMAX 也是非常重要的一部分。丹尼解釋：「拍《沙丘》時，葛雷格和我達成共識，只要是拍跟自然有關的東西，就全都用 IMAX 拍，這大概占了全片 40%。而在《沙丘：第二部》中，我們有 90% 的時間都是在沙漠裡，所以整部片都是用 IMAX 拍的。」

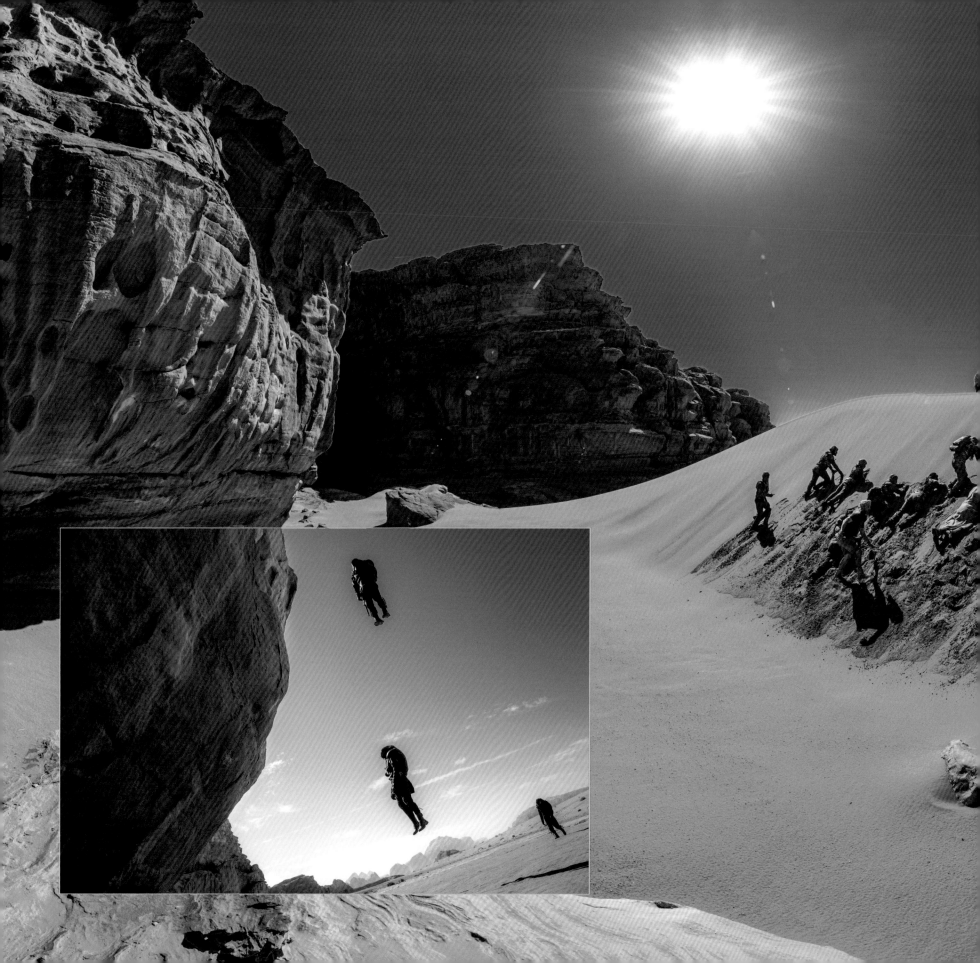

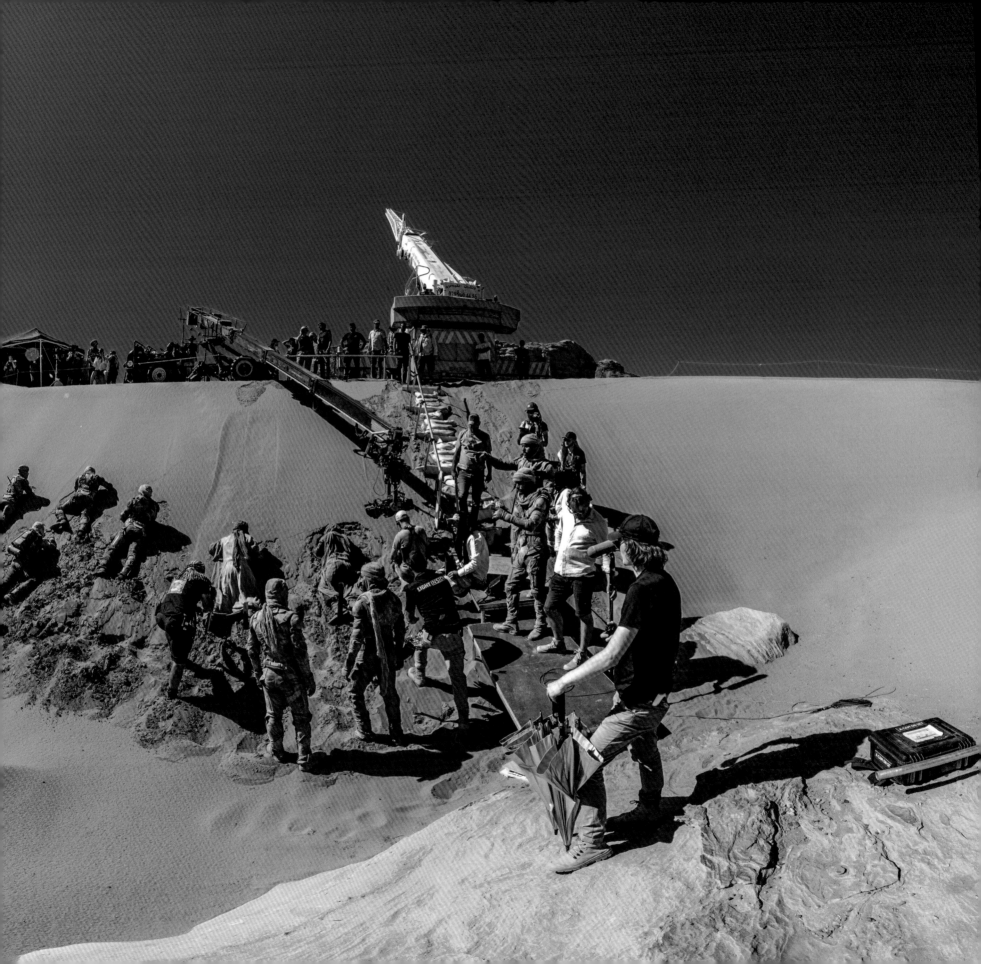

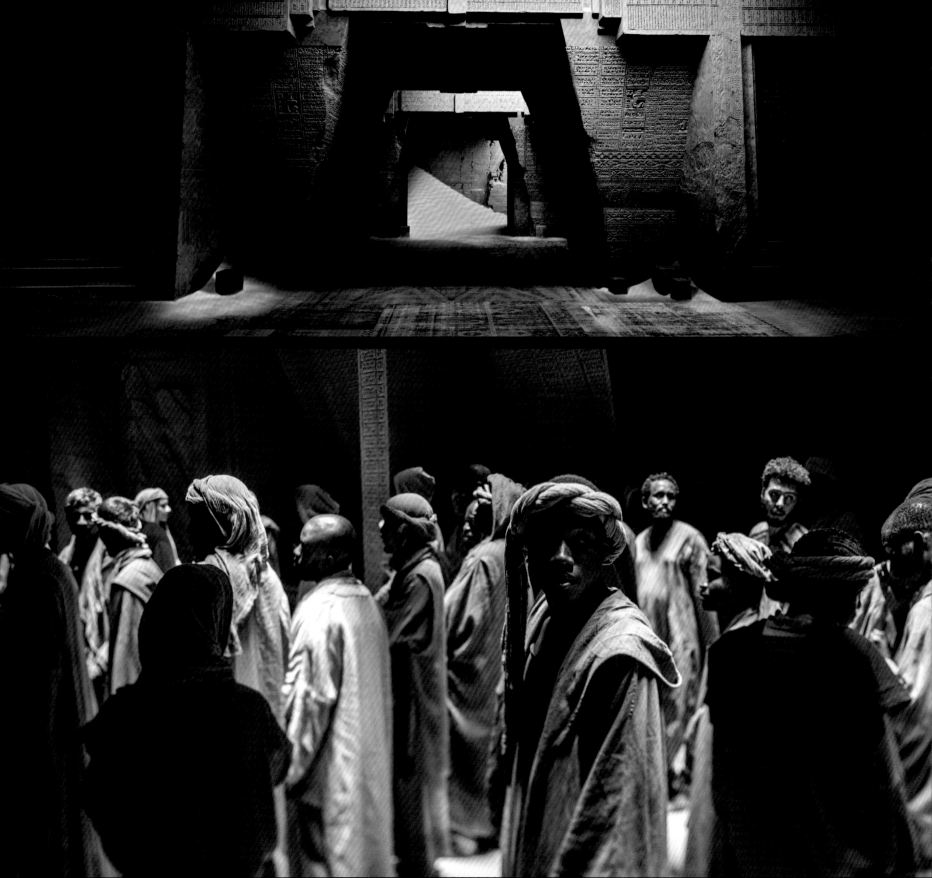

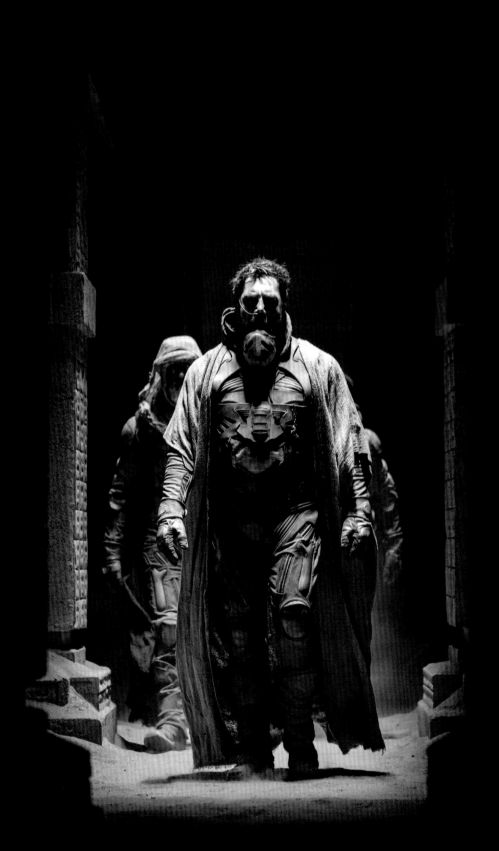

泰布穴地

　　2022年夏天，重返厄拉科斯的旅程於布達佩斯展開，這時是拍攝沙漠鏡頭的幾個月前。2022年8月1日，提摩西、辛蒂亞、蕾貝卡、哈維爾第一次走進聖殿般的泰布穴地片場。為了忠實還原概念圖，入口及稱為「大長廊」的部分，是以帶有雕刻的石牆建成，地面則鋪滿沙子，有時沙子還堆到天花板那麼高。當史帝加和荃妮回到這個地底安全的家園，居住在穴地的部落成員看見保羅和潔西嘉跟他們一同返抵後，表達了不滿。

　　這一場的選角和彩排過程，跟丹尼以前經歷過的都截然不同。拍攝一週前，上百名來自不同背景的臨時演員走進片場，丹尼知道他想要怎麼呈現這場群眾戲，但並不確定透過業餘演員該怎麼達成。首先，他告訴大家：「住在這顆星球上的居民，叫作弗瑞曼人，這個故事是關於一名男孩和他的母親在沙漠中迷路，並受弗瑞曼人搭救。問題在於，他們並不屬於這裡，因為他們不是來自這顆星球，而你們也不喜歡這些人，因為陌生人通常是來剝削你們的星球、摧毀你們的村莊、屠殺你們的人民。」接著，丹尼那天親自試鏡了每一名臨演，一個接一個請他們先表現出憤怒再表現悲傷，而讓所有人充分發揮，便是他塑造背景群眾角色的方法，也使得這場戲顯得真實、情緒飽滿。

第66頁上圖｜
泰布穴地內部的早期概念圖。

第66頁下圖｜
這一場的群眾臨演
是由導演丹尼·維勒納夫
親自一一試鏡。

左圖｜哈維爾·巴登飾演的
史帝加抵達泰布穴地。

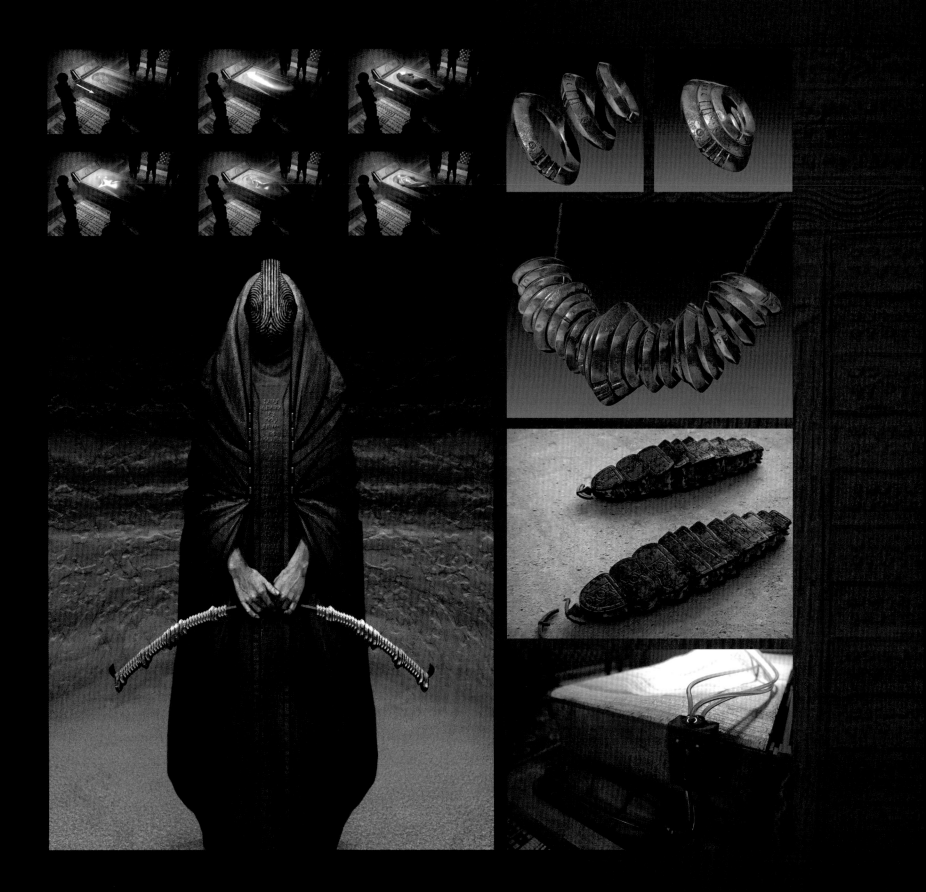

死者之室

弗瑞曼人從沙漠帶回泰布穴地的屍體是詹米斯，即《沙丘》中遭保羅擊殺的弗瑞曼戰士。他們將屍首帶到穴地的「死者之室」，使用傳統的弗瑞曼方法，取出詹米斯體內的水分。丹尼對這個宗教儀式的所有細節都十分講究，要求死者之室要有一塊類似石棺的石板，詹米斯的屍體首先會放在上頭，接著他又精細編排了之後發生的一連串事件。

首先，匕首和飾品會先從屍袋中取出，並拆掉繃帶，露出詹米斯的臉，然後用古老華麗的剪刀剪斷蒸餾服的中央管線，將之插進一個小瓶子以回收水。之後鏡頭是一連串的快速蒙太奇，一層快速變硬的蜂蠟塗上詹米斯的雙眼、耳朵、嘴巴、鼻子，然後用一個塑膠套罩住全身，取水的管線一啟動，屍體便真空密封，以取出剩下的所有水分。

每個動作都分開拍攝，以說明取水的完整過程。液體經幫浦抽取、過濾，最後蒐集到水囊中。丹尼向劇組解釋整個儀式流程時說：「這場戲必須像宗教葬禮。即便整個穴地採光良好，布景卻需要一片黑暗，一切都要帶著敬意。」

而從詹米斯的屍體取水的司水員，演員也受到指示，動作看起來要像是已經進行過數千遍，是儀式的一部分。丹尼也想要這些司水員戴上儀式用的面具，至於面具材料，他認為應是「塑膠和香料的怪異混合」。

某個初剪版本中，保羅在這場儀式的結尾獲得了水環，水環象徵詹米斯的水，以及他在部落中的權力和遺物，每個水環都代表他欠部落成員的水量，即便在他們的集體觀念中，水屬於所有人。水環的設計看起來像是串成項鍊的硬幣，如同法蘭克·赫伯特在原著中的描述。

第 **68** 頁｜取水儀式的概念圖。取水過程（左上）、水環（右上）、司水員（左下）、弗瑞曼人水囊（中間右）、取水幫浦（右下）。

本頁｜
布達佩斯的死者之室片場照。

圓頂室

保羅和潔西嘉抵達泰布穴地後，享用了第一餐弗瑞曼食物。「食物必須看起來像是濃稠到接近無水的燕麥粥，因為這顆星球上沒有多少水分。」丹尼在某次研究會議中解釋道。為了符合這個形容，道格做出了橘色的燕麥粥，並用乾燥的胡蘿蔔和甘草根做出全片的香料點心。

這場戲中，有群信仰虔誠的弗瑞曼人相信保羅就是他們的救世主，又稱「利桑·亞拉黑」。而在空間另一頭，荃妮和弗瑞曼敢死隊戰士則是只相信族人自身的力量，不相信救世主，當然更不相信保羅。其中一人名叫西薩克利，在小說中只是龍套角色，在電影中戲份卻更為吃重。原著的西薩克利是個年輕男子，但丹尼決定找來蘇海拉·雅各布飾演，並讓這個角色成為荃妮的好友暨姊妹淘。

圓頂室這場戲也進一步探討了弗瑞曼人的文化：他們的飲食、信仰和生活方式。他們在室內穿著的亞麻服飾、裝食物的碗、用來吃飯的多功能餐具都很簡樸，觀眾可以從中觀察到他們的斯巴達式生活方式。丹尼強調：「餐具得是一半叉子、一半湯匙，而且他們一輩子都會用同一副。」

在創意發想過程中，圓頂室的設計很早就開始進行，派崔斯當時建議：「我們可以讓光線從牆上射進來，彷彿身在燈籠裡面。」丹尼很喜歡這個主意，因為模擬的陽光會讓穴地變得溫暖又舒適。葛雷格做出一座精緻的燈架，以重現原始概念圖的樣貌。這個布景後來經過改裝，變成更樸素的議會廳，方法便是移除多個光源，並改成從上方直接打一道光束照進室內。

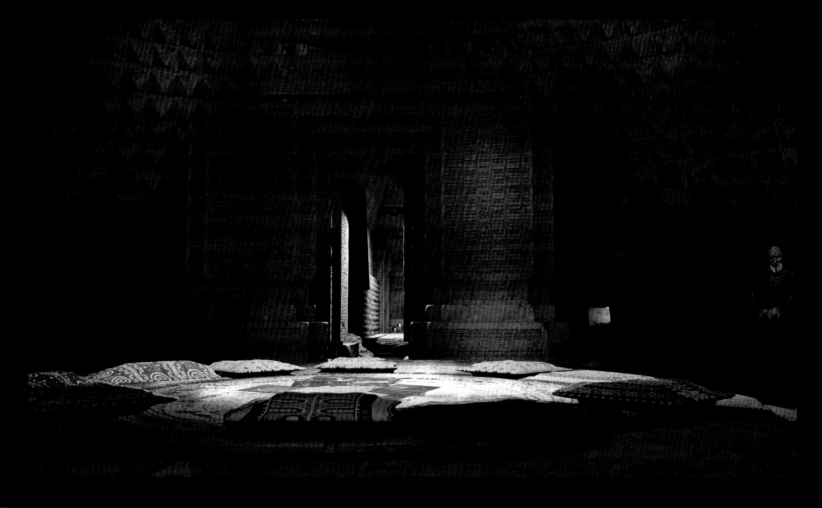

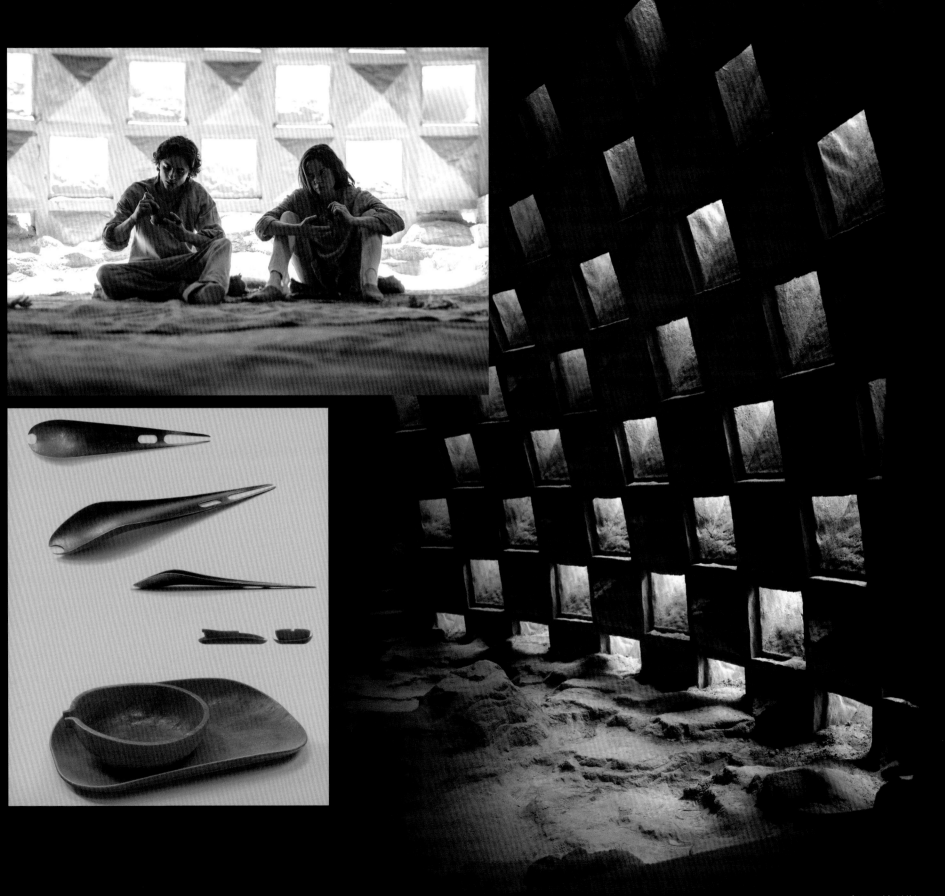

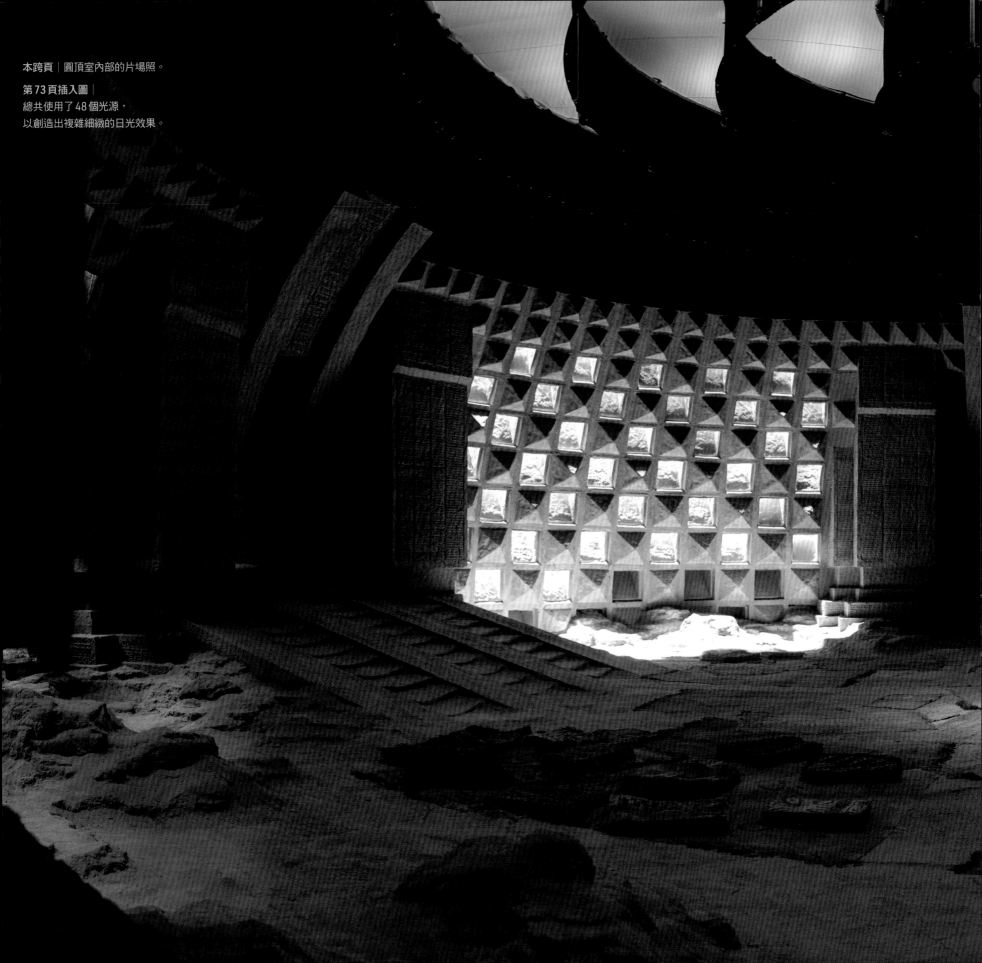

本跨頁│圓頂室內部的片場照。

第 73 頁插入圖│
總共使用了 48 個光源，
以創造出複雜細緻的日光效果。

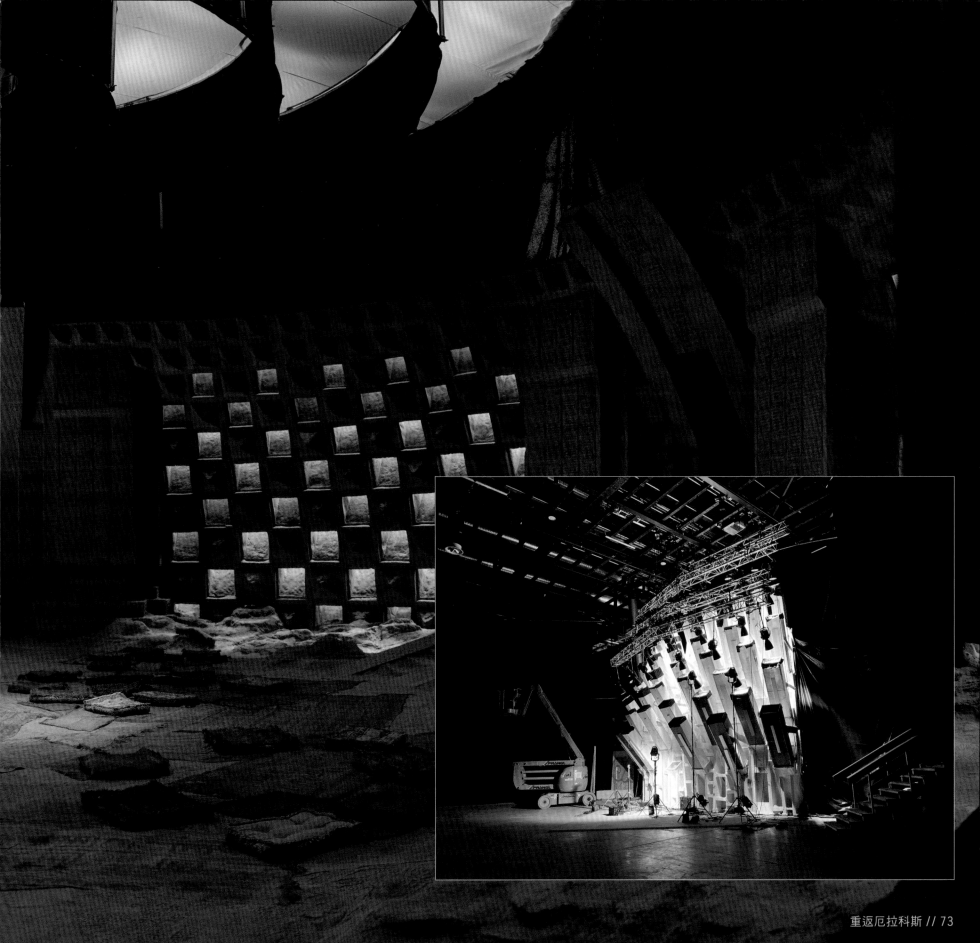

這麼多靈魂

　　史帝加和潔西嘉走進英靈蓄水池時，詹米斯的水正好從水囊倒進這座聖井之中，潔西嘉相當驚訝，眼前水量這麼豐沛，要注滿這麼大的蓄水池，究竟需要用上多少人命？遠處，男男女女正以弗瑞曼人的方式祈禱著，同時做出象徵的動作，彷彿在把水灑到頭上。

　　劇本形容此地是「巨大的蓄水池，水量達數百萬加侖」，山洞是在岩壁中精細鑿出，在這個虛構世界中巨大無比，光是其中一部分，就占據將近8百坪的片廠。劇組蓋了兩面牆，還有環繞蓄水池的走道，片廠中央則是45公分深的水池，底部漆黑，透過視覺特效延伸其範圍。

　　為了替英靈蓄水池打光，葛雷格需要夠強的光源，以模仿厄拉科斯毒辣的太陽光照耀在水面上。他解釋道：「某種程度上，我們打造出的LED燈光線很可能是世界上最強的，然而，重量卻又輕到可以安裝在伸縮臂堆高機上。」葛雷格跟他的團隊和Creamsource燈光公司合作，設計出一種機制，可以將64片LED Vortex8光板組成電網，並成功運作。他補充道：「拍《沙丘》時這東西還沒發明，而且是在新冠肺炎疫情封城期間才真正證實可行，我們這是第一次整部片都使用Vortex光板拍攝。」

本跨頁｜英靈蓄水池的最終概念圖。

第75頁插入圖｜
哈維爾・巴登飾演的史帝加及
蕾貝卡・弗格森飾演的潔西嘉站在英靈蓄水池邊。

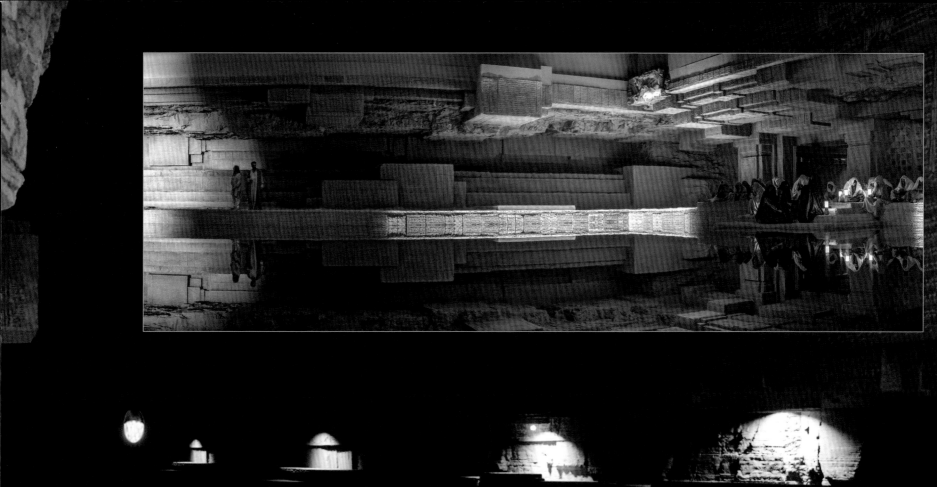

穴房

　　和拍攝第一集時相同，丹尼想在實景中工作，這樣
才能讓「沙丘」宇宙在銀幕上栩栩如生，而由於他又擴大
了本片的規模，我們最後為《沙丘：第二部》打造出的布
景，比第一集還多了40%。派崔斯強調：「我們打造的布
景設計都是原創的。」劇組在布達佩斯的奧里戈片廠（Origo
Studios）占用了6個片廠和整個外景區，但這樣還不夠，所
以製片又到布達佩斯的匈牙利會展中心（Hungexpo）租了另
外2個展覽廳。瑪麗·帕倫回憶起本片浩大的規模時表示：
「我們使用的面積占據了9千5百坪以上的舞台空間。」

　　在初期討論中，派崔斯便建議在一座片廠搭建一整個
泰布穴地的布景，且房間彼此相連，如同他在《沙丘》厄
拉欽恩官邸中的做法。但即便丹尼當初很喜歡那個非同凡
響的布景，這次他卻偏好獨立的布景，這樣會有更多選項。

　　穴房便是一例，即弗瑞曼人的私人房間，這是在匈牙
利會展中心的H號展覽廳搭建的，從構思這個房間開始，
丹尼就堅持要把這裡變成私密的小型空間。他走進搭建中
的木製結構時，問說可不可以縮得更小，而要達成這個目
標，節省成本又有效率的方式，便是留下原本的架構，但
把牆加厚，使得牆壁彷彿真的朝角色逼近包圍。

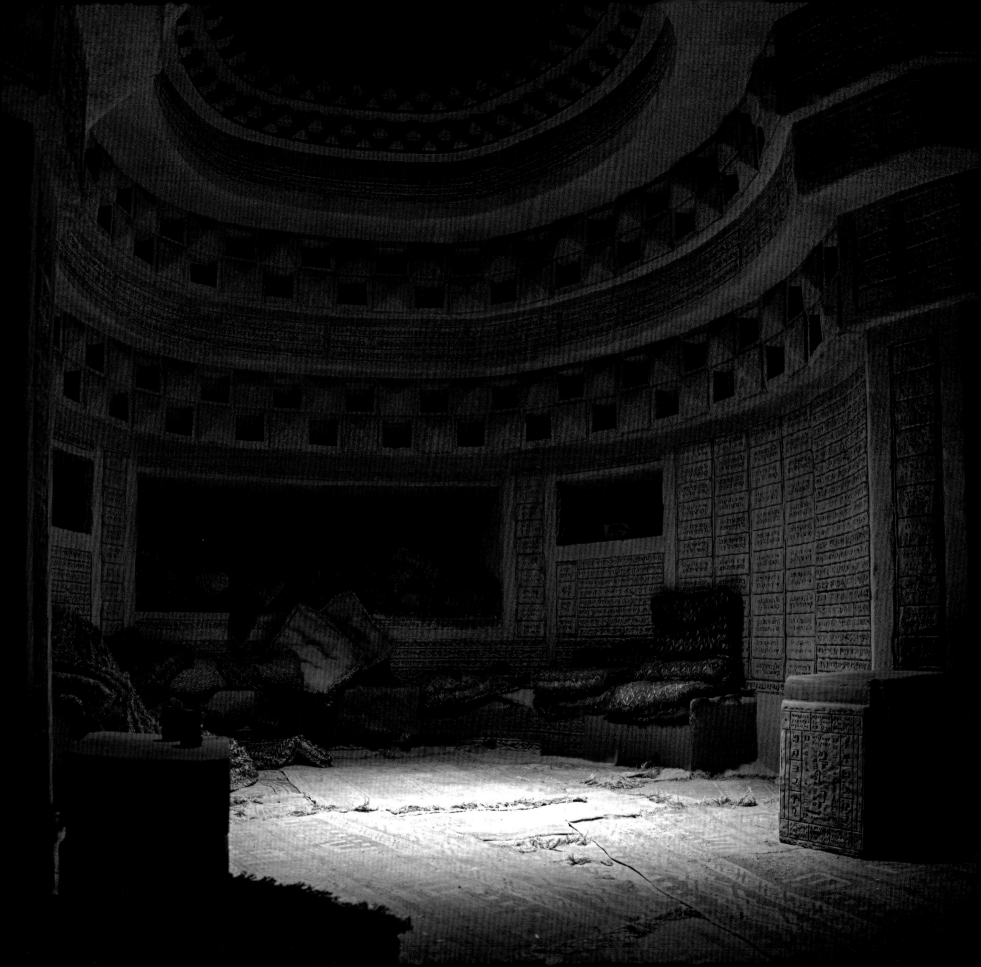

拉瑪約的洞穴

下圖│拉瑪約洞穴的概念圖。

第79頁│

哈維爾．巴登飾演的史帝加及
蕾貝卡．弗格森飾演的潔西嘉
和聖母拉瑪約見面，
聖母則是由茱希．梅利飾演。

史帝加和潔西嘉在英靈蓄水池談過之後，她設法成為弗瑞曼人的聖母，他們因而帶她來到聖母拉瑪約面前，給了她生命之水。潔西嘉的嘴唇一碰到液體，就發覺自己中毒了，並倒在地上劇烈抽搐。丹尼在某次初步的創意會議上解釋：「這個景象要非常嚇人，就像《大法師》（The Exorcist）。」他又補充：「而且大多數效果都來自表演本身。」蕾貝卡．弗格森可說完美勝任，演繹這個場景時彷彿真的中邪了，並使出貝尼．潔瑟睿德的渾身解數，來對抗在她的血管中流淌的毒藥。

布景本身是伸縮天花板，拍攝時高度約為120公分，天窗落下的光線照亮飾演聖母的演員茱希．梅利（Giusi Merli）的臉龐，而她也化上老妝，看來好像真的已經活了兩百多歲。這場戲的內景是在布達佩斯拍攝，3個月後，我們會在約旦拍攝史帝加走到外面，加入弗瑞曼信眾的行列，一同禱告。

此地名為達貝哈努（Dabet Hanut），擁有一片金字塔狀的岩石結構，其中有個凹處，派崔斯便在那搭了通往拉瑪約洞穴的入口。派崔斯指出：「這做起來並沒有表面上看來那麼容易，我們沒有東西可以固定假岩壁，還得把質地跟顏色弄得跟真的岩石一樣。」最後的成果極具說服力，這個洞穴入口像是本來就在那裡。

丹尼之所以選擇這個地點，是因為看來隔絕於所有弗瑞曼人文明之外，遺世獨立，也因為這裡的白色石頭能夠閃亮反射毒辣的陽光，同時也能簡潔表現弗瑞曼人的教派分歧。他讓史帝加和那些信徒在畫面一頭禱告，另一頭則是荃妮和一些較年輕的弗瑞曼敢死隊戰士邊喝茶邊玩耍，等著看潔西嘉女士能否順利通過毒藥的試煉，存活下來。

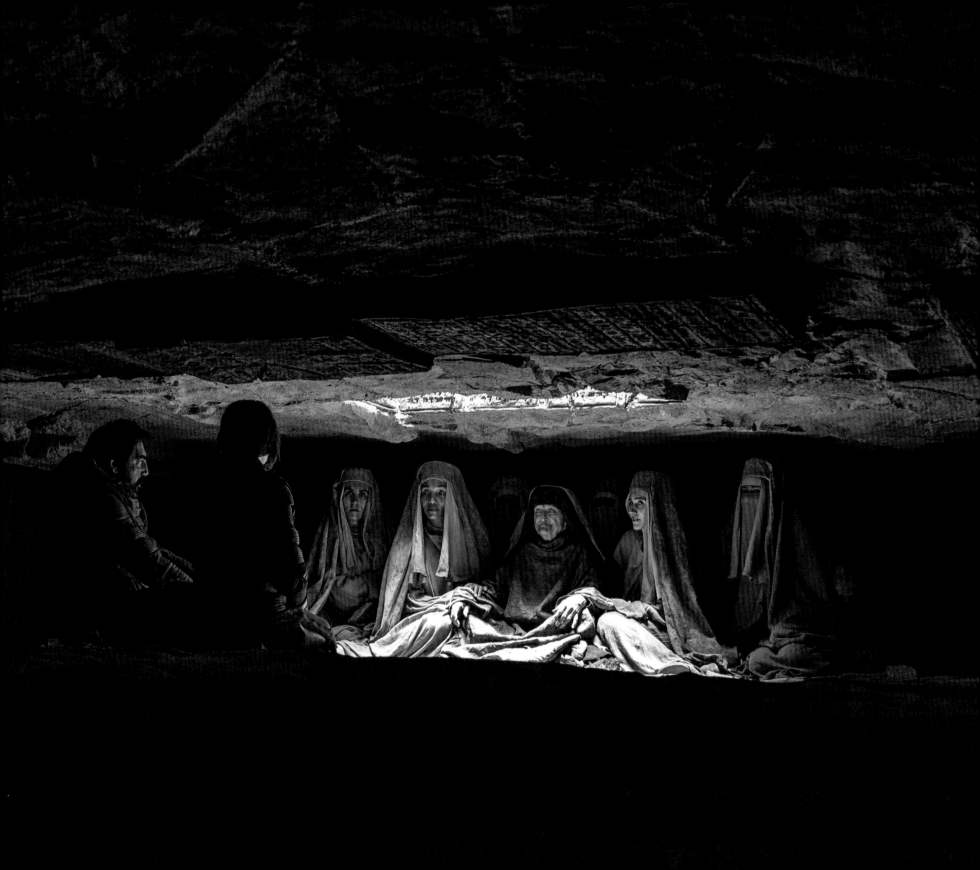

「這個布景的其中一個考量，
便是拍攝時的舒適度，
即便地板看起來像是石頭，
很大一部分其實是橡膠做的。」
美術指導派崔斯・弗米特

上圖｜演員蕾貝卡・弗格森。

右圖｜生命之水。

第81頁｜劇組在拉瑪約洞穴拍攝。

第82頁｜約旦達貝哈努的片場照。

第83頁上圖｜拉瑪約洞穴外觀的概念圖。

第83頁中間｜蘇海拉・雅各布飾演的西薩克利和辛蒂亞飾演的荃妮。

第83頁下圖｜導演丹尼・維勒納夫和演員哈維爾・巴登。

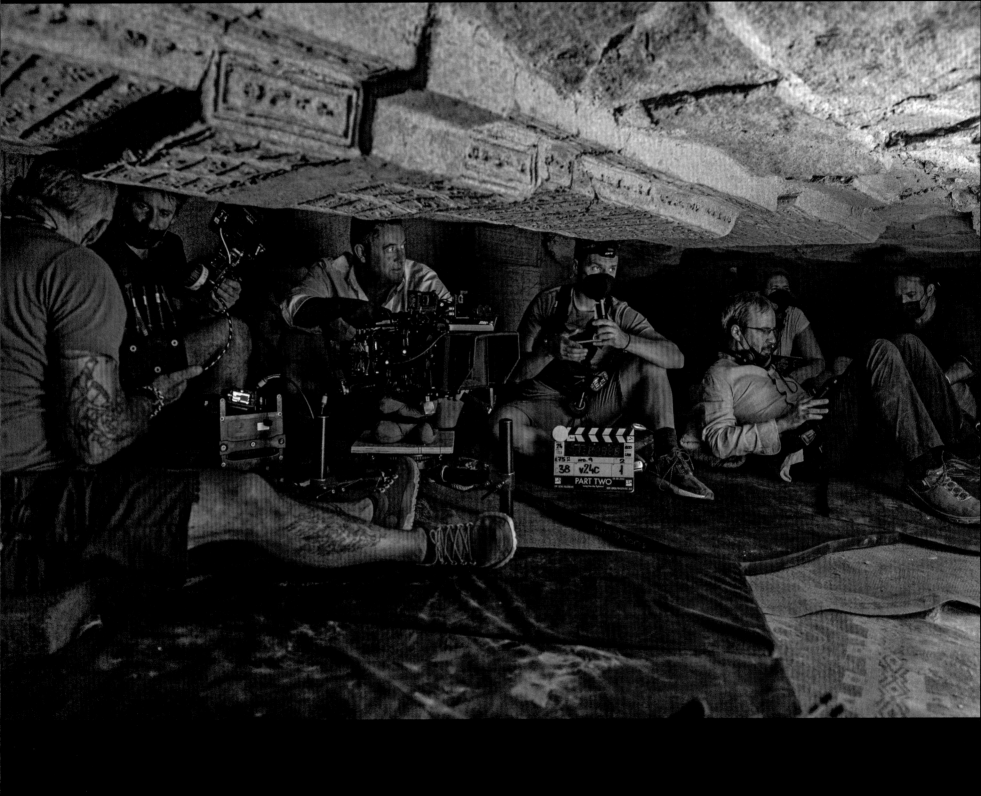

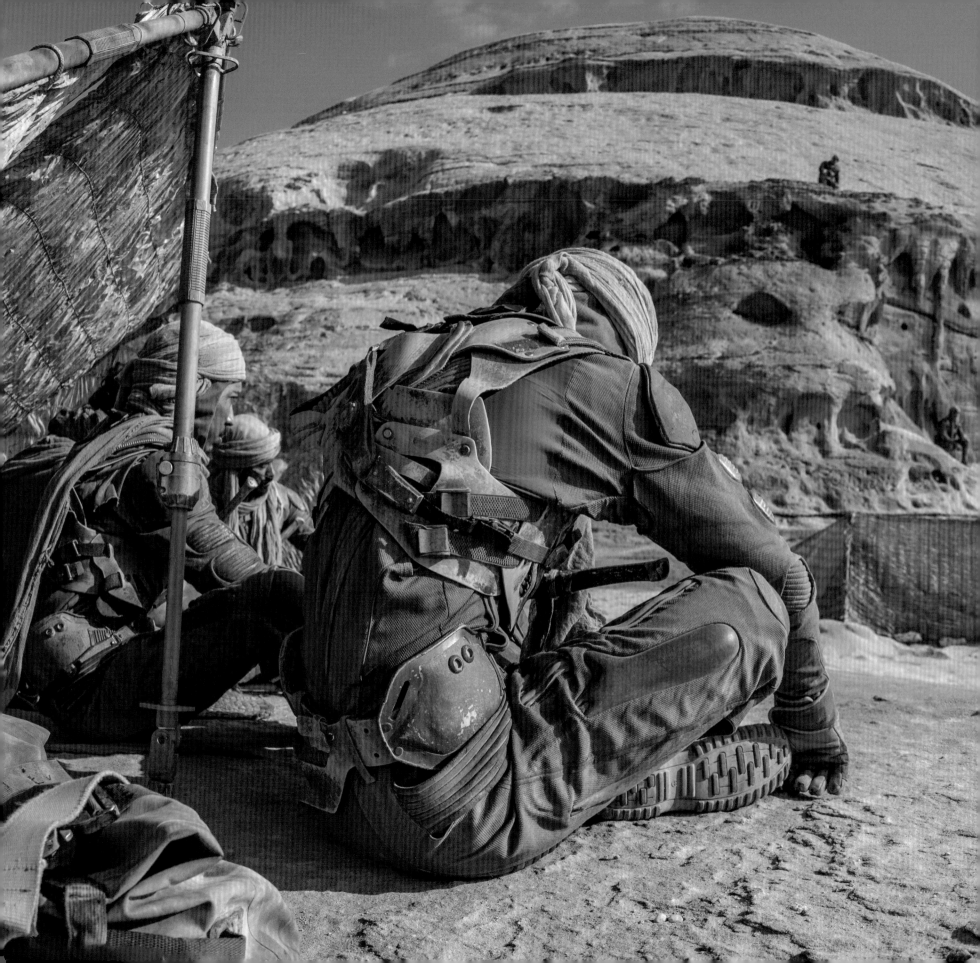

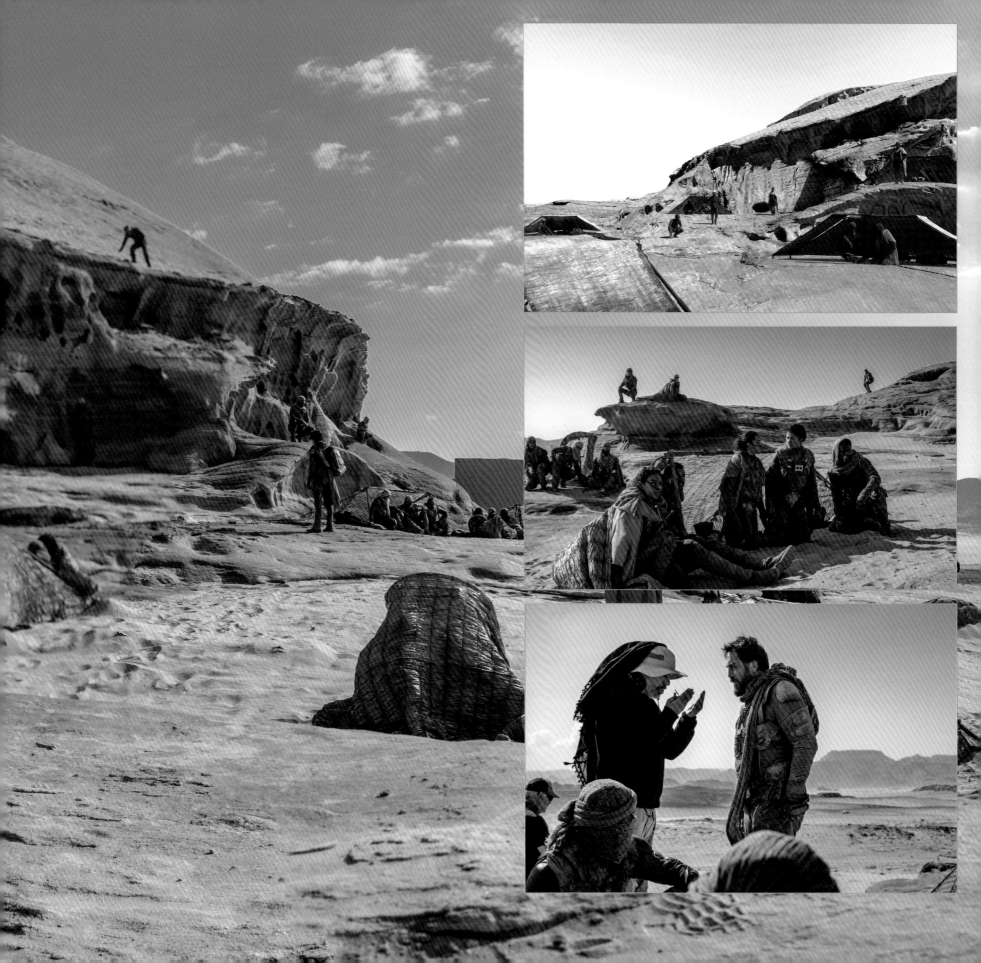

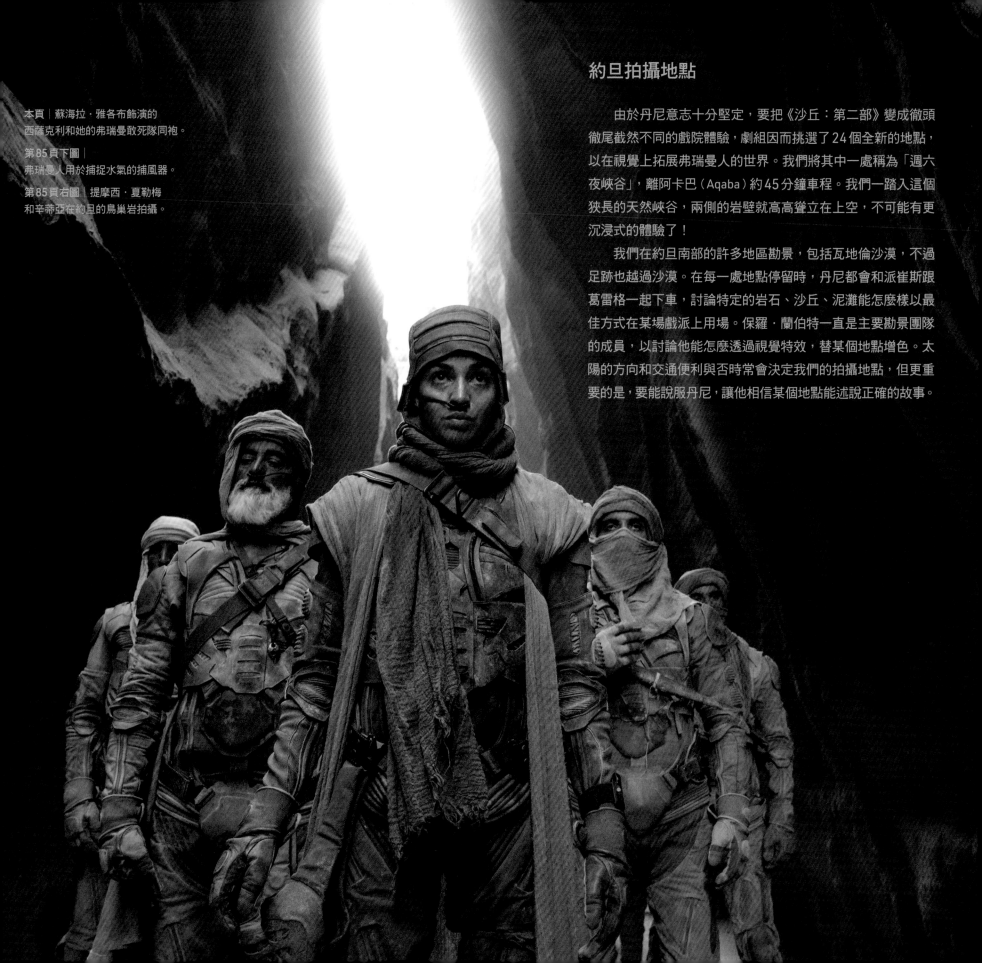

約旦拍攝地點

　　由於丹尼意志十分堅定，要把《沙丘：第二部》變成徹頭徹尾截然不同的戲院體驗，劇組因而挑選了 24 個全新的地點，以在視覺上拓展弗瑞曼人的世界。我們將其中一處稱為「週六夜峽谷」，離阿卡巴（Aqaba）約 45 分鐘車程。我們一踏入這個狹長的天然峽谷，兩側的岩壁就高高聳立在上空，不可能有更沉浸式的體驗了！

　　我們在約旦南部的許多地區勘景，包括瓦地倫沙漠，不過足跡也越過沙漠。在每一處地點停留時，丹尼都會和派崔斯跟葛雷格一起下車，討論特定的岩石、沙丘、泥灘能怎麼樣以最佳方式在某場戲派上用場。保羅·蘭伯特一直是主要勘景團隊的成員，以討論他能怎麼透過視覺特效，替某個地點增色。太陽的方向和交通便利與否時常會決定我們的拍攝地點，但更重要的是，要能說服丹尼，讓他相信某個地點能述說正確的故事。

本頁｜蘇海拉·雅各布飾演的西薩克利和她的弗瑞曼敢死隊同袍。

第 85 頁下圖｜弗瑞曼人用於捕捉水氣的捕風器。

第 85 頁右圖｜提摩西·夏勒梅和辛蒂亞在約旦的鳥巢岩拍攝。

鳥巢岩

　　鳥巢岩是一座表面鬆軟的白色岩山，在我們勘景的地點中獨樹一格。丹尼第一次看見時便說：「我喜歡這座岩石的顏色，簡直超凡脫俗。」他補充：「有種溫柔觸動了我內心。」

　　我們就是在這裡拍攝「鳥巢洞」的洞外地貌，因而稱之為鳥巢岩。我們結合了這個天然的景點以及布達佩斯一座12公尺的布景，以創造出錯覺，讓角色彷彿走進這些虛構洞穴中。

　　在岩石頂端，我們跟軍隊借了架直升機，設置了3座半噸重的捕風器，這是弗瑞曼人賴以維生的科技，最初是在法蘭克·赫伯特的原著小說中出現，在他的描述中，弗瑞曼人就是用這裝置捕捉風中水氣。至於設計，是受到織網的蜘蛛啟發，派崔斯解釋道：「捕風器是以現存的科技為基礎設計。」他一邊描述他們如何發想這個裝置在片中世界的邏輯：「網子會捕捉空氣中的水氣，並凝結成水珠，隨後再滴進捕風器的下半部，也就是蜘蛛的肚腹。」

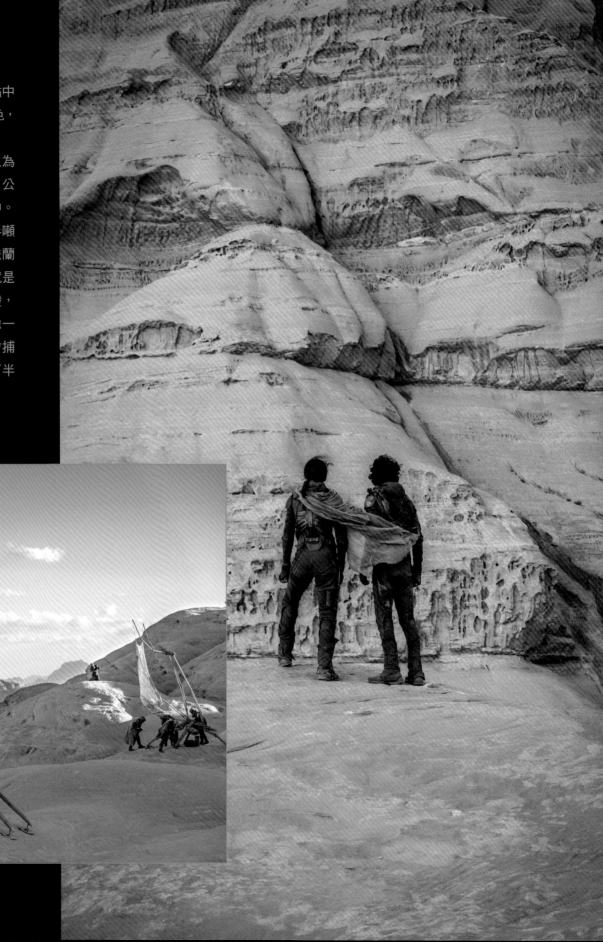

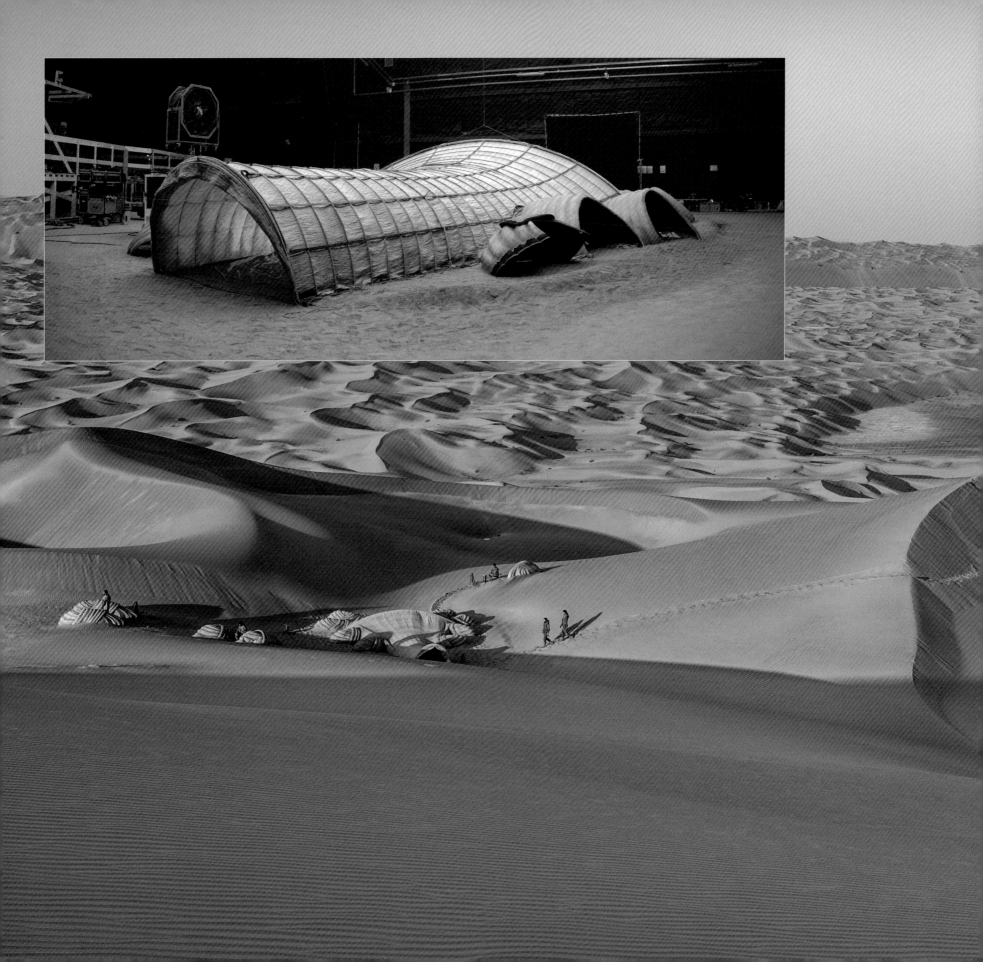

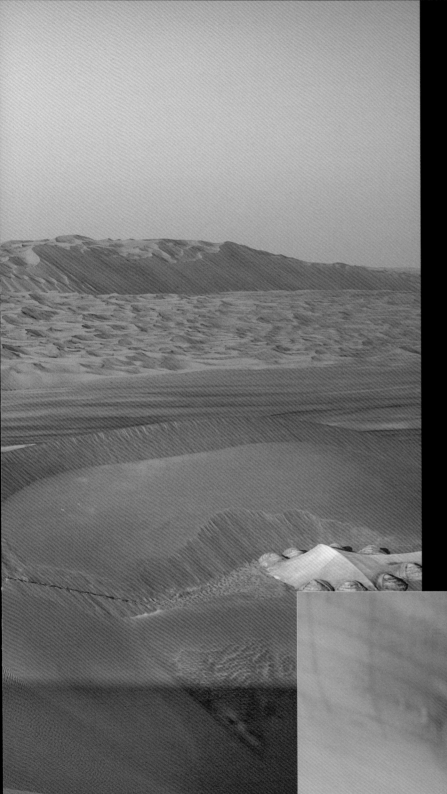

弗瑞曼敢死隊營地

　　劇組也為了拍攝《沙丘：第二部》重返阿布達比，而這次的工作規模，比上一次還要龐大許多。我們在日出及日落時分拍攝，此時連綿起伏、彷彿永不止息的沙丘景觀，是最為壯麗的。因為到了中午，太陽就會高掛空中，沒有半點陰影，所以景色拍不出任何層次。

　　例如，弗瑞曼敢死隊營地的場景，就是在日落前幾小時內拍攝，使用的則是我們稱為 micro-units（微型組）的規模，只帶最基本的器材到沙漠上，這樣沙子上才不會四處都是腳印，同時也能讓丹尼和葛雷格在太陽西沉時快速應變移動。

　　在《沙丘》中，個別的弗瑞曼蒸餾帳篷，是按照蟑螂的形狀設計的，至於《沙丘：第二部》更大型的集體營地，派崔斯則是從蝨子汲取靈感。這些帳篷是以布料和金屬框架搭成，設置在沙丘谷地中，並當場原地上漆，以配合沙漠本身的顏色。

　　營地的外景是在阿拉伯聯合大公國拍攝，但內景則是好幾週前在布達佩斯拍的。除了在第一集中和情節重點息息相關的道具——弗瑞曼人的口水咖啡機和沙漠求生包之外，《沙丘：第二部》也向觀眾介紹了全新的弗瑞曼人道具，比如，丹尼要求要替菁英弗瑞曼敢死隊戰士設計一種新的腕部裝置，他強調：「這並不是手錶，可能更像羅盤。」其他全新的弗瑞曼人科技還包括恆溫提燈，這可以在沙漠中用作光源，而不需生火。

本跨頁｜阿布達比的弗瑞曼敢死隊營地外景。

第 86 頁插入圖｜弗瑞曼敢死隊營地的內景則是在布達佩斯的片廠拍攝。

下圖｜站在蒸餾帳篷外的荃妮。

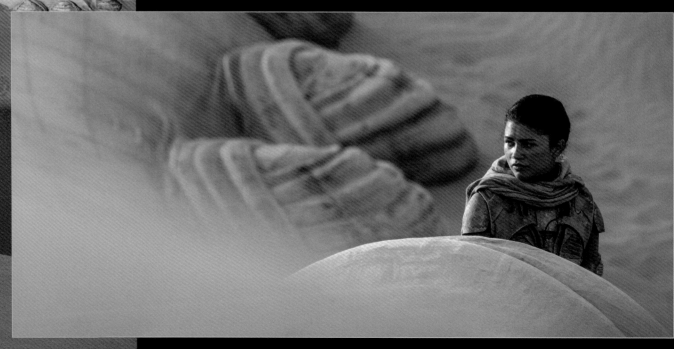

契科布薩語

　　虛構的弗瑞曼人語言，法蘭克・赫伯特稱之為契科布薩語，在《沙丘：第二部》中，這種語言也需要更深入發展。語言學家大衛・J・彼得森（David J. Peterson）曾以原著中出現的書面語及口語為基礎，在《沙丘》中翻譯了幾句台詞。他在《沙丘：第二部》也再次加入我們，並帶上了妻子潔西・彼得森（Jessie Peterson），因為第二集需要更大量的翻譯，兩人依照發音寫下翻譯內容，同時也為演員錄製了音檔參考。

　　這表示本片演員不僅需要記住他們的英語台詞，也要記住契科布薩語台詞，而由於契科布薩語的台詞聽起來必須像是他們的母語，所以方言訓練師法比恩・安賈里克（Fabien Enjalric）也加入了劇組，好讓口語聽起來更加逼真。他在拍攝現場解釋：「丹尼不想要契科布薩語妨礙表演，但另一方面，我的任務是確保發音正確。所以說，重點在於達到適當的平衡。」

　　大衛和潔西運用這個虛構語言的詞彙和文法邏輯，在翻譯中加入了詩意。法比恩指出：「有一句台詞我個人特別喜歡，這是契科布薩語中的一種表達方式，意思是『你瘋了』，寫出來是『Zaihaash Lek』，直譯的意思則是『你喝沙哦！』這很合理的，要不是瘋了，在厄拉科斯不會想去喝沙子。」

　　大衛深深浸淫在這個文化中，還提供了丹尼一張契科布薩語常用詞彙清單，如果丹尼拍攝某一場或某句台詞時需要即興發揮，就能用上。這張清單涵蓋造訪厄拉科斯可以用上的基本詞彙，例如「哈囉」，翻譯成契科布薩語就是「Sa fadla」。

右圖｜泰布穴地蔓延到天花板的沙堆。

第89頁｜穴地牆面上契科布薩語浮雕的特寫。

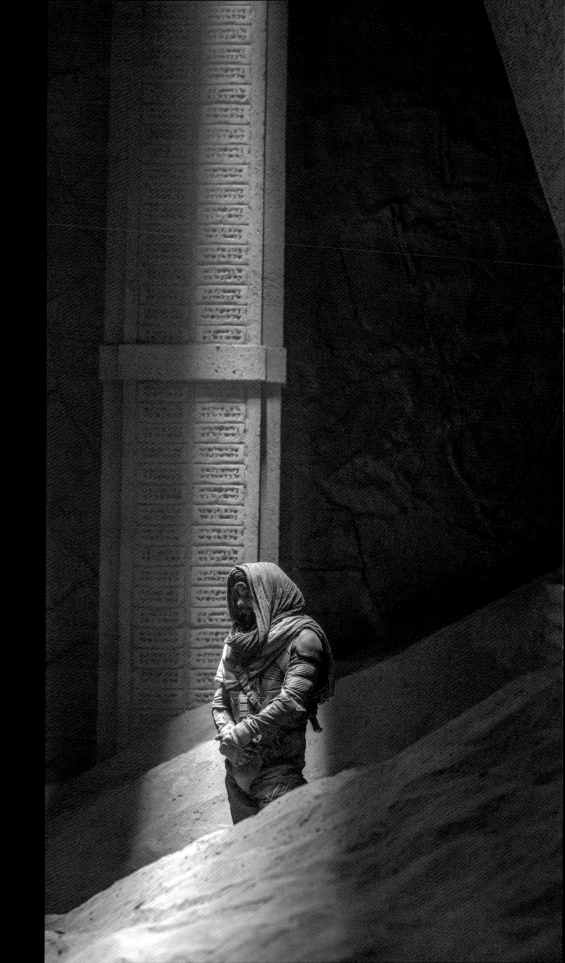

拼寫文字

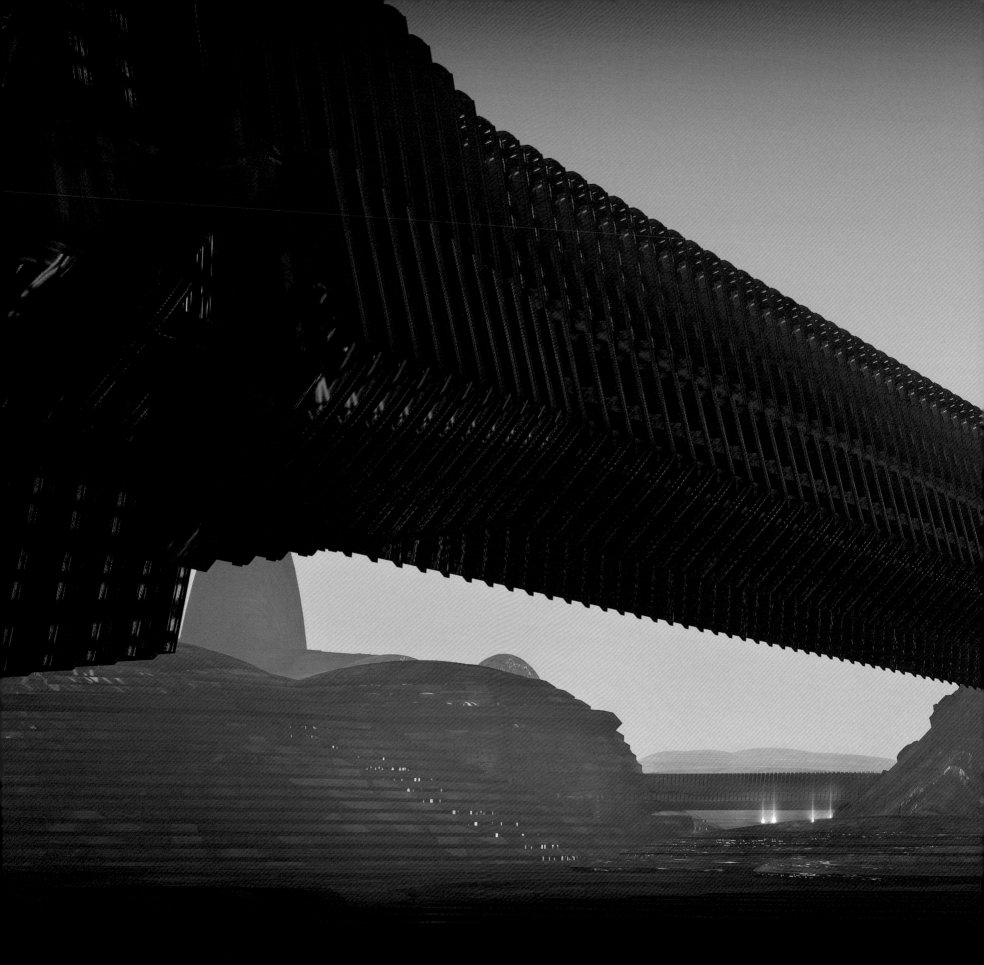

反派地盤
VILLAIN TERRITORY

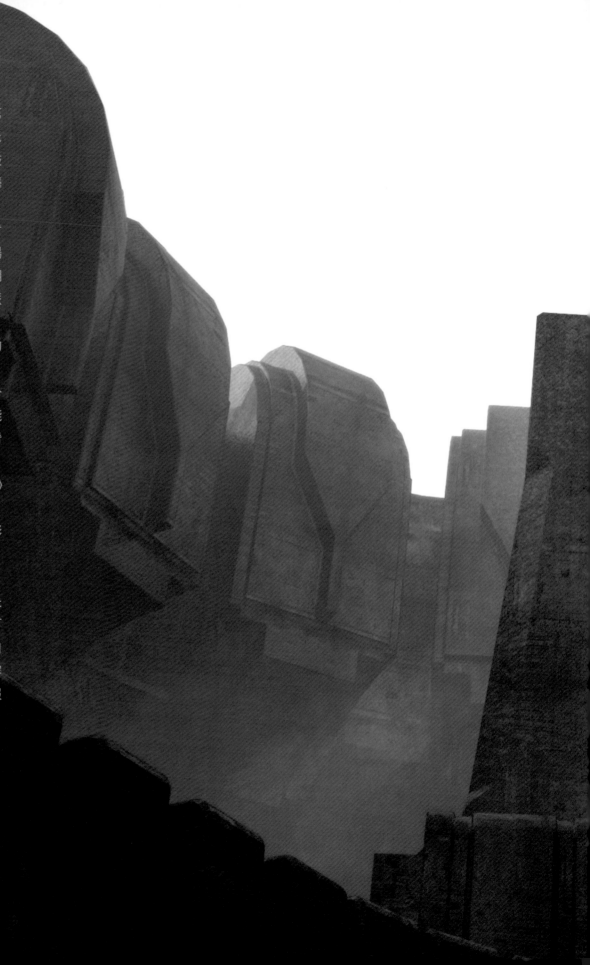

競賽開始

　　除了擴展觀眾的厄拉科斯生活經驗，丹尼也想要在《沙丘：第二部》深入探討羯地主星的建築、文化、科技。觀眾回到哈肯能氏族母星時，迎接他們的，便是一座展示力量和格鬥表演技能的鬥技場，弗拉迪米爾・哈肯能男爵在此為他最小的姪子暨爵位繼承人籌畫了一場特別活動。

　　劇組早在還不知誰會飾演心狠手辣又邪惡的菲得—羅薩・哈肯能之前，便已開始這一場戲的創意討論。首先，丹尼必須確立這場活動會在故事中的哪個時刻發生，最終傾向發生在白天。他在初期腦力激盪的那些日子中說：「晚上的話，感覺太像美式足球賽。」派崔斯也開玩笑：「簡直就像電影《勝利之光》（Friday Night Lights）。」

　　下一步則是決定要在哪裡拍攝這一場，是要在片廠可以控制的環境中，還是擁有自然光的外景？葛雷格也加入討論：「在戶外拍，不僅效果會更好，也會讓這場戲感覺更加真實。」這個意見很有分量，因為這場戲得在虛擬環境中拍攝，而鬥技場太過巨大，不可能實際搭建，因而所有能在鏡頭中帶來真實感的事物，都能讓動作看起來更自然生動，也更觸動人心，即便背景是電腦特效生成的。

　　這場戲也將會是觀眾首次在白天見到羯地主星，因為在《沙丘》中，這顆星球只在夜晚亮相。丹尼建議加入一顆虛構的黑白太陽，而這將會影響所有東西的打光，「這將會是一個陽光扼殺所有色彩的世界。」他提議透過這種方式來展現羯地主星是如何荒涼肅殺，連色彩都無法倖存。

　　鬥技場建築的設計精神和第一集一致，哈肯能氏族的建築都是塑膠製成，而如同劇本所述，新的建築結構都高高聳立，俯瞰下方的戰鬥及群眾，包括男爵的包廂。「哈肯能的平民又長怎樣呢？」賈桂琳問及上萬名以電腦特效合成到看台上的虛擬人類，丹尼形容那是群同文同種的男男女女，身形類似，全都穿著風格相同的服裝，他補充：「就像是一群不死吸血鬼。」

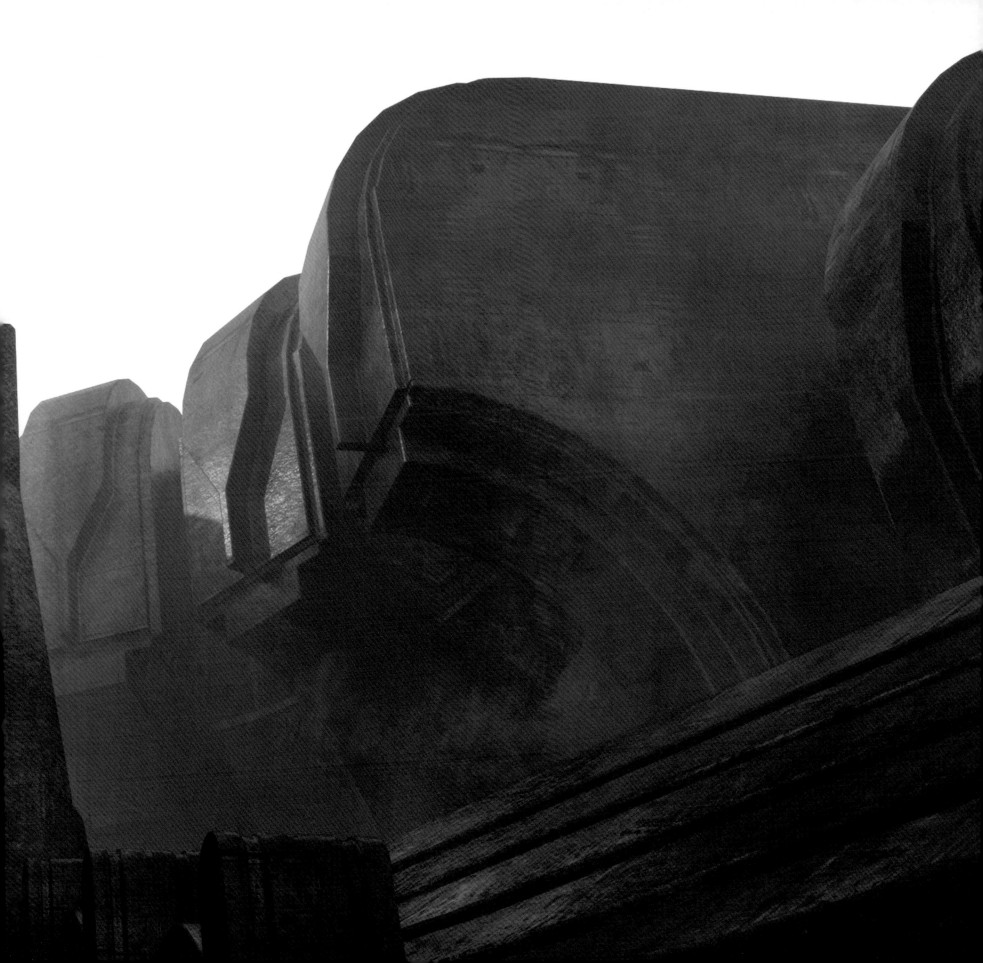

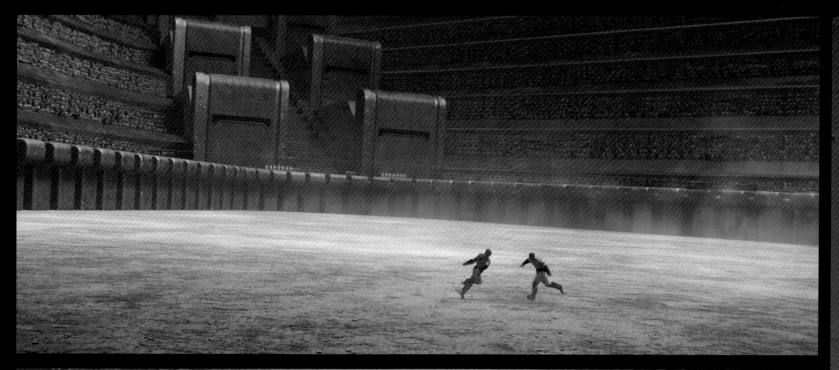

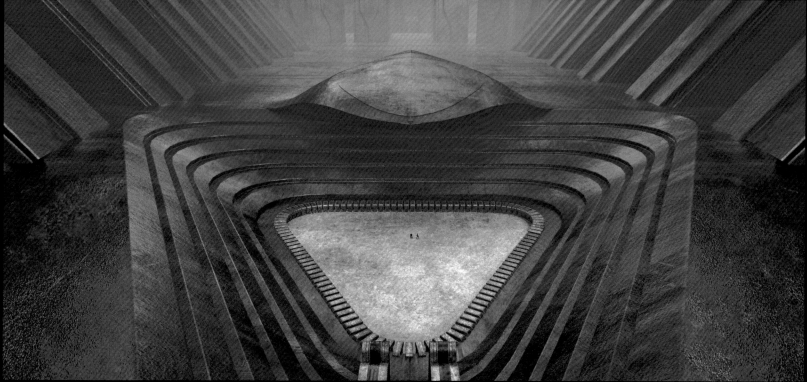

上圖｜鬥技場決鬥場地的概念圖。

下圖｜哈肯能男爵俯瞰鬥技場的視角。

第95頁｜男爵的包廂位於鬥技塔頂端。

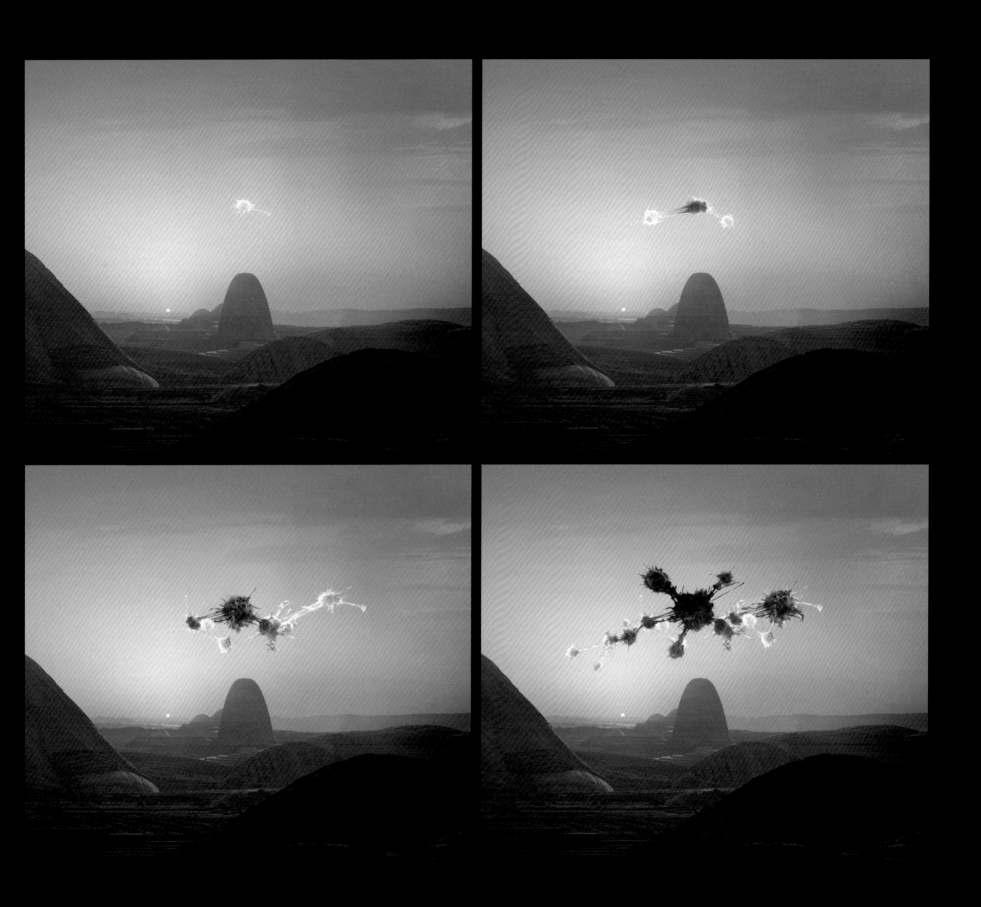

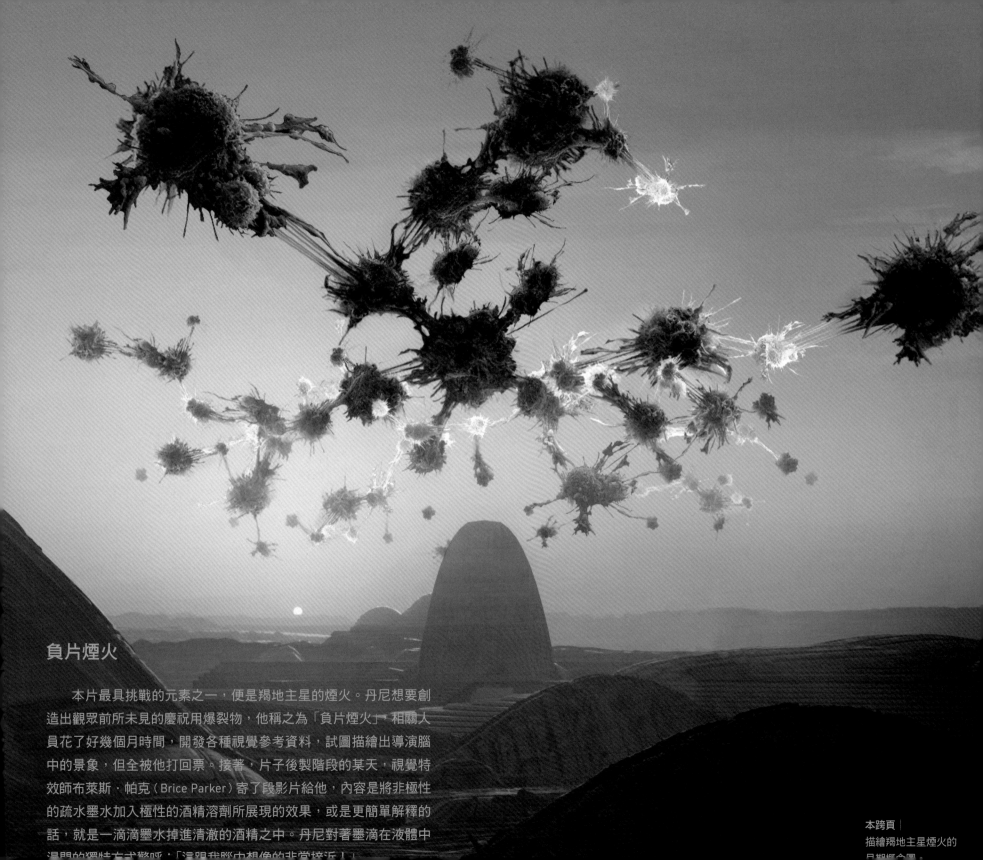

負片煙火

　　本片最具挑戰的元素之一，便是羯地主星的煙火。丹尼想要創造出觀眾前所未見的慶祝用爆裂物，他稱之為「負片煙火」。相關人員花了好幾個月時間，開發各種視覺參考資料，試圖描繪出導演腦中的景象，但全被他打回票。接著，片子後製階段的某天，視覺特效師布萊斯‧帕克（Brice Parker）寄了段影片給他，內容是將非極性的疏水墨水加入極性的酒精溶劑所展現的效果，或是更簡單解釋的話，就是一滴滴墨水掉進清澈的酒精之中。丹尼對著墨滴在液體中渲開的獨特方式驚呼：「這跟我腦中想像的非常接近！」

本跨頁 |
描繪羯地主星煙火的
早期概念圖。

壽星男孩

右圖｜奧斯汀・巴特勒
變身成菲得－羅薩時，
會用上光頭套和黑色牙齒。

第99頁｜奧斯汀・巴特勒飾演的
菲得－羅薩正在為決鬥準備。

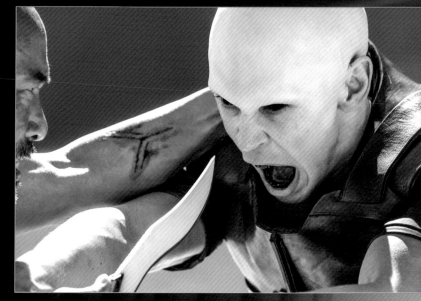

菲得－羅薩・哈肯能驚人的身影在角鬥士更衣室中首次登場，他正在此準備慶祝生日的決鬥。丹尼解釋鬥技場決鬥之前發生的一連串事件所蘊含的意義時，強調道：「這是哈肯能氏族的儀式，包括使用黑色塑膠液體浸泡全身。」當手下將菲得的刀子捧到他面前供他檢查，嗜血的菲得眼睛眨也沒眨就殺死了隨從，這個舉動顯示出他的病態傾向。

奧斯汀・巴特勒（Austin Butler）獲選飾演菲得－羅薩時，才剛結束《貓王艾維斯》（Elvis）的拍攝。這兩個角色可說天差地別，飾演完著名的搖滾樂之王後，他應要求搖身一變，成為男爵魅力十足又殘忍的姪子。丹尼看見奧斯汀第一次試梳化時（包括光頭套和黑色牙齒），就知道找對人來演這個黑暗的角色了，這在片中能夠做為對照，映襯保羅・亞崔迪的救世主旅程。

當丹尼談及為這個年輕的哈肯能人物色適合的演員時表示：「選角總是帶點賭博的成分，在書中，這個角色應該要極度迷人，他就是那個長相俊美的姪子。所以，我很興奮能夠看到這個形象化成了真人，我找到非常棒的菲得－羅薩。」奧斯汀的表演也維妙維肖，輪到拍攝他的戲份時，他已經受訓及排練好幾個月，為快速又精確的武打動作作好了準備。

丹尼指出：「要演好這個角色，最重要的便在於重現邪惡。這個角色，必須讓觀眾羨慕他的自由奔放，他是幻想的人物，透過混亂的濾鏡在看世界，這是故事的基礎。」

要把奧斯汀變成菲得，拍攝時每天都必須花上2.5小時進行特效化妝，他會戴上一頂量身訂做的光頭套，以遮住眉毛和茂密的頭髮。「整頂頭套已經事先刻好。」特效化妝師路佛・拉森（Love Larson）解釋。他和妻子艾娃・馮・巴爾（Eva von Bahr）攜手合作。他笑著補充：「我們也把頭套的骨架做得更明顯，好讓他看起來更……怎麼講，我也不知道，更哈肯能一點吧。」

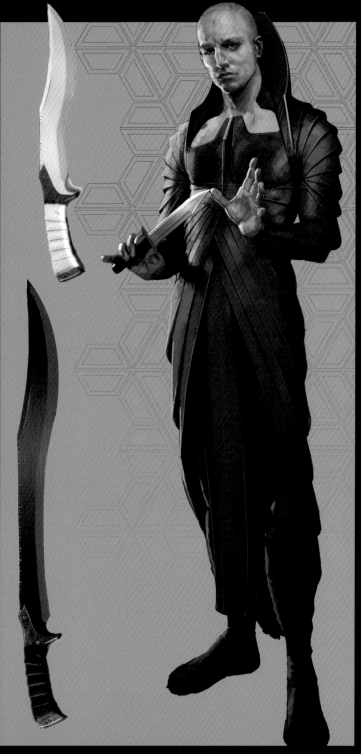

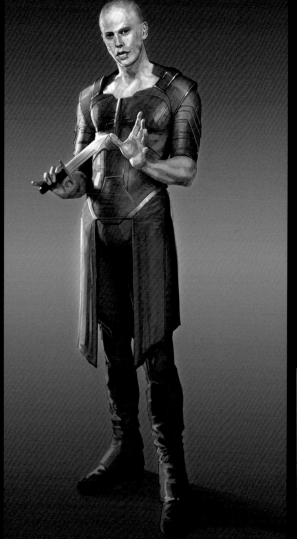

「我們替菲得—羅薩的
甲冑量身設計了
專用的屏蔽場。
如同在原著小說及
第一集電影中所展示，
只有非常慢速的刀刃
才能刺穿這類屏蔽場。」

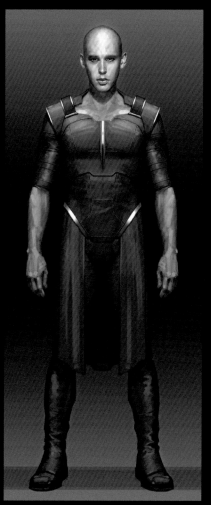

上圖、上中、右圖｜由賈桂琳·衛斯特操刀的菲得—羅薩早期服裝設計：
「我想像的身形不具性別特質，像絲綢一樣流暢。」

左下｜菲得的屏蔽場裝置。

第101頁｜奧斯汀·巴特勒飾演的菲得—羅薩和
艾倫·麥迪札德（Alan Mehdizadeh）飾演的武器官身在角鬥士更衣室中。

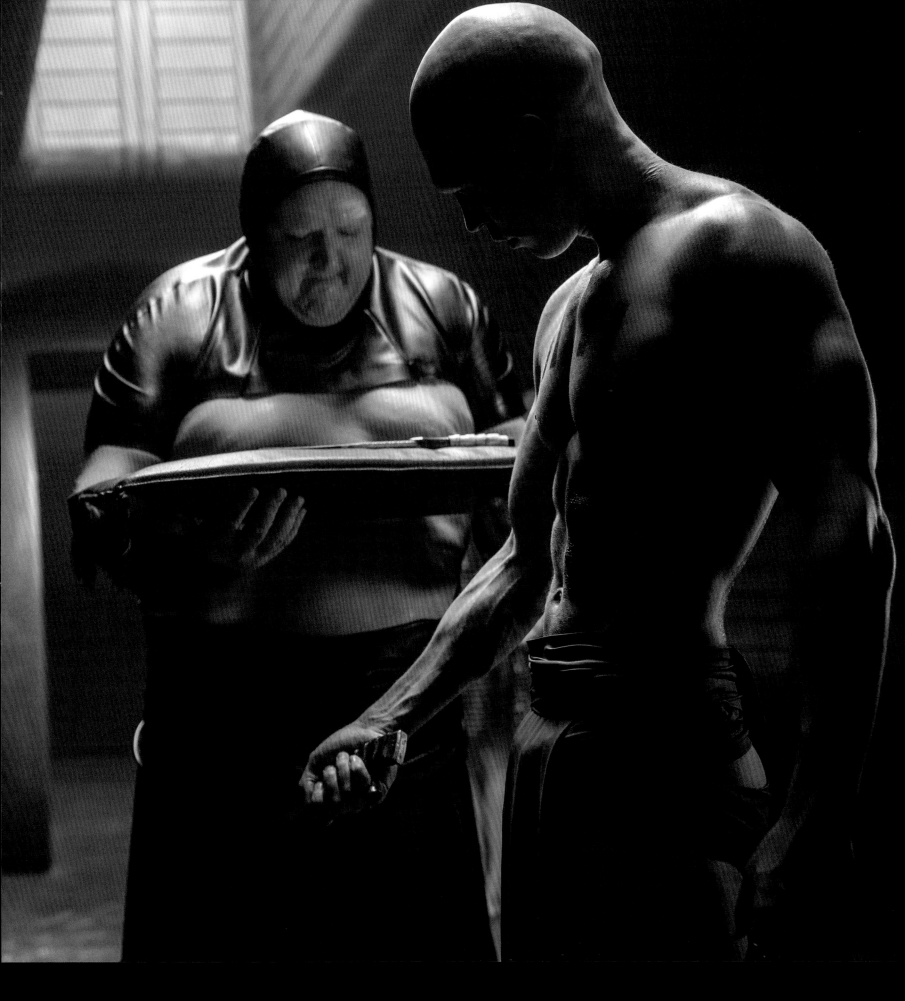

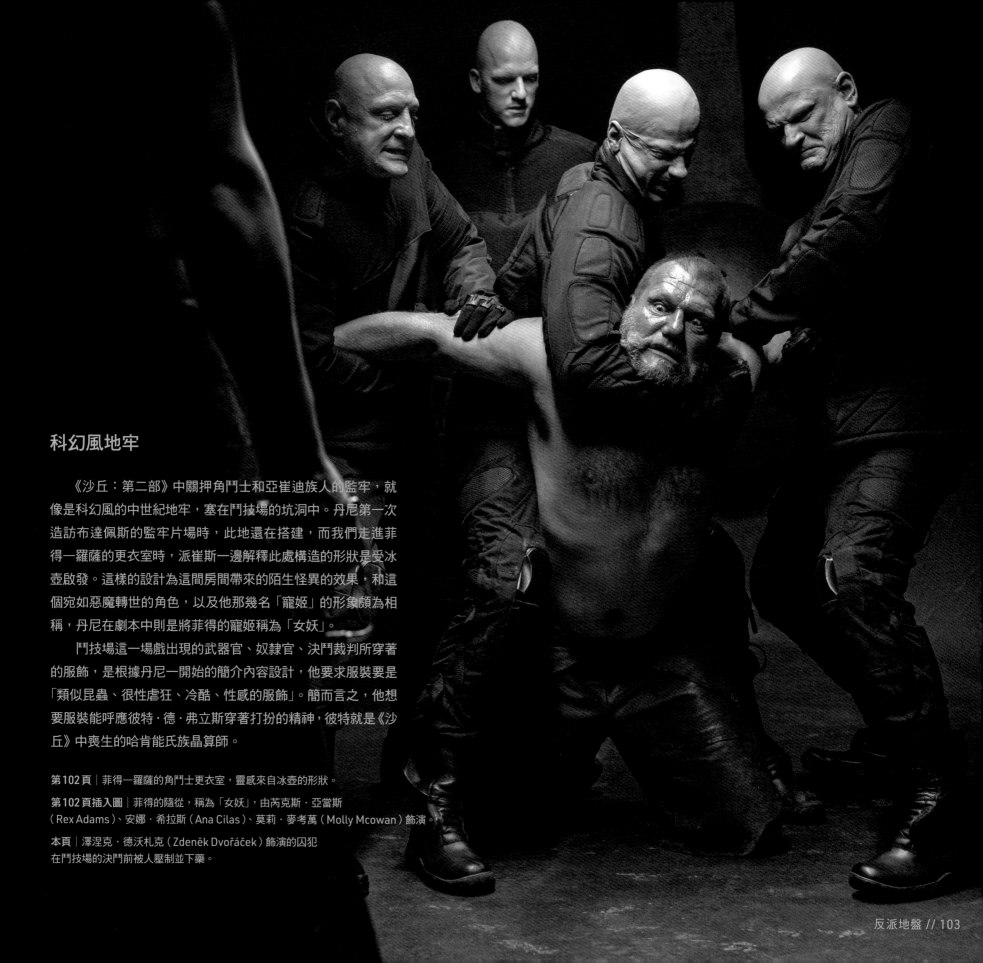

科幻風地牢

　　《沙丘：第二部》中關押角鬥士和亞崔迪族人的監牢，就像是科幻風的中世紀地牢，塞在鬥技場的坑洞中。丹尼第一次造訪布達佩斯的監牢片場時，此地還在搭建，而我們走進菲得－羅薩的更衣室時，派崔斯一邊解釋此處構造的形狀是受冰壺啟發。這樣的設計為這間房間帶來的陌生怪異的效果，和這個宛如惡魔轉世的角色，以及他那幾名「寵姬」的形象頗為相稱，丹尼在劇本中則是將菲得的寵姬稱為「女妖」。

　　鬥技場這一場戲出現的武器官、奴隸官、決鬥裁判所穿著的服飾，是根據丹尼一開始的簡介內容設計，他要求服裝要是「類似昆蟲、很性虐狂、冷酷、性感的服飾」。簡而言之，他想要服裝能呼應彼特・德・弗立斯穿著打扮的精神，彼特就是《沙丘》中喪生的哈肯能氏族晶算師。

第102頁│菲得－羅薩的角鬥士更衣室，靈感來自冰壺的形狀。

第102頁插入圖│菲得的隨從，稱為「女妖」，由芮克斯・亞當斯（Rex Adams）、安娜・希拉斯（Ana Cilas）、莫莉・麥考萬（Molly Mcowan）飾演。

本頁│澤涅克・德沃札克（Zdeněk Dvořáček）飾演的囚犯在鬥技場的決鬥前被人壓制並下藥。

黑白生死

菲得一羅薩一路入鬥技場，期待看見血腥場面的哈肯能人便英雄式地迎接他，而人們所知在厄拉科斯遭俘的最後三名亞崔迪氏族倖存者，也一個接一個被送上擂台屠殺。可是有什麼地方不對勁，其中一名囚犯竟然還能夠站直身子走路，不像其他兩人被下了藥，這實在是出乎意料，而觀眾也會認出他就是第一集的藍維爾。

我們是在戶外拍攝這一場戲，當時布達佩斯正逢熱浪侵襲，而如同我們在第一集的作法，我們把兩座片廠間的停車場，變成可以拍攝特效鏡頭的虛擬環境。為了打造出露天布景，工作人員搭了四面牆把這個空間圍住，每一面牆都漆成灰色，這樣之後就能用鬥技場的數位影像取代。最後的加工則是在地上鋪了厚厚一層白沙，決鬥正是在此展開。

站在這個布景中，感覺就像是身處灰盒子內，沒有任何視覺參照物可以指出片中會出現的這棟建築範圍有多寬、規模有多大。要安排這組鏡頭中的每個鏡位，也需要計算菲得一羅薩所站的位置，與男爵包廂及貝尼·潔瑟睿德包廂的距離——男爵和芬倫夫人正是在各自的包廂中觀察他。

依靠自然光的照明，也使得拍攝更加複雜，因為決鬥的特定段落若不是需要在陽光直射下拍攝，就是需要在陰影下拍攝，以維持連貫。葛雷格在前置作業用上了虛幻引擎軟體，將整個外景重建成3D畫面，並精細計算一整天中太陽的移動路徑。拍攝時如此注重細節，正是觀眾能夠沉浸在動作場面中，不至於因後製細節而分心的其中一個原因。

而將這場戲拍成黑白畫面，也比表面上看來複雜許多。不斷伺機求新求變的葛雷格，已經思考使用紅外線科技拍攝好幾年了，這種技術似乎也很適合用來創造出丹尼所謂「被陽光扼殺的色彩」效果。葛雷格在拍攝現場解釋：「我們是用一般的攝影機拍攝，不過拿掉了紅外線濾鏡，這樣拍出來的畫面就會截然不同。皮膚的色調會變得非常透明，彷彿從裡面透出光來，而我認為效果非常引人入勝，這樣的陽光和一般的陽光相比，呈現出的是另一種不同的面貌。」

然而，在初期的攝影機測試中，我們發現布料和材質對於紅外線科技的反應方式相當違反直覺，即便某塊布料肉眼看起來是黑色的，在螢幕上卻不見得是黑色。對服裝團隊來說，這是極大的挑戰。賈桂琳回憶：「我們必須一一測試這場戲出現的所有布料，要把東西拿到那台攝影機前面，看看拍出來會是黑色還是白色。」結果某些服裝必須重製，或是修改一些部分，視這場戲中丹尼想要哪些東西看起來是黑色而定。

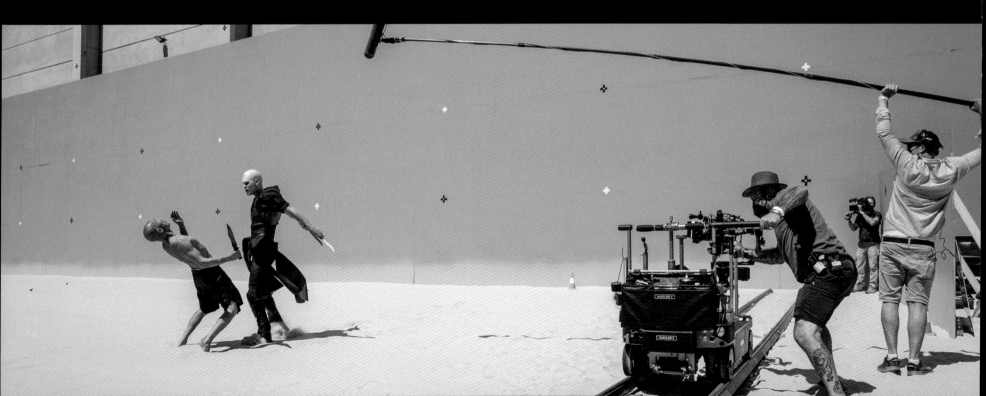

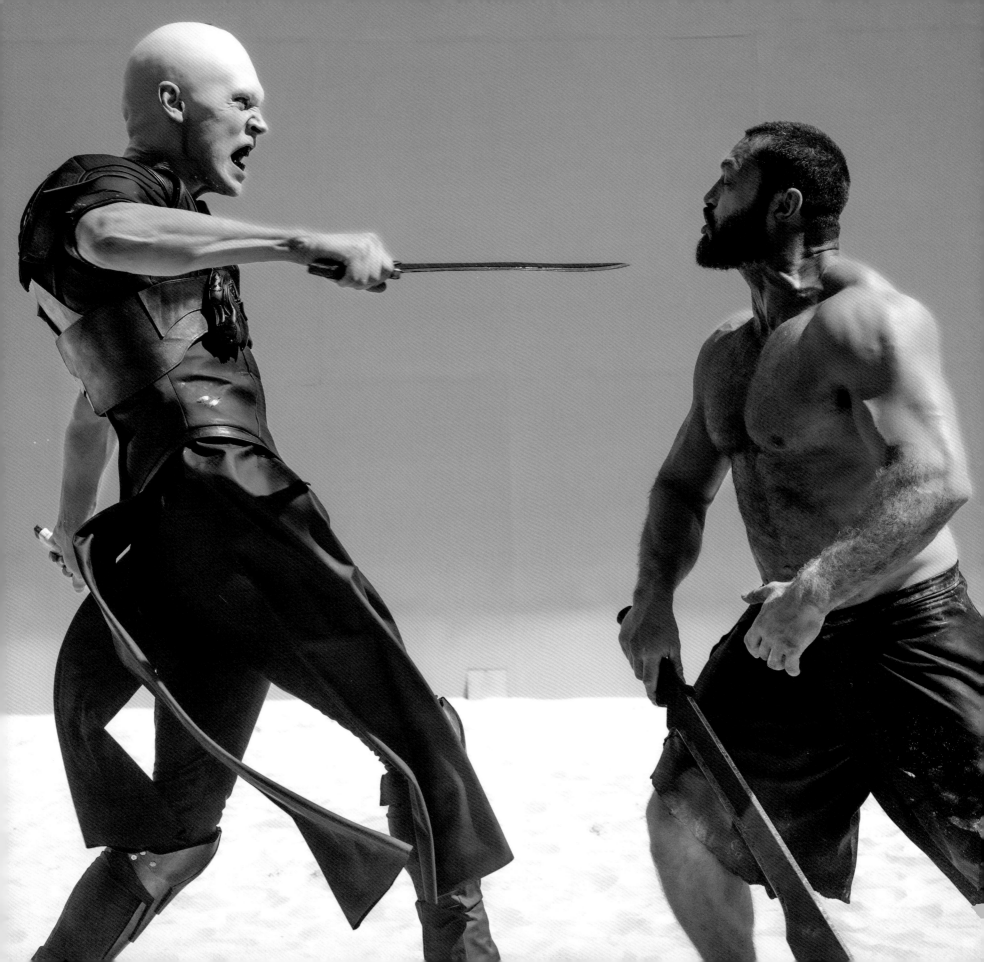

藍維爾和暗黑鬥牛士

下圖｜袁羅傑飾演的藍維爾。

第107頁上圖｜暗黑鬥牛士的武器，包括用來刺牛的小型標槍。

第107頁下圖｜一名暗黑鬥牛士站在布達佩斯的片場中。

藍維爾在第一集中是雷托·亞崔迪公爵手下的軍士，而在《沙丘：第二部》中，觀眾會發現這名由袁羅傑飾演的角色，在哈肯能氏族對厄拉科斯發動的襲擊中存活了下來，並被當成囚犯關押在羯地主星。丹尼解釋藍維爾踏上鬥技場面對菲得—羅薩時的心理狀態：「他心知唯有一死方能解脫，而他在這場尊嚴之戰中，也展現了無畏的勇氣。」

這名亞崔迪囚犯在鬥技場這場戲中打著赤膊，這樣當他被一把鬥牛用的小型標槍擊中，皮膚遭到冷血刺穿時，更能強調哈肯能人的殘忍無情。就像在鬥牛，丹尼堅持這場戲也要有陰魂不散的暗黑鬥牛士身影圍繞著決鬥者，鬥牛士的服裝附帶奇形怪狀的頭飾，服裝設計團隊事前也開發了好幾個版本，以完美重現原始草圖中的樣貌。

男爵的包廂

弗拉迪米爾·哈肯能男爵依舊是羯地主星的最高統治者，但第一集中雷托公爵的牙齒機關釋放出的毒氣仍一直令他虛弱不堪。雖然暴虐的個性分毫未減，他也還是需要新科技來協助日常生活，除了安裝在他脊椎中的懸浮器系統讓他能夠漂浮之外，他還擁有一張反重力寶座，能夠輕鬆來去自如。

史戴倫·史柯斯嘉知道每天拍攝需花費漫長時間進行特效化妝，但本集仍再度回歸，繼續飾演弗拉迪米爾·哈肯能。不過，有了《沙丘》的經驗，特效化妝師設法把過程稍稍縮短幾小時，演員只需在化妝椅坐上4、5個小時，而非6、7個小時。這一次，路佛跟艾娃需要創造出一個更老邁也更疲憊的男爵，以反映他的虛弱。他們也得將懸浮器科技整合至全身式的假體中，這是個新的挑戰，因為這項特色在第一集其實是用視覺特效加進去的。

下圖 |
劇組使用3D設備拍攝了雙重影片，一是彩色，另一為紅外線。

第109頁 | 片中，角色在照到羯地主星的陽光時，影像也會從彩色變成紅外線效果。

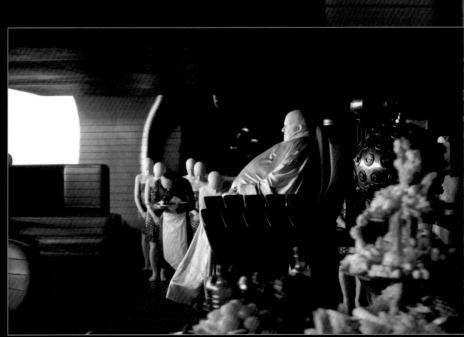

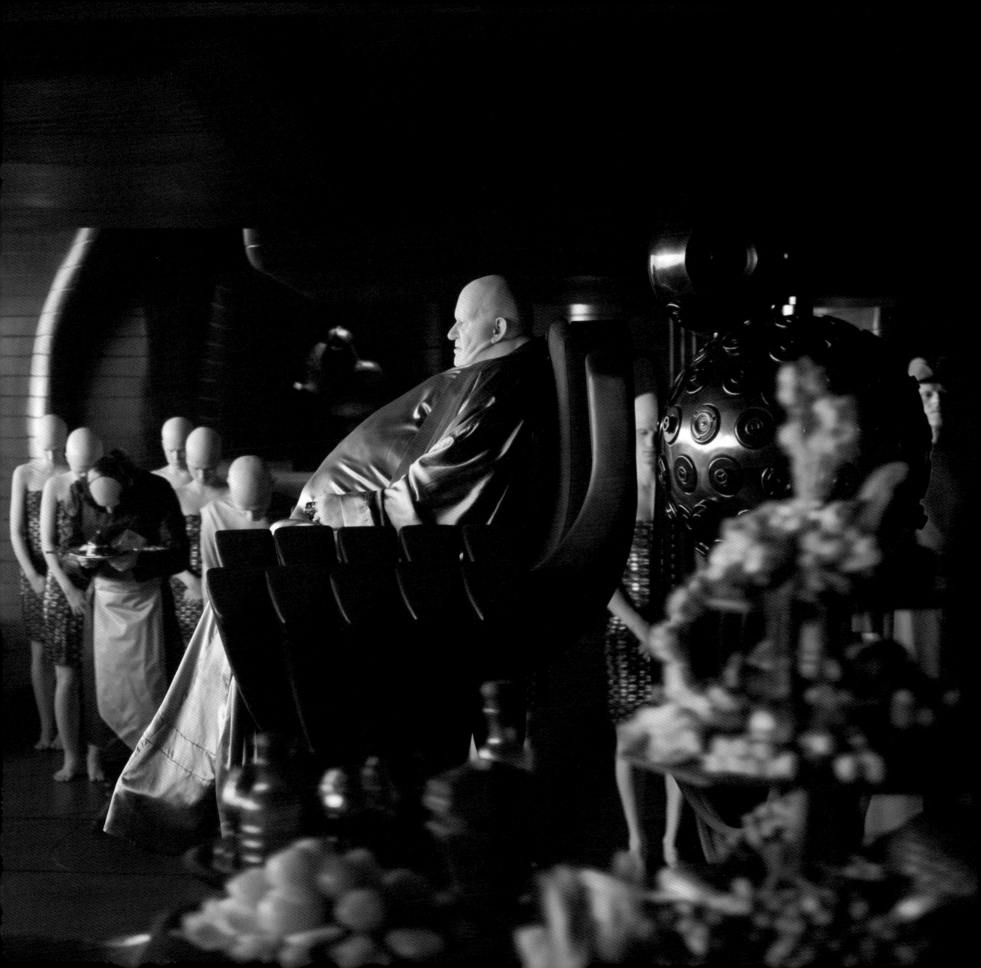

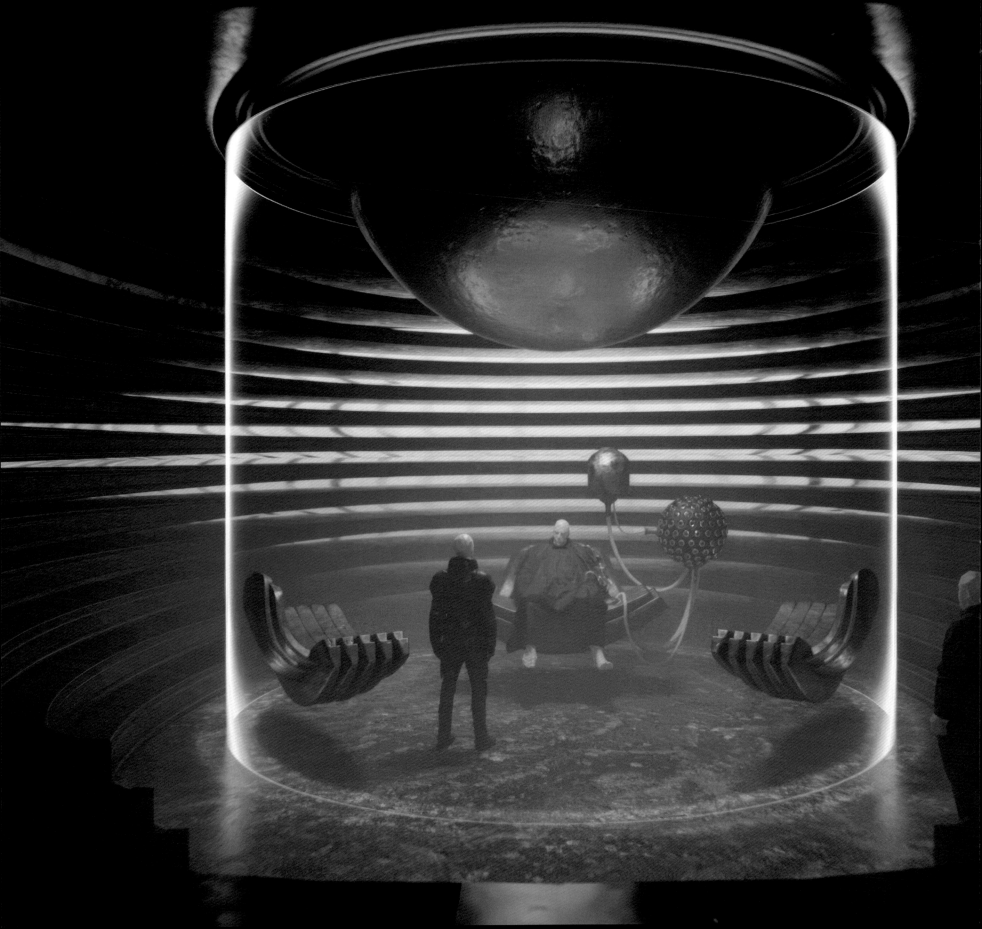

不論男爵到哪裡，身邊總有一部巨大的呼吸器如影隨形般。呼吸器是兩個球體，以透明的管線連到他身上，並在周圍盤旋，以協助他受損的肺部呼吸。在拍攝現場，兩顆球體中較小的那顆會隨著男爵每次呼吸膨脹，較大的則雍有許多精巧的活塞，會持續伸縮。

男爵的包廂和貝尼·潔瑟睿德的包廂是在同一個布景中拍攝，使用了 3D 設備，結合了一部紅外線攝影機和一部一般攝影機。葛雷格解釋：「使用這項科技背後的原因，便是我們可以結合兩種影像。如此一來，紅外線影像到某個時刻為止，其他的影像就可以都是彩色的。」敘事上的目標，是要以影像呈現羯地主星的太陽並不會影響室內的色彩，且隨著角色走近窗台，色彩就會逐漸褪去，變成紅外線的景象。運用雙攝影機能帶來更大的彈性，以在後製時決定這種變化何時發生。

本跨頁｜菲得一維薩和男爵在他私人房間中的早期概念圖。

下圖｜男爵的呼吸器和反重力寶座的早期草圖。

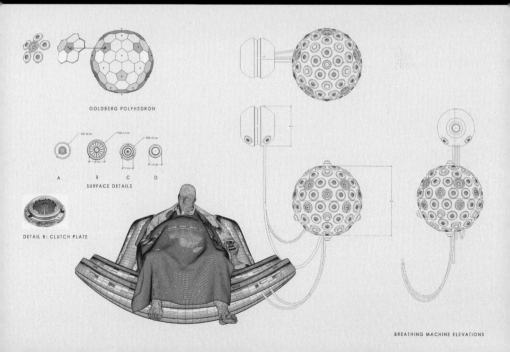

GOLDBERG POLYHEDRON

SURFACE DETAILS

A B C D

DETAIL B: CLUTCH PLATE

BREATHING MACHINE ELEVATIONS

芬倫夫人

菲得－羅薩對慶祝自己的生日興趣缺缺，煩悶走過府邸的走廊，沐浴在外頭煙火的耀眼光線之中。此時他察覺身旁有人，轉身看到一個披著斗篷的身影後，拔刀指向她的脖子。芬倫夫人一臉泰然自若，彷彿施了催眠術般，將她的獵物引導到府邸中某個他從沒去過的區域，也就是側翼的客房。

法國演員蕾雅‧瑟杜獲選飾演這名神祕的貝尼‧潔瑟睿德，她奉命前往羯地主星和年輕的哈肯能氏族繼承人見面。丹尼表示：「瑪歌‧芬倫夫人就像是貝尼‧潔瑟睿德派出的祕密幹員，隨著劇情開展，我們將發現她在故事中扮演的，是強大又危險的角色。」

在早期概念圖中，芬倫和菲得行經的巨大走廊是以完整的規模描繪，但最後只搭建了一部分，因為規模實在太浩大，這麼做比較可行。走廊類似鯨骨，而包圍角色的成排9公尺高巨大柱子，是在片廠中搭建，並以純手工上漆。

虛幻引擎軟體具有的沉浸式特色，在處理後勤問題，比如這些移動式柱子的位置上，也再次扮演了要角。葛雷格依照鏡頭拍攝出來的效果，當然還有丹尼想要的呈現方式，運用這項3D科技來安排攝影機和光源的位置。

羯地主星的天空中出現的煙火特效，此刻在室內也能看見。雖然還不清楚這些爆裂物會散發出什麼樣的光線，丹尼依舊表達出他想要的是「一陣陣密集爆發」，而這將使得煙火看起來像是「反光線的」。葛雷格在走廊兩側放置了許多LED光板，並根據水母在水中游泳及焊接影片等視覺參考，製造出光線的紋路及模式。葛雷格表示：「光線出現的時間短到不正常。這些連續的光線非常難設計，不只是在一個定點閃耀，還得跟隨精確的光線路徑。」

丹尼談及指導蕾雅和奧斯汀的表演時解釋：「這整場戲都是建立在那些閃爍的亮光上，變得彷彿催眠般，而我們會看不清他們身在何處。然後突然之間，奧斯汀的角色驚覺他身在完全不一樣的地方。」還有樣物品也加深了這組鏡頭的迷失感：本來盤旋在菲得身旁的燈球，在芬倫施咒般蠱惑他時，謎般從畫面中消失了，等到他重新掌握自己的認知功能後，才會再度出現。

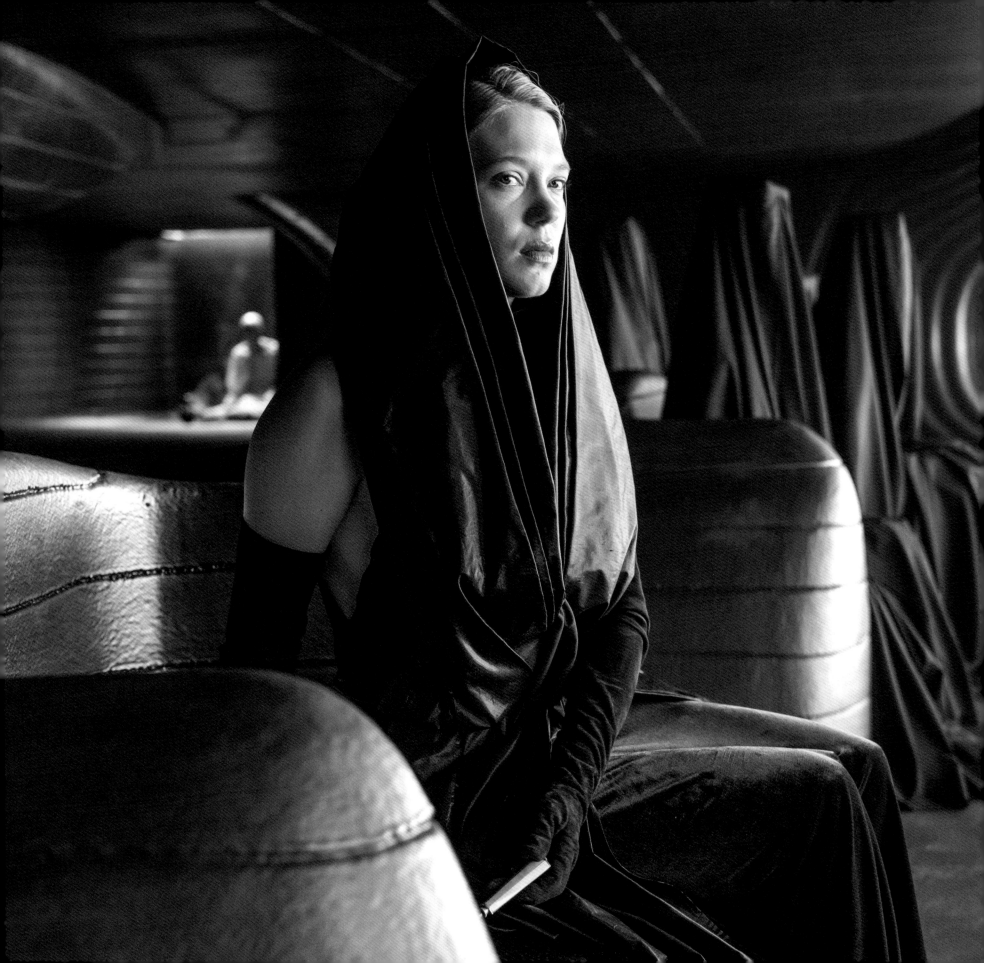

側翼客房

本跨頁｜羯地主星府邸
走廊的早期概念圖。

下圖｜蕾雅·瑟杜和
奧斯汀·巴特勒，
攝於布達佩斯片廠。

在菲得理解自己中了什麼招之前，芬倫夫人便引誘他來到
她的房間，並向他提出一個無法拒絕的試煉。在第一集中威脅
保羅·亞崔迪性命的戈姆刺，現在離菲得的脖子也只有咫尺之
遙。不過這個事件不但不會讓他丟掉性命，反倒還導致了新生
命的誕生。

這間房間壯觀的設計，靈感正來自蜘蛛腿間抱著的蛋，相
當適合這場戲。丹尼很愛這個布景，也喜歡床單的布料細節，
讓被褥看起來宛如橡膠製。羯地主星設計中的每個元素，都讓
這個世界變得令人敬畏又充滿壓迫感，同時也細細闡述了哈肯
能氏族的文化及生活方式。

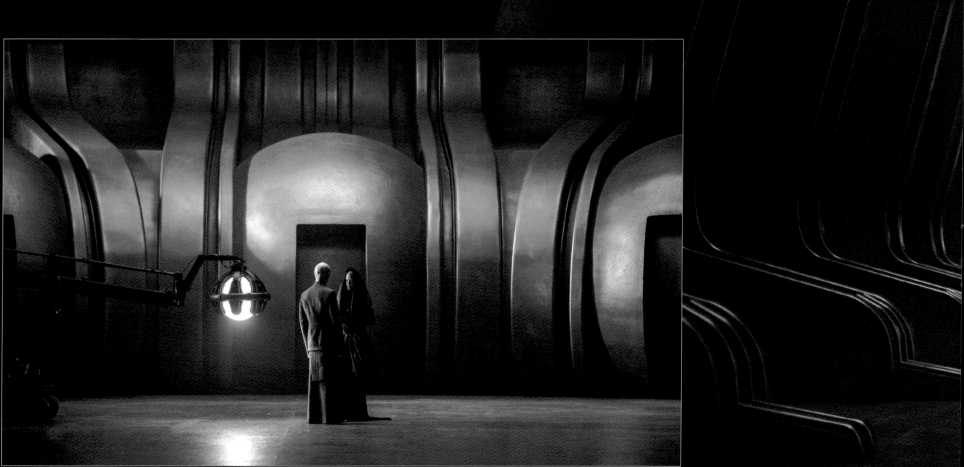

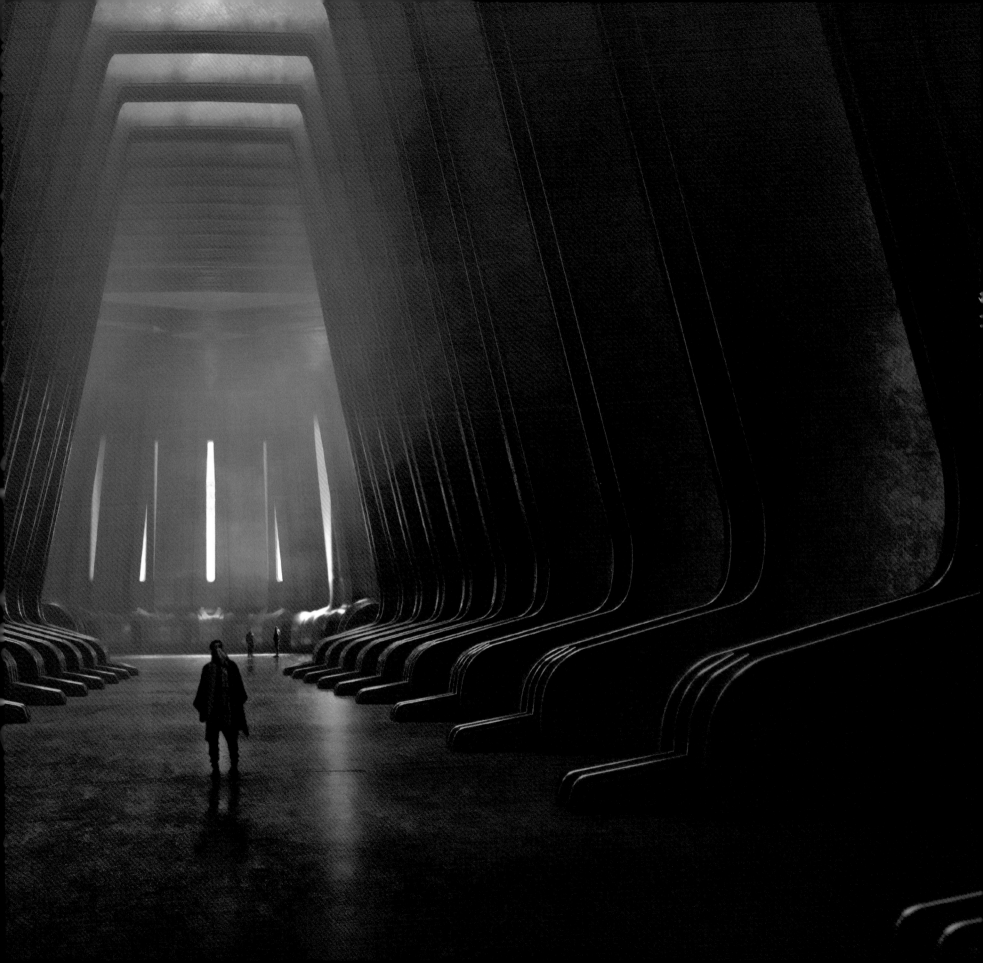

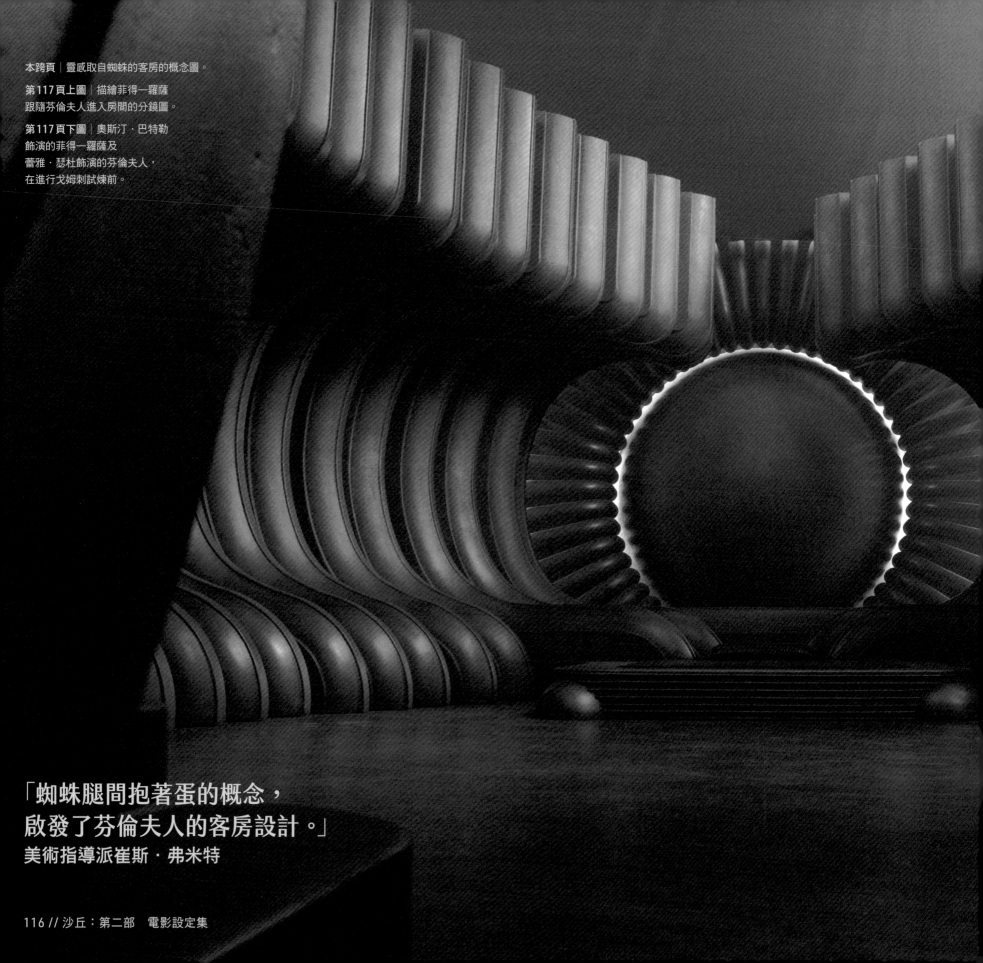

本跨頁｜靈感取自蜘蛛的客房的概念圖。

第117頁上圖｜描繪菲得一羅薩
跟隨芬倫夫人進入房間的分鏡圖。

第117頁下圖｜奧斯汀・巴特勒
飾演的菲得一羅薩及
蕾雅・瑟杜飾演的芬倫夫人，
在進行戈姆刺試煉前。

「蜘蛛腿間抱著蛋的概念，
啟發了芬倫夫人的客房設計。」
美術指導派崔斯・弗米特

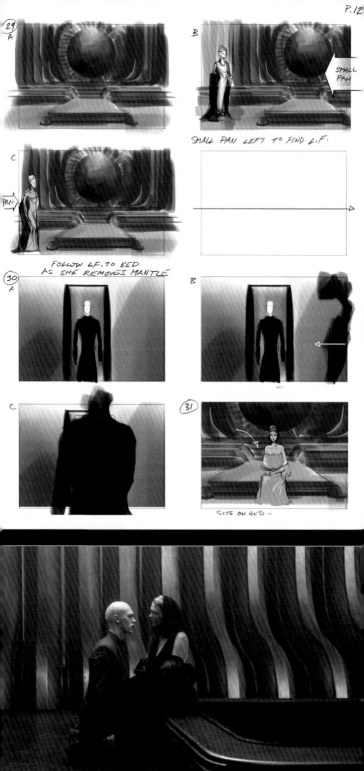

29 A

B

SMALL PAN

SMALL PAN LEFT TO FIND L.F.

C

PAN

FOLLOW L.F. TO BED
AS SHE REMOVES MANTLE

30 A

B

C

31

SITS ON BED —

「今天早上你是個花花公子，
讓人害怕嫉妒。
但今晚你是英雄，
那是我給你的禮物。」
弗拉迪米爾・哈肯能男爵

本跨頁｜羯地主星儀式塔的早期概念圖。

上圖｜史戴倫・史柯斯嘉飾演的男爵，
將厄拉科斯這座封地賜予奧斯汀・巴特勒飾演的菲得－羅薩。

第120頁至第121頁跨頁｜
羯地主星上哈肯能人閱兵儀式的概念圖。

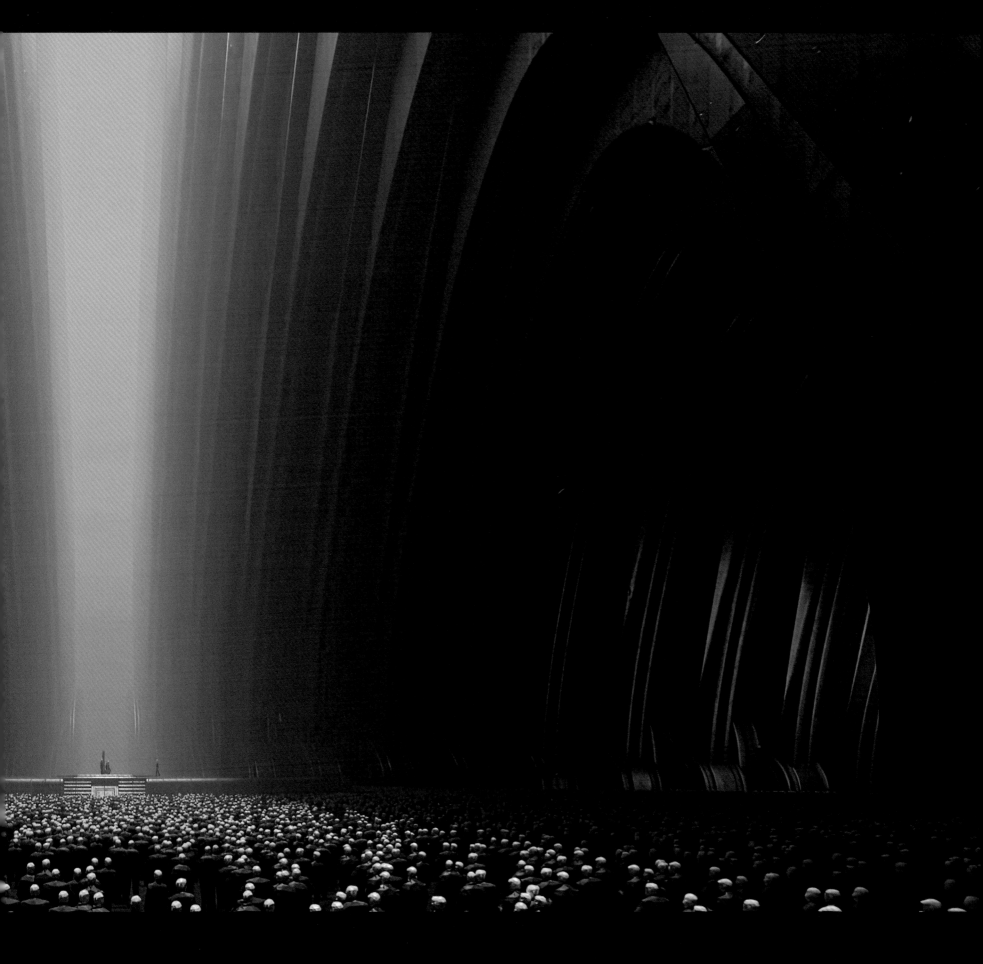

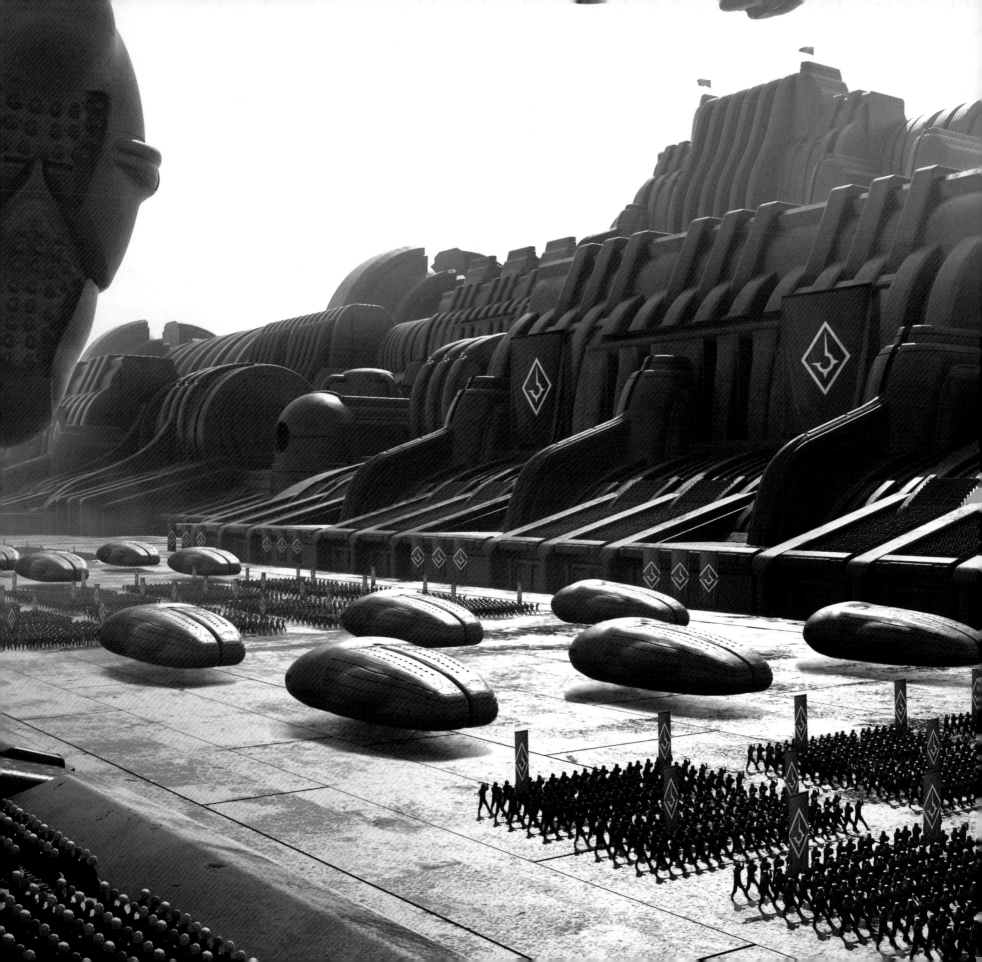

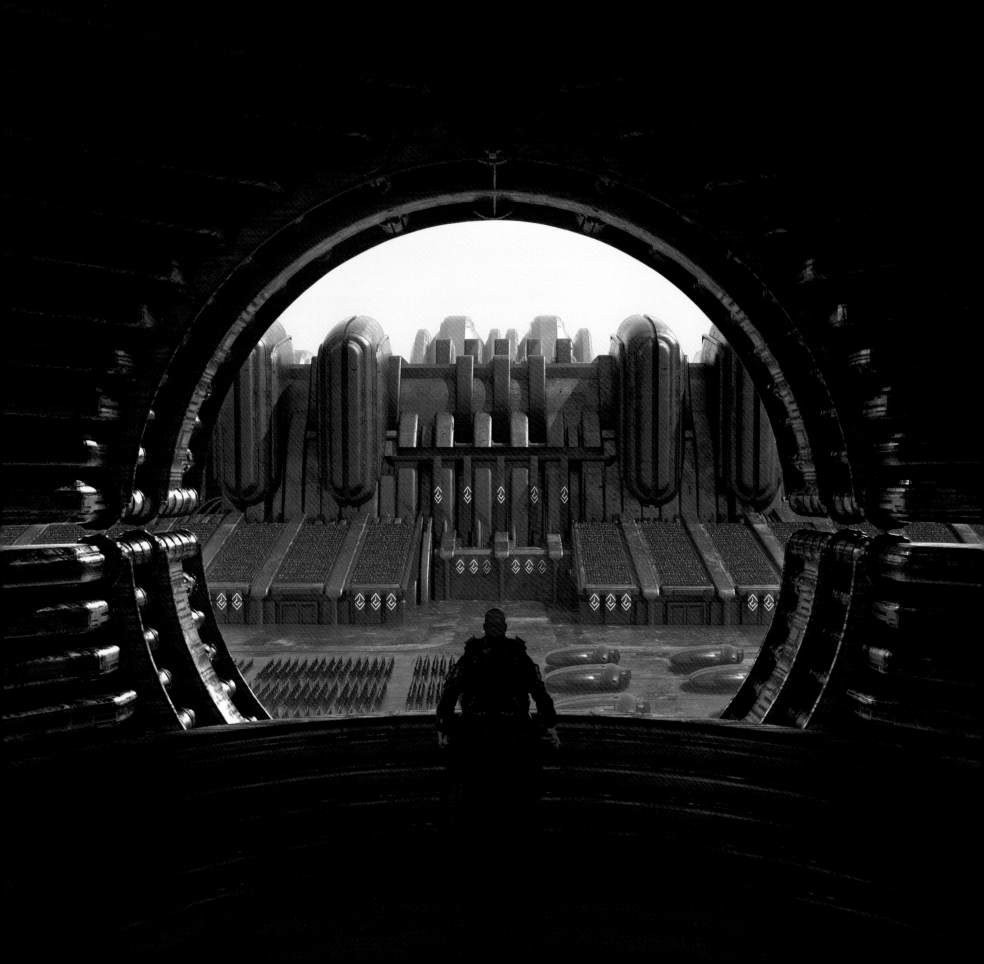

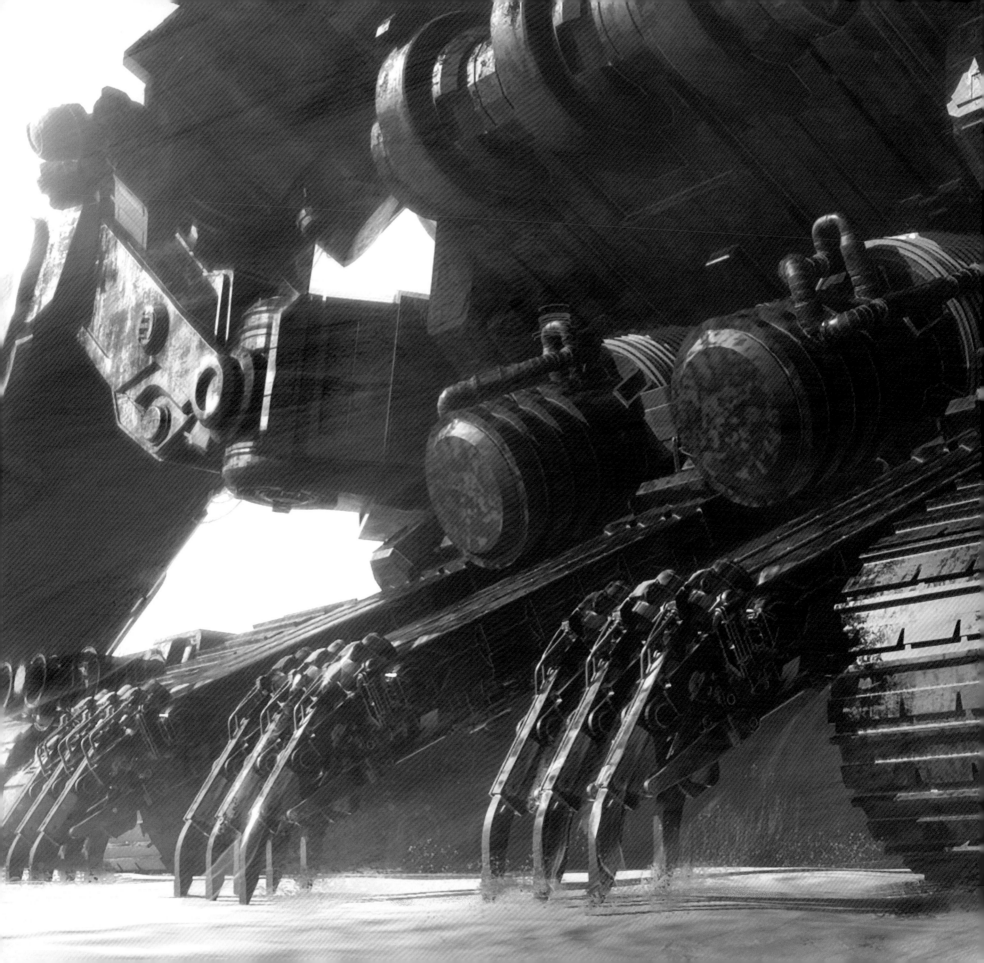

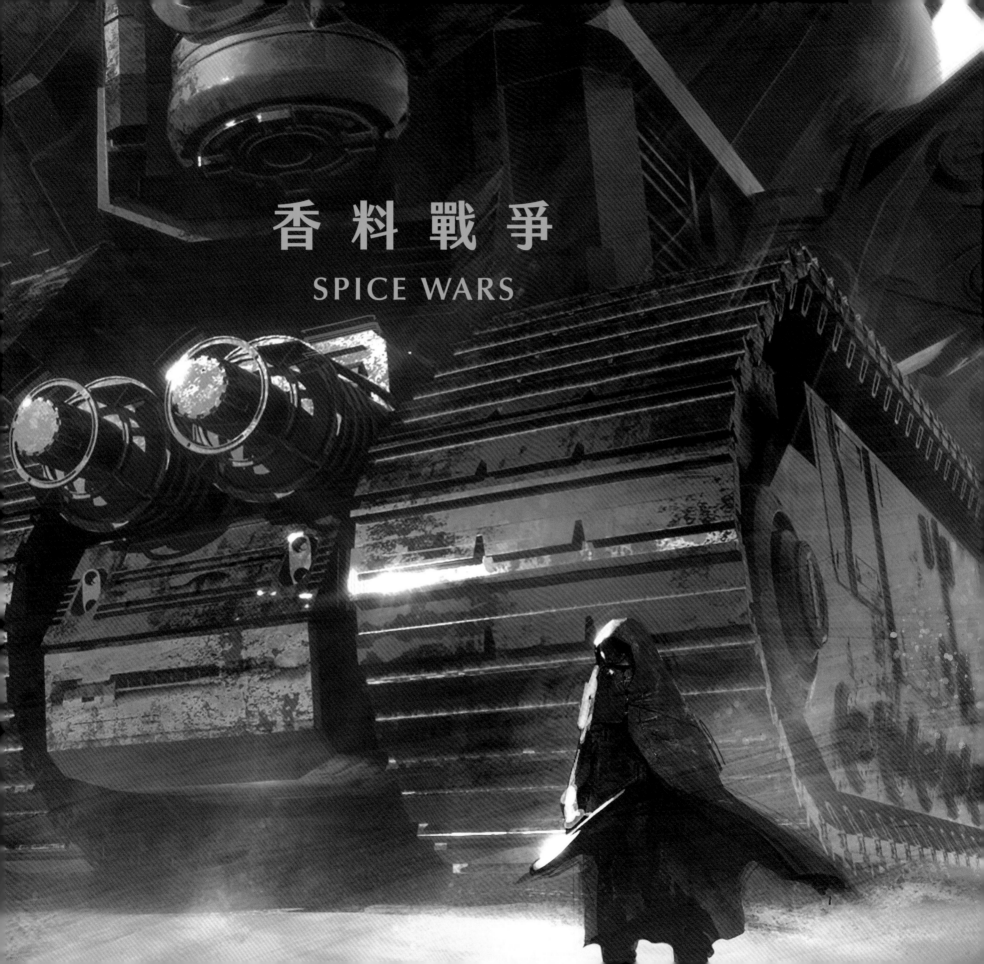

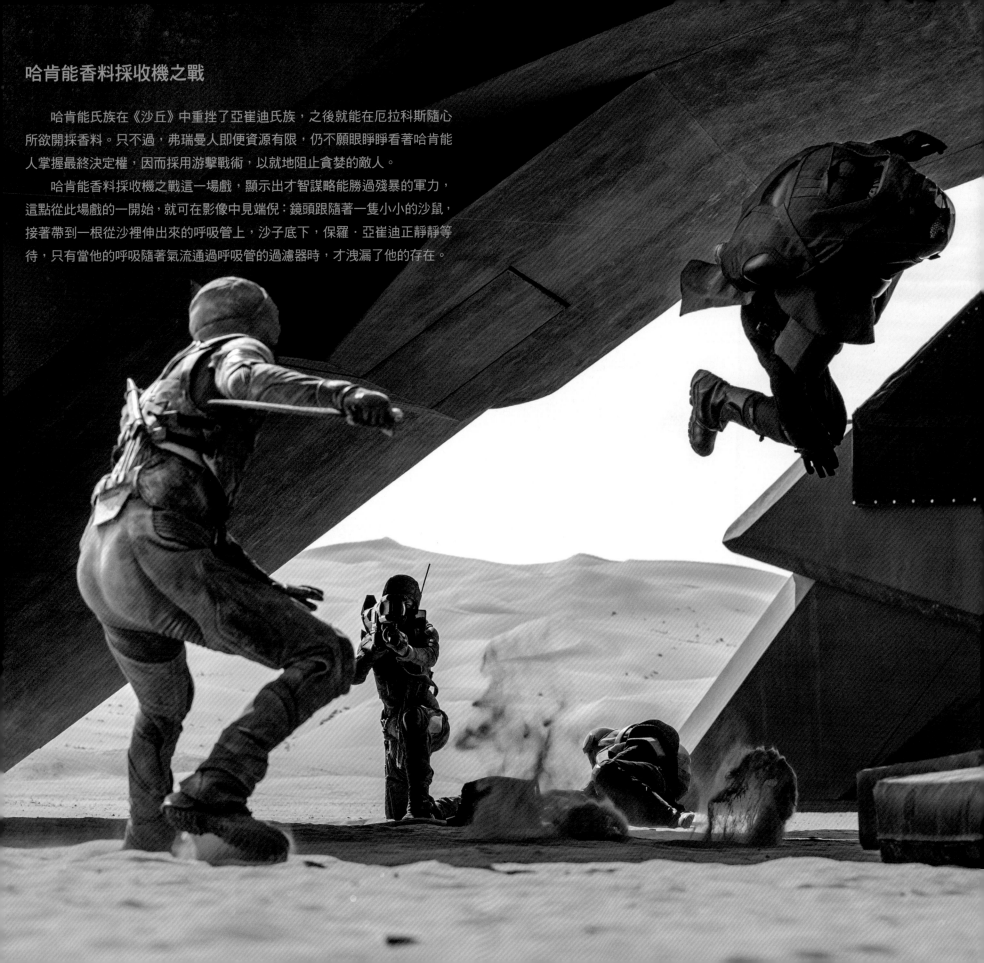

哈肯能香料採收機之戰

　　哈肯能氏族在《沙丘》中重挫了亞崔迪氏族，之後就能在厄拉科斯隨心所欲開採香料。只不過，弗瑞曼人即便資源有限，仍不願眼睜睜看著哈肯能人掌握最終決定權，因而採用游擊戰術，以就地阻止貪婪的敵人。

　　哈肯能香料採收機之戰這一場戲，顯示出才智謀略能勝過殘暴的軍力，這點從此場戲的一開始，就可在影像中見端倪：鏡頭跟隨著一隻小小的沙鼠，接著帶到一根從沙裡伸出來的呼吸管上，沙子底下，保羅·亞崔迪正靜靜等待，只有當他的呼吸隨著氣流通過呼吸管的過濾器時，才洩漏了他的存在。

這個小巧的呼吸裝置，視覺上可說完全無法與龐然巨獸般的香料採收機匹敵。運機艦猛地將採收機扔到沙漠地表上，這部工廠大小的運具，是根據第一集的樣式設計，不過經過升級，以納入全新的香料採收科技。在《沙丘》中，機器會犁過香料田，如此珍貴的香料微粒便會從沙裡釋出，但在《沙丘：第二部》裡，機器配備了更為先進的系統，擁有針狀的挖掘器，會貪婪地搜刮沙地。

香料採收機逐漸接近保羅的藏身處，數十根同樣融入沙漠地表的弗瑞曼人呼吸管，在巡邏本區的哈肯能撲翼機眼中也彷彿不存在。這精明的戰略，是受到赫伯特原著小說中的沙地通氣管所啟發，丹尼談及時表示：「沙漠的問題在於無處可躲，而藉由感受香料採收機產生的振動，弗瑞曼人便能估計機器的大概距離。他們會等到最後一刻才從沙中竄出，因為他們不能被上方盤旋的撲翼機槍手發現。」

一離開槍手的射程，在還未遭採收香料的探針刺穿或被履帶輾碎之前，弗瑞曼人就會從掩蓋物下一躍而起，攻擊保護採收機的士兵。丹尼把這組連續動作設計成長鏡頭，一鏡到底帶領觀眾經歷這場戰鬥，彷彿並肩跑在角色身旁。鏡頭跟隨著弗瑞曼人Ａ，接著弗瑞曼人Ｂ趕上他，一直依序下去，直到保羅·亞崔迪進入鏡頭，並朝哈肯能人猛撲。

第122頁至第123頁跨頁｜哈肯能香料採收機的概念圖。

第124頁｜阿布達比的拍攝現場，辛蒂亞飾演的荃妮在提摩西·夏勒梅飾演的保羅接近時，朝一名哈肯能士兵發射火箭砲。

下圖｜荃妮和保羅從香料採收機的下腹部鑽出。

「大家是平等的，
男女都一樣。
我們所作所為
是為了全體的利益。」
荃妮

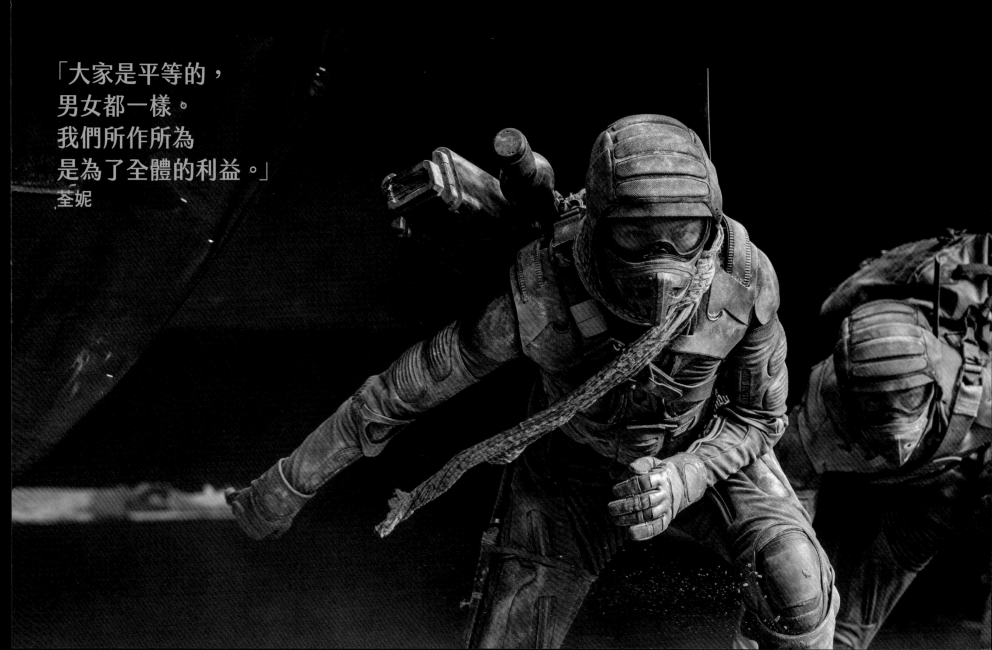

身兼《沙丘》製片暨傳奇影業創意設計事務執行副總的凱爾·
波伊特（Cale Boyter）表示：「本片共有七大組重要動作鏡頭，而這
些鏡頭的規模，全都比第一集電影中發生的一切還更為浩大。」

劇組花了好幾個月研究及開發，以決定哪些科技能夠以最有
效率的方式轉譯傳達這場戲的能量。在外景片場及布達佩斯的某
座沙地採石場進行過許多彩排和場面設計之後，大家終於決定，
要以纜索攝影機系統在阿布達比拍攝這組鏡頭，這種器材能夠提
供必要的速度及穩定性，以跟上層次繁多的表演。

而兩支交戰人馬的服裝設計，也深切影響了這組一鏡到底的
特技動作：蒸餾服讓人得以做出各式各樣的動作，相反地，新設
計的哈肯能士兵沙漠裝甲，外觀則酷似甲蟲的保護殼，因而頗為
笨重。以這些特性為靈感，導演指示扮演哈肯能士兵的特技演員
移動時要像一個僵硬的整體，而弗瑞曼人則運用敏捷身手和速度
來對抗敵人，甚至爬到敵人身上奪走武器並取其性命。

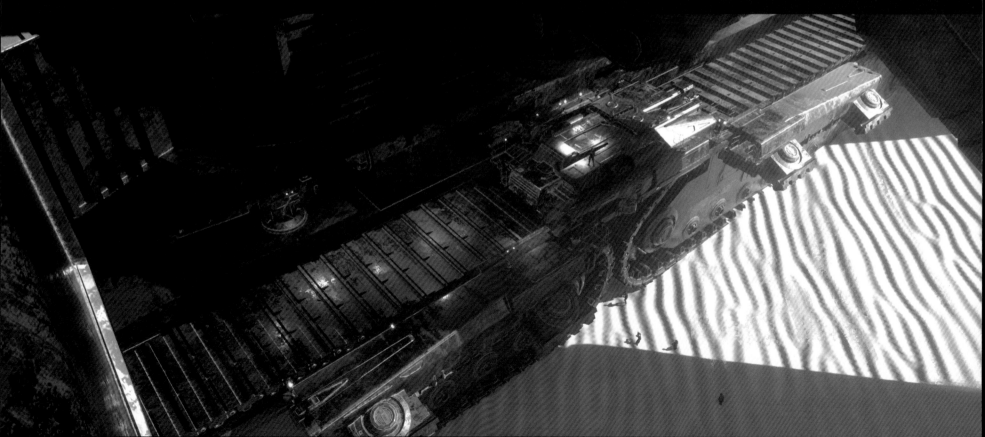

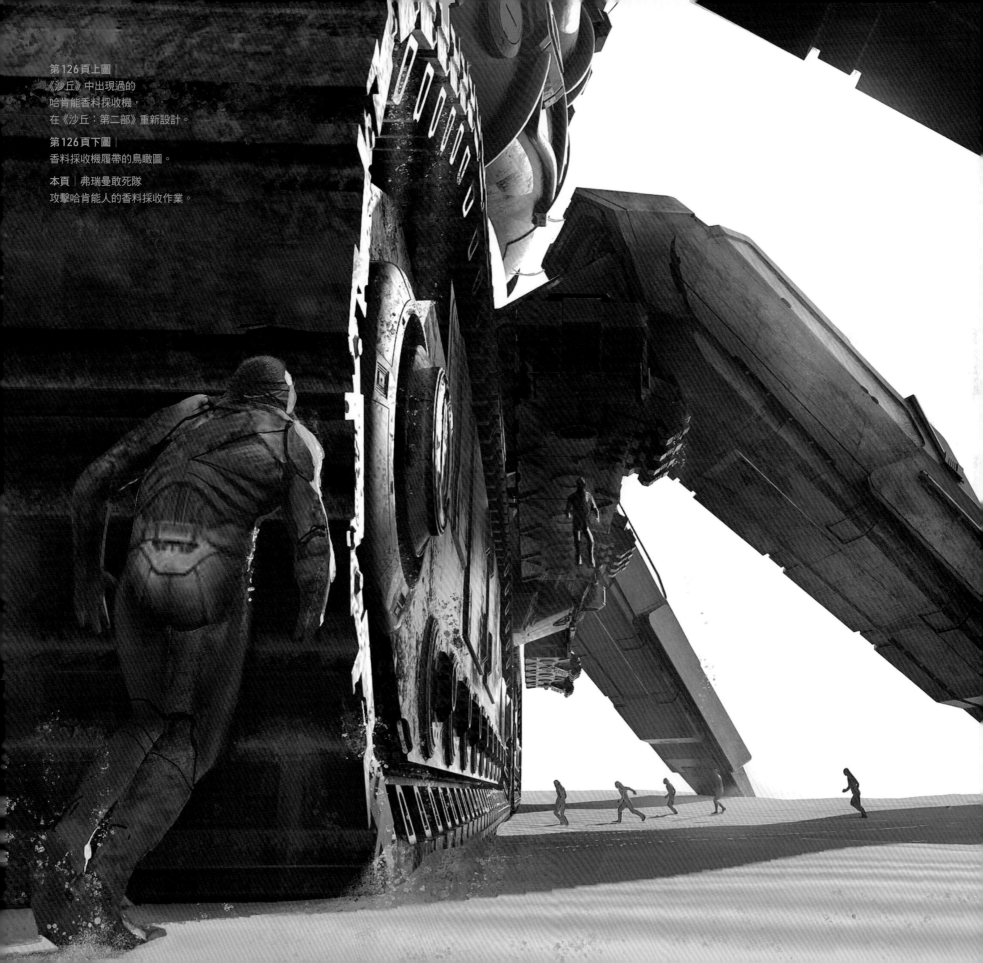

第126頁上圖｜
《沙丘》中出現過的
哈肯能香料採收機，
在《沙丘：第二部》重新設計。

第126頁下圖｜
香料採收機履帶的鳥瞰圖。

本頁｜弗瑞曼敢死隊
攻擊哈肯能人的香料採收作業。

陰影拍攝場

哈肯能香料採收機之戰這場戲場面宏偉，需要分成幾段拍攝。這些雖然也在布達佩斯跟約旦拍，不過絕大部分都是在阿布達比的沙漠中進行。阿布達比的拍攝地點叫作「陰影拍攝場」，因為需要從上方投下香料採收機巨大的陰影，採收機的本體則只存在於視覺特效的領域中。

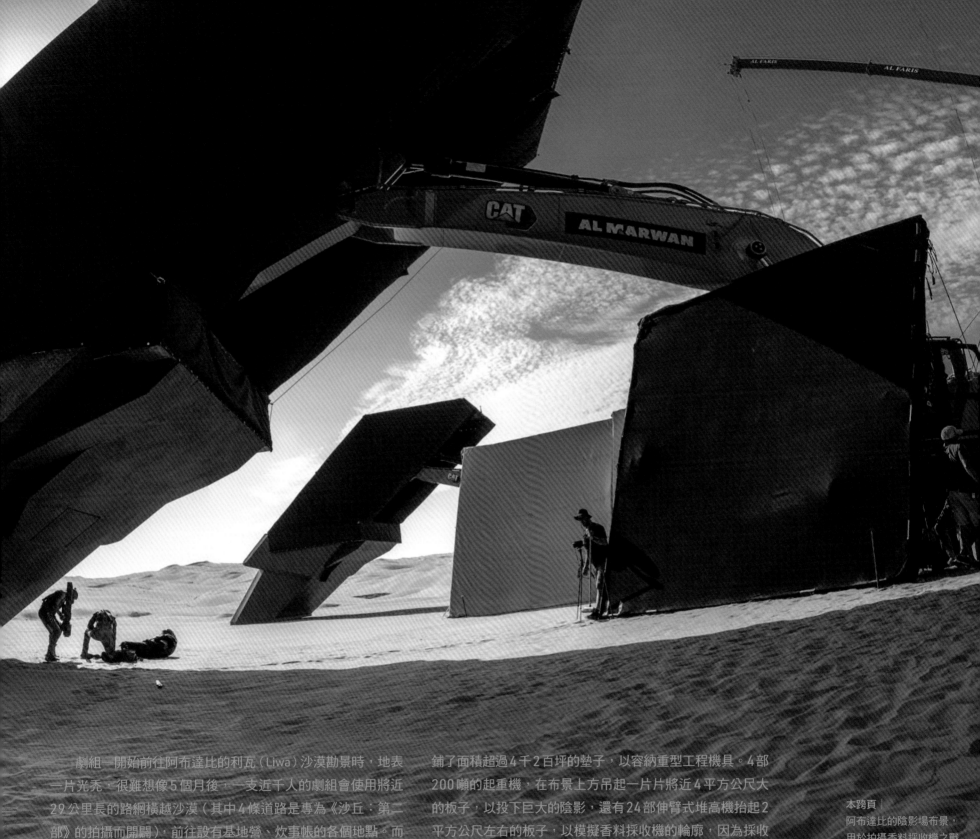

　劇組一開始前往阿布達比的利瓦（Liwa）沙漠勘景時，地表一片光禿。很難想像5個月後，一支近千人的劇組會使用將近29公里長的路網橫越沙漠（其中4條道路是專為《沙丘：第二部》的拍攝而開闢），前往設有基地營、炊事帳的各個地點。而陰影場可說是這所有後勤部署中最重要的部分，劇組在灘地上鋪了面積超過4千2百坪的墊子，以容納重型工程機具。4部200噸的起重機，在布景上方吊起一片片將近4平方公尺大的板子，以投下巨大的陰影，還有24部伸臂式堆高機抬起2平方公尺左右的板子，以模擬香料採收機的輪廓，因為採收機大到不可能實際打造出來。

本跨頁｜
阿布達比的陰影場布景，用於拍攝香料採收機之戰的連續鏡頭。

機是龐然大物，跟片廠一樣大，所以這就是我們得和視覺特效團隊通力合作的時候了。」

特效和視覺特效其實是兩支大相逕庭的團隊，而在大多數這種規模的電影中，他們都會攜手合作，將現實中實際的視覺參考物，變成鏡頭中非同凡響但又可信的影像。香料採收機之戰這場戲，便是《沙丘：第二部》中這兩支團隊合作的諸多成果之一。他們打造出巨腿來代替採收機本體，並使用板子投下相應的陰影，這樣保羅・蘭伯特就能運用視覺特效，將虛擬的採收機疊上去。他表示：「等我把電腦生成的採收機加上去之後，就會變成3倍高、3倍寬、5倍長，挑戰在於，我們要確保自己是在了解陰影會隨著比例延伸的前提下，去安排鏡頭。」簡易的經驗法則便是鏡頭捕捉到的場景越準確，那麼成品中的視覺特效就會越有說服力。

哈肯能香料採收機的這對巨腿，是連在2架100噸的工程用挖土機上，以把道具抬起來，並模擬丹尼為這場戲設想出的機械運動模式。在主要演員進場拍攝之前，特效團隊也再三彩排，除了追求精準，也是出於安全考量。傑德補充：「我對負責開挖土機的人特別滿意，他是建築工人，永遠不緊張，我百分之百相信他可以近距離在演員身旁移動巨腿。」

除了這一切重型工業機具，拍攝時也用上了無人機，好讓演員知道他們對著哈肯能撲翼機瞄準火箭炮發射器時，眼睛要看向哪裡。然而，風速增強到時速超過32公里後，無人機、投下陰影的板子、纜索攝影機系統等全都必須暫時收起來，以確保演員和劇組的安全。拍攝時的安全至關重要，因為演員和特技演員都穿著包覆全身的戲服，且是在沙漠的豔陽下拍攝，氣溫平均高達攝氏37.8度。水、電解質、防曬用品也會定時送到劇組全體人員手中，以確保大家都不至於脫水。

傑德的巨腿

陰影場布景最獨樹一格的特色，無疑就是劇組設計來代替哈肯能香料採收機巨腿的系統，我們稱之為「傑德的巨腿」，以向特效總監傑德・紐澤（Gerd Nefzer）和他的團隊致敬，正是他們孜孜不倦地設計、測試、操作這些裝置。如同劇本和分鏡所示，這些片場道具的目的，在於和兩名主角互動，在這場戲的這個段落，保羅和荃妮在採收機降下一條腿時滑行到腿的下方，好遮住自己，不被空中盤旋的撲翼機發現。

「香料採收機的腿有18公尺寬、9公尺高。」傑德揭露採收機巨腿的大小，接著補充：「鋼鐵部分是在阿拉伯聯合大公國打造，不過較低處的外部塗層是我們的藝術團隊從布達佩斯運過來的。」底部的塗層將會入鏡，上半部則是以布料製成，以在地面投下適當的陰影。傑德表示：「這些哈肯能香料採收

本跨頁｜
辛蒂亞和提摩西・夏勒梅
在香料採收機的其中一條腿下。

第131頁上圖｜兩名劇組人員
站在香料採收機其中一條腿下。

第131頁下圖｜
沙地呼吸管的早期草圖。

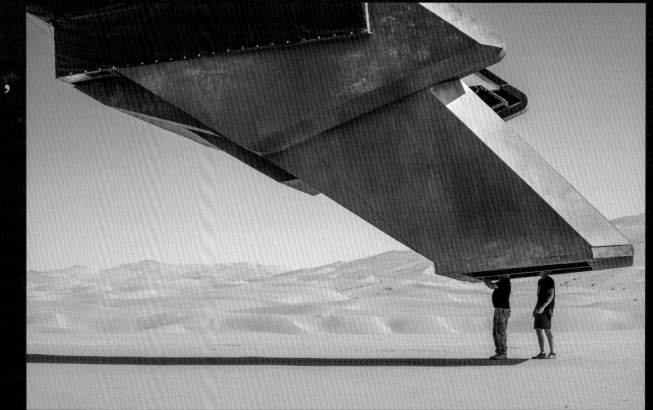

「沙地呼吸管的靈感是
源自法蘭克·赫伯特的原著，
這項裝備讓弗瑞曼人
可以躲在沙中，不會
被炙熱的豔陽烤焦。
而在電影中，沙地呼吸管
是設計成蒸餾服的一部分，
不過劇組另外還做出了
獨立的呼吸管道具，
內建幫浦，可以模擬
保羅·亞崔迪的呼吸。」

撲翼機槍手

片中朝保羅和荃妮發射的哈肯能機關槍，配備有完全擬真的後座力系統，是由BGI道具設備公司（BGI Supplies）開發，在倫敦做好，在布達佩斯測試通過，接著運到中東，然後裝載到約旦皇家空軍（Royal Jordanian Air Force）的一架黑鷹直升機上，這樣就能在飛行中用於拍攝。坐在槍手旋轉椅座上的特技演員，整個人牢牢固定在直升機上，並以懸吊在滑軌上的攝影機拍攝。

我們也拍攝了空對空的鏡頭，也就是從一架飛行中的直升機拍攝另一架空中的直升機。和我們合作的約旦空軍飛行員細心研究了這組鏡頭的參考資料，並以黑鷹直升機重現其中的動作，在空中來回擺盪搖晃，模擬直升機被火箭砲擊中墜機的情況。

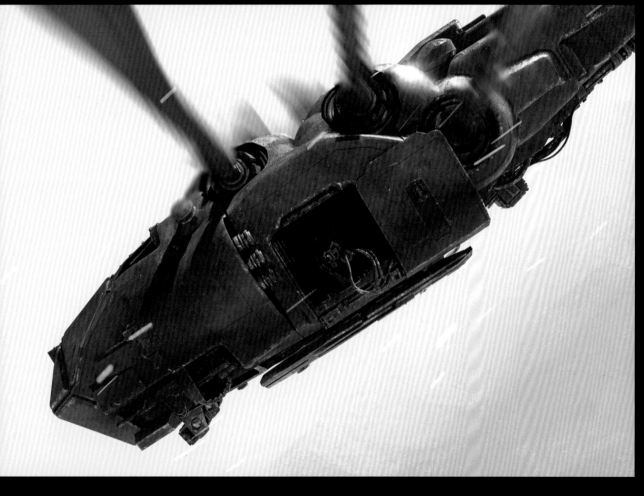

本頁｜哈肯能槍手的繪畫。

第133頁｜一路凶險地通過香料採收機底部下方的概念圖。

機腹逃生

雖然採收機之戰這場戲絕大部分都是在中東拍攝，但採收機下方那一段是在布達佩斯拍的。在創意發想的極早期，丹尼就表達了他的想法，想讓弗瑞曼角色在生死交關時衝到採收機下方躲避哈肯能槍手，他說：「如果他們先屈身蹲下，接著手腳並用匍匐前進，那一定會很棒。」

於是派崔斯和他的團隊設計並建造了一個巨大結構，下方有許多部件，包括各種管線，讓機器的下腹部感覺危機四伏。丹尼後來又補充：「要感覺像是夢魘一樣，觀眾得覺得角色好像要被輾壓了，所以角色必須在機器採收香料造成的壕溝中快速移動。」

傑德聽聞時驚呼：「我馬上覺得『噢，這對我們來說肯定不簡單！』」他和團隊必須把一個20噸重的結構放到輪子上，並讓這整個裝置移動起來就像是片中的採收機，以時速3公里緩慢前進，動力來源則是330匹馬力的農用拖拉機。這個速度聽起來可能並不快，但劇組人員和5名特技演員必須在這個擁擠空間中爬行，同時還有部攝影機在跟拍他們的一舉一動，對他們來說真的是一大挑戰。

丹尼堅持：「觀眾看到這場戲時，應該要感到非常幽閉又恐怖。我想要讓觀眾覺得從機腹逃生是世界上最糟糕的主意。」拍攝這場戲時，大家想的都是要顯示出保羅、荃妮和眾多弗瑞曼敢死隊戰士有多麼勇敢無畏。

野獸拉班在《沙丘：第二部》最早出現時，正在享受自己新獲得的權力，而懸掛在他脖子上誇耀的巨大徽章，正是權力象徵。戴夫‧巴帝斯塔在片中回歸飾演這名脾氣暴躁的哈肯能人，如今他在厄拉科斯上獲得了完全的控制權，以確保香料生產的成果，但即便大權在握，男爵的這名大姪子仍陷入泥沼，只能眼睜睜看著弗瑞曼人消滅他的部隊，並打斷香料採收作業。

當名叫摩阿迪巴的謎樣宗教領袖攻擊的地點已經太接近厄拉欽恩官邸，也就是拉班現在的住所時，他盛怒難抑，於是決定親自出馬，深入沙漠反擊。

「雖然拉班在第一集出現時，
身上都只穿戴甲冑，
但在《沙丘：第二部》中，
卻有他身穿黑色絲質睡衣的鏡頭，
就跟男爵第一集裡穿的一樣。
這角色變得更加冷漠，
穿著也頹靡了起來。」

右圖｜哈肯能徽章的不同版本。

第135頁｜戴夫‧巴帝斯塔飾演的野獸拉班，戴著徽章。

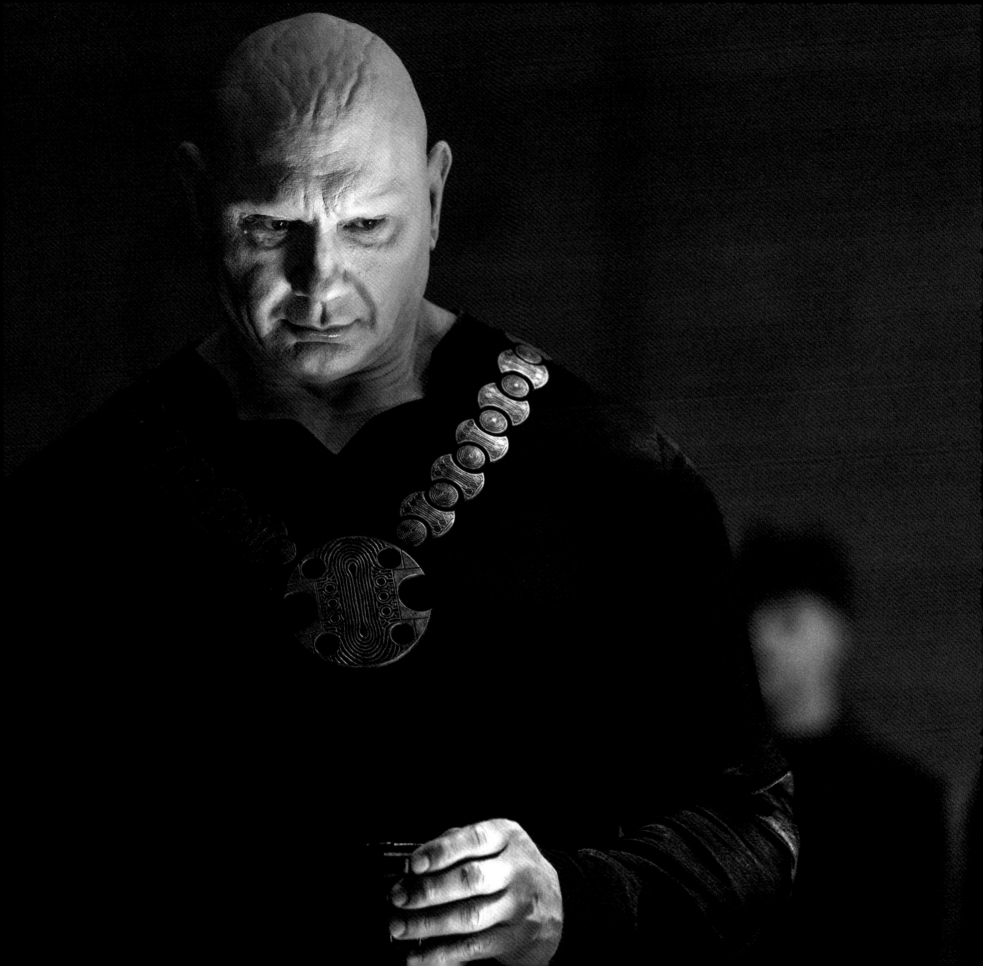

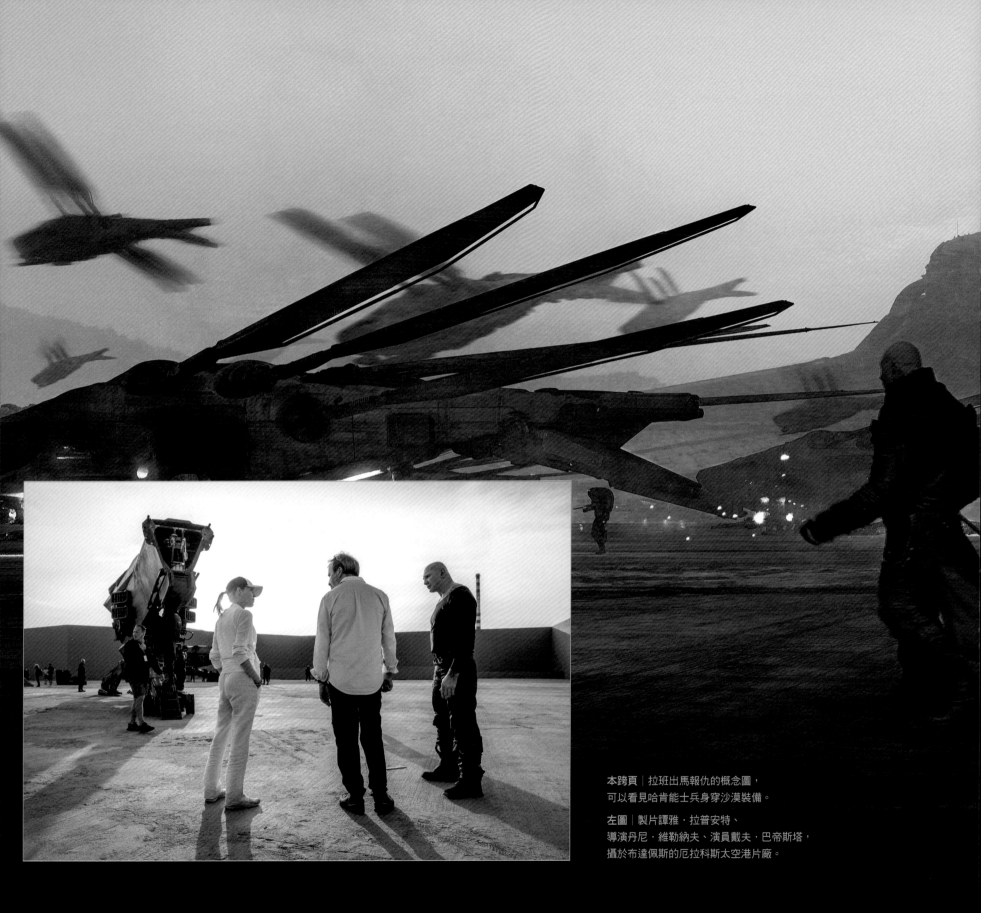

本跨頁｜拉班出馬報仇的概念圖，
可以看見哈肯能士兵身穿沙漠裝備。

左圖｜製片譚雅·拉普安特、
導演丹尼·維勒納夫、演員戴夫·巴帝斯塔，
攝於布達佩斯的厄拉科斯太空港片廠。

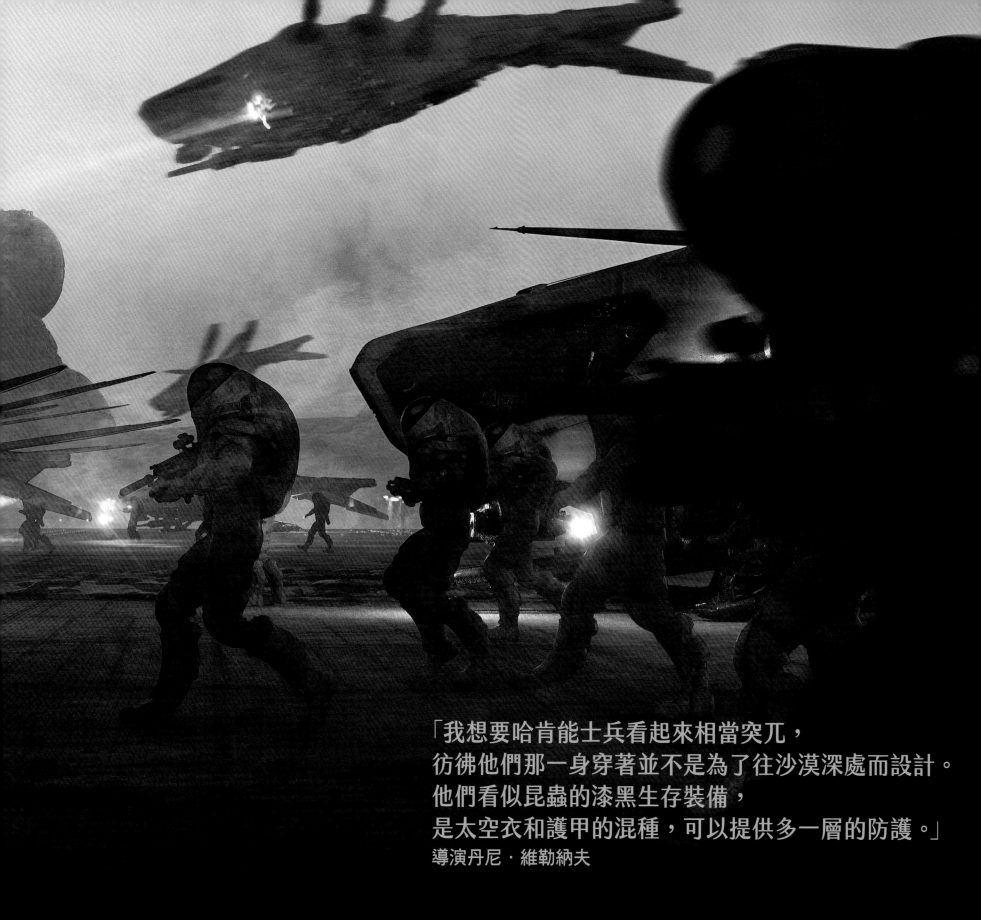

「我想要哈肯能士兵看起來相當突兀，
彷彿他們那一身穿著並不是為了往沙漠深處而設計。
他們看似昆蟲的漆黑生存裝備，
是太空衣和護甲的混種，可以提供多一層的防護。」
導演丹尼・維勒納夫

立體投影控制台

本跨頁｜
立體全像投影控制台的概念圖。

左下｜
配戴著臉部裝置的哈肯能控制員，
裝置的靈感來自漫畫家
菲利普‧朱魯耶的作品。

右下｜全像投影的早期草圖。

在《沙丘：第二部》中，哈肯能氏族已接管厄拉欽恩官邸，觀眾便是在此處看見拉班的指揮中心，以及他的立體全像投影控制台，那能夠即時投影出他手下軍隊在行星上的動態。

丹尼想要進一步加深這些場景的陌異性，方法是加進哈肯能控制員的角色，他們如催眠般喊出各個地理座標，彷彿是從一種深度出神的狀態存取所有資訊。他們臉部配戴的裝置，靈感來自法國漫畫家菲利普‧朱魯耶（Philippe Druillet）的作品《孤單史隆的六趟旅程》（*The 6 Voyages of Lone Sloane*）。丹尼針對原始的設計解釋道：「這項科技看起來就像是直接黏在皮膚上，過去45年來，這幅畫面都使我魂牽夢縈，我喜歡這個裝置的精巧複雜，以及這是怎麼將人類轉變成昆蟲。」

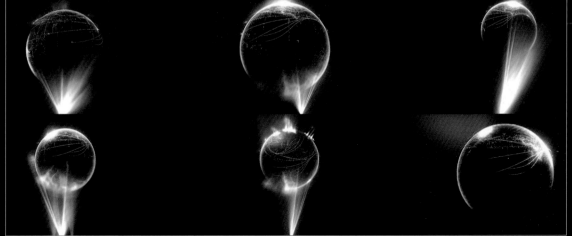

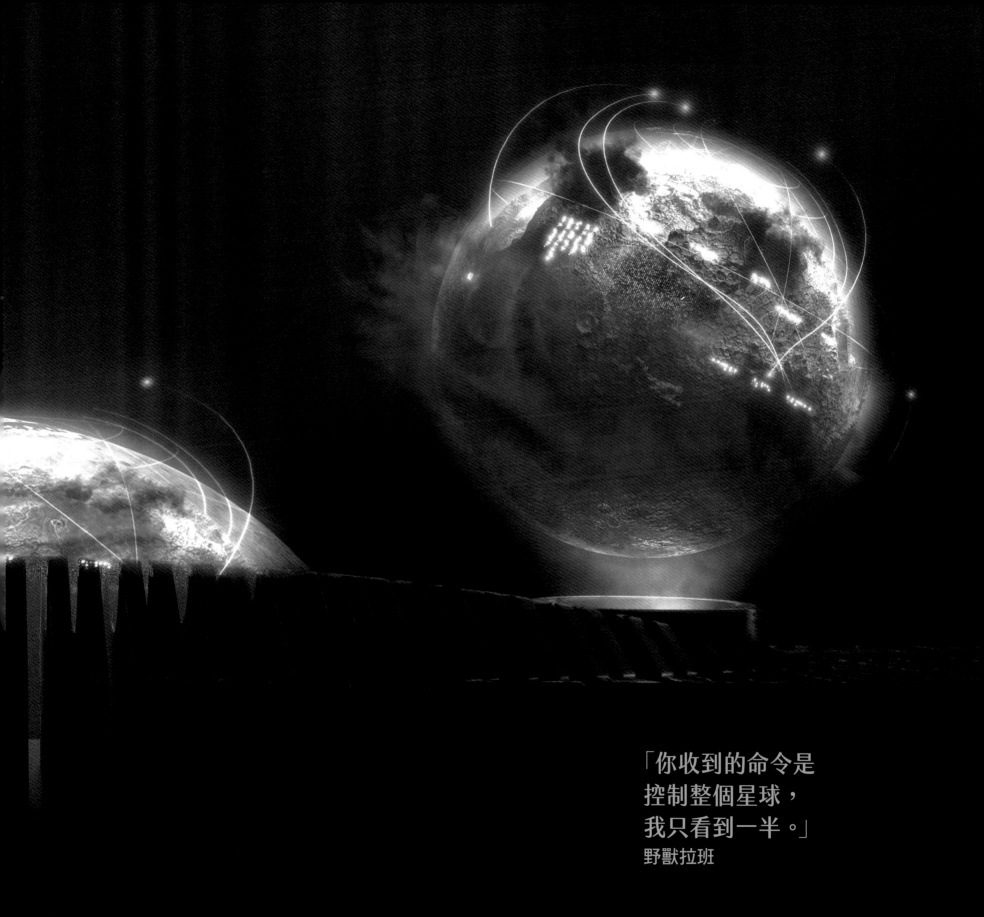

「你收到的命令是
控制整個星球，
我只看到一半。」
野獸拉班

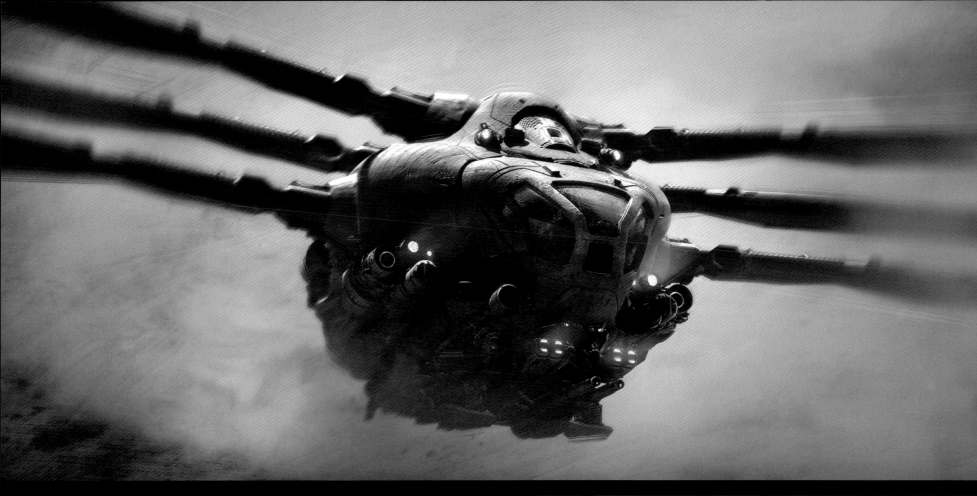

撲翼蜂

　　我們在《沙丘》中成功將撲翼機栩栩如生呈現在大銀幕上，而這些載具在《沙丘：第二部》中分量更加吃重，以替全片的動作場面及緊張刺激感增色。劇組設計了一組新機群，其中最獨樹一格的，便是撲翼蜂，這是種威力強大的蜜蜂形戰鬥機，配備有特徵鮮明的蜻蜓式撲翼機機翼。

　　我們完整打造了這架巨型戰鬥機的內部，最後總重達20噸，是《沙丘》裡最大撲翼機的2倍，光是要把飛機抬起來，就需要用上一架500噸的起重機，因而要把撲翼蜂及另外2架原創的撲翼機搬到外景片場，之後還要搬到內景片廠，可說是巨大的後勤挑戰，劇組內部也戲稱為「撲翼機之舞」。傑德回憶：「在《沙丘》中，撲翼蜂是很巨大沒錯，可是撲翼蜂有3倍大。這部機器更

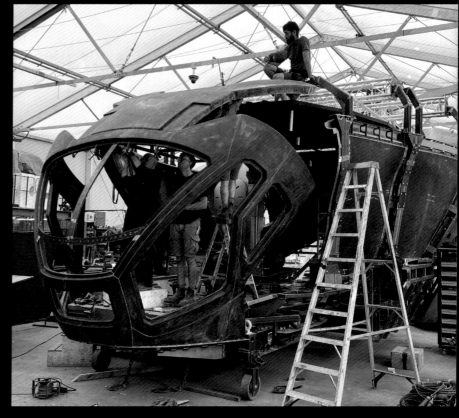

龐大也更重，搬運起來更加費力。這東西實在太大了，甚至連片廠的門都進不去。」BGI道具設備公司因此必須拆解整部飛機，把零件搬到片廠內，然後再重新組裝。

即便撲翼機的空拍鏡頭是用真正的直升機在約旦實景拍攝，拉班在機上的那一段，其實是在撲翼蜂內部拍的，外頭環繞了超過6百片LED光板，以模擬從駕駛艙照進來的厄拉科斯日出。此外，由於這個布景實在太過巨大，也不可能使用飛行模擬器來模擬飛機的移動，因此這個場景中撲翼機的快速側傾轉彎，是用老派的方法完成的，也就是鏡頭中的每個人突然朝同一方向劇烈顛簸，彷彿有強大的G力在推動。

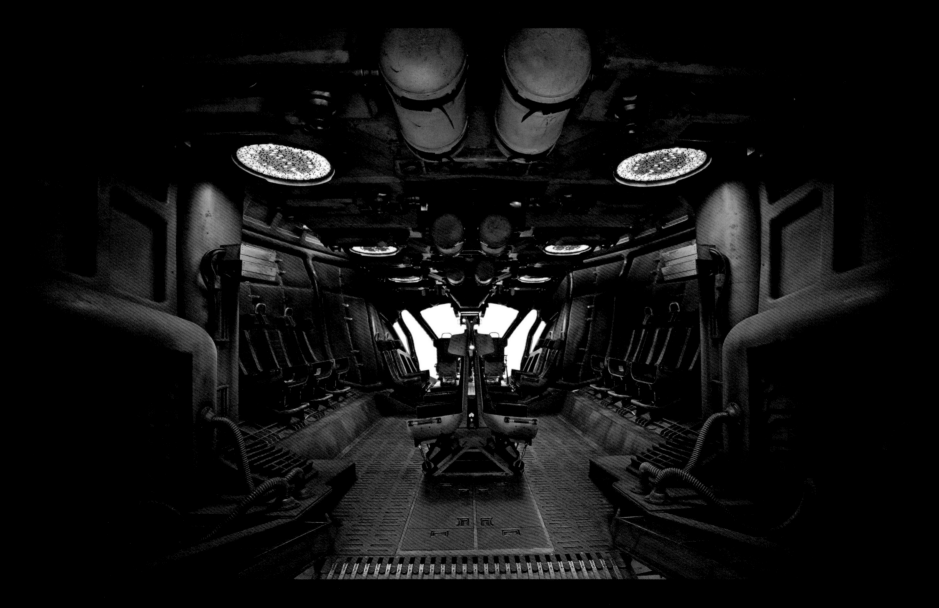

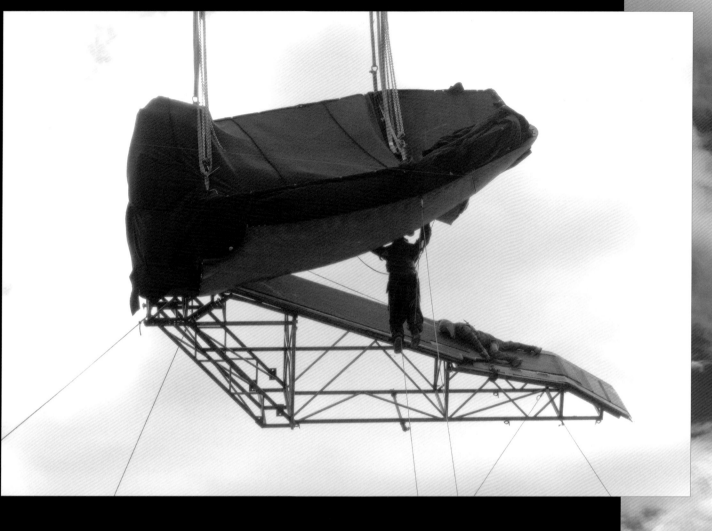

緊抓吊掛

上圖｜出於安全考量，
劇組在撲翼蜂的設備上掛了
2具真人尺寸的假人，
並用起重機吊起，以拍攝某個鏡頭。

第143頁｜戴夫‧巴帝斯塔
在撲翼蜂的「旋轉烤肉架設備」上
和劇組人員合作。

　　由於20噸重的撲翼蜂真的是龐然大物，所以劇組人員酌情用更輕量的材料複製了一部分機體，以拍攝特定的特技鏡頭。這組布景道具稱為「動作戲專用旋轉烤肉架」，上面有條舷梯，拉班就是在這舷梯上被某個弗瑞曼人戰士攻擊。飛機一個急轉彎躲過轟炸時，這組設備也隨之旋轉，把拉班甩得重心不穩，掛在半空中擺盪，這整組動作都是和戴夫‧巴帝斯塔在外景場地實地拍攝。出於安全考量，這場戲的其中一段是用穿著拉班甲冑的假人拍攝的，劇組將這真人尺寸的假人掛在撲翼機道具上，高高吊掛到半空中，看起來像是角色正為了保住性命而死死抓住不放手。

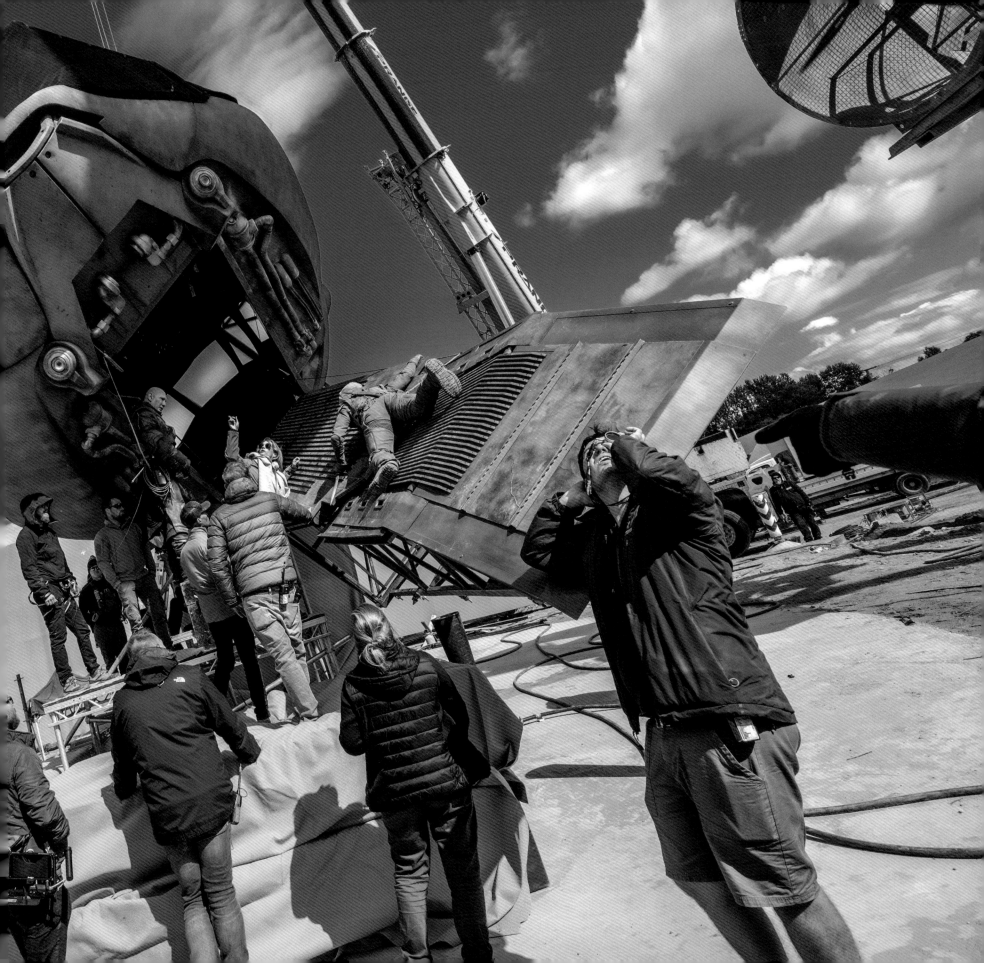

歷劫重生

下圖｜喬許‧布洛林飾演的葛尼‧哈萊克和提摩西‧夏勒梅飾演的保羅，攝於約旦的弗瑞曼人居所拍攝地。

右圖｜葛尼身穿走私販太空衣的概念圖。

第145頁｜運機艦的概念圖，運用一張帆來運輸走私販的香料採收機。

眾所周知，《沙丘》中的哈肯能氏族會積極榨取厄拉科斯的香料礦，但他們並不是唯一這麼做的人，生活在社會邊緣的香料走私販也設法分一杯羹。在走私販這場戲中，有艘運機艦運著一架老舊破爛的香料採收機，這時觀眾會聽見有個人在哼歌，此人便是葛尼‧哈萊克，過去亞崔迪氏族的兵器大師，現在淪為走私販，為了在沙漠中存活下來，身上穿著一件用手邊材料隨便湊成的太空衣。

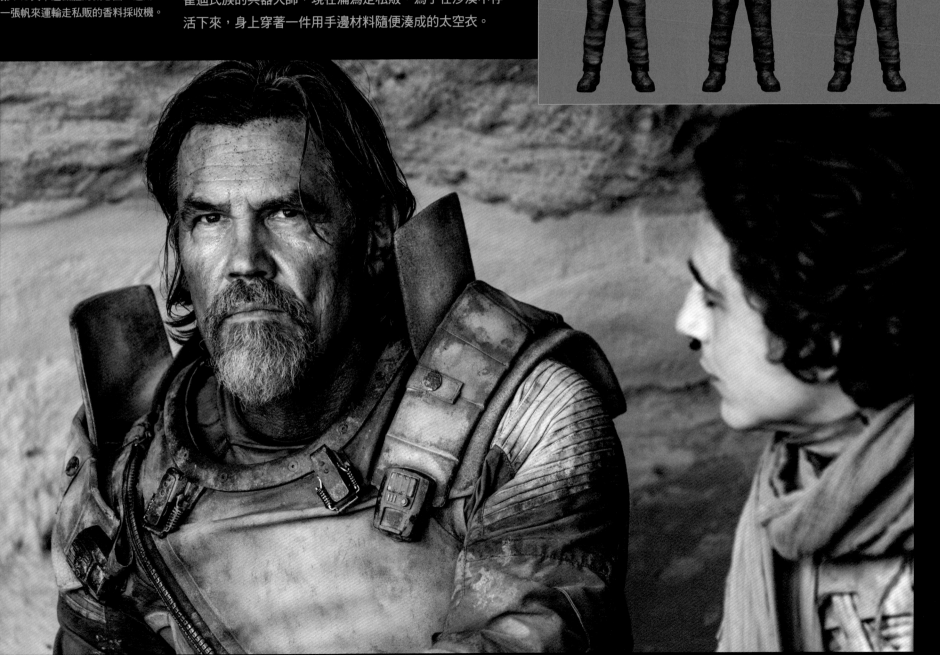

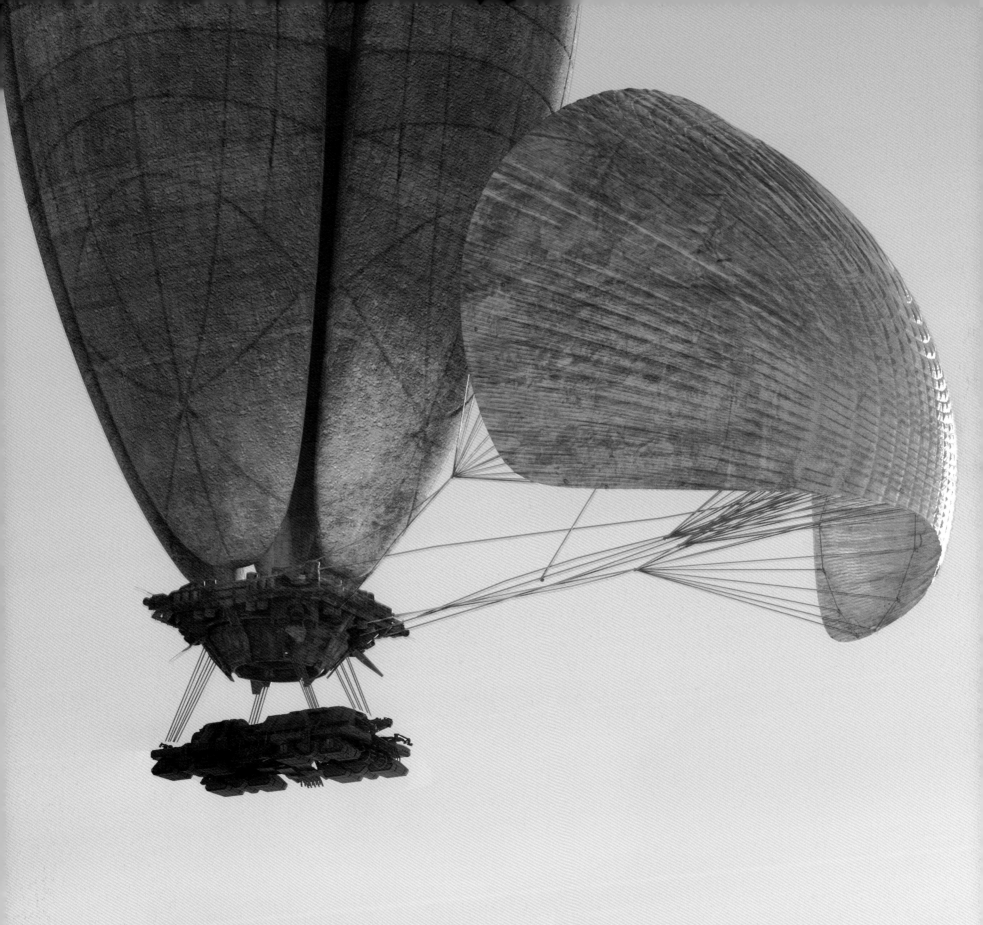

地雷

　　葛尼以和香料採收機同步的速度在沙地上行走時，看見了遠處的動靜。他發現了弗瑞曼人地雷的跡象，於是示意採收機停下。丹尼初次形容這個爆破裝置在他腦中的雛形時說：「這個長方形物體，大約門板大小，也許再稍微小一點。」實際拍攝時，地雷會從沙堆中浮起，一邊振動，彷彿有磁力將其抬起，朝採收機而去。

　　丹尼補充道：「地雷會直直朝葛尼而去，而且速度必須要夠快，讓觀眾相信葛尼來不及掏槍擊落。」躲避迎面飛來的物體時，葛尼腳步一個跟蹌，不過地雷卻飛過他身旁，吸附在真正的目標上，即香料採收機，「地雷爆炸時，並不會產生震撼視覺的大爆炸，因為這個裝備設計的目的是摧毀機具，而不是殺光周遭人等。」

下圖｜一輛鋪著板子的多功能卡車，代替走私販香料採收機的本體。

右圖｜弗瑞曼地雷的概念圖。

第147頁｜導演丹尼·維勒納夫、喬許·布洛林、劇組人員正在拍攝走私販的場景。

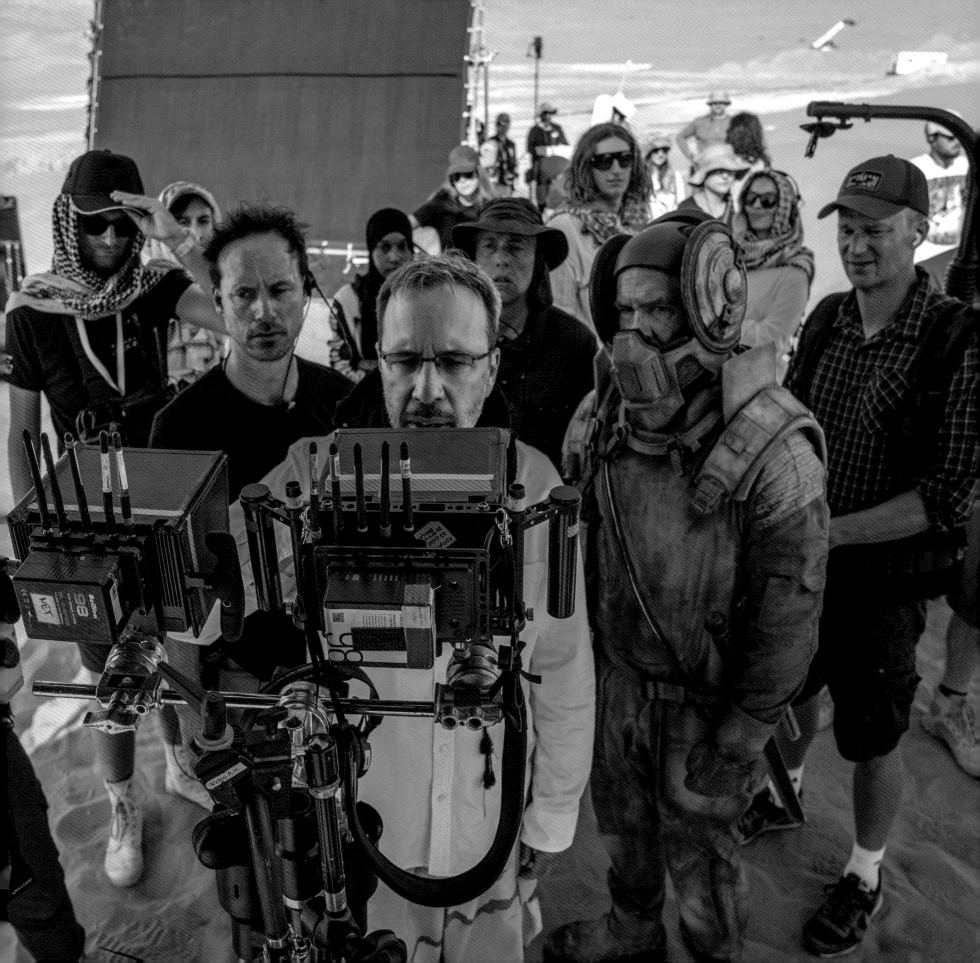

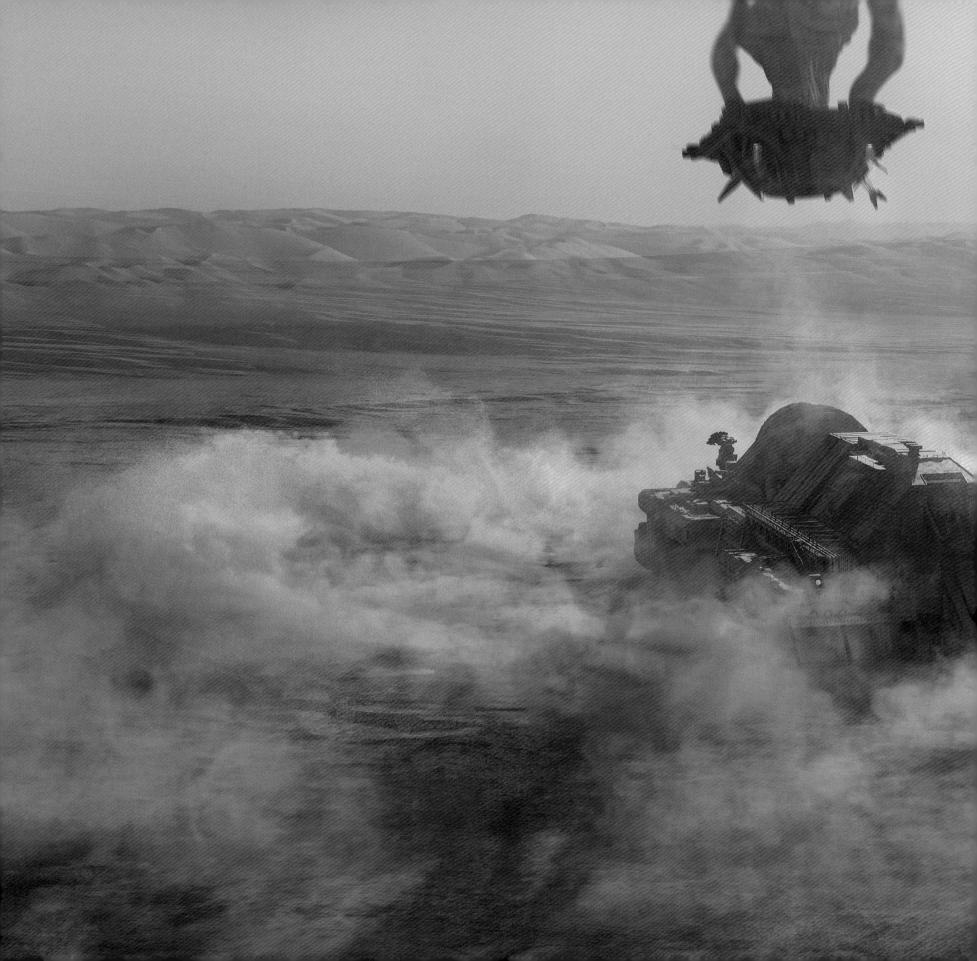

走私販的駕駛艙

走私販香料採收機的駕駛艙，是由布達佩斯當地的經典機械公司（Classic Mechanics）搭建，整個布景先拆解，再放進恆溫貨櫃中，運往阿布達比，這樣能夠防止塑膠建材變形或融化，也不會像傑德的巨腿一樣，因為運輸過程中的高熱而受損。

擁有橘色圓弧形頂蓋的走私販採收機駕駛艙，這場戲是在阿布達比某座巨大沙丘的頂部拍攝，這樣才能呈現採收機飛越沙漠上方的高度及視角，劇組稱此處作「駕駛艙丘」，接著我們來到走私販拍攝場，拍攝這場戲剩下的部分。走私販拍攝場是偏遠的沙漠地區，多虧之前開闢的道路，全體演員和劇組才能順利抵達。此地位於僻靜的山谷之中，搭出來的景幾乎沒有風吹過，這段時間也因此成為行程表中最為炎熱的拍攝日，彷彿我們真的身處法蘭克·赫伯特筆下的厄拉科斯星上。

我們用一輛巨大的卡車代替走私販香料採收機本體，並鋪上板子，再塗成跟龐大本體一樣顏色，這樣後製時就可以加上視覺特效。這個替代品轟隆開過沙漠，側邊裝有梯子，可以讓飾演走私販的特技演員上下，也用於製造炫目的特效。由於這輛卡車用途多元，我們於是稱之為NASA卡車，用打趣的方式形容這輛車的價值幾乎等同於太空旅行了。

在設計上，走私販採收機和哈肯能採收機看來截然不同，甚至和《沙丘》中的亞崔迪採收機也不一樣。就像丹尼形容的：「採收機正面的3隻支臂會像感測器一樣降下來，以掃描和採收香料。」派崔斯則進一步將這個機械裝置比擬作測謊機，就像測量脈搏的指針。

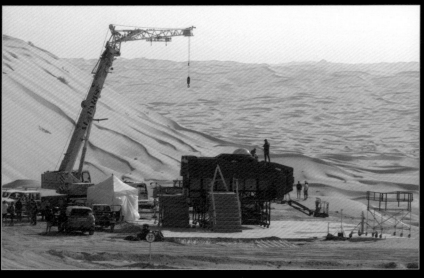

第148頁至第149頁跨頁｜運機艦及香料採收機的概念圖。

左圖｜劇組人員在阿布達比的高聳沙丘上組裝走私販的駕駛艙。

本跨頁｜走私販駕駛艙內部，擁有獨特的橘色圓頂蓋。

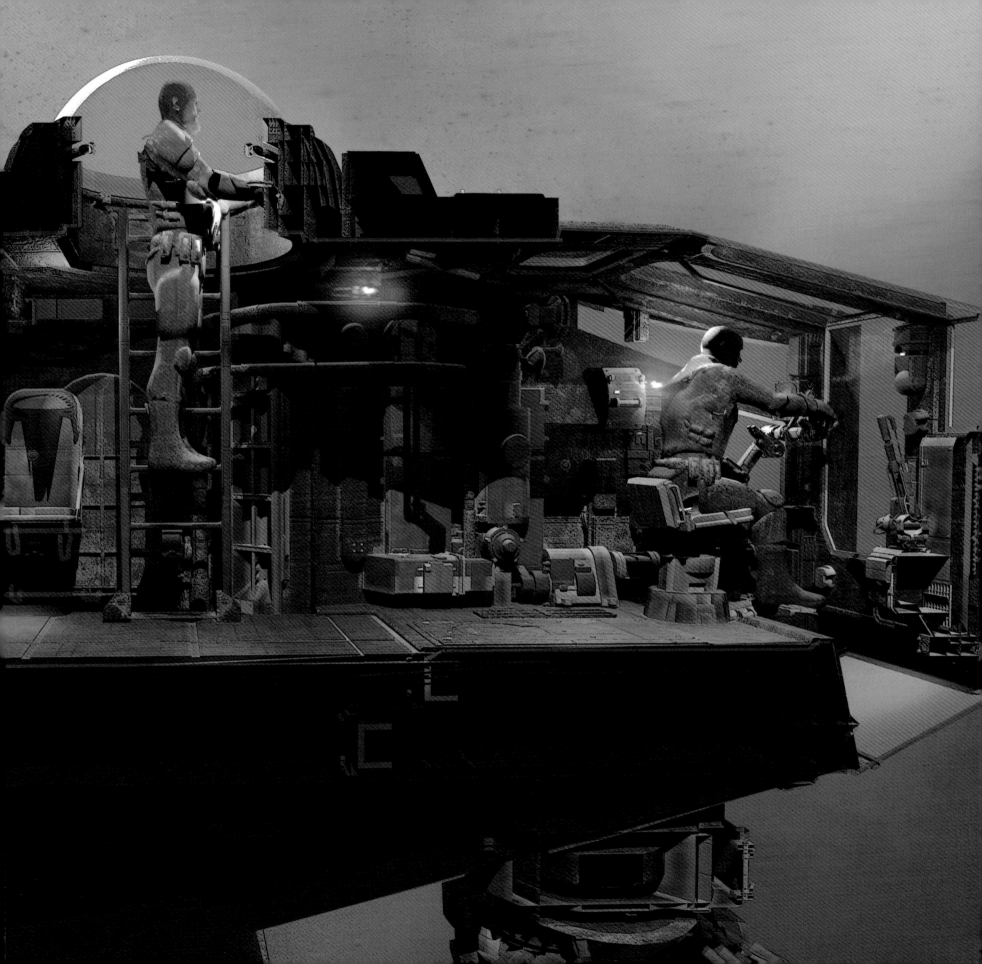

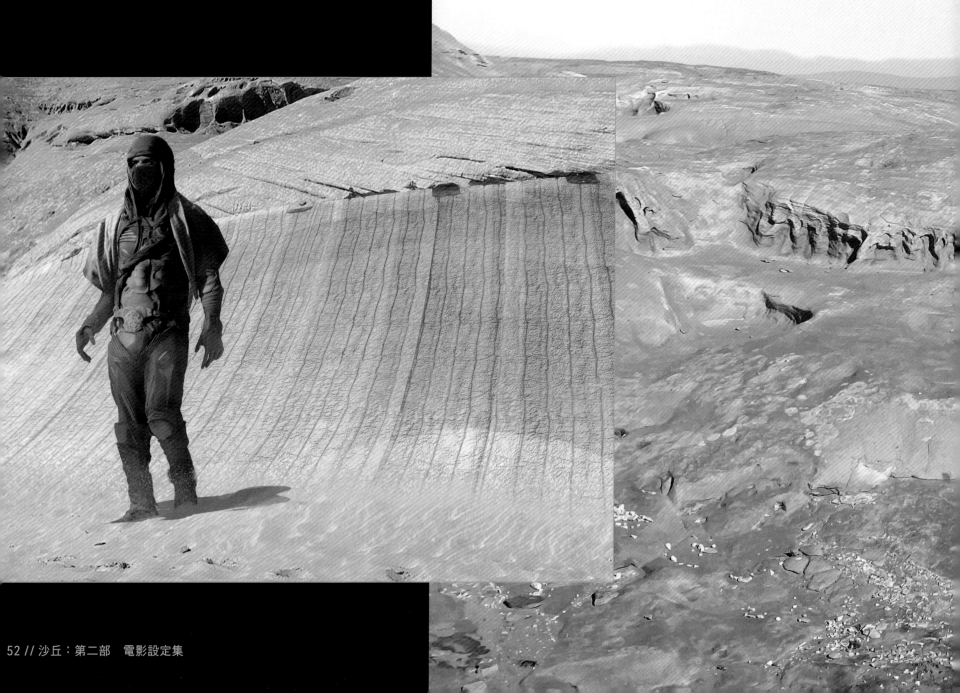

弗瑞曼人居所

　　保羅認出葛尼的腳步聲，阻止了弗瑞曼人和走私販的血戰。接下來的對話戲是在約旦拍攝，就在丹尼起初勘景時發現的某個天然洞穴中，也認為這裡很令人振奮，他一看見就驚呼：「這裡真美！這就是我寫這場戲時夢寐以求的地點，簡直一模一樣。我們會把屍體擺在外頭，弗瑞曼人正在取出他們體內的水分，保羅和葛尼會在畫面左側，荃妮及西薩克利則在另一頭。」幾個月後，這場戲正是這樣拍攝，分毫不差。

本跨頁｜弗瑞曼人居所的概念圖。

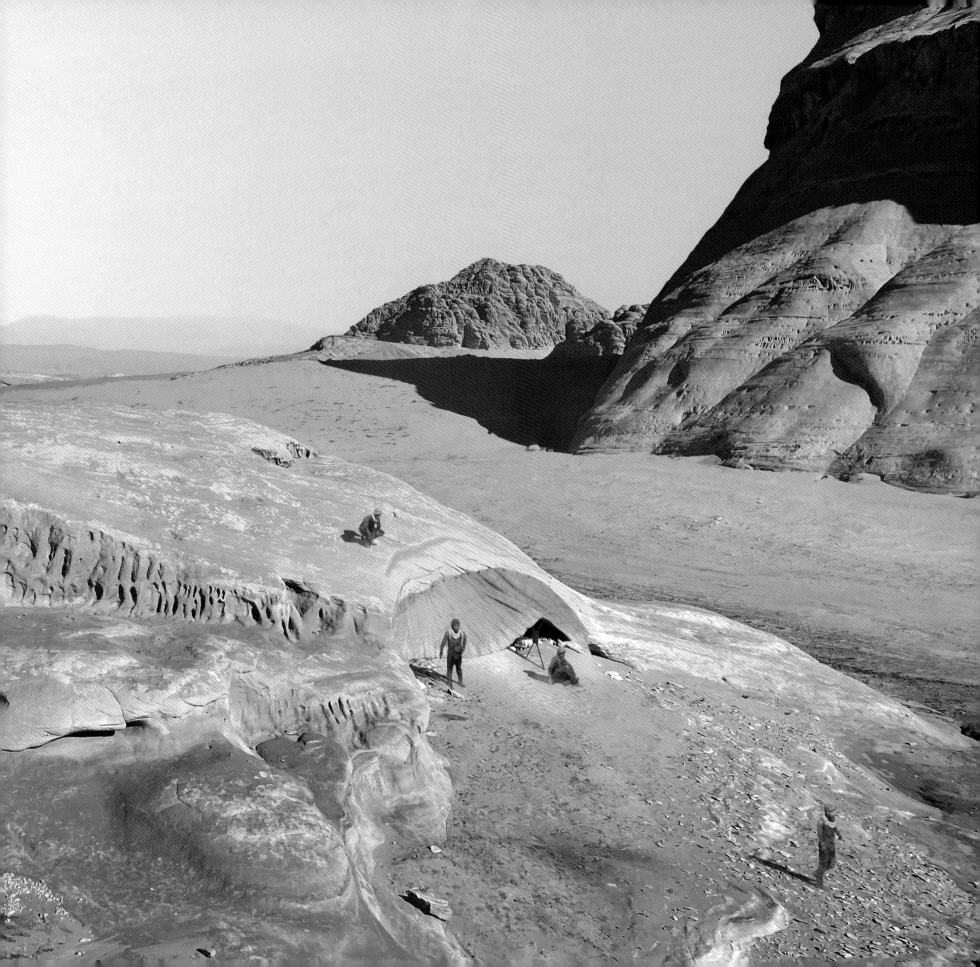

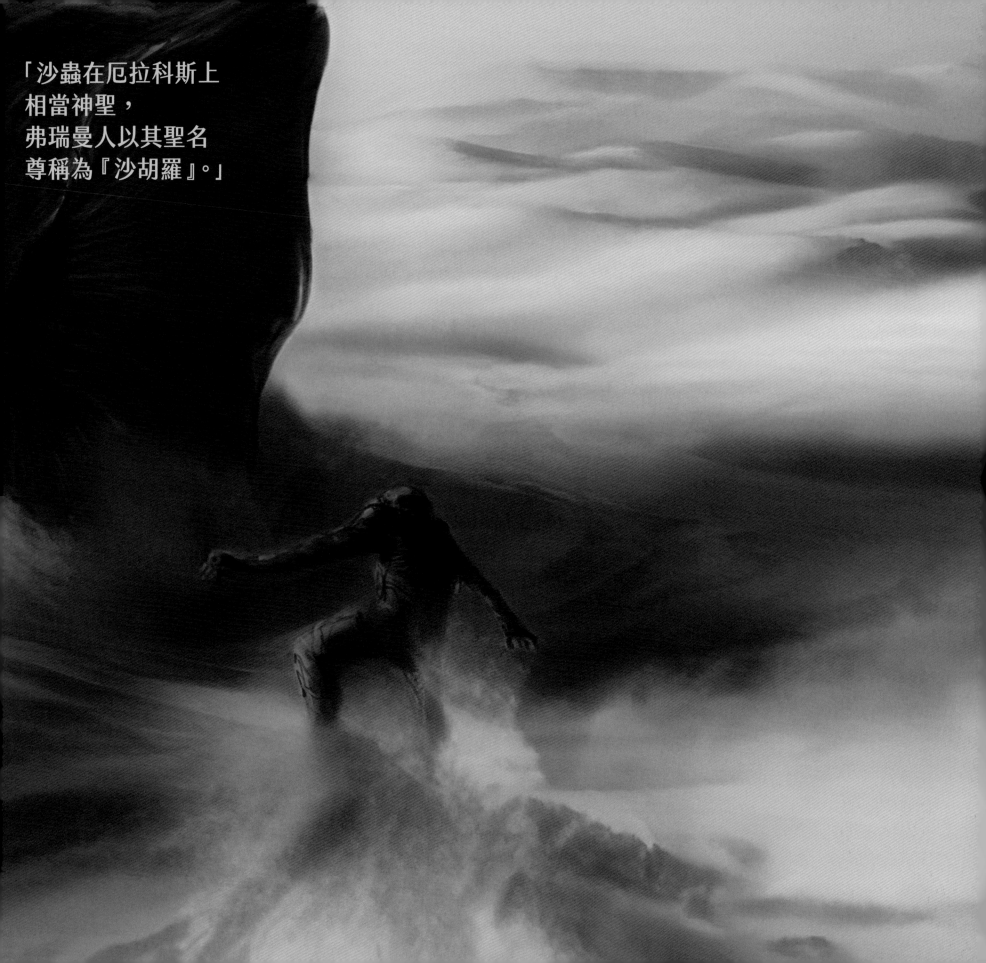

「沙蟲在厄拉科斯上
相當神聖，
弗瑞曼人以其聖名
尊稱為『沙胡羅』。」

入族儀式

在法蘭克‧赫伯特想像的「沙丘」世界中，騎乘沙蟲可說是弗瑞曼人身分認同的終極表現。這群厄拉科斯的原住民，是人類已知的宇宙範圍內，唯一能夠駕馭這些沙漠生物之力的種族，且一代代將這門技藝傳承下去。而在《沙丘：第二部》中，他們也向保羅‧亞崔迪傳授了這項知識，他雖然身為異星人，卻展現出了他夠格成為弗瑞曼人的一員。

丹尼說：「在《沙丘》，亞崔迪氏族想要擺脫這些蟲子，而我們教導觀眾，應該要懼怕這些巨獸。但《沙丘：第二部》的態度卻徹底相反，保羅堅決想要騎上沙蟲，所以我得設計出相關的裝備、策略、騎乘的方法。而這也是我這輩子拍攝過最為複雜、困難、充滿挑戰的場景之一。」第一步是和分鏡設計師

山姆‧胡德基合作，勾勒出這趟旅程每一個鏡頭所要傳達的意圖，丹尼比擬為「一場時速130公里的摩托車賽，我們的主角遭到成團沙雲吞噬，同時在沙蟲衝破一座座沙丘時死命撐住，不被甩下」。

這段腎上腺素爆發的形容聽起來很刺激，但直到後來，劇組才驚覺需要多麼全心全力，又得投入多少時間，這場戲才能顯得生動逼真。製片凱爾‧波伊特便指出：「我們剛開始製作這部電影時，並沒有完全理解規模會有多浩大。」騎乘沙蟲的場景，可說就是這番話的最佳縮影，這場戲時長不到3分鐘，卻擁有超過60個鏡頭，是劇組在2個月內日復一日拍攝出來的。

第154頁至第155頁跨頁｜在布達佩斯拍攝的沙蟲團隊

第156頁｜保羅第一次馭蟲騎乘的早期概念圖。

下圖｜描繪保羅馭蟲場景每個動作的分鏡圖。

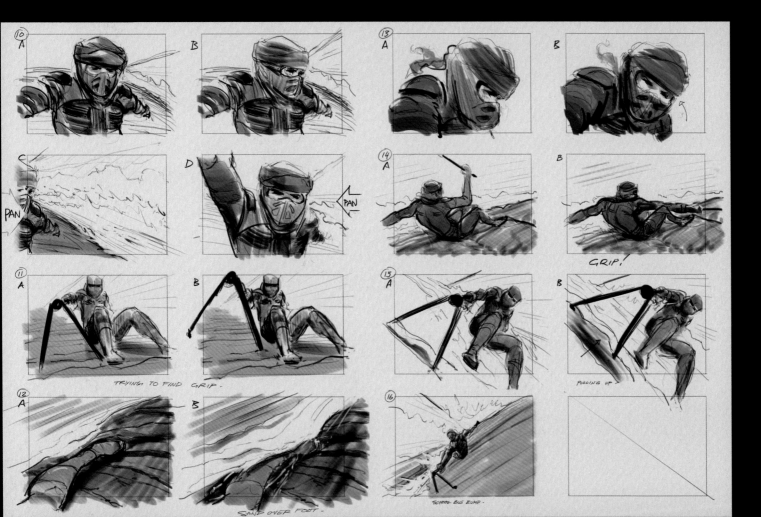

沙蟲團隊

拍攝保羅的馭蟲初體驗，是令人興奮卻也充滿挑戰的任務，因為風險就跟大家預期的一樣高。為了達到丹尼要求的真實程度，有支稱為「沙蟲團隊」的小劇組，於2022年6月27日至8月27日這2個月間，全心全意拍攝這場戲。

劇組搭了兩個平台，模擬沙蟲背部的外觀，這兩個平台以同樣的沙色象皮質地覆蓋，中央部分則是以泡棉製作，大多數的特技鏡頭都會安排在這個中央部分。較小的蟲背設置在一道10噸的動作平台上，用以模擬這種沙漠生物突來的動作。另外還有一大片超過20公尺長的蟲皮，用於拍攝保羅第一次在沙蟲衝破沙丘時鉤上沙蟲背。這個大平台以特定角度固定在某座片廠外，而由於平台本身是靜止的，所以得藉由表演、鏡頭、特效來創造出移動中的假象，以及沙蟲高達160公里的時速。

為了拍攝其中一個鏡頭，葛雷格還搭了一座升降設備，好讓攝影機能夠以大約秒速7公尺的速度跟著往上升，創造出沙蟲以同樣的速度往下竄的效果，結果這還真的是個很有效率的方法，可以模擬保羅墜入一團沙雲的危險動作。

在這兩部《沙丘》電影中，丹尼避開奇幻色彩，以現實性拉住整個故事，保羅因而不會運用什麼特別的超能力控制沙蟲，反倒會在蟲背上奮力求生，這點也得反映在攝影機拍攝這場戲的方式中。丹尼下了指示：「要貼著地面，當你從遠處拍攝沙蟲時，要用紀錄片的方式拍，用望遠鏡頭。我想要鏡頭的移動盡可能無聊又寫實，因為當觀眾感受到這個視角是真實的，這種拍法就會對大腦產生某種作用。」

這場戲的另一個目的，是讓觀眾身歷其境體驗騎乘沙蟲，而這代表直接把攝影師放到沙蟲上，就在保羅身旁，並朝他們噴風跟假沙。某些日子中，甚至還噴了多達一整噸的特效假沙。傑德·紐澤解釋：「有了拍攝《沙丘》的經驗，我們知道哪種沙色能搭配阿布達比及約旦沙漠的沙子，你需要合適的沙塵優美地飄過空中，在陽光下跟陰影下都很好看。如果用錯沙子，看起來就會像煙。」

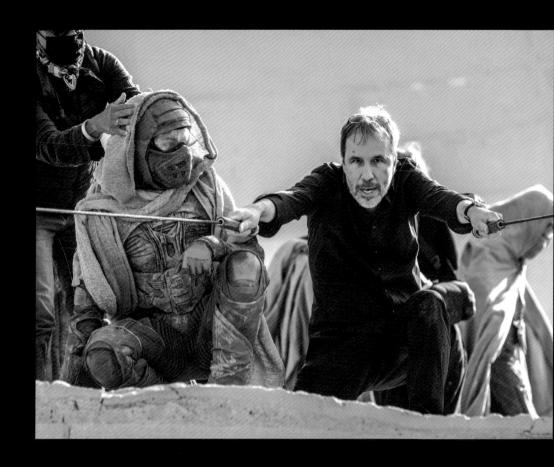

本場戲的這一段需要述說的敘事重點之一，便是如何使用創造者矛鉤去控制沙蟲。丹尼解釋沙蟲的外觀體態：「像這樣的一頭巨獸，皮膚有3到4公尺厚，你用鉤子扯起一小塊皮，讓沙蟲露出脆弱的部分，也就是氣孔，沙蟲因而會想要自保，以免沙子跑進表皮之下的敏感部位。」而這接下來也能確保沙蟲留在沙漠地表，而不會鑽回沙中。

劇組實際打造出沙蟲鱗片密布的表皮，裝設到沙蟲本體的布景上後，再由特效團隊以動畫呈現。鉤起表皮的邊緣後，氣孔便會露出，拍攝時也成功拍出了呼吸起伏的效果，之後再經由視覺特效加強。

上圖｜導演丹尼·維勒納夫向辛蒂亞示範馭蟲動作。

第159頁｜超過20公尺高的垂直設備，用於拍攝保羅第一次跳上蟲背。

第159頁插入圖｜一名穿著弗瑞曼人裝束的特技演員掛在沙蟲的鱗片上攝影師也掛在器材上拍攝。

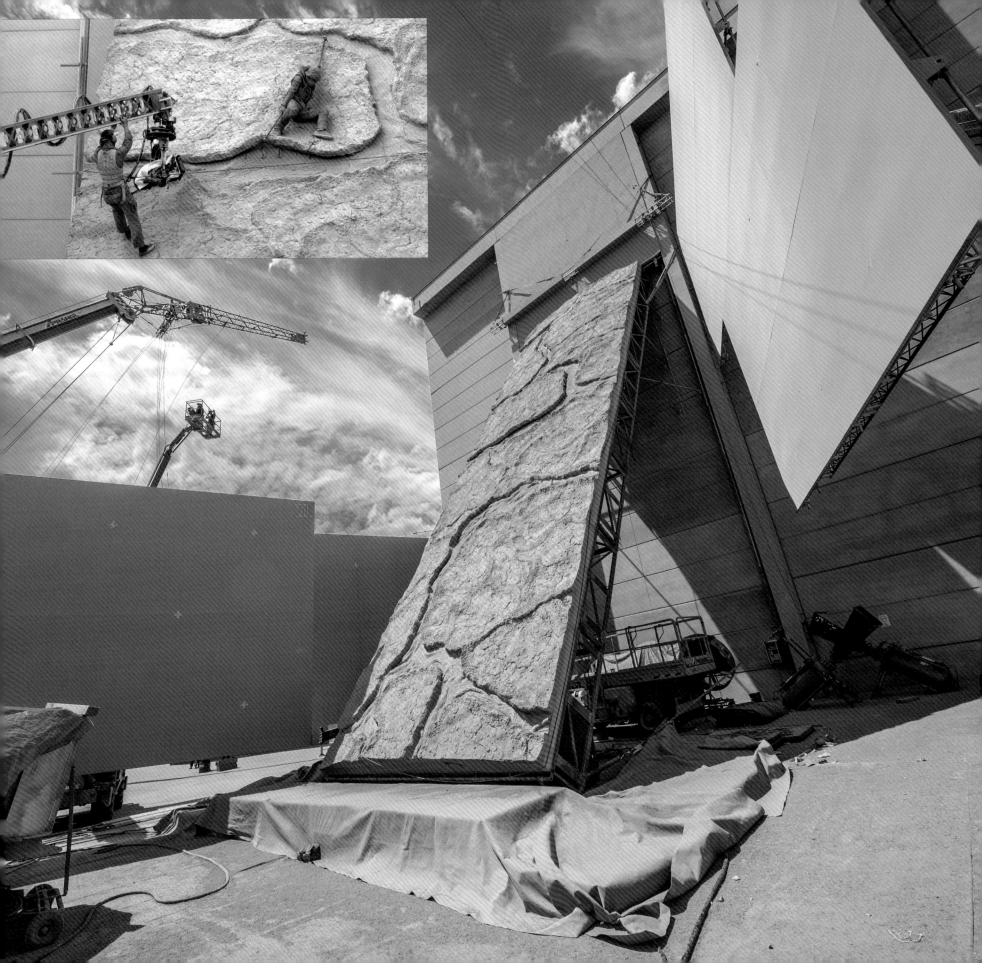

狗狗項圈

下圖｜「狗狗項圈」是以沙色板子搭建，可以反射自然的太陽光，以搭配之後在阿布達比拍攝的影像。

第161頁｜沙蟲團隊一天最多會用上多達一噸的沙子。

在布達佩斯拍攝沙蟲騎乘這場戲時，太陽的方位是主要的考量重點，因為這段戲會和在阿布達比拍攝的鏡頭交叉剪接，其中有荃妮、史帝加、西薩克利，和其他弗瑞曼人的身影。雖然保羅落在沙蟲背上時，是在陰影下，但之後的一切都是在陽光直射下展開，電影之神為劇組送上了陽光充足的大禮：歐洲一整個夏天都熱浪不斷。

如果說拍攝《沙丘》的經驗教會了我們什麼事，那就是用沙色板子取代較傳統的綠幕或藍幕，效果有多好。這個系統讓丹尼能夠在後製階段運用視覺特效延長鏡頭，同時也能將廣袤沙漠的顏色反射到鏡頭中的角色身上。

我們在思考拍攝這場戲的方法時，保羅・蘭伯特建議搭一座沙色的「狗狗項圈」，類似《沙丘》中用於拍攝撲翼機內景的那座布景，當時列特－凱恩斯博士正向雷托公爵、保羅、葛尼介紹香料採收過程。而為《沙丘：第二部》建造一座半永久性的結構也很值得，不僅讓劇組可以在合適的光線下拍攝現場動作，同時也為視覺特效團隊提供一張畫布，之後可以在角色身後加上飛掠而過的沙地景色。

這個布景提供了劇組亟需的多種用途。固定在我們所謂「競技場」中央的晃動模擬平台能輕鬆旋轉，以跟隨太陽移動的路徑，進而確保角色永遠都是背光，一如葛雷格的指示。

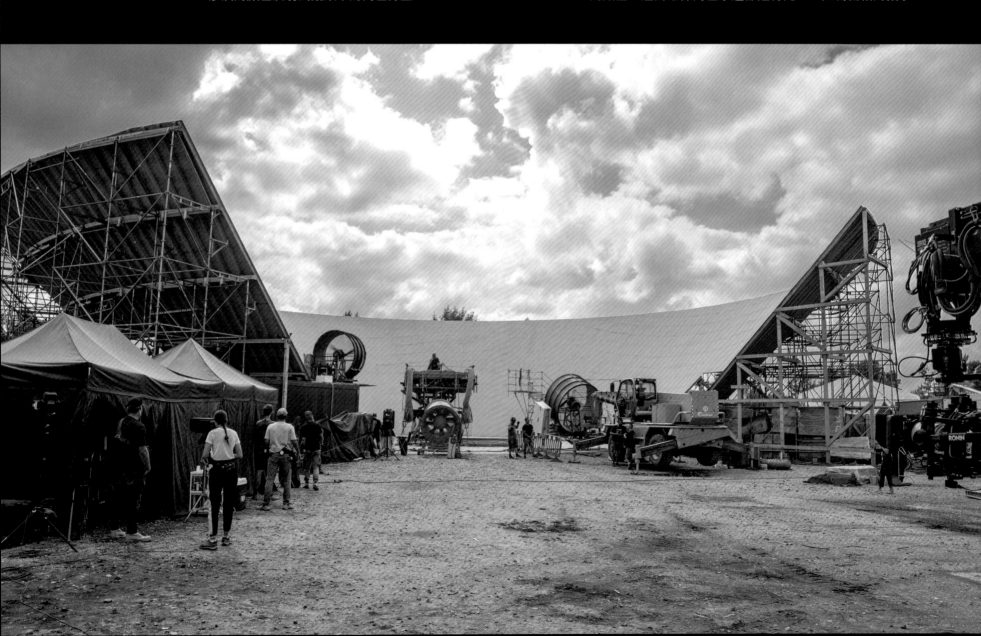

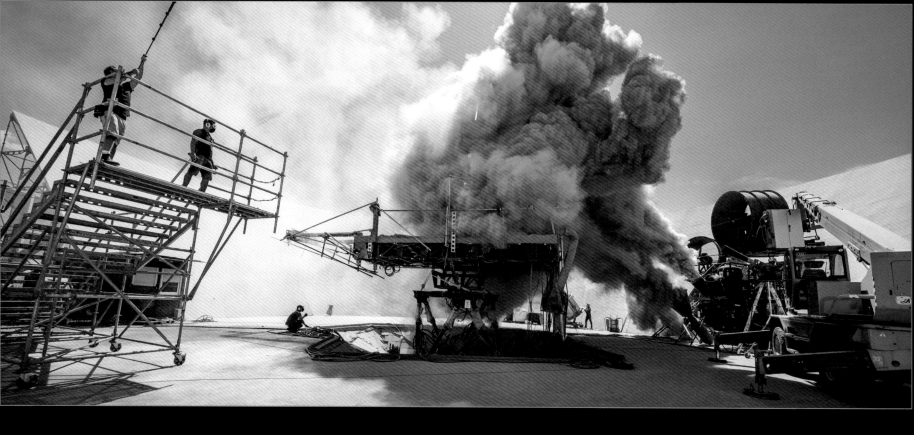

更大、更快、更好

　　這場戲的下個部分，是在較小的沙蟲平台上拍攝，又稱動作台。沙蟲的皮安裝在一部平衡器上，程式有三種設定，第一種是側晃，用於模擬沙蟲試圖把保羅從背上甩下時的晃動，第二種設定則能陡峭地垂直傾斜，用於拍攝我們的主角衝上沙丘，或是模擬沙蟲速度造成的 G 力。而最後一種設定，是為了特定的轉場鏡頭設計的，其中沙蟲會從垂直移動變成水平移動。

　　由於這些設定以及不同鏡頭各自複雜的設備需求，這場戲並不是按照時間順序拍攝，反之，分鏡表是按照鏡頭種類細分，一次拍攝一種。每種設定都需要投入一定心力研發，由丹尼和葛雷格親自監督，並提出改動的建議，透過調整動作編排、在平衡器上加入高頻率晃動、在沙蟲平台上改採手持攝影等作法，來改進這場戲。

　　每種鏡頭都要先獲得丹尼認可，沙蟲團隊才會繼續拍下一種，而他反覆提出的建議，是在創造危機和凶險感的同時，也要顯示出沙蟲馭者的控制和技巧。保羅的動作也必須非常精確，丹尼強調：「他抓著創造者矛鉤的韁繩時，雙臂不該打得太開，但也不應該靠得太近。」

　　沙蟲團隊也發明出了一整套馭蟲相關術語，「輕晃」形容動作平台平穩地從一側晃到另一側，「校車猛撞」則是棘手的鏡頭，因為這需要保羅從沙蟲身上彈下來，彷彿蟲子撞上了坑洞，而這最終也藉由吊鋼絲、平衡器的動作、特技表演順利達成。

　　沙蟲團隊一整天的工作中，絕大多數都會伴隨一次巨大的沙塵爆破，以模擬沙蟲衝破沙丘。「更大、更快、更好」，是拍攝現場天天都會出現的銘言。

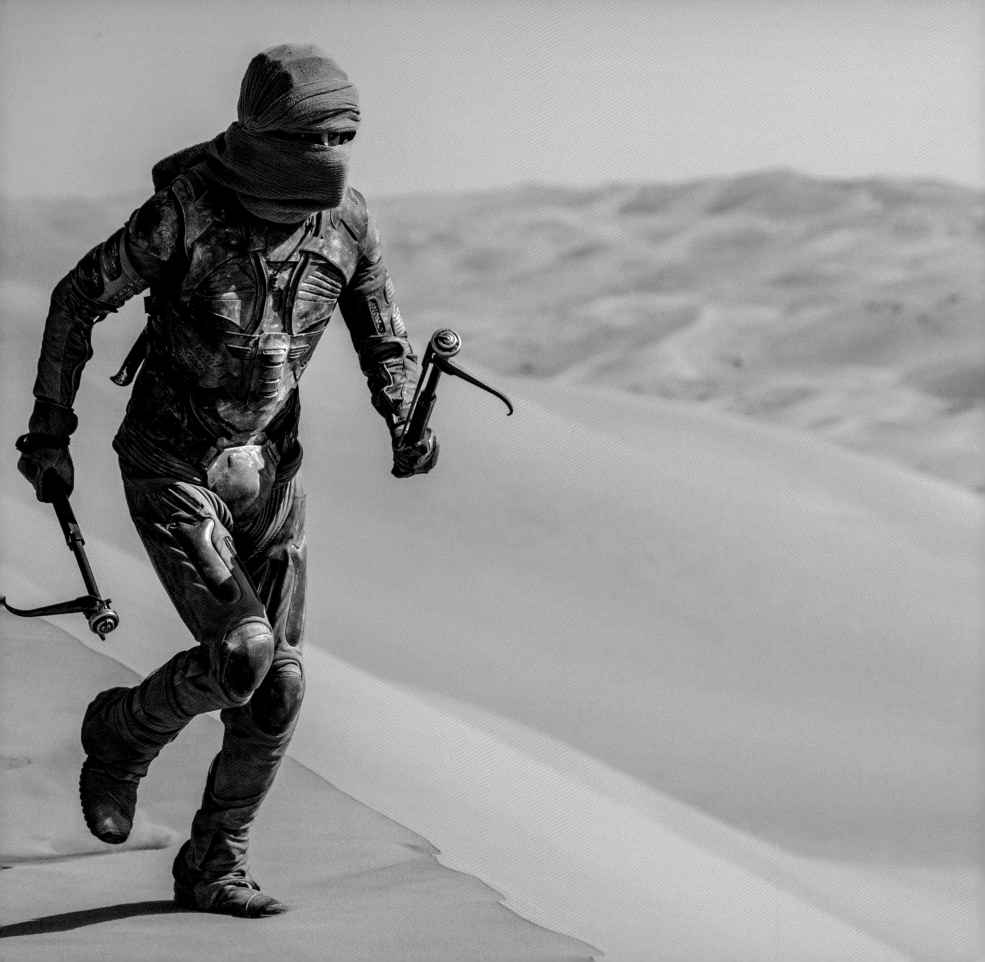

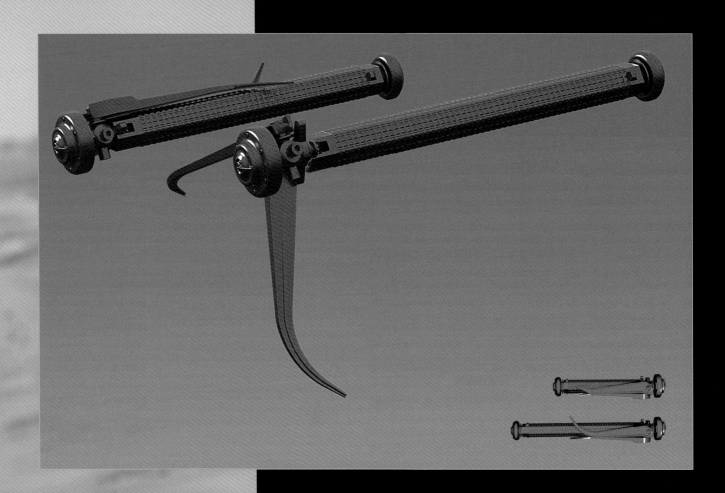

「我們在《沙丘：第二部》中，
進一步升級了創造者矛鉤，
使得矛鉤可以用9公尺長的繩索
發射出去，這便成了
引導沙蟲前進的韁繩。」
道具師道格・哈洛克

本跨頁｜提摩西・夏勒梅在阿布達比的某座沙丘頂部。

上圖｜創造者矛鉤的概念圖。

翻玩重力

右圖｜描繪保羅的沙蟲體驗中，
移動方向從垂直變成水平的分鏡圖。

下圖｜沙蟲動作台立起呈90度。

第165頁｜提摩西・夏勒梅飾演的
保羅和辛蒂亞飾演的荃妮，
荃妮綁著藍色頭巾，
這在弗瑞曼文化中代表愛情。

　　在平衡器上花了一個月之後，沙蟲團隊又花了一整週來完
成沙蟲騎乘這場戲中最複雜的鏡頭，雖然在宏大的拍攝計畫
中，這鏡頭看似只是短暫出現，卻必須在瞬間傳達許多訊息。
保羅降落在沙蟲背上，並牢牢鉤住之後，在垂直的下降及橫越
沙漠的水平前進之間，還需要有個轉場，而這樣的轉換，丹尼
想要的呈現方式是保羅一個失足踉蹌，整個人垂直掛著，直到
重力再次把他的身體甩回蟲背上。

　　為了這個安排，特效團隊必須為蟲皮設備建造一個轉軸，
以傾斜超過90度，才能讓保羅吊掛在半空中。光是設置好平
台並掛好攝影機，就花了半個禮拜，之後才開始彩排，並加入
大量沙塵和強風，以及燈光效果。

　　週五傍晚之前，拍攝這個鏡頭的種種安排終於完成，設備
已從一開始45度的位置移動到85度，接著加進沙塵和強風效
果。「開麥拉」一聲令下後，設備就會傾斜超過90度，等保羅
一懸空，又會轉回70度。表演和燈光效果結合，創造出一種
印象：沙蟲往下疾衝，同時間，太陽出現在地平線上。

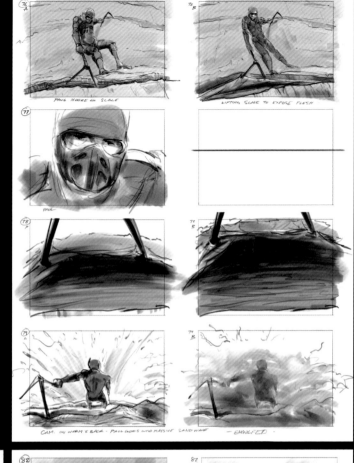

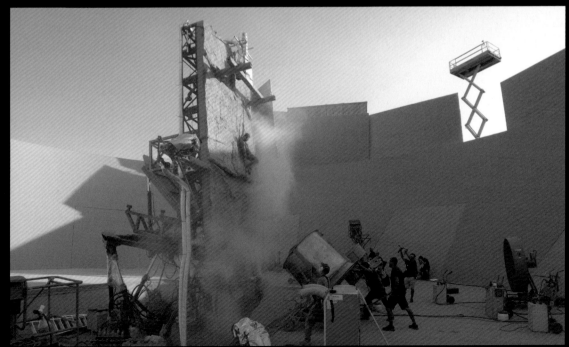

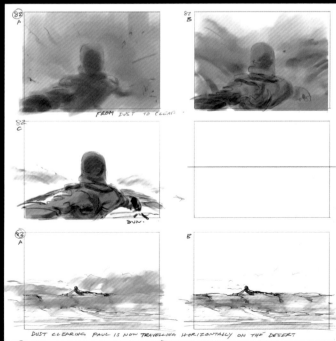

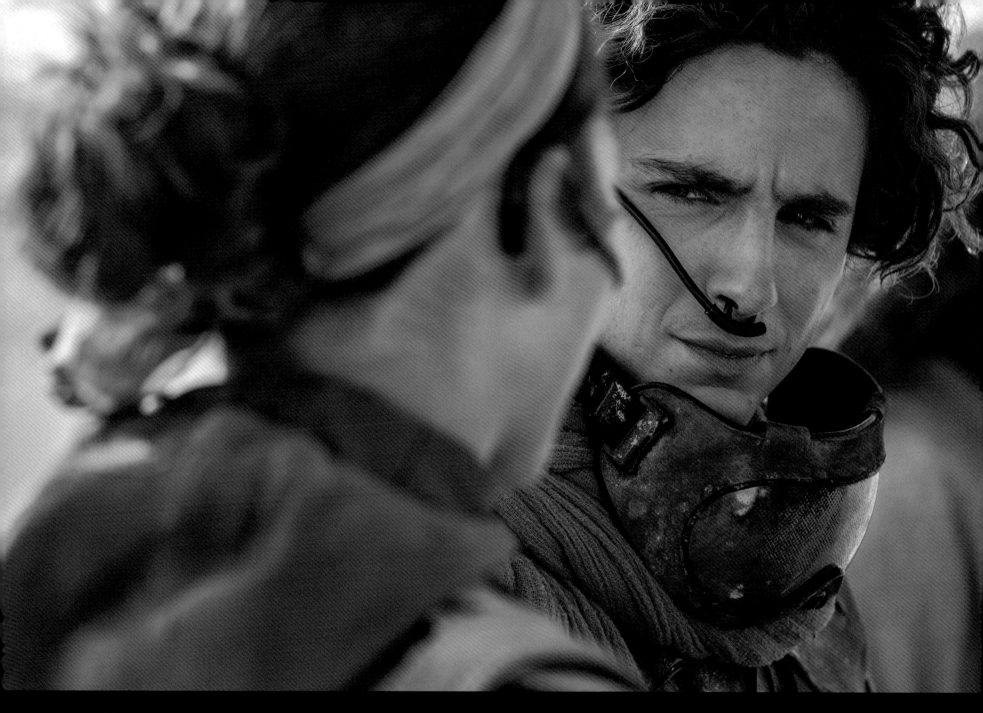

不耍花招

　　直到2022年11月，在阿布達比的利瓦沙漠，主團隊才開始拍攝騎乘沙蟲前的對話，以及保羅召喚和等待沙蟲的場景，最後則是弗瑞曼人對於保羅成功通過入族儀式的反應。在替他喝采的人群之中，也有荃妮的身影，她頭上綁著一條藍色頭巾。「片中，弗瑞曼女性愛上某人時，就會穿戴藍色。」丹尼解釋著保羅和荃妮間萌芽的關係，以及在這個單色的世界中，彩色布料所代表的含意。

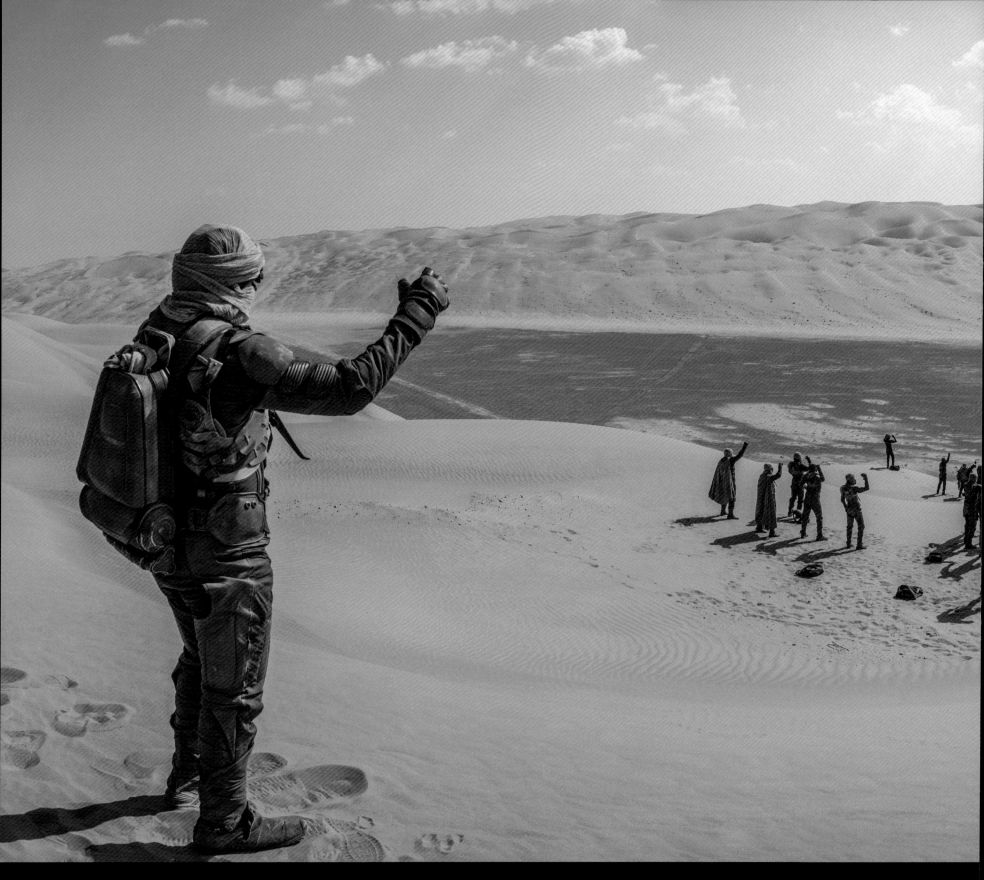

本跨頁 | 弗瑞曼敢死隊戰士慶祝保羅成功馭蟲。

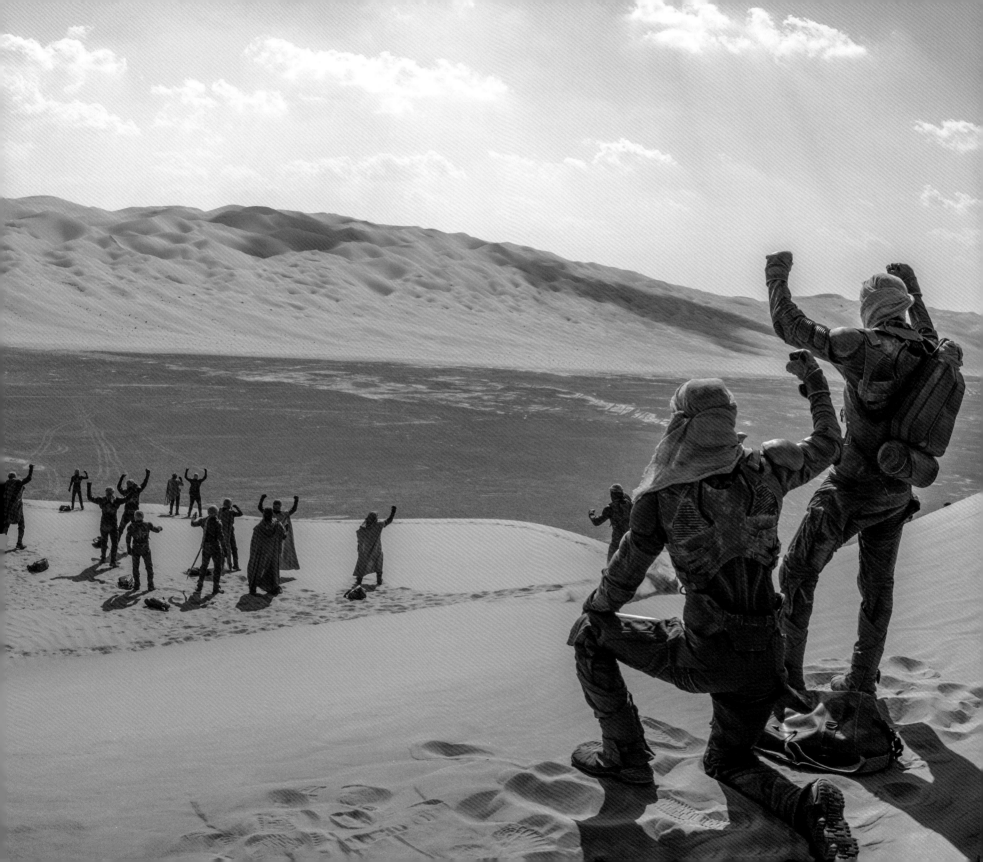

坍塌的沙丘

　　5個月的拍攝期邁入尾聲時，還有2塊拼圖尚未到位，其中一塊便是在保羅腳下坍塌的沙丘。分鏡圖中描繪的方式，在現實世界要重現可不容易，不過也並非不可能達成。特效團隊於是提前好幾週抵達沙漠，思考究竟該怎麼完成。傑德解釋：「我們打造了一根巨大的鋼管，埋在沙子底下，然後再抽出來。」而人造沙丘也一如預期坍塌了，他強調：「我們測試過，不過我並沒有百分之百滿意。我們需要在沙子底下埋一根更大的鋼管，還得要用馬力更強的交通工具抽出來。」最後達成崩落效果的方法，是一次抽出3根埋在好幾噸沙子裡的鋼管，沙丘才順利在保羅腳下坍塌。

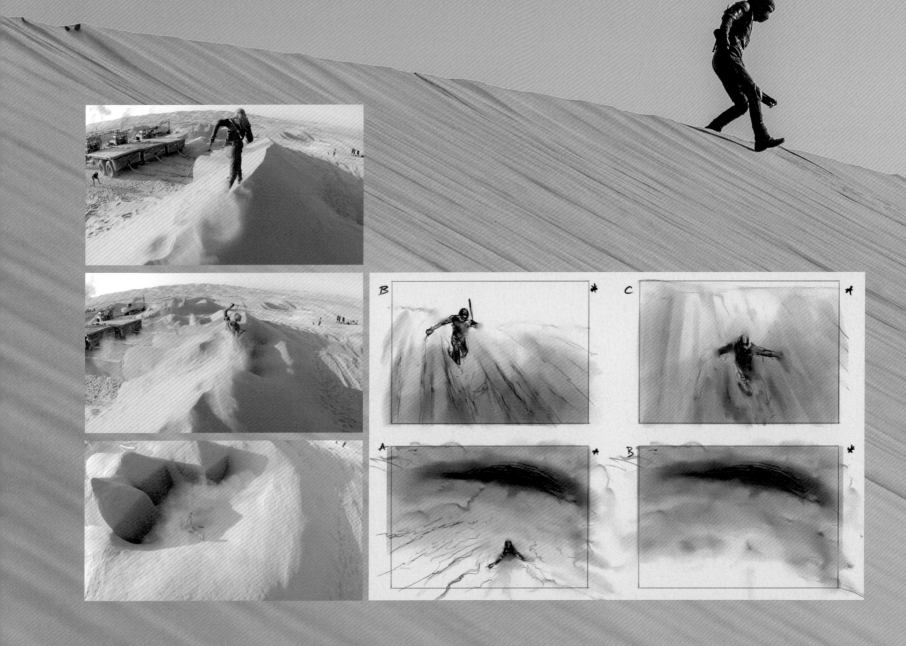

老爸沙丘

　　這場戲的最後一個鏡頭，也籌備許久。在布達佩斯的垂直設備試驗了好幾個月的翻滾和自由落體特技表演之後，一切昭然若揭：為了追求真實，我們得在一座真正的沙丘上拍攝這個動作。這聽起來很簡單，可是沙子並不像雪，無法用滑雪板或是雪橇這類可控又可以重複操作的方式，滑下一座陡峭的沙坡。解決方法是盡量找到最大的沙丘，我們暱稱為「老爸沙丘」，之後劇組再使用一組滑輪系統將特技演員拖下沙坡，這樣速度會比重力造成下滑的還快。結果無可挑剔。這個動作從多個角度拍攝，完美展現了保羅死命攀在沙蟲背上時所面臨的凶險。

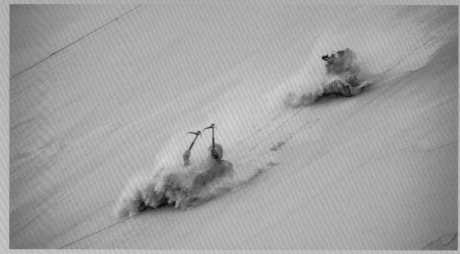

本跨頁｜提摩西‧夏勒梅飾演的保羅走下沙丘。

第168頁左圖｜特技演員在阿布達比一座坍塌沙丘的頂部奔跑。

第168頁右圖｜描繪坍塌沙丘的分鏡圖。

上圖｜特技演員高速滑下沙丘。

下圖｜特技攝影師跟隨特技演員滑下沙丘。

「坍塌的沙丘和保羅隨之墜落的畫面，
是在阿布達比拍攝馭蟲這場戲的
最後一部分。光是這場戲，
就耗費超過6個月精心研究和發展。」

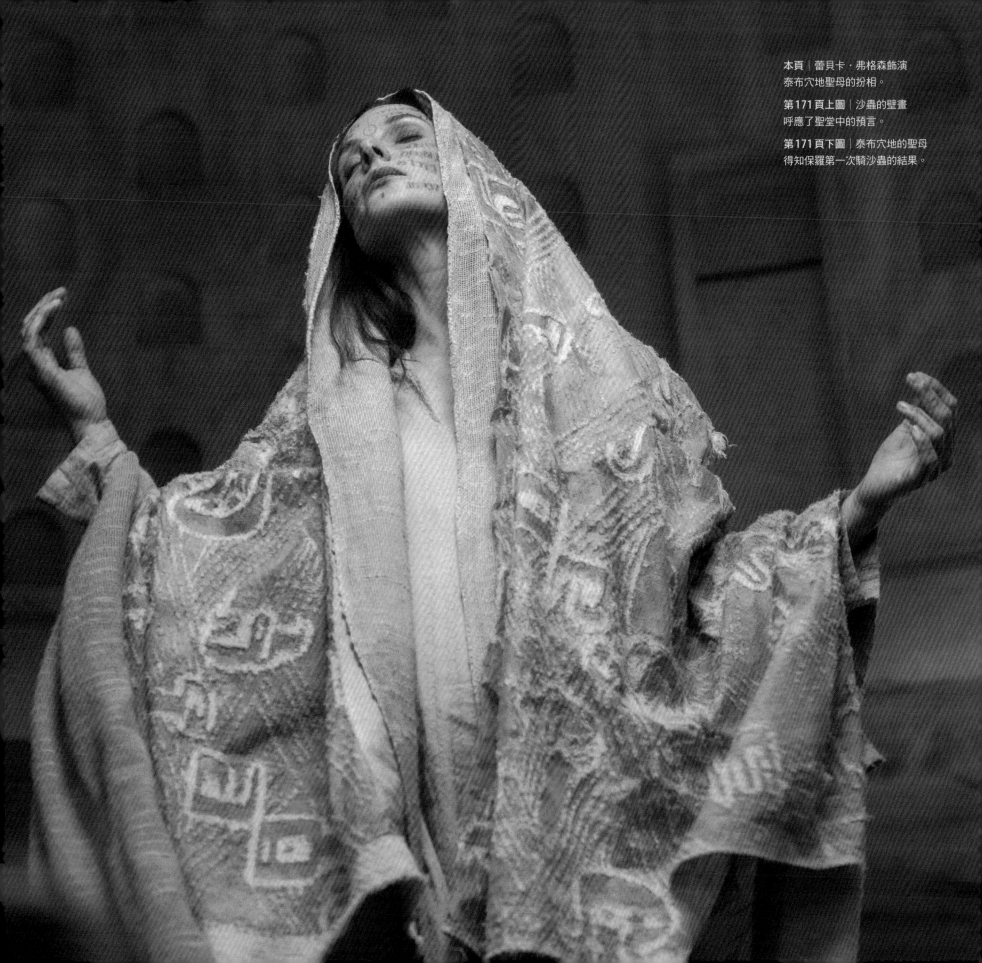

本頁│蕾貝卡·弗格森飾演
泰布穴地聖母的扮相。

第171頁上圖│沙蟲的壁畫
呼應了聖堂中的預言。

第171頁下圖│泰布穴地的聖母
得知保羅第一次騎沙蟲的結果。

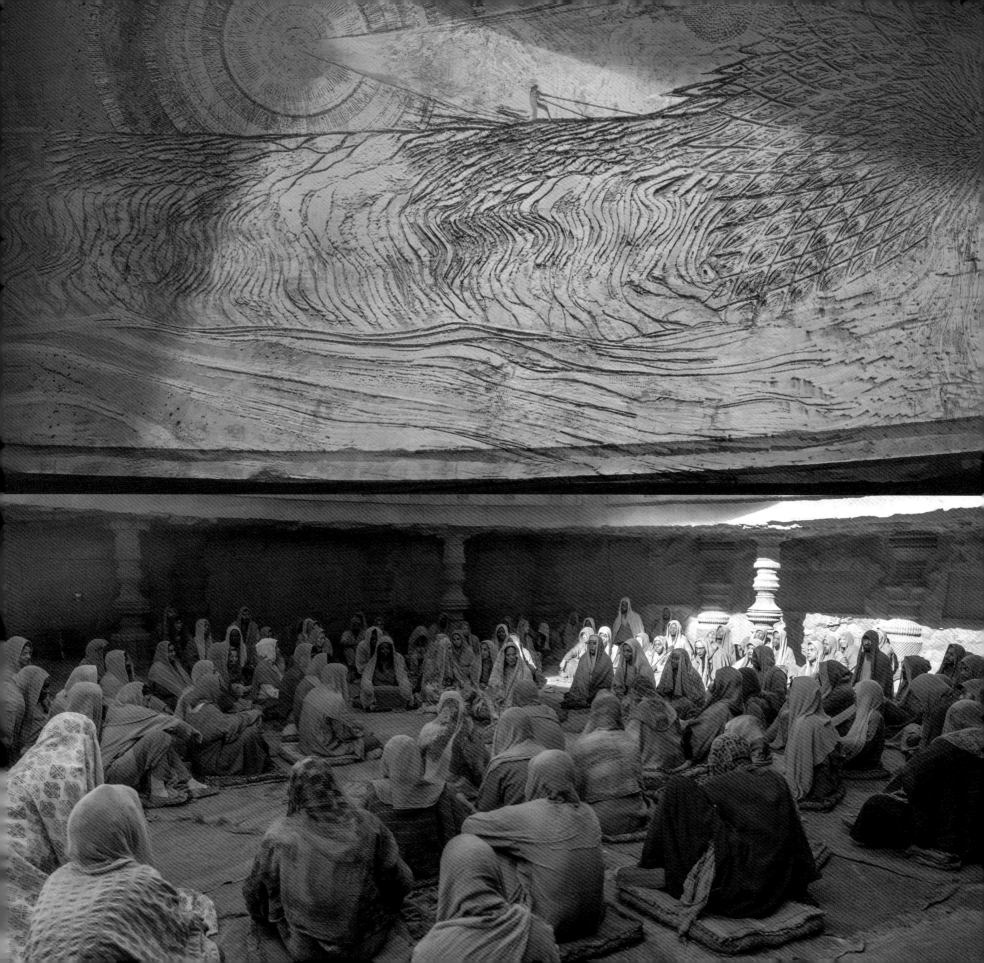

史帝加的騎乘

　　哈維爾‧巴登答應在《沙丘》中飾演史帝加時，對丹尼提出一個重大要求，那就是他要騎沙蟲。由於這個角色直到第一集尾聲才登場，丹尼於是在《沙丘：第二部》中兌現他的承諾。

　　本片有2個史帝加騎乘沙蟲的場景，一次看來是愉快地橫越沙漠，他還在遠處朝保羅招手，另一次則是片中後半段上演的沙蟲出擊。而在這兩場戲中，史帝加看起來都能完全控制這頭沙漠巨獸，因為他擁有數十年的馭蟲經驗。

本跨頁｜哈維爾‧巴登飾演的史帝加坐在蟲背上趕赴最終大戰。

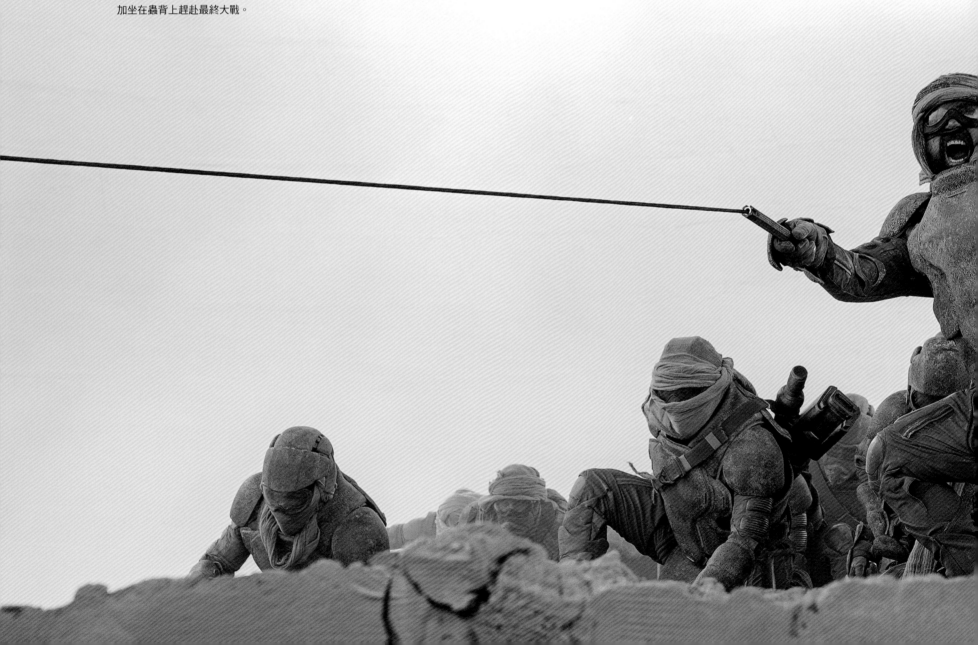

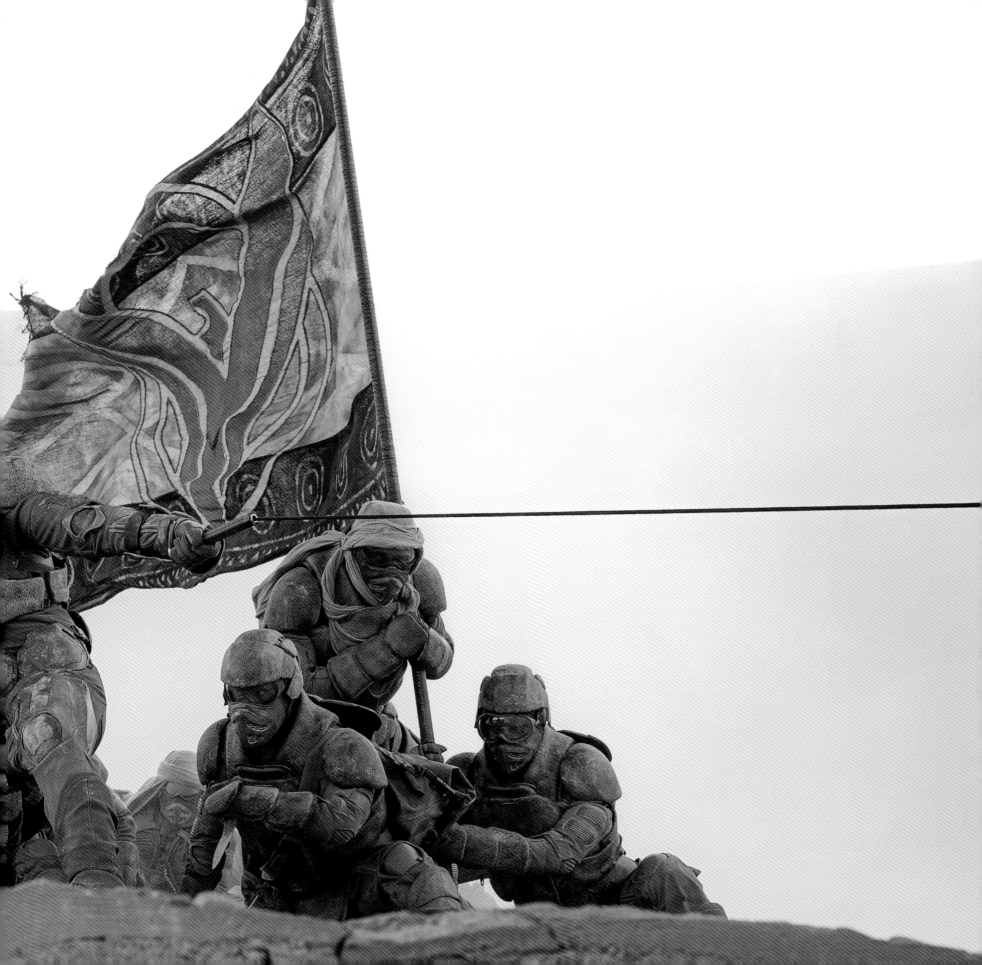

往南進發

　　20公尺長的沙蟲平台是為了兩個用途而興建，一是用來拍攝保羅降落在蟲背上，另外則是拍攝片中更為平穩的搭乘沙蟲遠行的場景。為了第二個用途，劇組將動作平台換成可旋轉的平台，上面安裝巨大的蟲背，這樣的設置更加穩定，也擁有更多空間，可以承載一群群弗瑞曼人，以及固定在蟲背上的各式帳棚。

　　傑德回想一開始的設計簡報，說道：「這比較像是一列穿越沙漠的火車，不過乘客是坐在車頂。」為了因應從泰布穴地前往厄拉科斯南半球的漫長旅程，丹尼也要求團隊設計出全新的弗瑞曼人背包。這些額外的背包是由道具團隊設計，除了有各式各樣的形狀及尺寸外，比起《沙丘》中出現的精實沙漠求生包和蒸餾服所附的背包，新背包的容量也更大。道格表示：「我們很享受製作一堆超級大背包，質感很像蟲子，形狀類似扇貝，看起來就像大型昆蟲的胸部，像來自異世界。」

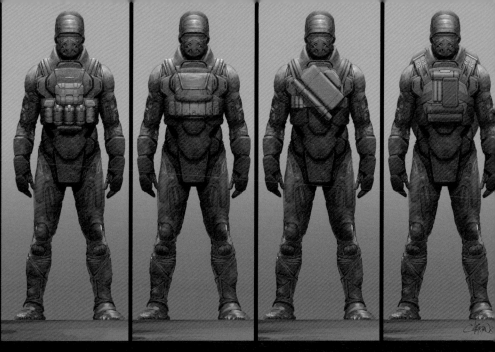

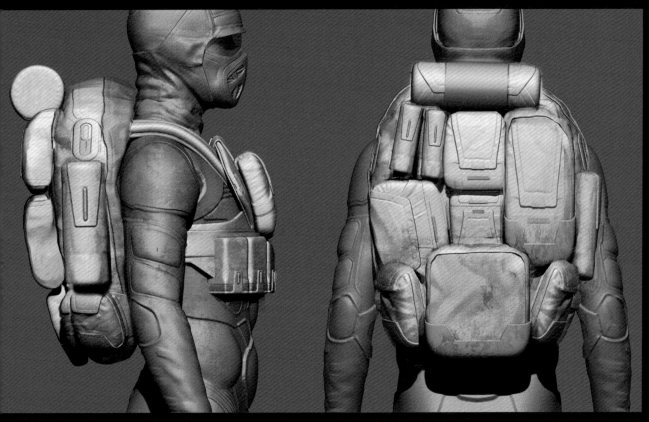

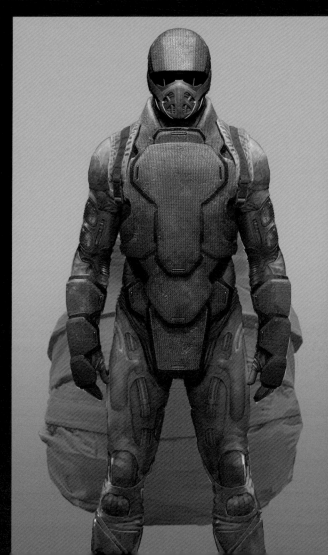

本頁｜弗瑞曼敢死隊行囊的概念圖。

第175頁｜提摩西・夏勒梅飾演的保羅・亞崔迪駛蟲南行，前往創造者聖殿。

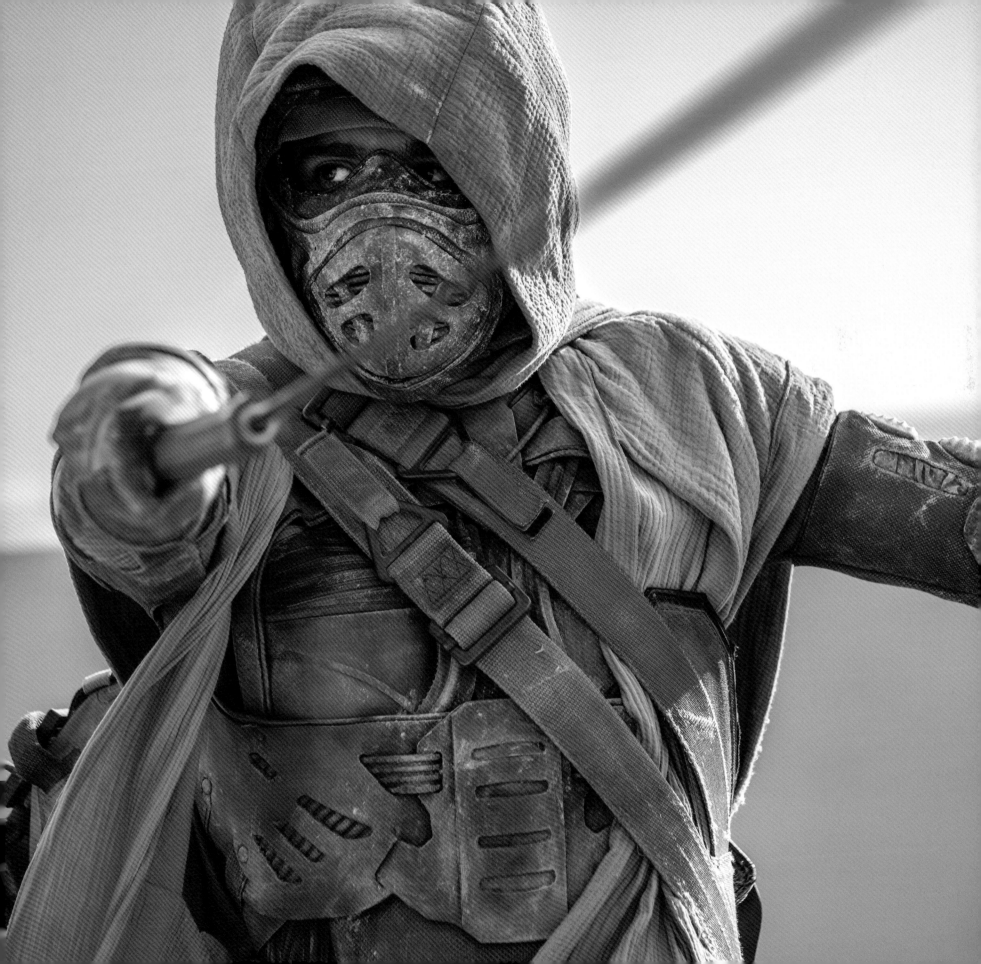

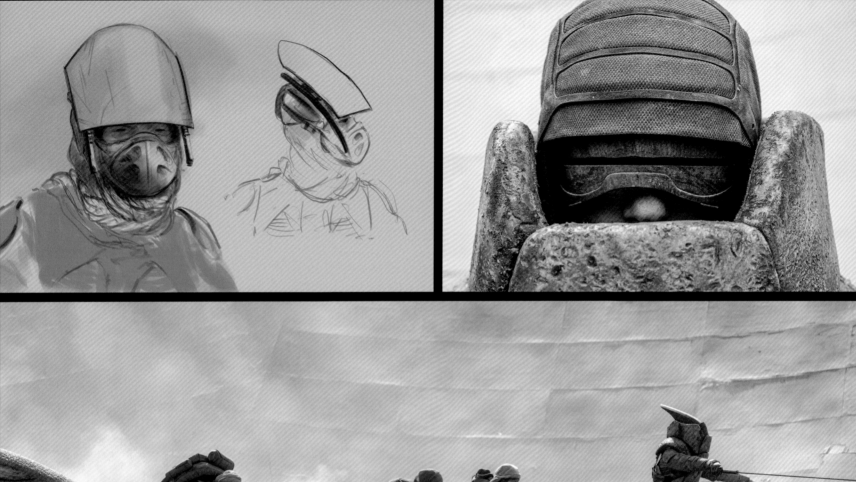
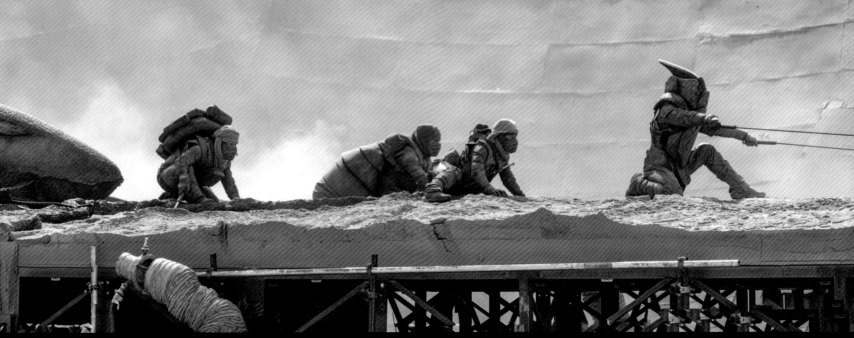

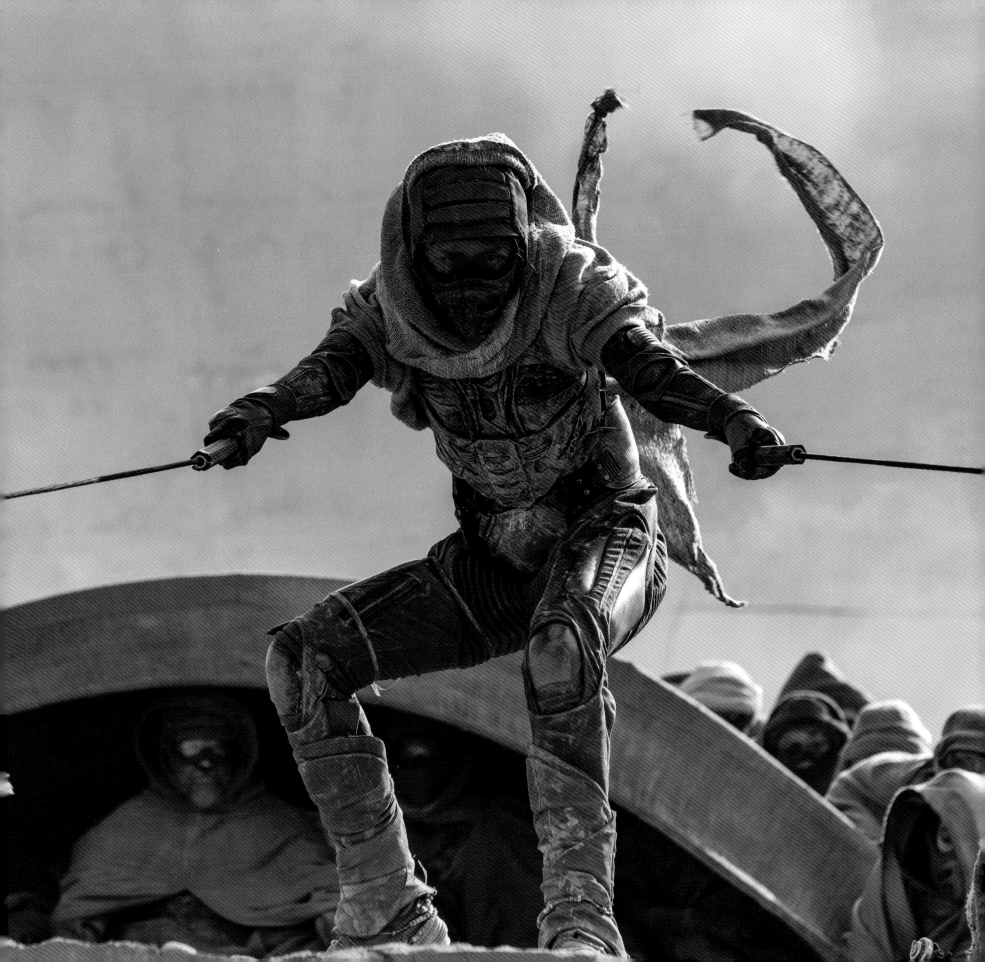

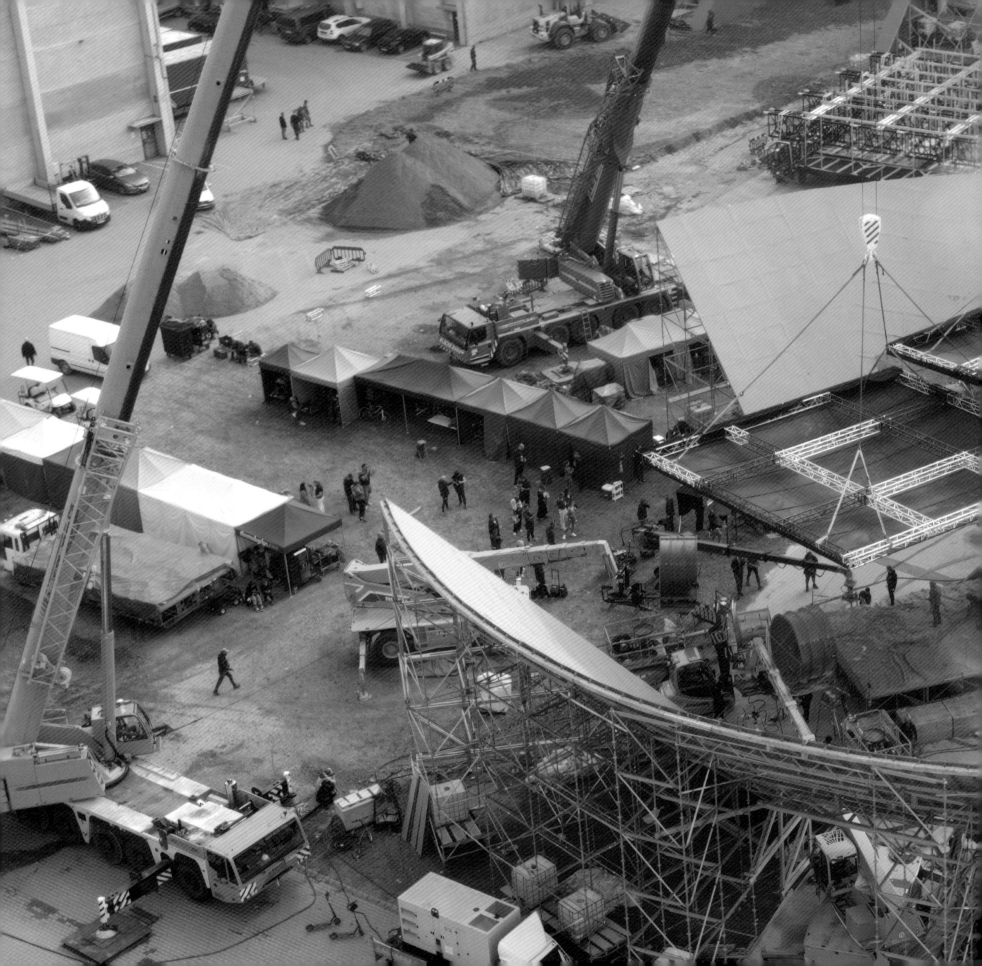

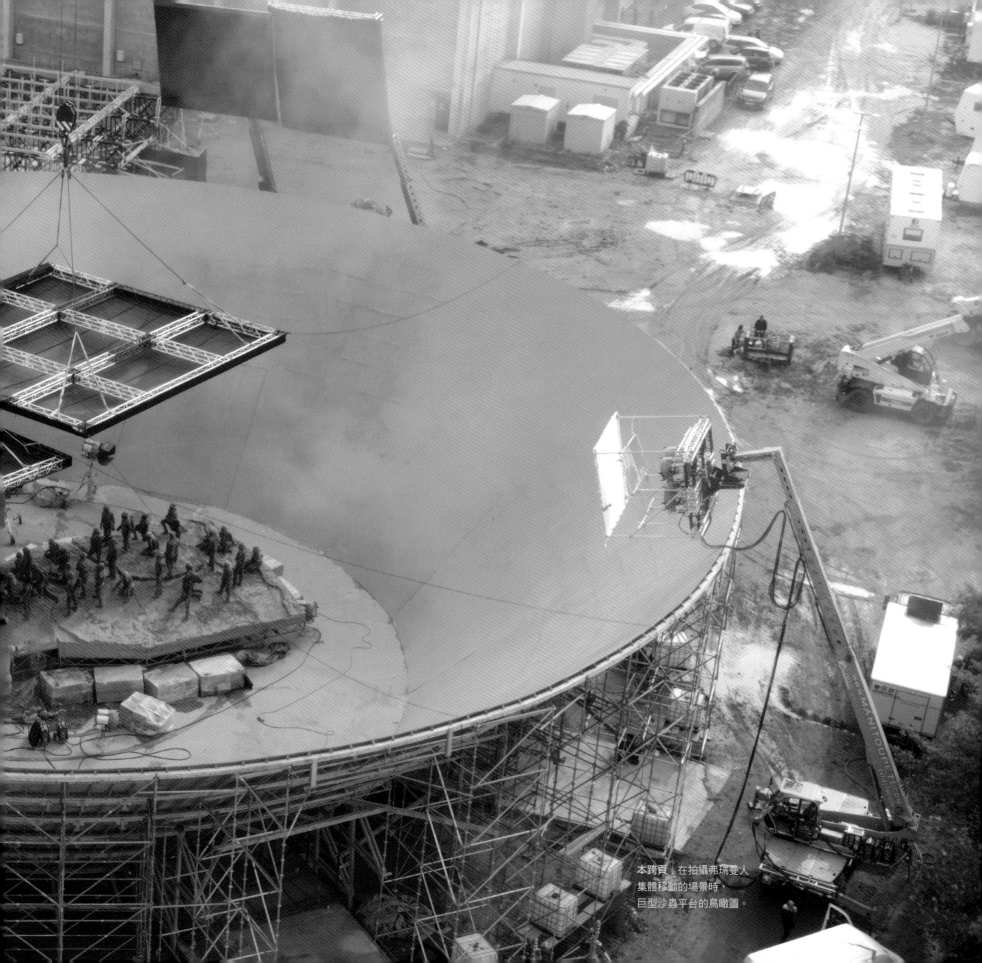

本跨頁｜在拍攝弗瑞曼人
集體移動的場景時，
巨型沙蟲平台的鳥瞰圖。

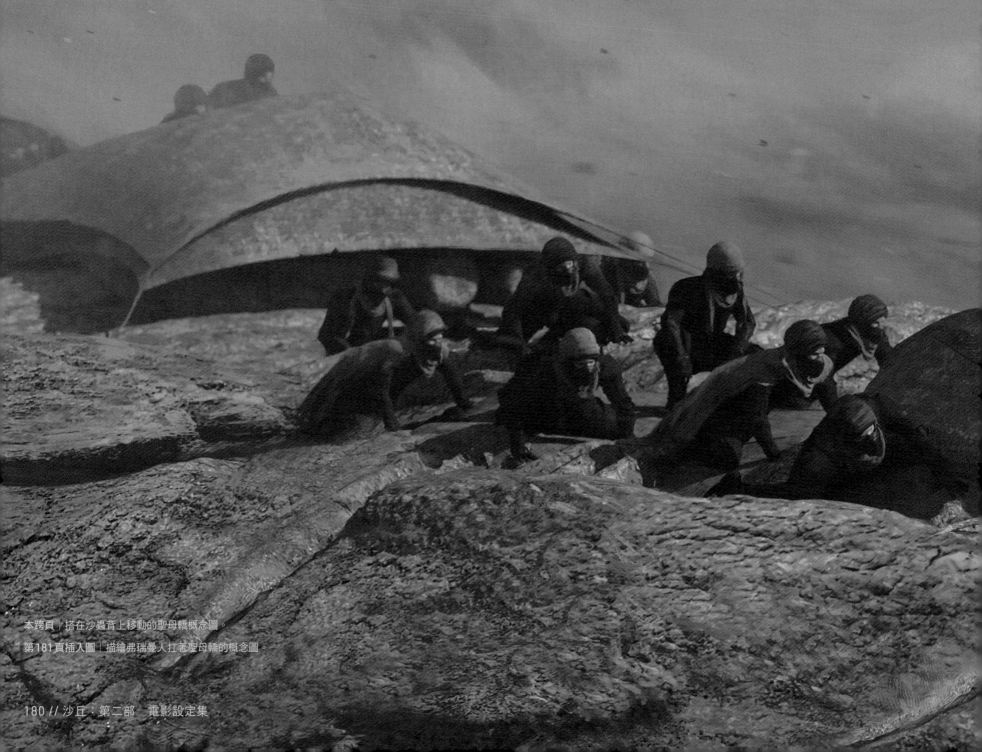

「我想要讓聖母轎的形狀符合空氣力學原理，
要大到可以坐進一名乘客，
卻也要足夠小巧輕盈，可以綁在沙蟲背上，
或是由4名弗瑞曼人扛著走。」
導演丹尼・維勒納夫

本跨頁｜搭在沙蟲背上移動的聖母轎概念圖。

第181頁插入圖｜描繪弗瑞曼人扛著聖母轎的概念圖。

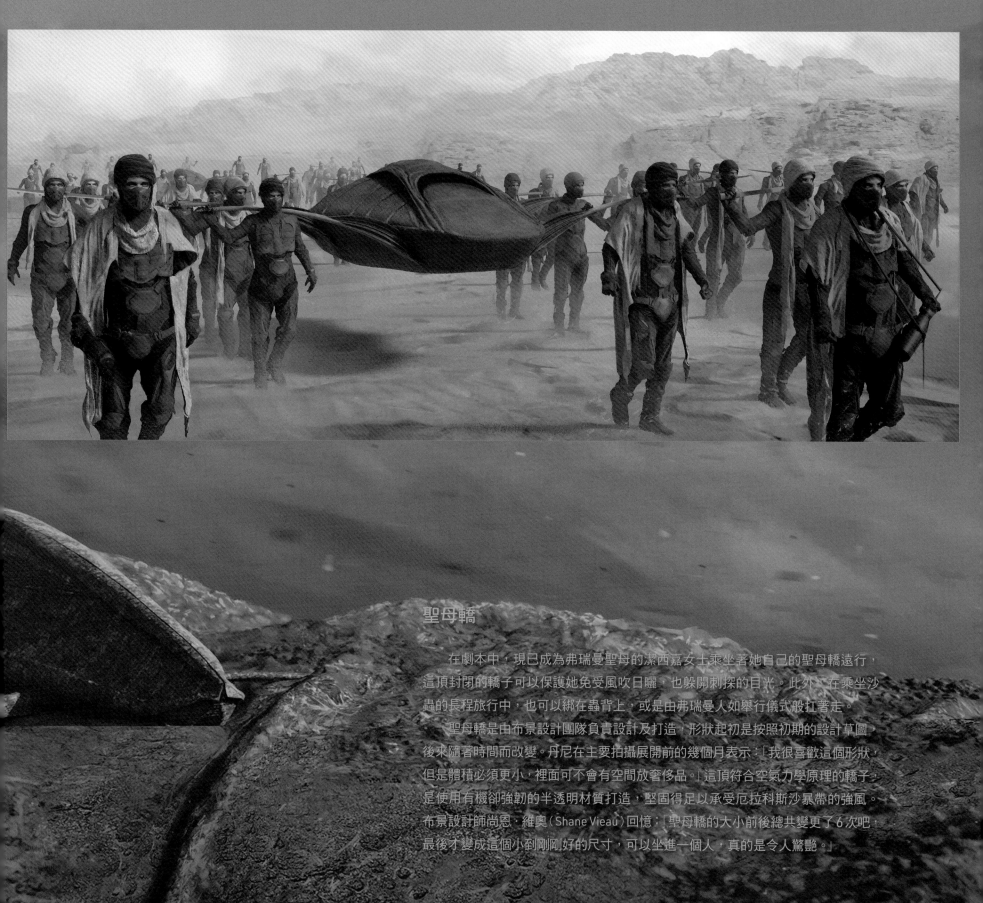

聖母轎

在劇本中，現已成為弗瑞曼聖母的潔西嘉女士乘坐著她自己的聖母轎遠行，這頂封閉的轎子可以保護她免受風吹日曬，也躲開刺探的目光。此外，在乘坐沙蟲的長程旅行中，也可以綁在蟲背上，或是由弗瑞曼人如舉行儀式般扛著走。

聖母轎是由布景設計團隊負責設計及打造，形狀起初是按照初期的設計草圖，後來隨著時間而改變。丹尼在主要拍攝展開前的幾個月表示：「我很喜歡這個形狀，但是體積必須更小，裡面可不會有空間放奢侈品。」這頂符合空氣力學原理的轎子，是使用有機卻強韌的半透明材質打造，堅固得足以承受厄拉科斯沙暴帶的強風。布景設計師尚恩‧維奧（Shane Vieau）回憶：「聖母轎的大小前後總共變更了6次吧，最後才變成這個小到剛剛好的尺寸，可以坐進一個人，真的是令人驚艷。」

穿越沙暴带
BEYOND THE STORM BELT

沙中一線

　　穿越沙暴帶前往南方，是一趟凶險又艱難的旅程，厄拉科斯的南半球被認為杳無人跡又難以穿越，對居住而言，太過荒蕪孤寂，不過也因為同樣的特徵，此地成了絕佳環境，相當適合孕育深植人心的宗教狂熱。潔西嘉對這點了然於心，因而乘著沙蟲前往南方，以助長預言的火苗，替她認為是利桑·亞拉黑的兒子鋪路。保羅則預見了他前往南方會導致的後果，因而堅決不前往，直到他退無可退，別無選擇。

　　法蘭克·赫伯特在原著中將這個沙漠地帶稱為沙暴帶，將厄拉科斯這整顆星球分為兩區，北部是危險又連年戰亂的沙丘，南部則是人類無法馴化又嚴苛的岩地。拍攝本片時，劇組參考火星表面來設計南半球的質地，之後再用視覺特效修改，以便符合約旦沙漠拍攝地點的實地景色。

　　即便厄拉科斯北部的許多區域都是在瓦地倫沙漠拍攝，但為了符合南部的黑岩調性及特色，劇組還是前往其他地點勘景。2009 年，丹尼在拍攝《烈火焚身》(Incendies) 時，便曾見過黑色的沙漠，13 年後，他請曾在該片跟他合作過的約旦當地製片法德·卡利爾 (Fuad Khalil) 再度去尋找那片沙漠。沙漠中的這片區域被炙熱的陽光烤焦，滿布天然的岩石，看來就像岩漿，正是丹尼夢寐以求的景色。踏上這片土地，感覺彷彿走進另一個世界，派崔斯驚呼：「腳下的聲音聽起來就像我們正走在鎖鏈上。」

第 182 頁至第 183 頁跨頁｜沙蟲幼蟲的概念圖。

上圖｜從太空中看見的厄拉科斯。

第 185 頁｜成群沙蟲穿越沙暴帶的概念圖。

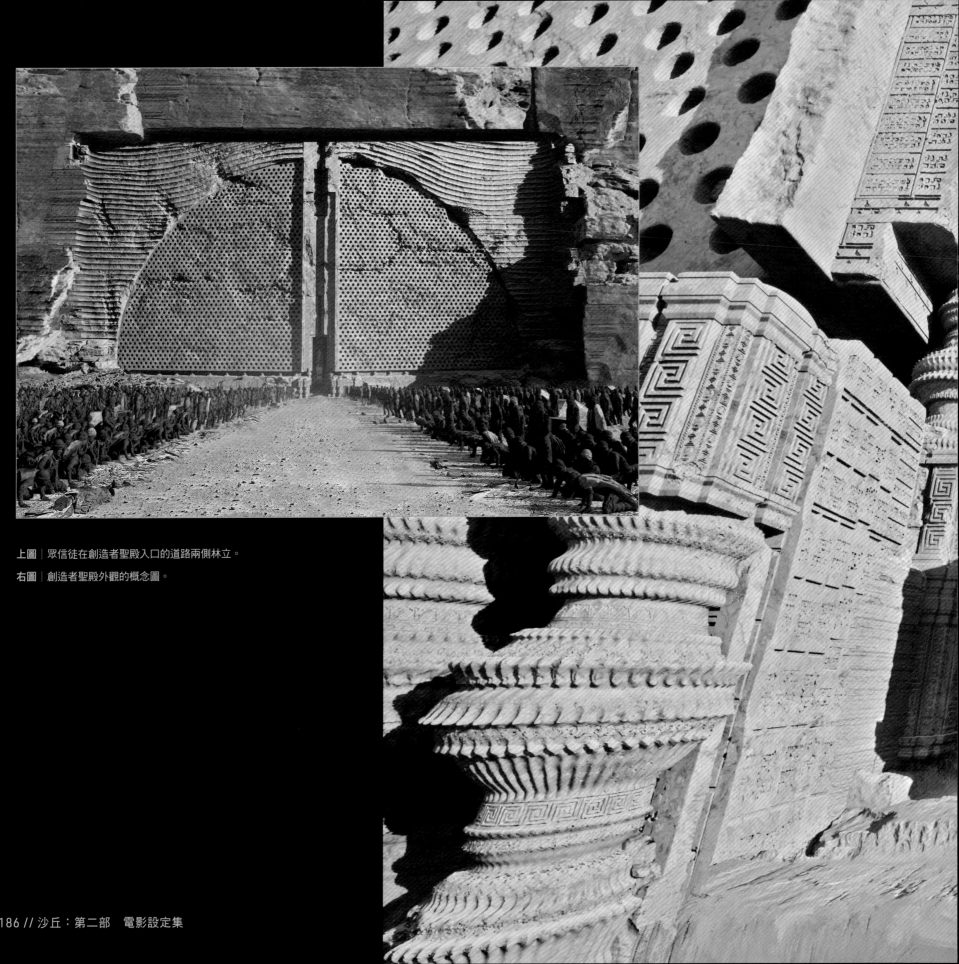

上圖 | 眾信徒在創造者聖殿入口的道路兩側林立。

右圖 | 創造者聖殿外觀的概念圖。

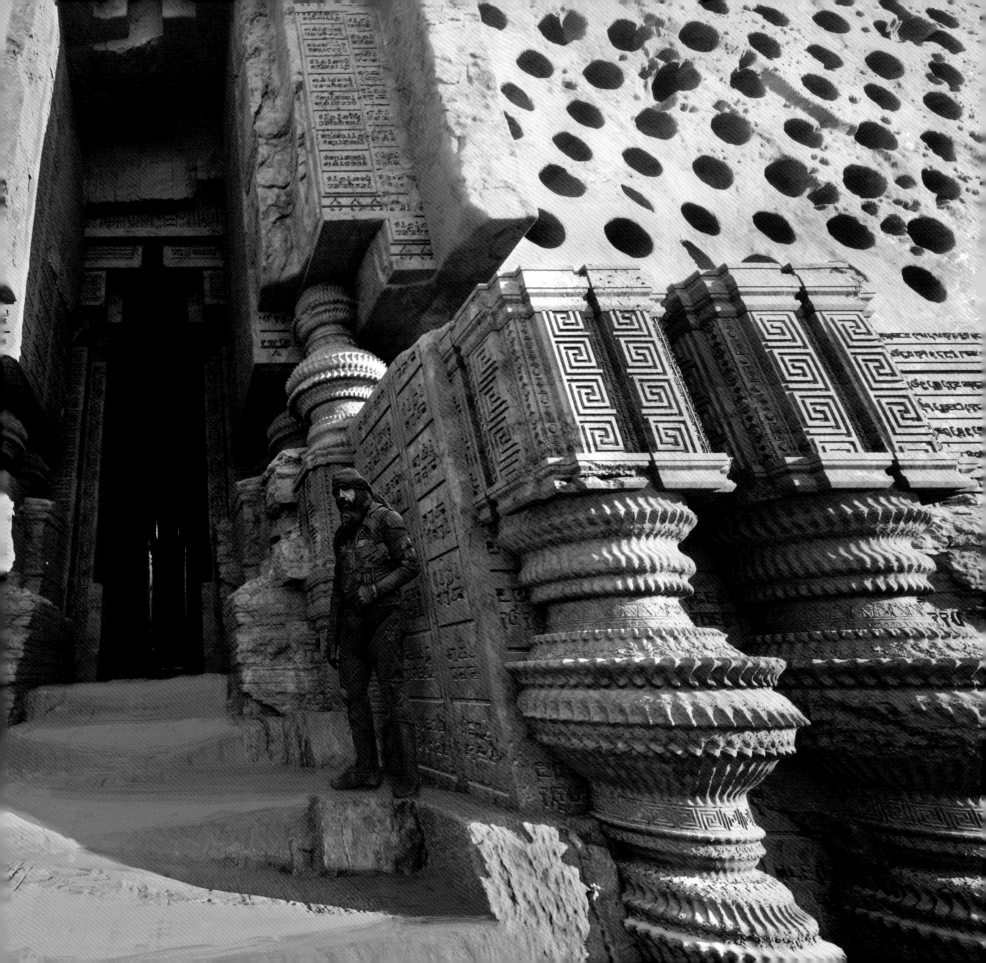

與創造者相遇

本跨頁｜內有兩個池子的創造者聖殿概念圖。

下圖｜在布達佩斯片廠搭建的創造者聖殿外部結構。

創造者聖殿和預言緊密關聯，此地也揭露了生命之水是怎麼來的。潔西嘉初抵南部，便前去造訪創造者守護者，此人的責任便是養殖沙蟲幼蟲，並製作神聖毒素。聖殿的外觀是在約旦某個地點拍攝，劇組稱之為「創造者起源」，那裡的石頭和南部的黑色調相同，而派崔斯也製作了塗層，塗上天然的岩面，創造出兩側有巨大石雕柱環繞的聖殿入口。

聖殿內景則是在布達佩斯的片廠中拍攝，劇組在這裡實際打造出整個布景，聖母就在角落看著創造者守護者從沙中召喚出沙蟲，並將牠沉入水池，以萃取出藍色的毒液。由於厄拉科斯上水資源稀缺，丹尼建議布景只要有淺淺池子就好：「深度約33公分，形狀就像個碗。」

而保羅抵達此處以進行先前從未有男性倖存的試煉時，聖殿的建築甚至擁有了更深的意涵。喝下生命之水後，他在上有圓頂的池子之間陷入瀕死狀態，派崔斯解釋：「這兩個圓圈組成了數字8，即永恆無限的象徵。沙子代表死亡，水則代表生命，而保羅正介於兩者之間。」

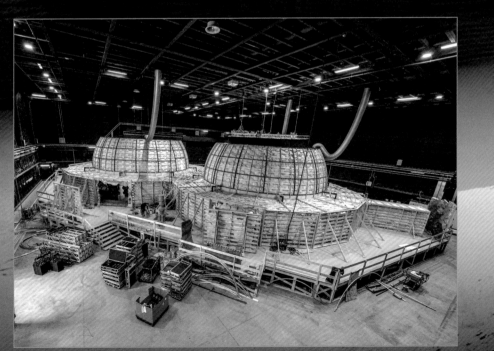

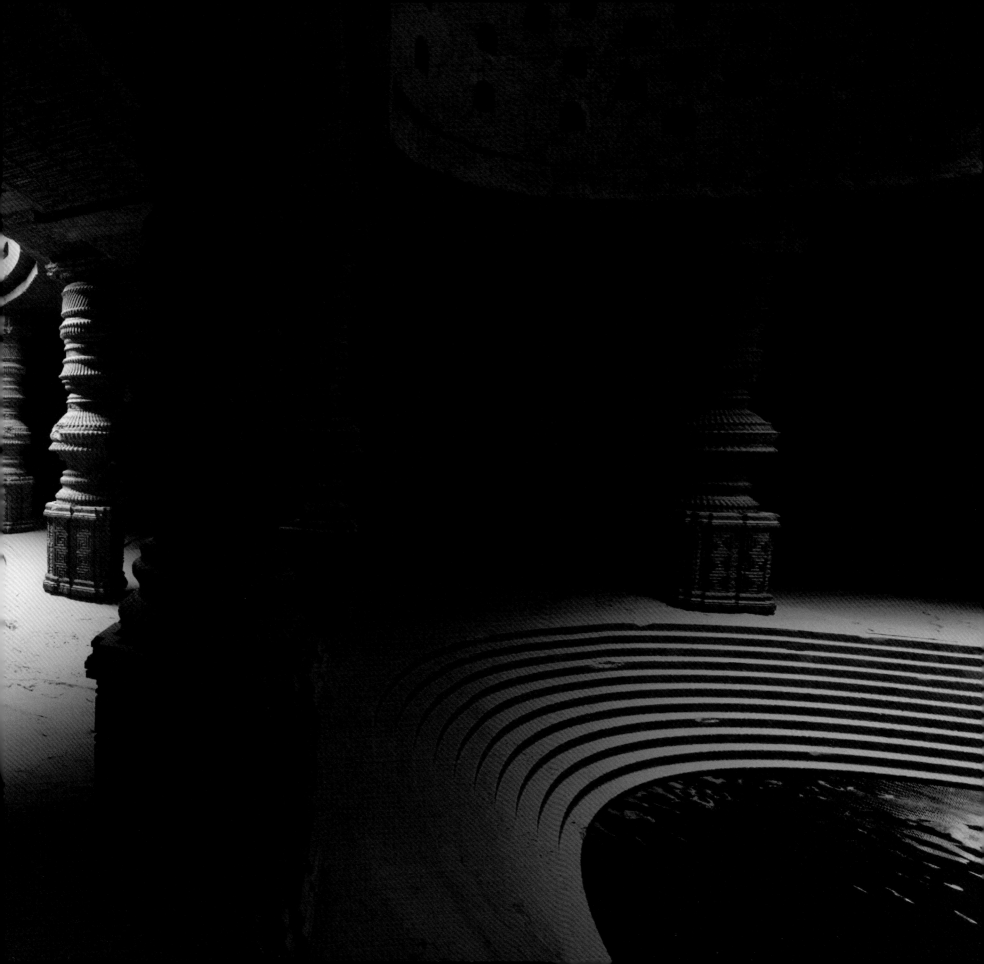

沙蟲幼蟲

下圖｜沙蟲幼蟲的概念圖。

第191頁｜艾莉森‧豪斯塔德
飾演的創造者守護者
正發出溫柔的彈舌音安撫沙蟲。

針對沙蟲幼蟲，劇組進行過諸多討論，包括如何設計、如何製作、如何用動畫呈現。丹尼表示：「理想上，我想要有一隻實體的蟲子，類似蟒蛇，大概3公尺長。」我們討論過使用電腦動畫輔助，或是整隻完全都用CG特效打造，但最後仍決定沙蟲的動作將以實體拍攝。丹尼認為：「有時候我覺得老把戲才是最棒的。」所以結論是製作出實體沙蟲幼蟲，並在片廠直接操縱。英國演員艾莉森‧豪斯塔德（Alison Halstead）獲選飾演創造者守護者，嫻熟地運用自己的身體來跟道具互動，還大幅度扭動身軀，讓觀眾相信這隻強大生物擁有驚人力量。

潔西嘉初抵創造者聖殿時，看見沙蟲在沙子中繞圈圈，並再度鑽回地下。這個鏡頭可說是《沙丘：第二部》中，特效團隊面臨的最大挑戰。傑德透露：「其實我們必須付出最多心力的，常常是小東西。我們用鏈子串起8顆球做出蟲身，然後用特製螺旋管當外皮，再放進沙子裡。」團隊之後又花了6週開發及測試手動操作的機制。他們在沙中埋了2條軌道，一條用來拍蟲的繞圈動作，另一條則是讓小沙蟲能夠在創造者守護者捶打地面時，直直朝她前去。和沙胡羅成蟲的習性相同，沙蟲幼蟲也會受到固定節奏的振動激怒，開始暴衝攻擊。丹尼如此形容：「沙蟲幼蟲得像蛇一樣猛跳起來，令人膽寒又迅速。」

在劇本中，纏繞在創造者守護者身上的激動沙蟲聽到不成調的口哨聲就會平靜下來。但艾莉森發出的，反倒是輕柔的彈舌音，丹尼還滿愛這個更動，因為讓他想起了成蟲的聲音。幼蟲一浸泡到水裡，就會在池中猛彈亂跳，負責製作幼蟲道具的伊凡‧波哈諾克（Iván Pohárnok）和其他4名操偶師一起操縱蟲子，每個人都控制不同的部分。

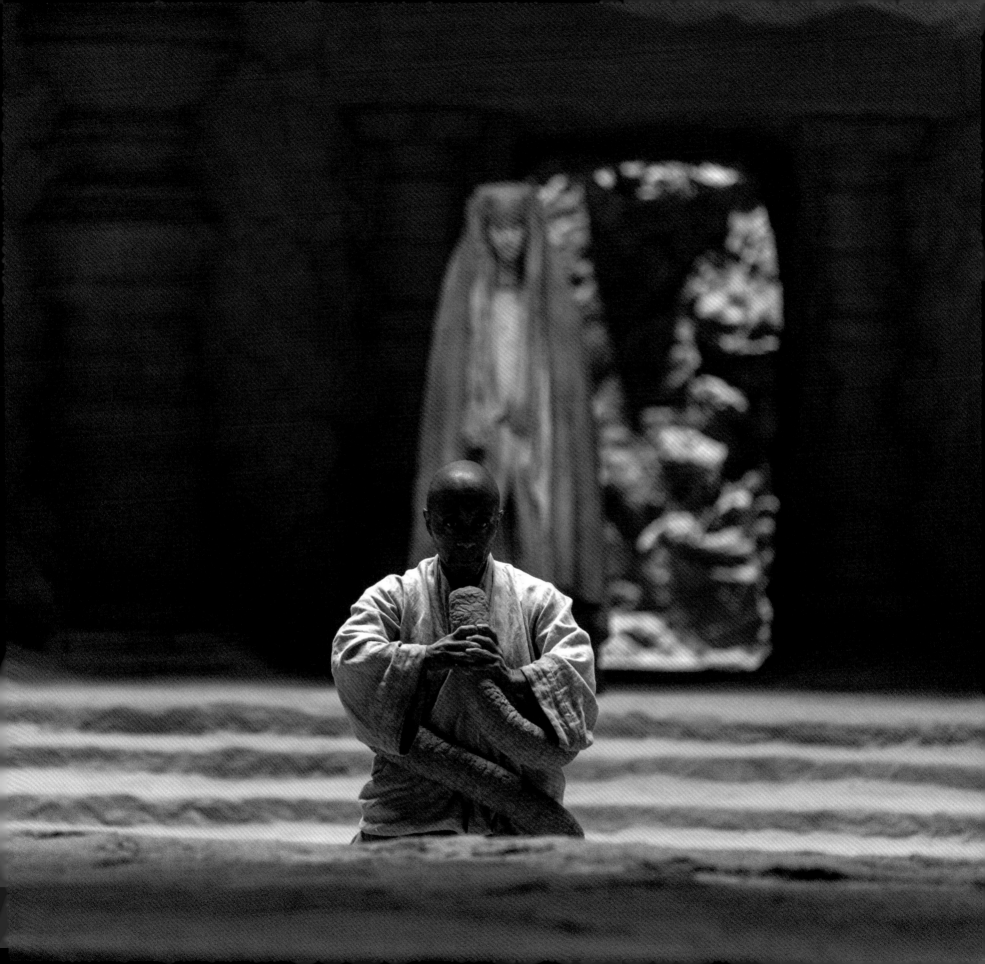

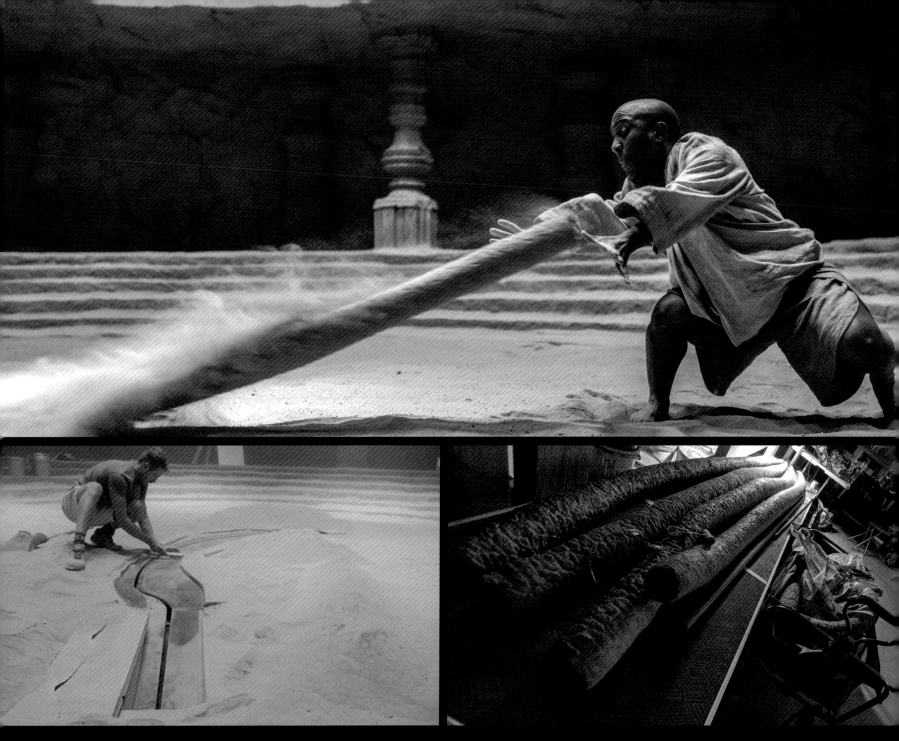

上圖｜艾莉森・豪斯塔德飾演的創造者守護者在沙池中捕捉沙蟲幼蟲。

左圖｜沙子底下埋的兩條軌道之一，以使用機器操縱蟲子移動。

右圖｜沙蟲幼蟲實體。

第193頁｜艾莉森・豪斯塔德和兩名操蟲師站在水池中。

第194頁至第195頁跨頁｜辛蒂亞飾演的荃妮發現提摩西・夏勒梅飾演的保羅命懸一線。

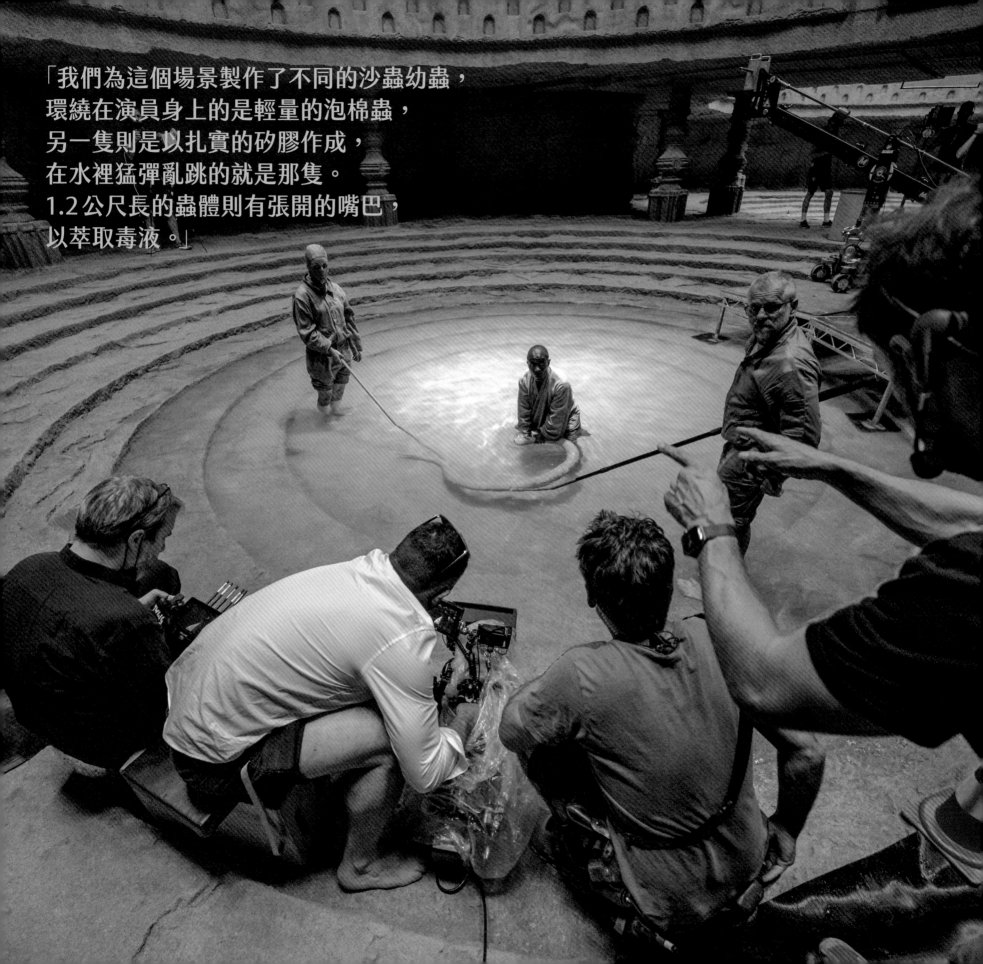

「我們為這個場景製作了不同的沙蟲幼蟲，
環繞在演員身上的是輕量的泡棉蟲，
另一隻則是以扎實的矽膠作成，
在水裡猛彈亂跳的就是那隻。
1.2公尺長的蟲體則有張開的嘴巴，
以萃取毒液。」

穿越群眾

下圖｜山洞大廳的早期概念圖，設計成一個立方體結構。

第197頁｜提摩西‧夏勒梅飾演的保羅一步步走近山洞大廳。

保羅後來如同預言所預示，受到沙漠之春的眼淚喚醒，並成為「奎薩茲‧哈德拉赫」。他的幻象更為清晰，往前的道路也更加明朗。看見自己身世的真相之後，保羅決定以其人之道還治其人之身，前往山洞大廳舉辦的戰爭議會，並宣告他將迎向他先前一直逃避的命運。

劇組牢記黑色沙石代表厄拉科斯南部，所以選中了一個我們取名「三黑山」的地點，來捕捉披著斗篷的身影大步朝鏡頭無畏走來的畫面，人影身後，巨大的沙塵暴呼嘯著肆虐整片大地。這個區域離約旦的阿卡巴和首都安曼一樣遠，搭車可達，

但費時頗久，想快一點的話也能搭直升機前往。有支小團隊和提摩西‧夏勒梅一同前往，以拍攝保羅在熱浪中走近山洞大廳的背影。

保羅一抵達這座死火山的火山口就遭逢敵意，南部的弗瑞曼基本教義派戰士並不信任這名異星人，但問題並不在於他們是否相信預言本身，而是他們是否相信保羅便是預言中的救世主。丹尼將這一段稱為「憤怒走道」，隨著保羅走過人山人海的弗瑞曼人，人們從四面八方逼近，攝影機也在肩膀高度跟隨著他。

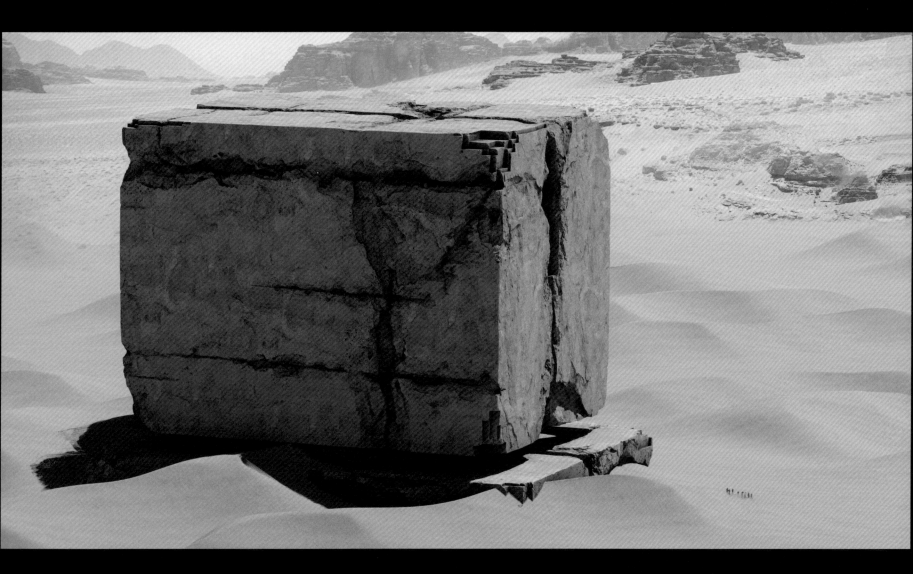

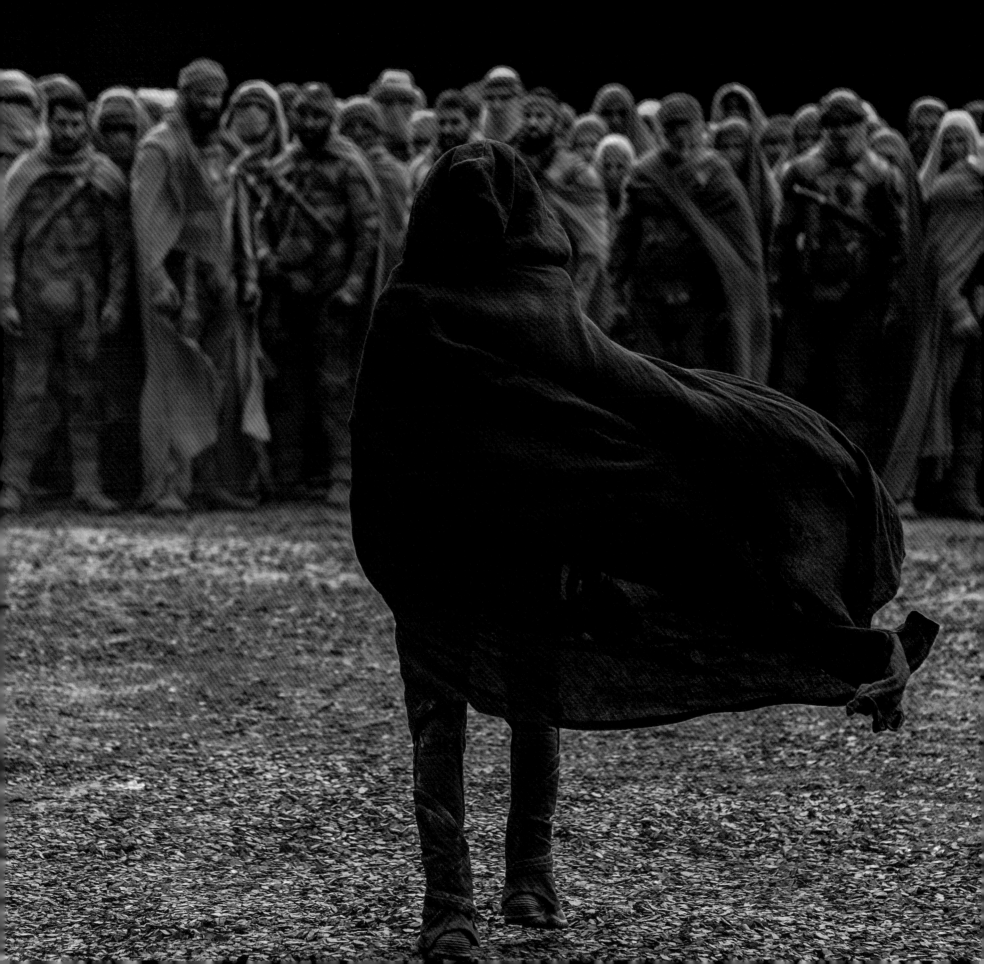

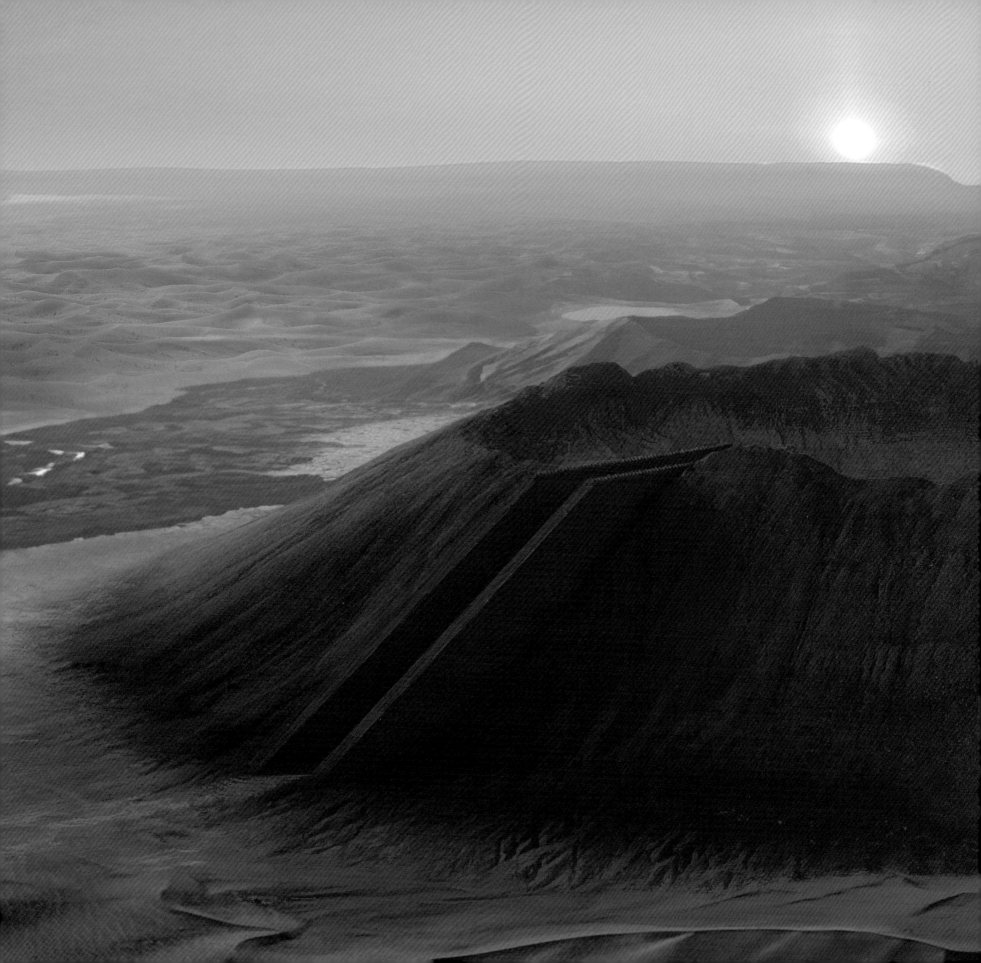

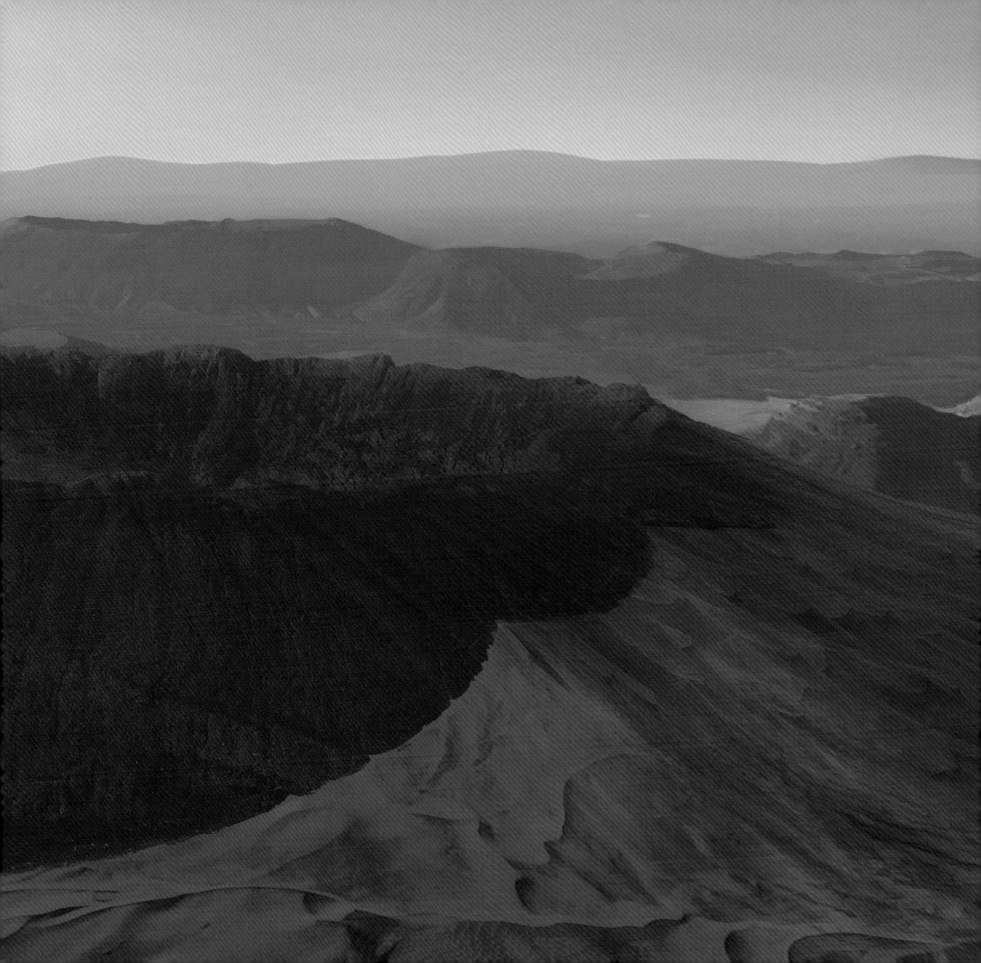

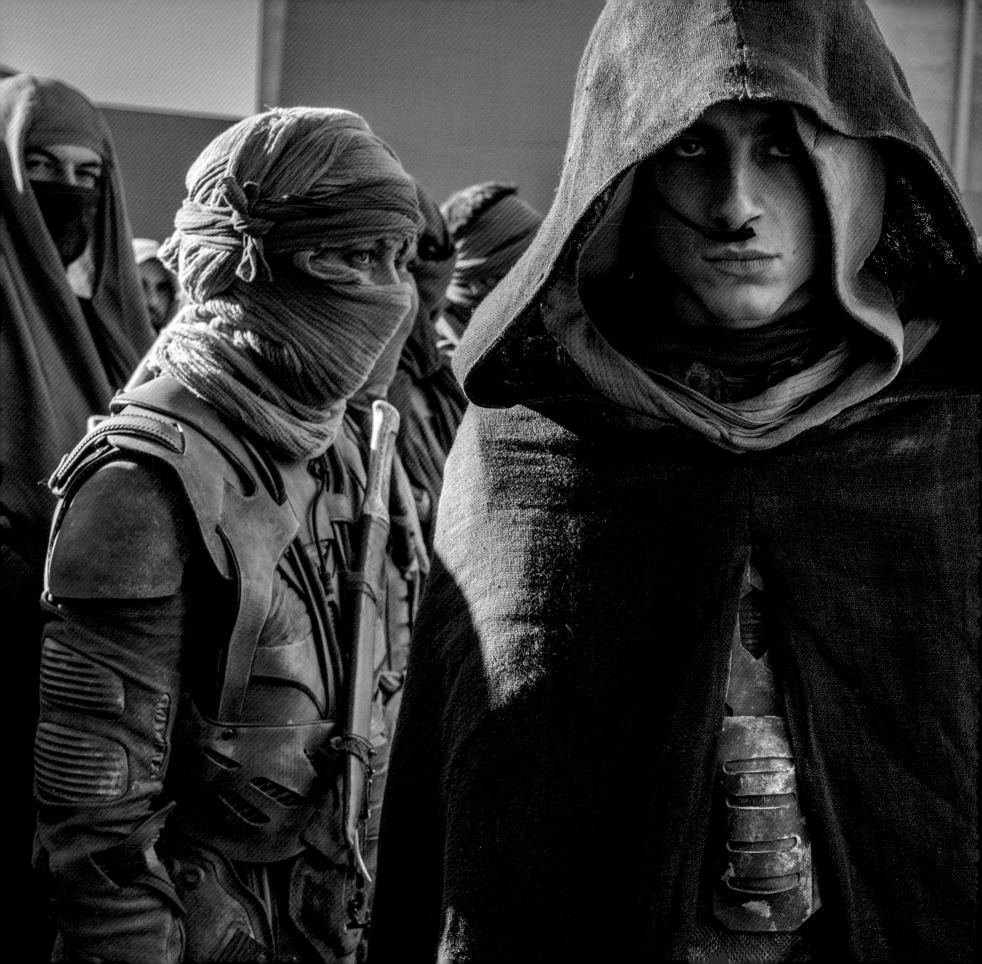

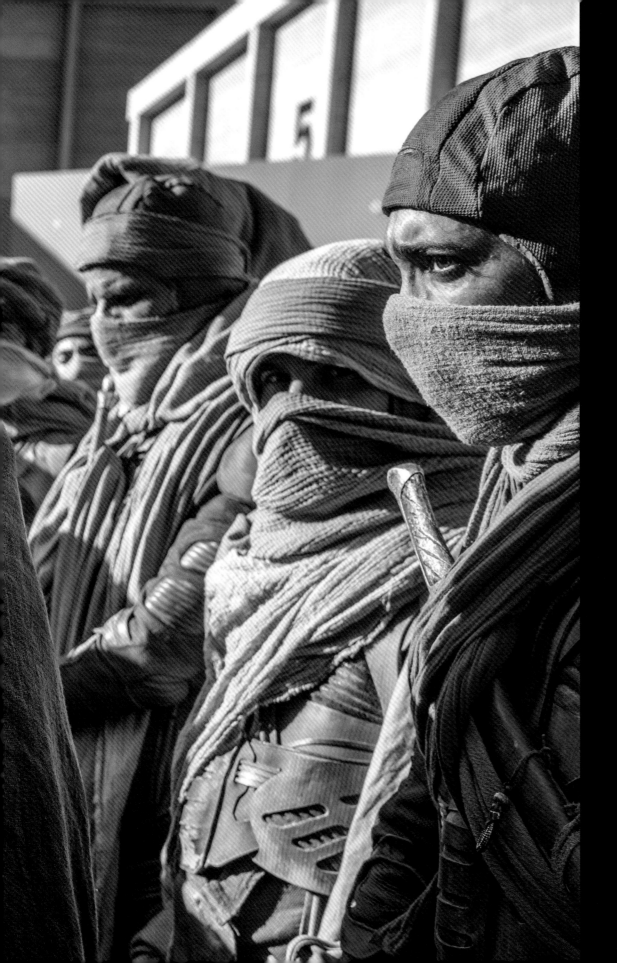

「我是保羅・摩阿迪巴・
亞崔迪，厄拉科斯公爵。
讓上帝之手為我作見證，
我是天外之音。
我會帶領你們前往天堂。」

保羅・摩阿迪巴・亞崔迪

第198頁至第199頁跨頁│
山洞大廳外觀的最終概念圖。

本跨頁│數百名臨時演員在山洞大廳的入口
營造出敵意環境，攝於布達佩斯。

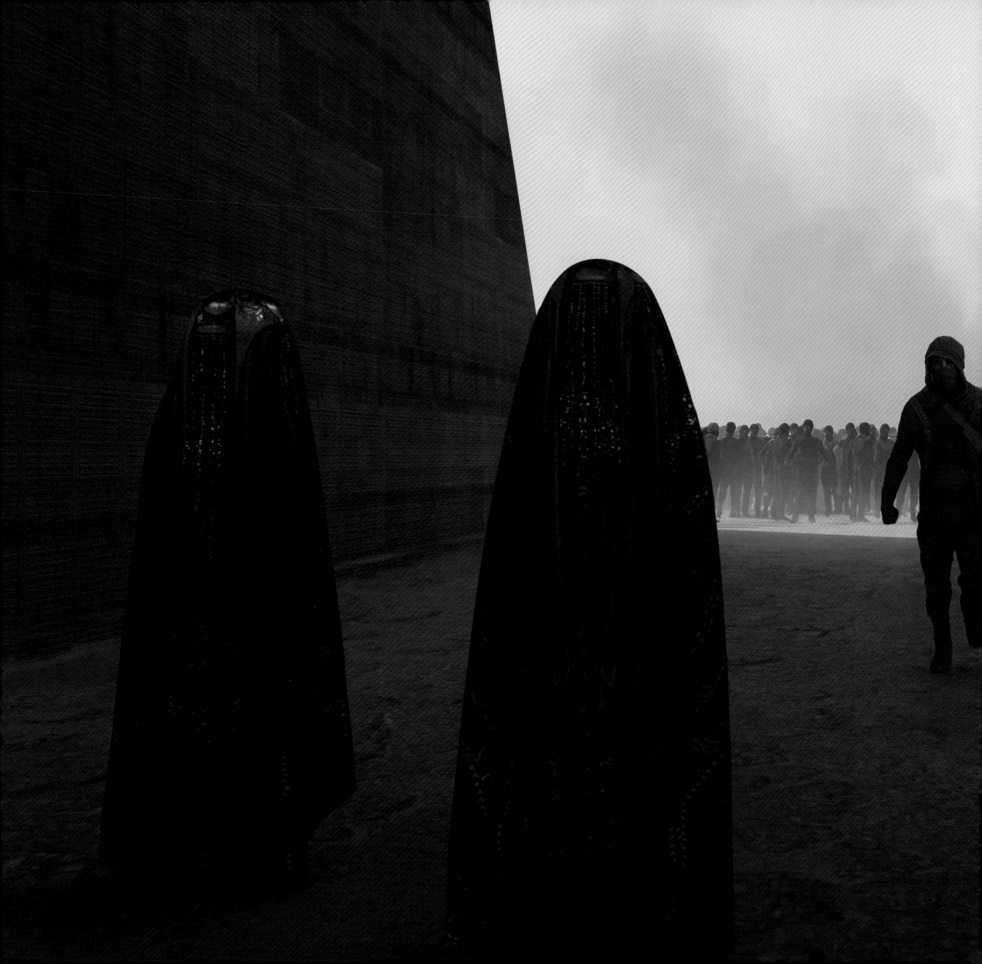

成為利桑・亞拉黑

　　保羅隨後自稱是利桑・亞拉黑，即帶領眾人前往天堂的救世主，這場戲是全片關鍵，挑戰則在於重現震撼人心的概念圖，場面一定要非常盛大。布景根據劇組考慮的拍攝地而不斷演變，派崔斯回憶：「我們花了很久才決定好，這就跟《沙丘》中的『樞紐』布景一樣複雜。」

　　雖然在拍攝過程中，布景設計不斷變動，有一項建築元素仍始終如一，那就是保羅所站的石台，這能讓他立於群眾之上。派崔斯解釋：「他就站在一系列同心圓的正中央，同心圓上刻著弗瑞曼人各種預言的故事。」劇組研究了好幾次高度，以決定位於布景中央的角色要比群眾高出多少才適當，而這個場景最終是在布達佩斯的片廠內拍攝，四面牆上都鋪上了黑色的板子，以運用視覺特效擴展整個畫面。派崔斯提到這個神聖地下洞穴時表示：「這裡跟足球場一樣大。」。

本跨頁｜保羅進
入山洞大廳的概念圖。

丹尼在劇本中將這場戲形容為「上萬名弗瑞曼人坐著不發一語。」不過，劇組能夠動用的服裝數量只有3百件左右，包括所有部落領袖、弗瑞曼巡邏隊、長者的服裝，而這影響了臨演的人數。為這麼多人著裝也是一大挑戰，丹尼表示：「他們會穿著蒸餾服和穴地的服飾，而我們能做幾件，就會做幾件。」但由於製作蒸餾服相當費工，相關團隊也想出了替代方案，就是將蒸餾服的圖案直接印在連身衣上，以創造出演員穿著全套弗瑞曼裝備的假象。此外，還加上了層層布料，比如披肩、圍巾、薄紗，讓假蒸餾服混入人群中。

不過即便有了這些額外的服裝，片中人群看起來依然必須更為龐大，因此需要動用視覺特效加以複製，而這需要數百名臨時演員動作整齊劃一地起立及蹲下，保羅·蘭伯特緊緊盯著他們，他回憶：「我得看見所有人的每一顆頭。」

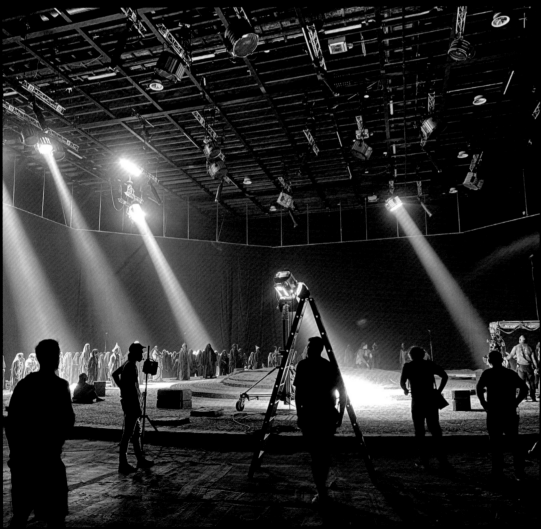

「在早期的概念圖中，
我們在群眾間放置了燈籠，
以照亮整個場景。後來，
我們設計出『太陽光束』，
會從天花板上透進來。」

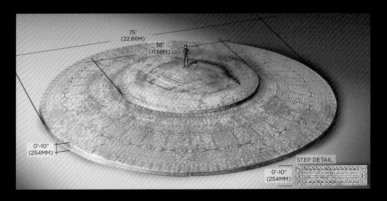

左上｜山洞大廳的概念圖。

左下｜山洞大廳片廠。

右下｜石台的概念圖。

第205頁｜提摩西·夏勒梅飾演的
保羅·摩阿迪巴·亞崔迪，攝於布達佩斯片廠。

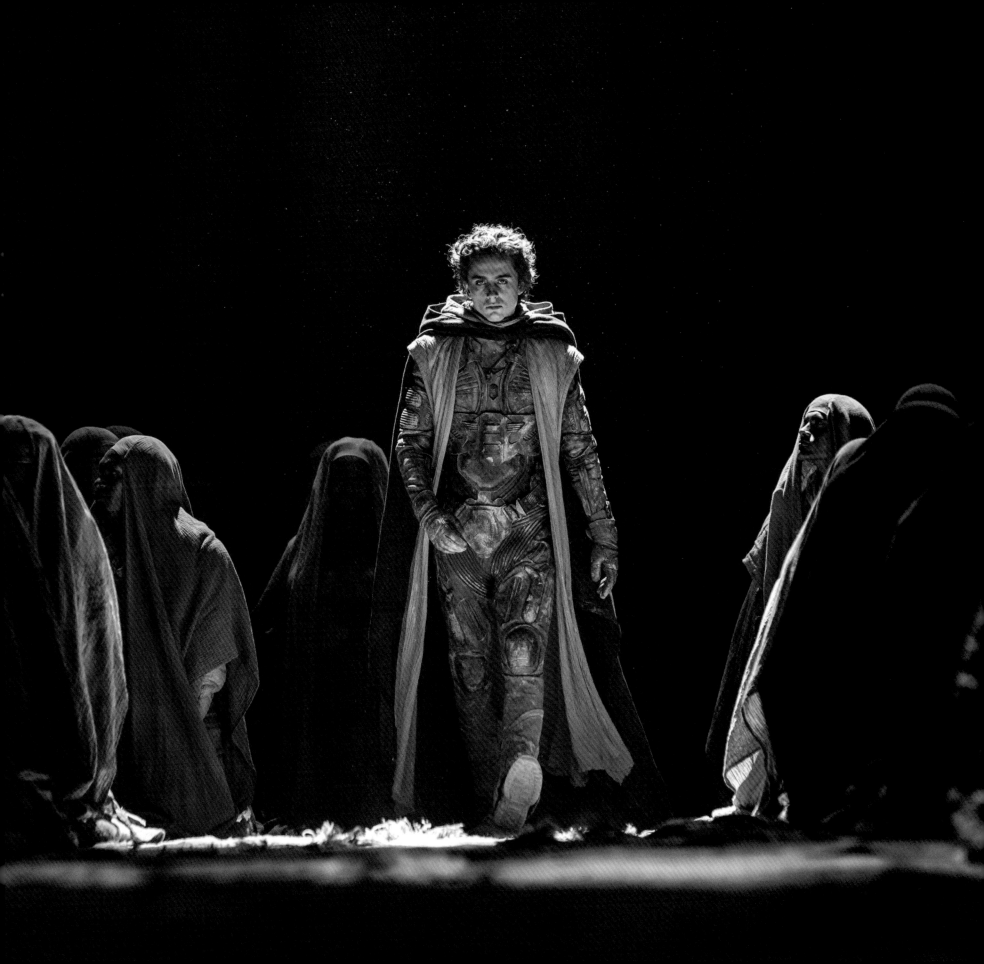

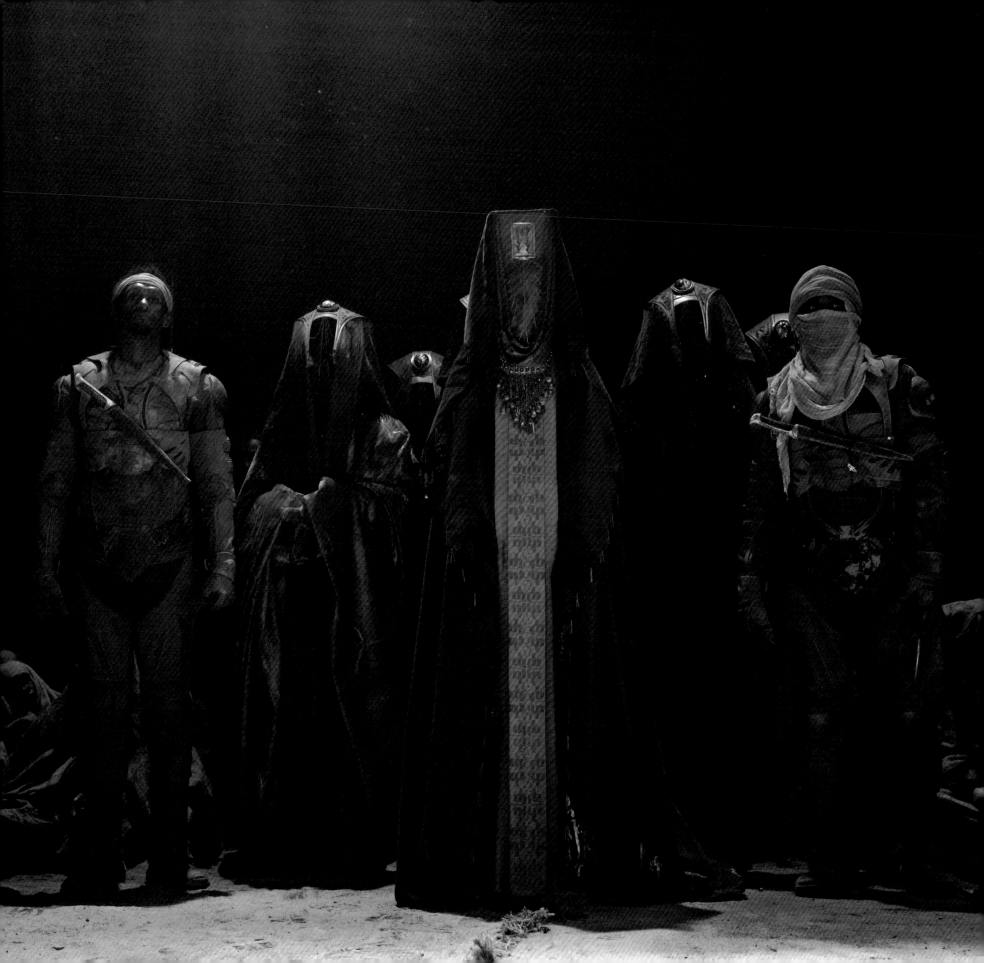

舉足輕重的聲音

在南方，聖母既強大又受人尊崇，這和北方大相逕庭，因為北方的弗瑞曼人對於這些女子代表的宗教信仰更加多疑。聚集於山洞大廳的20位聖母之中，潔西嘉的影響力和地位是最高的，因為眾人認為她是利桑·亞拉黑之母。

和《沙丘》中的貝尼·潔瑟睿德不同，她們在沙漠中並不穿黑色，而是穿著土色系，例如淡橘色和深褐色等，賈桂琳解釋：「潔西嘉南行後，我們的整體色調也跟著改變。她們也會穿橄欖綠，還有一種淡酪梨色，當然也少不了銀色跟金色，這樣更為溫暖，也更為華麗。」

丹尼則將聖母的身影比擬為成堆的波斯地毯：「服裝得要非常笨重，但衣袍內是相當女性化的女子，彷彿她們承載的重量就反映了她們的政治影響力。」他也強調這些層次是《沙丘》服裝上的一大亮點，而他想要在第二集中進一步擁抱這樣的設計元素。賈桂琳表示：「她們的視覺風格必須看起來非常老邁，幾乎就像埃及的石棺，而這一點給了我們靈感。」

製作服裝的所有布料也都在布達佩斯悉心弄舊、手染、手繪，並加上契科布薩文字，即法蘭克·赫伯特在原著中創造的語言。聖母配戴的項鍊同樣也是手作，為整套服裝添上最後一層繁複的裝飾。身上掛著越多珠寶首飾，就代表聖母的權力越大，也越受人尊敬。

第206頁｜潔西嘉女士是南部弗瑞曼聖母的領袖。

本頁｜南方貝尼·潔瑟睿德服飾的概念圖。

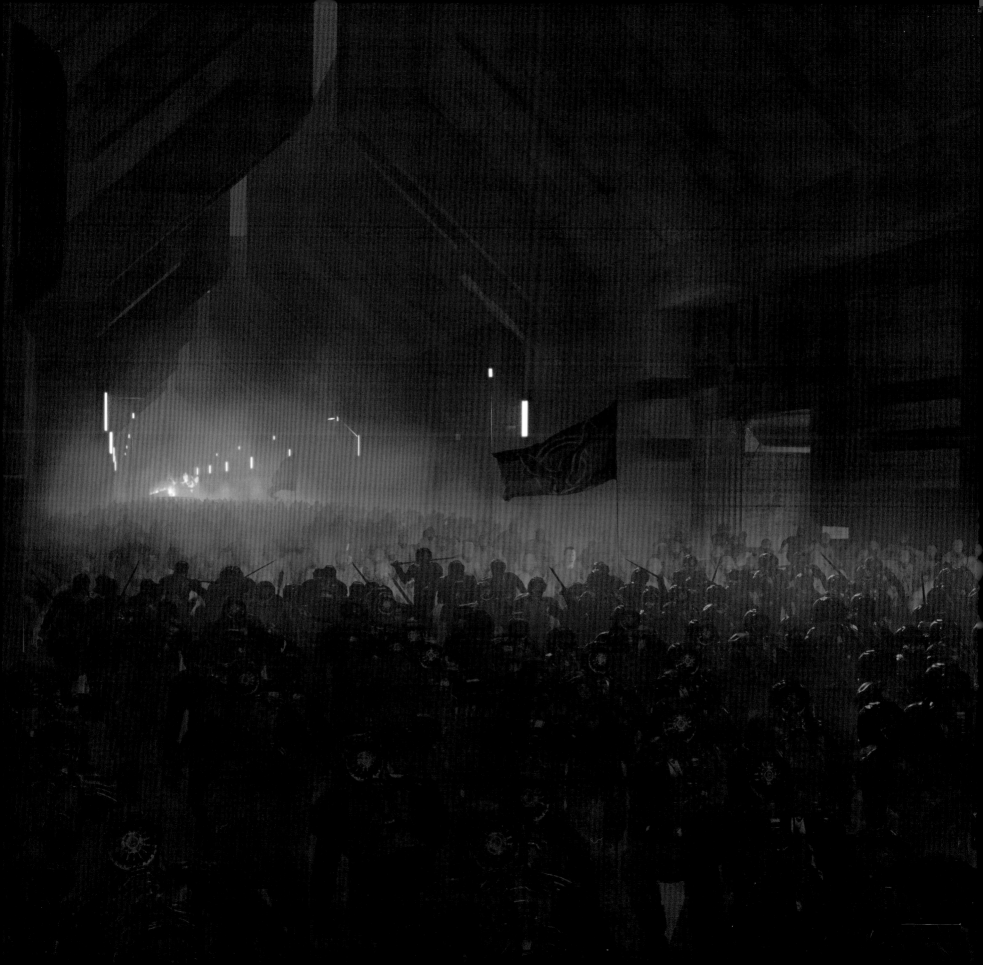

回到原點

俘虜了皇帝、伊若琅公主、菲得一羅薩後，保羅攻入厄拉欽恩官邸瑞瑟登西，也就是他的家族在《沙丘》中居住之地。最終的決鬥場景，帶領觀眾回到第一集中熟悉的府邸建築，不過是在新設計的戰情室中。即便大到可以容納數百人，這個空間的氛圍類似不公開的審訊室，幾乎能引發幽閉恐懼。此地無處可躲，而隨著故事進行，許多角色也必須承擔自身行為的後果。

保羅逐漸接受他身為救世主的角色之後，深知自己已失去了荃妮，即便只要他一息尚存，仍然會愛著她，也無法改變。保羅提出他將迎娶伊若琅時，荃妮的心碎及憤恨變得更加強烈。公主本人則無動於衷，她心明如鏡，也期待以她父親的姓氏統治帝國。接著，保羅實現他的命運，為此他準備已久，即為他父親報仇，而潔西嘉女士、聖母莫哈亞、史帝加、葛尼都在一旁目睹。

這場戲共花了10天拍攝，以捕捉戲劇張力，以及保羅和菲得一羅薩至死方休的凶殘決鬥。菲得是代表皇帝出戰，製片凱爾·波伊特表示：「這場白刃戰是片中重大時刻，具有莎士比亞戲劇色彩。在替父親報仇的過程中，保羅失去了他的靈魂，成了周遭權力角力的工具。觀眾會知道他陷入這個可怕的宿命。這部電影，是位於善惡之間的灰色地帶上。」

本跨頁｜戰情室的概念圖，從這裡可遠眺厄拉欽恩。

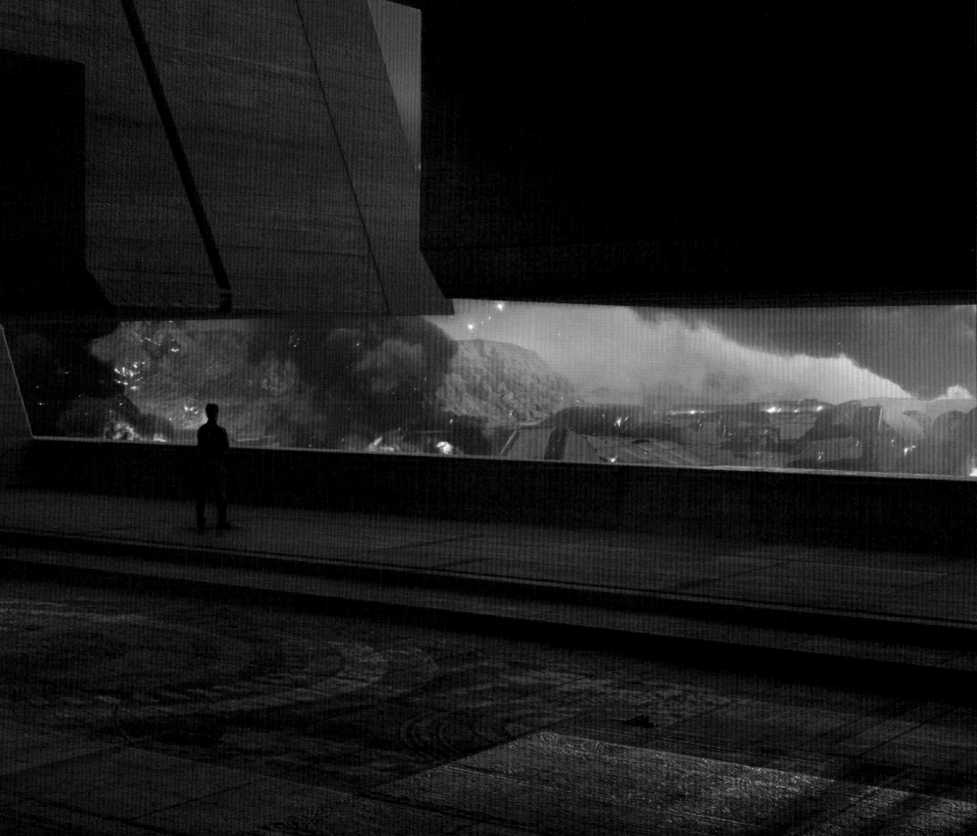

最終決鬥

對丹尼來說，這場決鬥不只是決鬥，還必須講述足以撐起敘事線的故事。因此他要求這場終極決鬥的長度要是《沙丘》中保羅跟詹米斯之戰的3倍，他表示：「感覺必須相當凶險，彷彿保羅遇到不相上下的敵手。」

提摩西‧夏勒梅和奧斯汀‧巴特勒除了演出各自角色，在複雜的武打編排中，也為彼此激發出最棒的潛力。李‧莫里森觀察：「兩人都是非常出色的演員，在武打上也很有天分。他們攜手不斷激勵彼此，將表演提升到另一個境界。他們打鬥的速度實在太快了，我們還得叫他們慢下來，否則我們看不出來打鬥時發生了什麼事。他們就是打得這麼快。」

戰情室花了22週搭建，包含一座巨大的承重結構，可把整個布景抬離地面。在片中虛構的世界中，這個空間位於官邸頂端，可以俯瞰整個厄拉欽恩，不僅呼應了第一集，也從原始的布景中借用了一些元素。派崔斯透露：「通往戰情室的大門，就是雷托書房的大門。在空間的一側，我們設了《沙丘》中原始的4公尺大門，也在另一側做了兩扇對應的門。」

接著，葛雷格還有項複雜任務：重現日出，讓日出的光芒從巨大開口照耀戰情室。丹尼驚呼：「這個設備太驚人了！」他說的是覆蓋片廠一整面牆的光板牆，「我這輩子從來沒在片廠中看過這麼多燈，他大規模重現了一整片天空。」

在這場戲中，葛雷格同樣用Vortex8 LED光板來創造密集的太陽光源，作法跟穴地蓄水池布景一樣，不過戰情室還加上了一整片天空及下方的城市。劇組用上了8百片獨立的LED光板，以重現照亮戰情室的明亮日光，葛雷格指出：「我們在《沙丘：第二部》用上的燈光，比先前拍攝《沙丘》還要多。」

派崔斯也受到舞台設計的技巧啟發，做了一大片白絲布幕，在遮住葛雷格的巨大燈光系統時，還能讓燈光穿透。布料設計成越接近地平線越不透光。此外，布幕也能上升及下降，視攝影機的位置，以及從戰情室內往外俯瞰厄拉欽恩的視角而定。

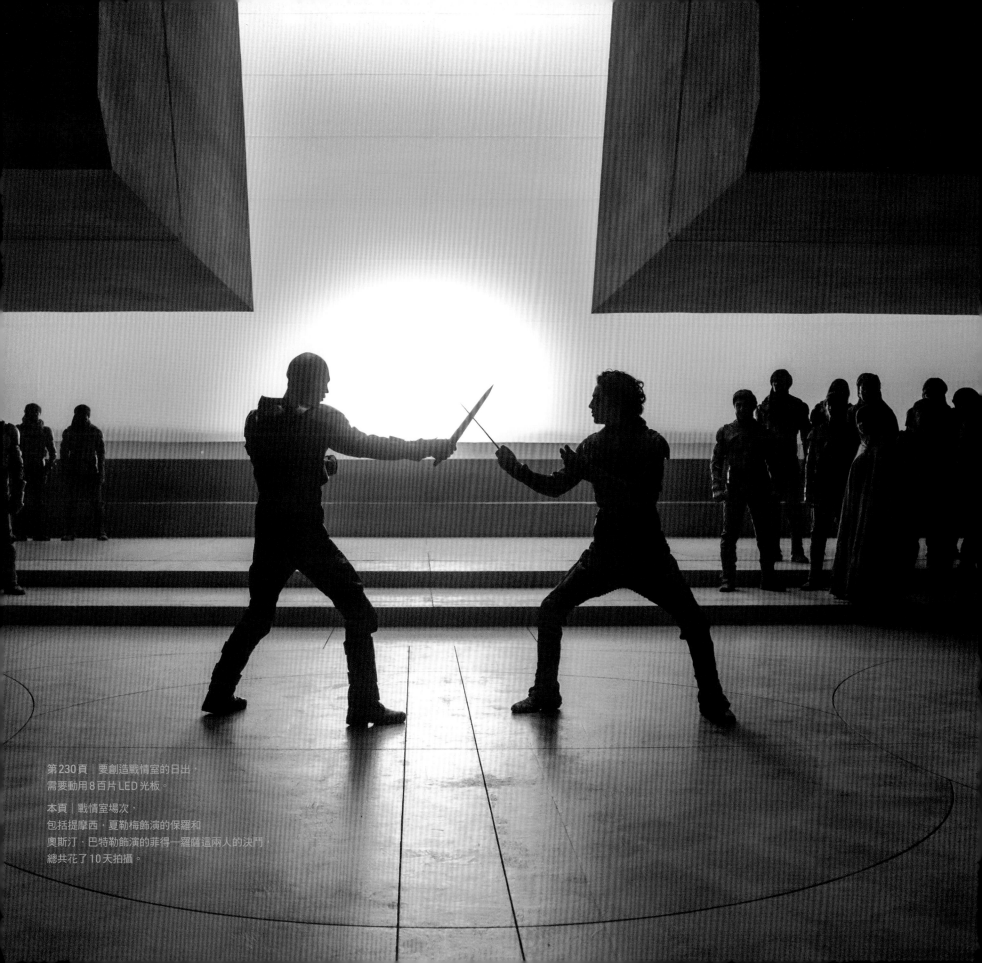

第230頁｜要創造戰情室的日出，
需要動用8百片LED光板。

本頁｜戰情室場次，
包括提摩西‧夏勒梅飾演的保羅和
奧斯汀‧巴特勒飾演的菲得—羅薩這兩人的決鬥
總共花了10天拍攝。

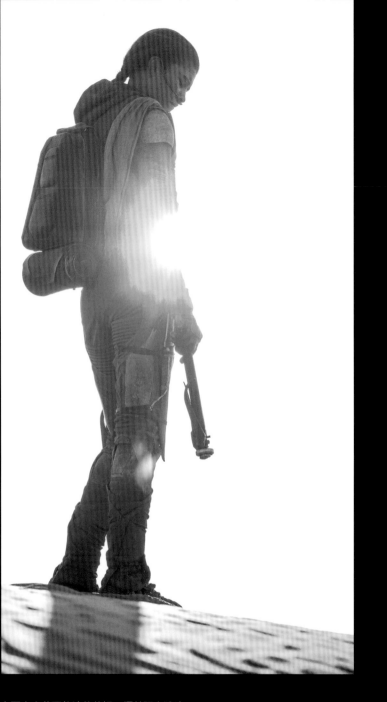

阿布達比

主要團隊的最後正式拍攝日，是在 2022 年 12 月 8 號，而最後拍攝的鏡頭，也正好是荃妮在電影結尾怒目望著遠方尋找蟲跡。劇組在日落時分殺青，提摩西和哈維爾加入了辛蒂亞、丹尼、葛雷格、劇組人員在阿布達比沙丘上的行列，慶祝 5.5 個月的拍攝過程劃下句點。

所有人都同意這次拍攝十分成功，執行製片暨傳奇影業實體拍攝執行副總賀伯·蓋恩斯（Herb Gains）表示：「說實在的，我們在過程中遭遇了各種沒人面臨過的挑戰力。除此之外，還有必須讓這部電影比第一集更浩大也更棒的壓力。丹尼孜孜不倦地領導大家，全體劇組的表現相當優異，他們都是各自領域的好手，靠著他們，一切問題迎刃而解。」

拍攝《沙丘》的經驗，在製作第二部電影時無疑也是項重要的優勢，讓團隊中的人可以有效、迅速地跟彼此溝通。派崔斯說：「我們全都很愛戴丹尼，也全都團結起來支持他。」拍攝《沙丘：第二部》非常具有挑戰性，需要每一名劇組成員傾盡所有，而他們也做到了，凱爾·波伊特補充：「要是原班人馬不願意回歸，這一切就都不可能成真，因為我們先前就是這麼達成的。核心團隊的每一個人都願意付出一切去協助丹尼完成願望，而全體演員也都是這麼想的。」

「我們剛開始製作這部電影時，並沒有完全理解規模會有多浩大。」
製片凱爾·波伊特

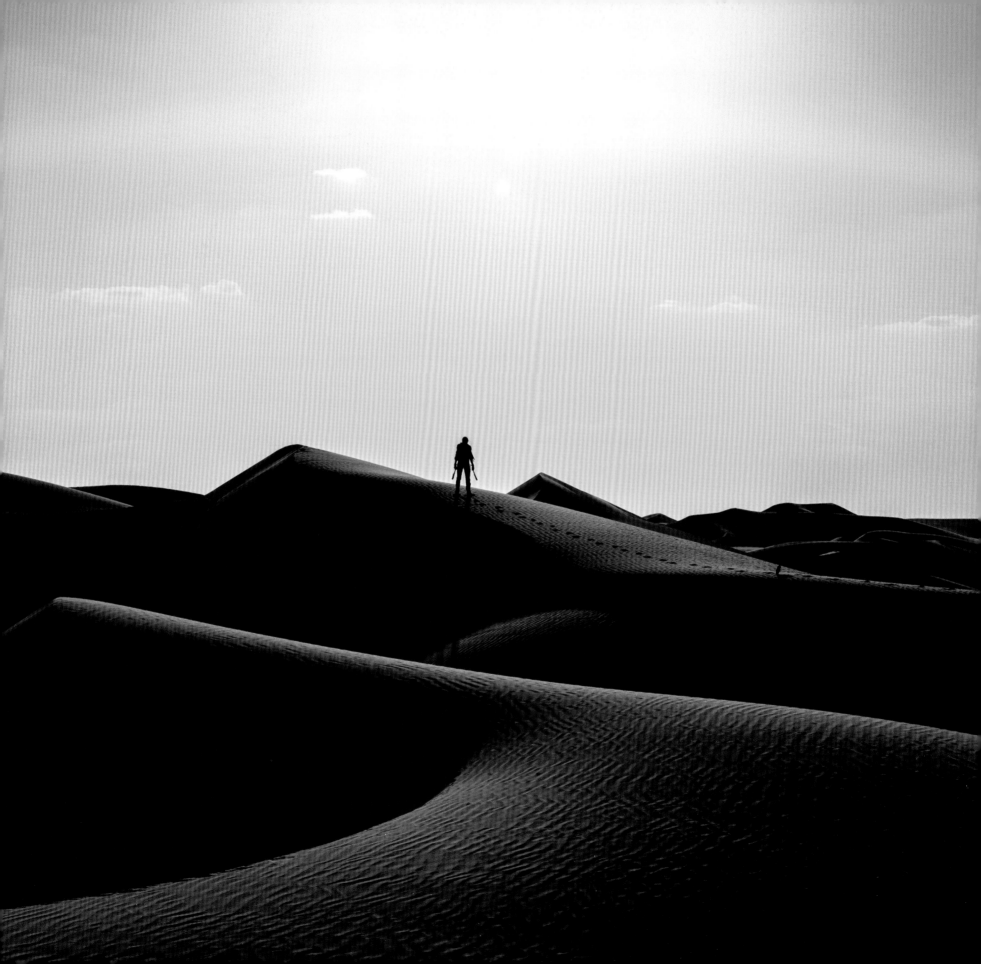

雖然劇組大多數成員在2022年12月初都回家了，還是有20多人飛到了納米比亞的史瓦克蒙（Swakopmund）進行最後一天的拍攝，他們叫作「夢想拍攝團隊」。這個團隊的人數非常少，也僅攜帶必要設備，任務是要拍攝一段畫面，內容是非洲西南海岸令人屏息的自然之美。

我們爬上納米比亞沙漠的某座沙丘頂部後，眼前是最不可思議的景象──大西洋。這片獨特的風景，便是我們大老遠跑一趟的原因：捕捉厄拉科斯如果有一天如同預言所述，重獲活水，這顆沙漠星球看起來會是什麼樣子。隨著海潮漲起，厚重的霧氣也覆蓋了這片區域，丹尼對攝影指導透露：「葛雷格，我夢寐以求的就是拍到跟這一樣陰沉又黑暗的水景。這景象真是震撼。」

2022年12月12日，我們互道珍重再見，這便是拍攝團隊旅程的終點了。幾個禮拜內，後製就會展開，剪輯會讓整個故事栩栩如生，視覺特效會拓展整個世界，音效設計會加入情感，配樂則賦予整部片子靈魂。

丹尼在拍攝期間常常會說：「我不會邊打獵邊煮食。」意思是他不會邊拍邊剪，而現在，煮菜時間到了，「我現在差不多已經進廚房了。」剪輯師喬‧沃克（Joe Walker）表示，他在拍攝期間就一直在組合整部電影的素材，「我們會盡全力剪好這部電影，讓對話、動作的節奏流暢又生動。」與此同時，漢斯‧季默也準備好用激昂的配樂，再次重現他在《沙丘》中展現的魔法，如同丹尼在劇本中所寫，我們將會「季默力全開」。

製片瑪麗‧帕倫表示：「我最大的願望，就是加入某個大型、商業化、全球性的製作，不過這製作同時也要擁有感情、靈魂、藝術性，但如同我們所知，這些都相當少見。通常當某部大製作殺青時，大家都會想，『感謝主，終於結束了』，可是在本片的情況中，大家都依依不捨，哭了出來，甚至還跑去刺青，要紀念這次經驗。這部片子讓來自世界各地的人們凝聚在一起，可以說是再好不過的經歷。」

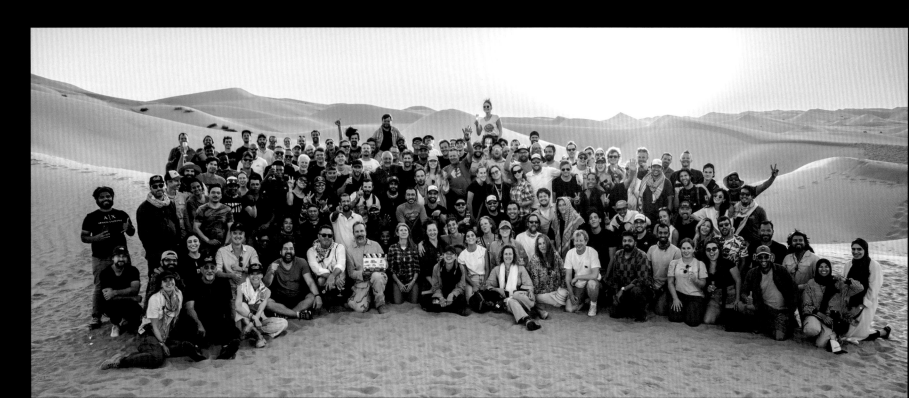

「大家都依依不捨，哭了出來，甚至還跑去刺青，要紀念這次經驗。
這部片子讓來自世界各地的人們凝聚在一起，可以說是再好不過的經歷。」
製片瑪麗·帕倫

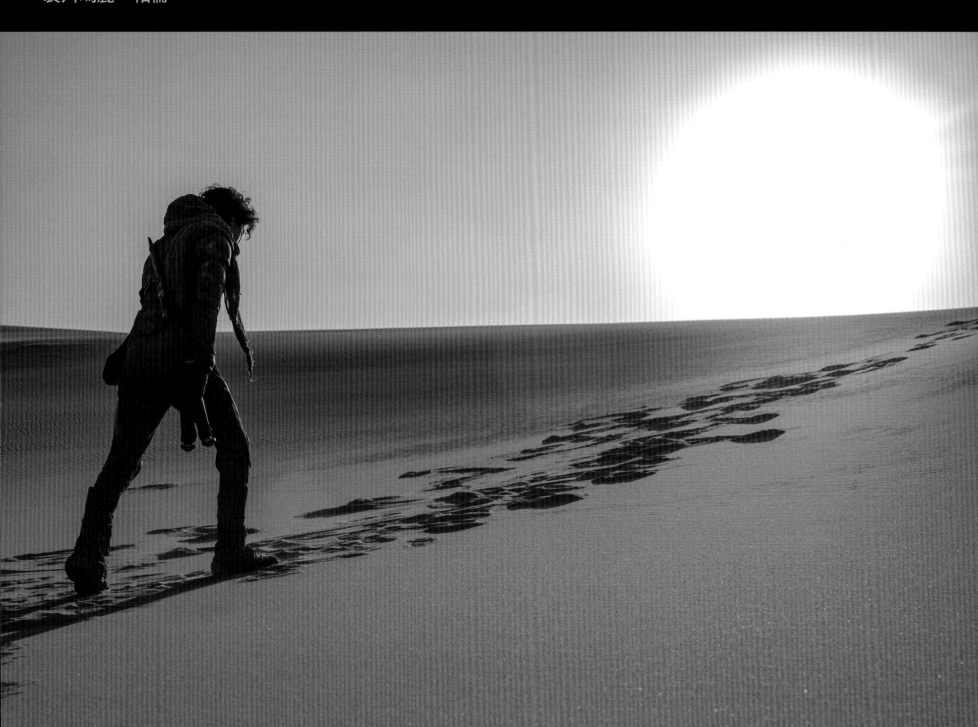

致 謝
ACKNOWLEDGMENTS

感謝以下所有人士：

丹尼・維勒納夫慷慨分享他的創作歷程。

傳奇影業出版部門的 Robert Napton 堅定不移的支持。

洞察出版社（Insight Editions）的 Raoul Goff、Vanessa Lopez、
　　Ben Robinson、Chrissy Kwasnik。

《沙丘》系列電影大家庭所有分享自身故事的人：

派崔斯・弗米特	瑪麗・帕倫
葛雷格・弗萊瑟	凱爾・波伊特
道格・哈洛克	賀伯・蓋恩斯
保羅・蘭伯特	鄧肯・布羅夫特
傑德・紐澤	法比恩・安賈里克
李・莫里森	Stuart Heath
喬・沃克	Jamie Mills
賈桂琳・衛斯特	大衛・J・彼得森
袁羅傑	尚恩・維奧

MobScene 的 Chris Miller 提供了大量資訊及額外的圖片，
　　還有 Simon Firsht 提供了對於「沙蟲團隊」的知識。

我們的視覺特效好朋友：Brice Parker、Carolyn Shea、DNEG、
　　Wylie 的 Patrick Heinen 和 James Lee 做出了弗瑞曼人藍眼、
　　Rodeo FX 的 Cheryl Bainum 和 Deak Ferrand、Territory。

為我們一頭栽進各式檔案紀錄中的《沙丘》團隊同事：Tamás
　　Papp、Alexi Wilson、Finley Harlocker、Roman Remer。

傳奇影業的團隊：Brie Dorsey、Anne Taylor、Jamie McNeill、
　　Ruhi Mansey。

Tony Barbera 和 Jennifer Pomerantz，以及華納兄弟
　　（Warner Brothers）那邊的編採攝影團隊。

Joe LeFavi 原創的「概念、製作、美術與靈魂」書名。

法蘭克・赫伯特一家人的信任。

Niko Tavernise 拍攝的大合照。

其他照片的拍攝者：

　　Julian Ungano（第14頁至第15頁）

　　恰貝拉・詹姆斯（第16頁）

　　Tamás Papp（第57頁、第71頁、第72頁至第73頁、
　　　　第76頁至第77頁、第86頁、第102頁的片場照、
　　　　第188頁、第204頁、第212頁、第214頁、第230頁）

　　BGI 道具設備公司（第140頁、第141頁）

　　MobScene（第142頁、第150頁、第159頁、第164頁、
　　　　第168頁、第169頁、第178頁至第179頁、第192頁）

概念圖的繪者：

　　Kamen Anev

　　Martine Bertrand

　　Enik Bognár

　　Paul Chadeisson

　　Keith Christensen

　　Yanick Dusseault

　　Deak Ferrand

　　山姆・胡德基

　　George Hull

　　Aaron Morrison

　　Ed Natividad

　　Gergely Piroska

　　Chris Rosewarne

　　Kris Turvey

　　派崔斯・弗米特

　　Colie Wertz

譚雅‧拉普安特 Tanya Lapointe

生於加拿大霍克斯伯里（Hawkesbury），活過好多段不同的人生。接受古典芭蕾訓練大約20年後，在渥太華大學（University of Ottawa）立志成為記者，接下來15年間，都在加拿大國家廣播公司擔任第一線電視記者、電台記者、採訪主持人。曾採訪過各式國際影展及電影節，包括柏林、坎城、日舞、特琉萊德（Telluride）、威尼斯，以及洛杉磯的奧斯卡金像獎，因而可說離一生熱情所在的電影越靠越近。

自2016年起，她便和伴侶丹尼‧維勒納夫導演一同合作，製作了《異星入境》、《銀翼殺手2049》、《沙丘》、《沙丘：第二部》。觀察到創作歷程中的所有細節後，亦開始撰寫上述所有電影的幕後書籍，包括《銀翼殺手2049電影設定集》（*The Art and Soul of Blade Runner 2049*，暫譯）、《異星入境電影設定集》（*The Art and Science of Arrival*，暫譯）、《沙丘電影設定集：概念、製作、美術與靈魂》，《沙丘》一片的設定集已譯為8種語言。

本書是她的第6本著作，而她同時也是本片的製片暨第二團隊導演。現和丈夫住在一起，只要電影計畫帶夫妻倆到哪裡，他們就往哪裡去。

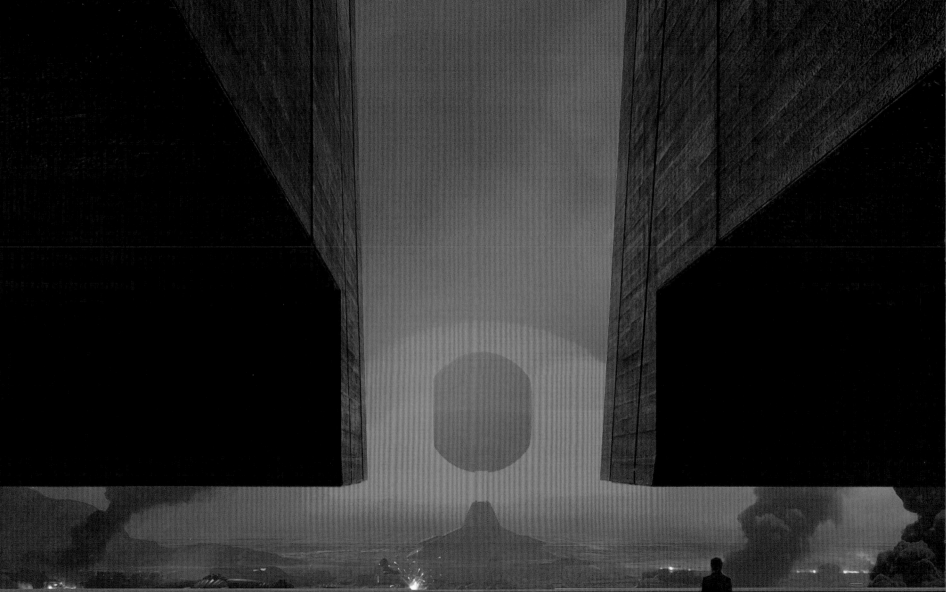

法蘭克・赫伯特
FRANK HERBERT

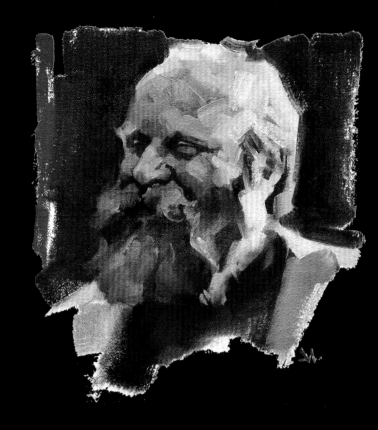

法蘭克・赫伯特（1920-1986）創造出了科幻小說史上最受喜愛的作品《沙丘》。他多才多藝，思想深邃且複雜，從他的代表作便能看出這點。這是本經典，就算放諸所有類型，也堪稱最為錯綜複雜，層次也最多的小說之一。現今，這本小說也處在人氣巔峰，不斷有新讀者認識《沙丘》，並跟朋友奔相走告要去購書閱讀。這本作品的譯本已超過40種語言，並在全世界賣出了上千萬本。

法蘭克・赫伯特成長於華盛頓州，童年時期對一切都相當好奇，會隨身帶著童子軍背包，裡面裝著書本，無時無刻不在閱讀。他喜歡流浪男孩（Rover Boys）的冒險，以及H・G・威爾斯（H. G. Wells）跟凡爾納（Jules Verne）的故事，還有愛德格・萊斯・布羅斯（Edgar Rice Burroughs）的科幻小說。8歲生日時，法蘭克站上家中的早餐桌宣布：「我想當作家。」不過成長過程中，他的好奇心和獨立的精神不只一次為他惹上麻煩，成年後也為他帶來重重阻礙。大學時，他拒絕上主修的必修課，只想學習自己感興趣的事物，因而沒有成功畢業。他辛苦謀生多年，工作一個換過一個，居住城市一座搬過一座。他是如此獨立，因而拒絕為特定的讀者群寫作，只寫自己想寫的東西。他總共花了5年時間研究及撰寫，才終於完成《沙丘》，而在這所有艱難投入及犧牲之後，總共有23家出版社退他稿子，最後才終於有人願意簽下，但他得到的預付金，也只有區區7千5百美金。

大多數時間，負責養家餬口的都是他結縭37年的愛妻貝弗莉。她是百貨公司文案寫手，薪水和付出不成正比。1946年，法蘭克・赫伯特和第一任妻子芙蘿拉・帕金森（Flora Parkinson）離婚後，在華盛頓大學的某堂創意寫作課上遇見了貝弗莉・史都爾（Beverly Stuart）。當時，他們是班上唯二曾賣出作品進而成功出版的學生，法蘭克賣出了兩篇通俗探險故事給雜誌社，一篇賣給《君子雜誌》，另一篇賣給《野蠻博士》（Doc Savage），貝弗莉則是賣了個故事給《現代羅曼史》（Modern Romance）雜誌。這些作品類型反映了這對年輕愛侶各自的興趣：他是冒險家，強壯又熱愛戶外活動，而她則是浪漫、女性化、溫柔。

他們長久的婚姻孕育了兩個兒子：1947年出生的布萊恩，還有1951年出生的布魯斯。法蘭克還有個女兒，生於1942年的佩妮，來自他的第一段婚姻。超過20年的時間中，法蘭克和貝弗莉這對夫妻都經濟拮据，僅能勉強度日，還有許多難熬的時光，而為了付帳單並讓丈夫獲得寫作所需的自由，貝弗莉放棄了她的創作生涯，以支持法蘭克的事業。他們是個寫作團隊，他會和她討論自己故事的方方面面，她則會編輯他的作品。這是個非凡卻也哀傷的愛情故事，布萊恩在《沙丘夢想家》書中描述了令人心酸的過程。貝弗莉過世後，法蘭克再娶了泰瑞莎・沙克福德（Theresa Shackelford）。

法蘭克・赫伯特總計撰寫了將近30本暢銷小說及短篇小說集，包括6本設定在「沙丘」宇宙中的小說：《沙丘》、《沙丘：救世主》、《沙丘之子》、《沙丘：神帝》、《沙丘：異端》、《沙丘：聖殿》。全系列都是國際暢銷書，他所著的其他幾本科幻小說也是，例如《白瘟》（The White Plague，暫譯）及《多薩迪實驗》（The Dosadi Experiment，暫譯）。

法蘭克・赫伯特的完整傳記，可參見布萊恩・赫伯特撰寫的《沙丘夢想家》一書。

第236頁至第237頁跨頁｜
瓦拉赫九號行星上貝尼・潔瑟睿德
創始學校的早期概念圖。

第238頁｜
眺望著帝國軍營的戰情室概念圖。

上圖｜
葛列格瑞・曼切斯
（Gregory Manchess）
所繪的法蘭克・赫伯特。

第240頁｜
提摩西・夏勒梅飾演的保羅和
哈維爾・巴登飾演的史帝加
使用「沙地步法」在沙漠中行走。

ART 28

《沙丘：第二部》電影設定集
概念、製作、美術與靈魂
The Art and Soul of Dune: Part Two

作　　者　譚雅‧拉普安特（Tanya Lapointe）、史黛芬妮‧布魯斯（Stefanie Broos）
譯　　者　楊詠翔
封面設計　陳宛昀
內頁排版　黃暐鵬
校　　對　魏秋綢
責任編輯　楊琇茹
行銷企畫　陳詩韻
總 編 輯　賴淑玲

出 版 者　大家出版／遠足文化事業股份有限公司
發　　行　遠足文化事業股份有限公司（讀書共和國出版集團）
　　　　　231新北市新店區民權路108-2號9樓
電　　話　(02) 2218-1417
傳　　真　(02) 8667-1065
劃撥帳號　19504465　戶名‧遠足文化事業股份有限公司
法律顧問　華洋法律事務所　蘇文生律師
初版一刷　2024年7月

定　　價　1350元
Ｉ Ｓ Ｂ Ｎ　978-626-7283-86-8

《沙丘：第二部》電影設定集：概念、製作、美術與靈魂／
譚雅‧拉普安特（Tanya Lapointe）、
史黛芬妮‧布魯斯（Stefanie Broos）著；楊詠翔譯.
－初版.－新北市：大家出版，
遠足文化事業股份有限公司，2024.07
　　面；　公分.－（Art；28）
譯自：The art and soul of Dune : part two.
ISBN 978-626-7283-86-8（精裝）
1.CST: 電影片　2.CST: 電影美術設計
987.83　　　　　　　　　　　113006913